U0036497

將設計化為言語是另一種設計。

Verbalizing design is another act of design

原研哉
KENYA HARA

DEZAIN NO DEZAIN, SECIAL EDITION
by Kenya Hara
© 2007 by Kenya Hara
Originally published in Japanese by Iwanami Shoten, Publishers, Tokyo, 2007.
This Chinese (complex character) language edition published in 2010
by Pan Zhu Creative Co., Ltd.
by arrangement with the proprietor c/o Iwanami Shoten, Publishers, Tokyo

DESIGNING DESIGN

原研哉
現代設計進行式

KENYA HARA

設計中的設計
終極菁華特別版

原 研 哉

磐築創意

DESIGNING DESIGN

KENYA HARA

1 RE-DESIGN
Daily Products of the 21st Century
再設計——平日的21世紀

建築家的通心麵展

2 HAPTIC
Awakening the Sense
HAPTIC——五感的覺醒

3　SENSEWARE
Medium That Intrigues Man

SENSEWARE
——讓人類留意的媒材

「資訊的建築」思考方式

長野冬季奧運會
開閉幕式節目表

醫院視覺指示標誌計畫

銀座松屋整修計畫

長崎縣美術館視覺識別

斯沃琪瑞表Swatch集團
尼可拉斯·G·海耶克商業大樓
標識計畫

作為資訊雕刻的書籍

7 EXFORMATION
A New Information Format
Exformation
——新資訊的輪廓

Exformation－1
四萬十川

Exformation——2
RESORT休閒

8 WHAT IS DESIGN?
何謂設計？

解讀原研哉的設計語言
A DIALECT IN DESIGN Dissecting Kenya Hara

Li EDELKOORT | Design Academy校長（荷蘭）／Trend Union代表
Li EDELKOORT | Chairwoman, Design Academy Eindhoven and
Trend Forecaster, Trend Union

原研哉是一位品格高尚的人，他身高很高，很嚴格，有很好的興趣，並且在他身上感覺不到年齡的存在。他極為謙虛謹慎，就像祭司一般，身上總是穿著簡單卻很有質感的黑色外衣，而週末的時候就像修行僧那樣，身上裹著有帽子的運動衫和柔軟寬長褲。在那知性眼鏡下俯瞰世界的銳利眼神並不會吸引旁人，或許人們有時會誤認他是上世紀的瑞士現代主義設計師——因為那銳利的紅與白，但他的內涵卻是完全不同的——因為是柔和鑲邊的白與紅。

正確地、嚴密地，他談論設計就像人生哲學一般，而且以不間斷的意識靠近設計程序，更在各地進行工作的情形下磨練其智慧。他是"exformation"（ex-formation為提案名稱）的提案者，同時也是在最佳時機展現出「communication」的投遞者。他在吸收知識並提出確切的疑問下，抽絲剝繭般地讓事物本質顯露出來。

他對自己的文化歷練和設計學的DNA抱持著高度關心，而心靈深處在對近代歷史留下的傷痕暗自流淚情況下，欲盡一己之力對日漸抬頭的亞洲各國傳達日本的優點，是一位真正從「陰影」中產生的日本創作者。正因為這樣，所以他將眼光放在日本這個國家所具有的特別價值上，並以紙張或印刷物，最近則是對纖維的存留凝聚智慧，企圖將傳統氣息吹入現代的構成之中。

他挖掘出設計的語言，然後以地區性色彩與官能融合世界性的創意。對日本文化的獨特性而言，他是理想主義者，是一個探索「無」的武者，也是矯正過多視覺感受的治療者。他提倡滿足於「空白」與「簡樸」，讓日本這個國家在亞洲一角展開翅膀。他也調和所有的混沌和理解所有的影響，並將這些當作是一種複合性的極致。

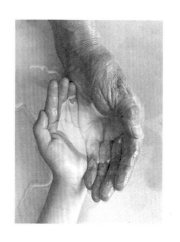

他是一個不具偏見且相信未來的夢想家，夢想著新經濟的成熟帶來審美上的成熟，讓日本從以往美國夢和現今亞洲夢的束縛中解放出來。他和我們一樣，都印證了志氣崇高的精神性和人性的價值，並且相信更美好的世界是存在的。

他因「觸感」而覺醒，是「質感」的教師和「感覺方式」領域的指導者。他讓學生考察新材質而讓汗毛豎起，換句話說，所指定的課題讓手指和眼睛都能夠得到樂趣。他抱著穩定但堅強的意志，讓自己和另一個設計世代動員五感並教導世界感知的方法，他以新課題（觸覺）指出前往設計最前線的新方向，並藉此讓日本向上提昇。

他因為熟知觸覺性在遠離色彩後才能自我產生，，所以是一位「色彩逃避主義者」。他在白色的世界裡悄悄地設計著雪、空間、浮游、信賴和休息，而白色不正像是他一連串作品的骨幹嗎？

他好幾次都反覆談到謙虛設計日常生活的喜悅，然後，自己再加以追求。他就像只用最低限度事物的雕刻家，將能夠傳達直接性和確定性的紙張、瓦愣紙、布料……等素材運用在大部分的設計案上。他設計出可以感覺到像雪的紙張並且以壓印手法來表現冰，而在視覺標示系統方面則是運用剛洗好的白色棉布套，甚至連包裝紙、收納庫、瓷器、建築也都是使用白色。在那些白色之中，刻印著有強烈衝擊性的紅、深紅的火、紅色標貼、紅色活字、紅色標誌、紅色心臟、紅色點……等。

這是尊嚴的設計，也就是透過所有感覺以滲透人心，是一個寂靜的價值體系。就像以刺繡手法製作海報一般，因為連結了點和點、紋樣創作、過去連接未來、傳統融入高科技的關係，所以感情就被持續投射到創作過程

中。他相信書籍未來會因為紙張的抽象性和不會老舊的寂靜性，包含其觸感、重量、味道、記憶⋯⋯等等價值，以後仍會是承載資訊的媒體，而持續發展下去。對他而言，紙張是糧食，白色是概念，活字是程序，而設計則是氧氣。

身為展開現代性・協同性品牌策略設計者的他，讓客戶改變了對平穩、自然、不讓事業停滯不前的認識，如同重新思考與制定方向那樣，是沒有痛楚地規劃出要走的路，而他對夥伴的建議則是應該在知性的包圍下進行工作。他也是一位最優秀的思考家、攝影師與設計師，在「情緒」這個設計調查中，引導朋友朝向新冒險的他，更是一位天生的網路利用家（網路建構家）。

身為讀取自然睿智預言者的他，在學習不被人察覺的細微想法和案例時，同時也在等待著讓自然本身開始訴說。在廣大無邊、空無一物的地平線中，他讓我們學習到處理「選擇的自由」和「解放自消費主義枷鎖」，以及設計學最完美的例子無它，就是人類的雙手是為了要喝水而用的器物這種想法吧！他擁有能夠看穿不完全與腐朽的事物、疲憊的事物，然後當然還有四季美的眼，是一位冷靜的完全主義者。

他似乎認為預測未來（個人的專業！）是沒有好處的作業，但是我認為，他自己似乎就具備了預測未來這種天賦，在談到21世紀人類生活的時候，他成為了預言者，而在我們面前所指出的，是涵蓋所有領域的龐大課題。

他將具有日本美的生活看成是相對於西洋世界的典範。慎重性、象徵主義、傳統、陰影⋯⋯等，這些美阻止了過剩的消費，而另一種喜悅——化為和人群、太陽與月亮、河川與都會、森林與動物一體化的心靈性，則是在實際體驗中所培育出來的，或許福祉產業的興盛就是這種哲學早先一步的表現吧！

以身為書寫象形文字、漢字、草書或整理信件藝術家的他，經手的平面設計就像雨滴、米粒、雪片、蝴蝶一般，在那裡只需以微妙的律動就能夠傳達出歌誦自然的詩歌。他雖然看起來對"點"似乎特別堅持，但那也不是什麼不可思議的事，雖然我最近才發現到他為何要讓"點"的力道如此強勁和美觀的理由。表現蘋果、鋁箔、氣球、月亮的點非常突出，但同時描繪污垢、水滴、小石頭、月亮的點卻帶有抽象性，因此，今日能成為對照的所有要素——年輕與老年、極微與裝飾、健全與猥褻、環保與技術、手工藝與產業、自然素材與合成纖維、抽象與敘述——兼具這些的，將成為象徵未來前兆的事物。正因為這樣，"點"或許可以說是將複合性觀念完全具象化的媒介，也象徵著他一連串的作品。

古典造形、高觸感、走避顏色這些他特有的表現，我只能透過這種獨特的措辭來談而已。像陶醉般連污點都沒有的全新紙張，如同雪一般白細且具有吸收性和些微的凹凸，在那裡，可以看見一個要表現出燃燒熱情的紅色圓形，而獨特性就寄宿在他肉體內且紮根在靈魂裡。

無法被眼睛看見的美學
The Aesthetics of Invisibility

前田John ｜ 美國麻省理工學院／媒體實驗室副教授
John MAEDA ｜ Associate Director of Research, MIT Media Lab

原研哉是個複雜的人。這個傑出的日本藝術總監在21世紀初，以他獨特的複眼對世上所有具象的構造物和解構物進行觀察、玩味和品嚐氣味，有時也讓它們消失或氣化，他的能力是沒有限制的，就算有的話，那也是他的業績在世上許多地方仍不被人所知的這一點而已吧！因為那和多位偉大的亞洲設計師一樣，原的工作仍舊與日本的語言、文化深深結合在一起的緣故。然後現在，拜這本新書所賜，世界終於對他的工作－長達20年在日本所嚐試的新設計研究能有一番瞭解。

第一次接觸到他的著作，應該是那本在談通心麵和建築間關係的小品文章集。剛開始的時候，我還在想這應該屬於奇妙的玩笑那一類型吧！但原是一個徹底認真的人，在翻閱的時候，對於日語一本正經的幽默和辯證法所混織出來的建築和人性的考察，讓我不自覺就打從心裡陶醉在其中。原和同世代的日本人所共同擁有，那應該說是「一本正經的遊樂」精神雖然在他身上也可以看到，但是他的能力卻比其他人都更大放異彩。但是，在原自己的語彙中可以說並沒有「遊樂」的存在，所以從應該是極為完美的作品中，在靈便性和灑脫性的呈現方面，絕對因為那是某種宇宙的偶發事件才產生的吧！

在這本書中，我特別喜歡的是第四章和第七章。我雖然也常對「白」這個主題放縱自己的想法，但卻不曾想過要將它寫成文章。如果對原的業績－形體和意義是以稀有的純粹性進行結晶－有如瞠目般瞭解的讀者的話，關於「白」這種基本現象，就算接觸到他那像是國家大事般的對待方式，或基於完美合理性而展開論點的思索應該就不會感到訝異才對。而第七章的 "exformation" 對我來說是新的語言。維基百科提到那是丹麥作家Tor Norretranders（漢斯‧克里斯蒂安‧安徒生）所發明的用語，定義如下：所謂"exformation"，是指在現實中雖然不以言語說出，但當我們在想說什麼

的時候或在那之前，於腦中所思考事物的全部。只是Norretranders沒有料想到，在日本自然信仰的文化暗流中，居然橫臥著沉默知性這種約定俗成的習慣用法。

有很長一段時間，我選擇原的書當作送給友人的禮物，那對「凝視」來說是非常棒的書。因為那是以日文寫成的，這裡要說的是友人們的長嘆！現在，因為Lars Muller出版社出版了這本書的關係，原在讓人可以「看見」自己想法的同時，也得到了經由實際「閱讀」讓人瞭解的機會。然後，讀者諸君應該可以發現到他思想的絕妙與複雜，以及他站在俯瞰所有文化與文明立場持續深度紮根的態度，還有一點也不會誤解日本這個充滿不可思議的世界。在徹底透視日本「簡樸性」文化的最後，佛教所說在無的懷中具有無法想像且深湛、複雜、意義深遠的"什麼"，而本書中所披露的原的洞察，就將這種自相矛盾的話語清晰並鮮明地描繪而出。

訊息傳達
Message Received

杰斯帕・莫里森 | 英國產品設計師
Jasper MORRISON | Product Designer

我在得知原研哉這個名字之前，就已經知道許多他的設計，而最早的契機是松屋這家位於銀座的百貨公司。那是在多次造訪日本以前的事，當時我並不是在期待和好奇心的作用下才被這家百貨公司吸引進去的，而是當時的松屋特別在視覺設計這部份動搖了我的心。就算現在想到松屋，也一定會想到它的視覺系統設計，這兩者是一體的！當時我所想的是「思考這整套視覺設計系統的不管是誰，他十分瞭解自己所做的意義」。優秀的視覺設計系統，就算是一個毫不關心視覺設計的人也都可以輕易理解那是出眾的。而好的視覺設計，教育或美感等條件並非必要，當訊息被意識到之後，它會在不讓對方產生戒心的情形下傳達出去，並且發出的是簡單且明快的訊息。松屋的視覺設計，並不需要特別去意識它背後的企業理念就已經說明了一切。松屋無疑是優質的百貨公司，只是，有時我會這麼想－這個視覺系統是原以松屋原有的姿態為概念所呈現出來的，但在商家這邊，他們不也是為了要能夠達到同樣水準而努力工作嗎？

第一次和原相遇是在他銀座的事務所。在和他會面之前，我翻閱了幾本他所設計的書，其中最吸引我的就是「RE-DESIGN－平日的21世紀」這本。這本書和深澤直人所展開的產品設計，我確信在「現代性」這個意義之下，日本其實比歐洲走在更前端。在像冰一樣冷峻、有魅力，而且還是從人的反應這種根源層級來進行傳達，就這一點，他們兩位是共通的。設計並非忽略不瞭解的人，反而只要是札實處裡的話，我想，設計也可以這麼簡單且自然的進行傳達。

第一次見面的時候，原讓我看了許多他以前做過的案例，這本書裡面也有的北京奧運提案就做的相當好，例如中國風的用印／印章，這是在紅色圓形內以大量且複雜的象形・圖形文字所構成。裡面的每一個文字表示每一種對應的競技項目，它除了能夠當作圖形文字單獨運用外，在聚集圓裡面

的各種競技文字後，還能夠作為形象標誌來使用。眾所周知，在70年代針對奧運競技項目所開發出來的是一種嚴格系統化的圖形文字，但是有誰能夠預測到，數十年後居然會誕生像原這個作品般優雅且親密的圖形文字呢？還有，至少在我眼中這些意象是相當中國的。為什麼這個能夠完美傳達北京奧運意象的作品居然沒被採用？我到現在還是抱著疑問。

最近一次和原見面，是在他擔任視覺傳達藝術總監的無印良品公司內。想到無印良品的範圍並不限於單一領域的話，就不難察覺到他工作的難度之高。但是，為了要傳達無印良品精神所注入的原的集中力，就是它，主導了獨特的廣告宣傳活動並且也增補了這個公司的哲學。建立廣告概念，然後建構出完全適合無印良品商品群的精密標籤體系，這樣的無印良品計畫是個偉大的設計事業！但是，原的手腕並沒有停留在一般視覺設計於傳達中所達到的功能而已。當他一著手，在自問視覺訊息究竟是什麼之後沒多久，傳達就以自然形式開始進行了。這，就是所謂的訊息傳達！

DESIGNING DESIGN

KENYA HARA

前言
Preface

原研哉　Kenya HARA

將設計化為言語也是一種設計，這是我在寫這本書時發覺的。

所謂瞭解某一件事，那並不是對它進行定義或敘述！或許寧可將瞭解當作未知，然後試著對其真實性抱著戒慎惶恐的態度，這樣才能夠更深層的認識它！例如在眼前有一個杯子，你可能對它已經有所瞭解，但是如果有人說「請設計杯子」的時候，那會怎樣呢？當這個成為設計對象的杯子放在眼前的時候，那你要讓它成為什麼樣的杯子呢？這時你對它就會有些不瞭解了。然後在你面前放上數十個具有微妙深淺變化，從杯子到盤子的玻璃容器，在這些漸變的容器中，如果對你說找出從哪裡算杯子或從哪裡才算盤子的界線的話，那又會怎樣呢？在這些各式各樣、深淺不一的容器前面的你應該會感到迷惑吧！像這樣，你對杯子應該又會更不瞭解了吧！可是，對於變的有些不瞭解杯子的你來說，和之前的你比較起來的話，你對它的認識並非是倒退，甚至可以說是進步了！和無意識地稱呼它杯子的時候相比較，對它反倒是進行了更深層的思考，因此也更能真實感受到杯子為何物。

只要將手肘靠在桌上輕托著下巴就可以發現世界不一樣了，也就是說，對事物的看法或感覺方式是無限的。意圖性地將這些無限的看法或感覺方式用在日常生活與交流中，這就是設計！而人構成了生活和環境，在這些理所當然的日常生活中，從今以後的設計會再加以重新掌握吧！就算閱讀過本書後卻覺得對設計感到更模糊，但這不代表你對設計的認知比以前還不如，反倒是你又更進一步踏入了設計這個世界的明證！
我在岩波書店坂本政謙先生的勸說下開始寫書，第一本是『設計中的設計』，那已經是2003年的事。之後『設計中的設計』穿越日本國境被翻譯成台灣（繁體字）、中國（簡體字）與韓文，這使得東亞的人們可以閱讀到此書。

另一方面，當英文版作品集在和瑞士Lars Muller出版社洽談的時候，得到了「只是作品集這種形式那就太平淡無奇了，如果要出設計書籍的話，那就應該要成為作者（作家）才對！」這樣的意見。仔細思考的話，比起作品集，我變得比較想對海外的人們談談個人在日本所思考的設計為何物。當這點被Lars Muller指出後，以結果而言，我中止了以圖像為中心的出版計劃並將『設計中的設計』解體，之後又再進行了大刀闊斧的增修作業。也因為累積了許多想表達的內容，加上日本適用的語法會造成不易理解而有修正的必要，當然，為了要讓讀者能更確切的理解內容，彩色圖像的充實更是不可或缺，因此本書就在談論個人設計觀的角度，並在集大成的期許下，文字、圖像不斷增加，最後意外的就變成具有相當份量的一本書。最後所完成的英文版已不能再稱它為『DESIGN OF DESIGN』，因此便將書名定為『DESIGNING DESIGN』。這本書在讓岩波書店的坂本政謙先生看過後，結果是讓岩波書店再度發行日文版，所以將它稱為「日文版」或許會有一些問題，但無論如何這就是本書出版的經緯。從前著作『設計中的設計』增加的部分有「建築師的通心麵展」、「HAPTIC」、「SENSWARE」、「白」、「EXFORMATION」這些章節。此外，第五章「無印良品——一無所有，卻擁有所有」的內容，因為包含新的開展而大幅增修。而第八章「何謂設計？」在關於設計的起源方面，除了前著作所述工業革命後的情事之外，本書又追加了對人類史起源的考察。進行設計相關的工作後，愈是思考措詞就愈會成長，然後，書籍又會再次地改變它的面貌了！

1 RE-DESIGN

Daily Products of the 21st Century

再設計——平日的21世紀

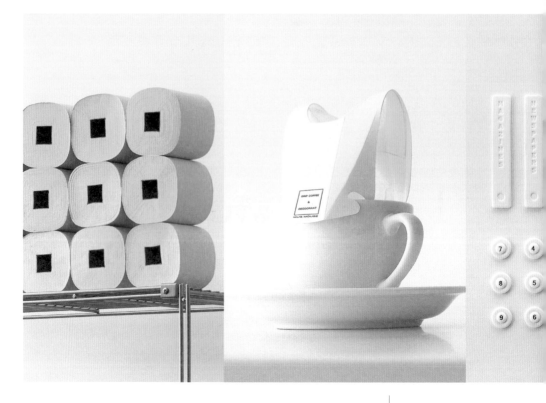

RE-DESIGN

Exhibition first held in Tokyo,
Takeo Paper Show 2000

Daily Products of the 21st Century

再設計——平日的21世紀

將平日未知化

所謂「再設計」，是指將身邊事物進行重新設計的意思。換句話說，就是以第一次接觸般的方式去對待身邊熟悉事物的嘗試。因為太熟悉，所以被忽略掉的事物才會是最切實的環境，因此，那是將潛藏於其中的設計本質進行再次讓人感到新鮮的工夫。

從零開始醞釀出全新的東西是創造，但是將已知的事物未知化也是一種創造，而想要看清楚設計這個活動的全貌的話，或許後者才合適，不是嗎！我不知道從什麼時候開始才這麼認為，差不多在20世紀快結束的10年間，我腦中的某個角落有了「再設計」這個概念，之後就嘗試舉辦新通心

麵的設計展、思考煙火的設計、構想新的球類遊戲……等，自己就著手於
「平日」的另一種不同姿態，也就是「平日的未知化」這個概念而實行了
許多計畫。在這過程當中，漸漸地，自己的設計方向定型了。而在這裡，
藉機想將這些做一次整理。

　　只要是愈覺得瞭解而透徹的事物，那就是愈不瞭解它！21世紀是一個
從日常生活就能夠發現許多令人訝異事物的設計年代。它揮別了過去那個
只設計「刺激」的時代，並孕育出將眼光朝向「平日」（平日化）這種嶄
新的設計思維。

藝術與設計

塑造出我們生活環境的，例如房屋、床鋪、浴缸、牙刷等這些物品全都是由顏色、外形和材質這些基本要素所構成，而這些物品的造形應該要朝向清晰且具合理意識的組織化方向發展才對！這樣的想法就是所謂「現代設計」的基本。然後，透過合理的造物手法去探求人類在精神上普遍的平衡或調和這件事，就是廣義的設計思維。換句話說，將人類生活或生存的意義透過造物程序進行解釋的熱情就是設計！另一方面，藝術通常也被認為是為了要發現新人類精神的一種行為。而這兩者都是以感覺器官將可捕捉的對象物進行各種操作，也就是運用了所謂「造形」這個手法。因此我常被問到藝術與設計哪裡不同這種問題，而我自己因為特意地將藝術與設計進行結合或分離而感受不到其意義，所以在這裡並不打算敘述其定義，但是為了要讓各位能夠整理並把握「設計」的概念或「RE-DESIGN」所蘊含的某種面向，所以在這裡想稍微談一下這兩者之間的差異。

藝術是個人面對社會表達自己的意志，而它的產生根源非常自我，所以只有藝術家本人才能掌握住其根源，這就是藝術的孤高和灑脫的地方。當然，要解釋其表現有相當多方式，將它進行有趣的解釋、鑑賞或評論，又或者是將它再編輯成像展覽會，然後以知識資源這個角度進行活用，類似以上的情事就是藝術家和非藝術家的第三者進行藝術交流的方式。

另一方面，設計基本上不是以個人表現為動機，其發端是在社會的這一側。它的本質在於要找出社會上多數人共通的問題點，然後再將這些問題加以解決的過程。因為問題的發端是在社會這邊，所以那些計劃或解決方式要讓任何人都能理解，並且能夠用和設計師相同的觀點來找尋其脈絡。而在這些過程中就會產生人類共通的價值和精神性，並且在共有中孕育出感動，這就是設計的魅力所在。

在「RE-DESIGN」這個字眼當中，其實早就包含了"以社會大眾所共有並認知的情事為主題"這種意味。也就是說，「日用品」這個主題的設定並非特別奇特，而在重新檢證和處理人們「共有」價值的設計概念時，RE-DESIGN是最自然且相互呼應的方法。

RE-DESIGN展

2000年4月，我策畫了「再設計──平日的21世紀」這個名稱有點長的展覽。具體來說，就是請32位日本頂尖創作者對一些最普通的事物，例如衛生紙、火柴這種身邊的物品進行重新設計的提案。從建築、平面、產品、廣告、照明、時尚、攝影、藝術、文筆等眾多領域出發，然後向這些擁有明確主張或觀點的創作者進行設計委託。展覽的構成是請他們進行各個單一主題的RE-DESIGN課題，而所有的提案最終都以產品的形式進行製作，然後再和既有的產品進行對照與鑑賞。至於每位創作者的設計主題，基本上是由我這邊來思考。

　　像上面這種企劃，很容易就會被誤解成是幽默或玩笑式的展覽類別，當然，我不打算排除「笑」，但那並不是目的，這個展覽本質上是非常認真的！做比喻的話，就是打網球的我，意識性地想對每一位頂尖選手發出間不容髮的球。以結果來說，他們所打回來的每個球的凌厲程度遠超過我所發過去的。這個發球是我對設計的提問，但是打回來的每一個球除了補足這個提問的不成熟之處外，更包含了新的創造性的新問題。

　　為了杜絕誤解所以我要先聲明，RE-DESIGN展雖然是一個將既有的設計進行重新設計的企劃，但這並不是要藉由這些優秀設計師之手來進行日常用品設計的改良提案！所謂日常用品，那是在長久歷史中所磨練出來的成熟設計群，所以不論是多麼靈光的創作者，也不太可能在短時間內就能夠超越它們。但在另一方面，每一個被提出的設計都擁有明快想法的切入點，而這些就和既有的設計具有想法上明顯的差異。因此在這些差異當中，就應該會含有人類帶著「設計」這種概念而表現至今的切實事物，而這個企劃就是要從這些差異當中發現設計本質的展覽。我從這一連串的作業中學到很多東西，在這裡，我想要介紹其中的許多例子。

歐美國家從19世紀中期開始使用圓筒型衛生紙。
右邊是坂茂在阪神大地震時所設計的紙管臨時住宅。

坂茂與衛生紙
Shigeru Ban and Toilet Paper

建築師坂茂的主題是「衛生紙」，他因為使用「紙管」當建築材料而聞名於世。坂茂他在建築中使用紙管是有理由的，第一是他發現紙這種看似脆弱的素材，實際上是擁有用在永久建築所需的強度與耐久性，然後重要的是，他注意到紙管是可以用相當簡單且低成本的設備進行生產的建築材料。因為生產設備的負擔較輕，所以就比較不會選擇生產場所，以及因為它有明確的世界標準，所以不論在哪裡都可以用相同標準進行調度。再加上紙材可以再利用，所以一旦不需要就可以隨時循環再生……等，對於今後的世界而言，紙這個素材它潛藏著許多重要的要素，而坂茂他注意到了這些點。

坂茂在阪神大地震時用這種紙管設計出給災民用的臨時住宅和教堂。在盧安達難民營時，他就推動聯合國難民事務高級專員辦事處將紙管活用在難民避難所的構造材料上。在盧安達如果用木材建造避難所的話，那麼森林資源就會馬上枯竭，加上如果建得太好的話，那麼人們就會想要定居在裡面……等，好像會發生這樣的問題。因此紙管對類似簡易帳篷般的避難所構造體而言，似乎是最合適的。此外，2000年德國漢諾威的萬國博覽會日本館也是坂茂的紙材建築，那是一座以紙管為構造體，高達數十公尺的巨大建築空間，是以考量到展覽館的臨時性，使用後還可以馬上循環再利用這點為概念。以上不論哪一個，都可以讓人感受到不浪費資源，並以普遍且合理的發想將必要建築具體化這種明確的觀點。在工作上以這種發想為背景的建築師，他的眼光現在已經朝向「衛生紙」。

坂茂重新設計的衛生紙就像書上相片那樣，也就是中間芯的部份呈四角形。他把四角紙筒當作滾筒的芯來使用，而中間呈現四角的話，那圓筒衛生紙也就必然會成為四角形的外觀。

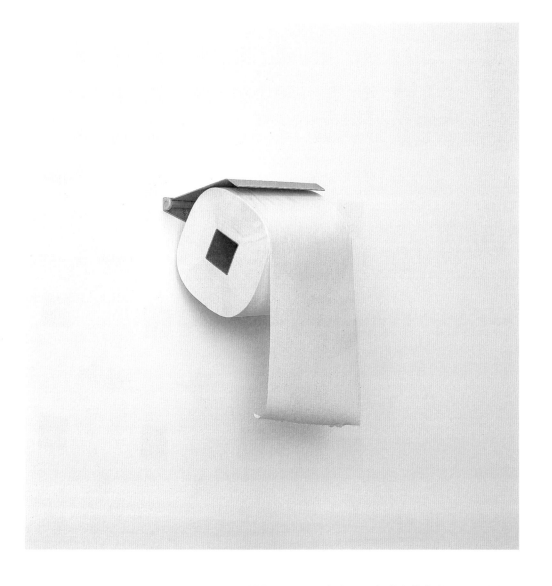

　　將它裝上器具向下拉的時候，一定會發生卡啦卡啦卡啦這種阻力聲，而如果是平常圓型設計的話，只要輕輕一拉就會一直往下掉，所以會造成需求以上的紙張供應。讓衛生紙成為四角形，它就會產生阻力，而輕微阻力的產生，換句話說就是擁有「省資源」的機能。除了省資源外，同時它也包含著「讓我們來節約資源吧！」這樣的訊息。加上圓筒型衛生紙在堆疊時相互間會有很大的縫隙，但如果是四角形的話就能減輕這種狀況，這對搬運或存放也能有所貢獻。

　　像這樣只是讓中間變成四角形而已，但

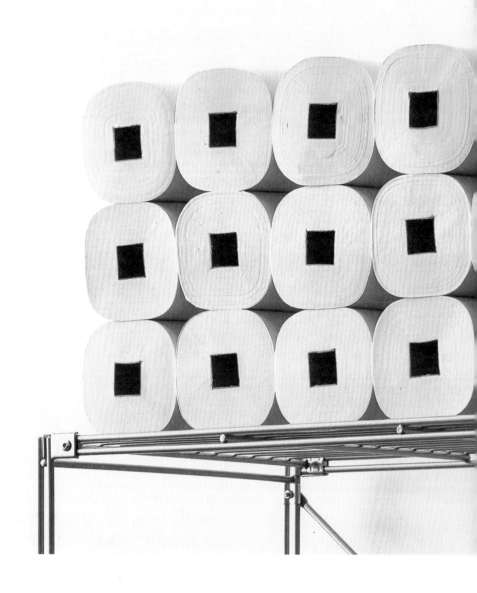

是卻有完全不同的變化！這個提案當然不是要讓全世界的衛生紙都變成四角形，而是要讓人們注目力飄盪在「四角形衛生紙」周圍那種難以形容的「批判性」上面，同時也具有設計是從生活角度來進行的一種文明批判。這不是從今天才開始的，設計的想法和感覺方式是要追溯到它的發生後才能進行評斷。不論筒狀衛生紙的中間是圓形或四角形，如果各位可以在那差異間感受到批判性的現實感的話，那就太好了！

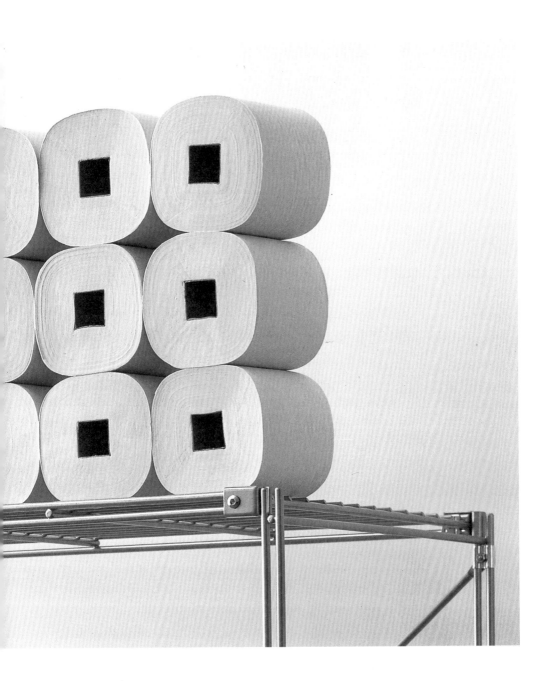

用於日本護照管理的出入境章。
右邊是出自佐藤雅彥電影"KINO"的「人類奧德塞」。

佐藤雅彥與出入境章
Masahiko Sato and Exit/Entry Stamps

佐藤雅彥是一位在日本製作許多充滿生活味廣告的製作人，同時也是遊戲
"IQ"的提案者與電影"KINO"的導演。還有，他現在也以東京藝術大學
映像研究學系研究所教授的身分獲得學生的愛戴。而之前他為兒童節目製
作「糰子三兄弟」這首歌而大紅特紅，這也對他所發出的訊息可以影響許
多小孩子的心做了實證。以上這麼多活動所共通的是，他對潛藏在傳達行
為中法則性的冷靜探究與其應用是非常成功的。

雖然"KINO"是短篇電影，但是其中包括了「人類奧德塞」。那是
描述在公車停靠站朝右並排的三個男性，然後第四個男性走過來，但是不
知道什麼原因他卻以反方向加入行列中。而應該是前頭的第一個男性在看
到後也隨著朝向左邊，終於，感到方向變異的中間那兩個人也慢慢面向左
邊。以結果而言，在停靠站的排列順序顛倒過來了。內容所表現的是對人
類心理起作用的奧德賽現象，那是一部相當有趣的短篇影像。佐藤雅彥他
總是在研究像這種類似「傳達種子」的事物存在性。假設將它稱作「感動
之芽」的話，那就是不能遺漏芽的發芽原理這一部份。在佐藤雅彥所有的
活動當中，都具有像這種伶俐的觀察之眼和進行原理運用的精密判斷力。

我委託給佐藤雅彥的主題是印在護照裡的「出入境章」。基本上，日
本的出入境章是以「圓形和四角形」來表現出國和入國的差異，是一個非
常簡單的想法。雖然這樣就已經具有十足的機能了，但是在這裡，我和他
談的是有沒有另一種可能是可以平靜人心的作法？而最後的成果就像圖片
中的設計樣式。

它是以出國朝左、入國向右的民航機外形來呈現。在想法上，是企圖
在進行蓋章這個手續時將短暫的傳達行為帶入，這其中正包含了傳達的種
子。在接觸到這種傳達的人的內心裡，它會漸漸的發芽。以另一種方式來

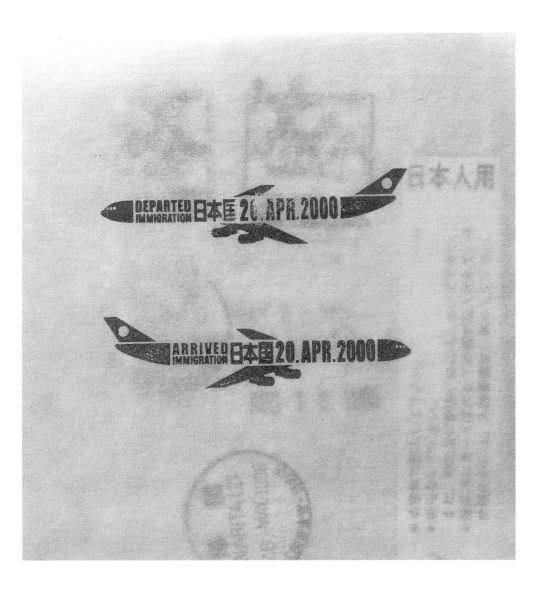

說，接觸到這種截印的人在無預期之下，必定會產生「啊！」而在心中引發些微的動搖，結果就會發生一種在頭腦中印上小小的驚嘆號，而那是一個充滿陽性和好意的驚嘆號。

假設第一次造訪日本的外國人一天有五萬人的話，那麼在國際機場使用這種印章，一天之內就應該可以創造出五萬個陽性的驚嘆號。也就是說，因為小小的Welcome，隨之而來的是產生出一天五萬個親密的感情。如果要用其它媒體達到相同效果的話，那就非常的複雜了！就算是電視廣告，要讓第一次造訪日本的外國人全體都能想說「啊！對這個國家好像可

以有些期待喔！」都不是一件容易的事，而且也沒有一種只能分辨出造訪日本的外國人並加以連結的媒體。

曾經聽說過像這樣的事，在進入某個國家並將護照交給海關人員辦理手續的時候，海關人員說出了「生日快樂！」。也就是說，海關人員在檢查護照的時候，同時也注意到當天是那個人的生日。當然，他也可以不做任何回應就把護照還回去，但是那個海關人員卻從口中說出「生日快樂！」。這對聽到的當事人來說，就會稍微喜歡上那個國家了！

簡單的說，傳達的種子就是沉睡在像這種小地方裡。而佐藤雅彥的印章，則具體提示出種子的存在和讓它發芽的方法。這對沉醉在電子媒體的可能性與平日實踐傳達行為時或許有些保留的我們來說，我想，他給了我們不要成為傳達白痴的貴重暗示。

此外關於這個印章，佐藤雅彥最後做了如下的說明。就是當他接收到這個展覽的意圖時，想說有個歡迎感覺的印章也不錯，所以就試著做出能帶給人們一些些活力的印章。可是再仔細思考下去，卻漸漸認為不對現狀做新嘗試，應該會比較好，那是因為在身邊的設計，總有太多多餘的東西之緣故，而現在的印章不就是將多餘的設計去除的剛剛好嗎？因為下過多的功夫在奇怪的地方反而會不像樣，所以在現實的意味下，或許不做會比較好！

確實，或許就如同他說的那樣，提出解答後再進行微調這種慎重的程度與誠意，就是將法則實用化和實踐細微感知能力的一部分吧！

隈研吾與蟑螂屋
Kengo Kuma and the Roach Trap

隈研吾是一位動腦派的建築師，但是他和世人所稱的動腦派建築師，也就是只針對如何解說自己的作品去動腦的建築師明顯不同。至於他是把腦筋動在哪裡和如何去動的？他對以建築名義向世界展示過於美觀的造形這件事感到「慚愧」，在這種情況下，他對提出質優的精緻一事就動用了纖細且縝密的頭腦。也就是說，他認為該如何控制和抑制“想讓不朽的建築物產生權威”和“想要透過建築實現個性、唯美的造形”這兩點才是今日衡量建築品質的重點所在！而在這一點上，他就是一個能夠醞釀出非常高度洗鍊性的建築師。他所控制或抑制的外觀都不盡相同，有時是要特意隱藏纖細感而顯示出奇特的形體，有時又會為了減輕存在感所以要看穿建築體，或有時就根本讓人看不到建築物！

所謂讓建築消失有以下的代表性案例，其一是可以觀賞到瀨戶內海的「龜老山瞭望台」。這是一個能從山頂眺望遠處景色的地方，但這座瞭望台只要不是乘直昇機從上空俯視就無法看見，也就是說就算從山腳下往上看，那也只能看見山而已。原本隈研吾受到業主委託的是要將山頂剷平，然後再利用其平地建造瞭望台的設計而已，但是因為在瞭望台完成後又將它再度掩埋種樹，所以就能在實現瞭望機能的情況下，也讓它從別處看來就像消失一般。

其二是位於熱海的賓館「水玻璃」，那是建在面海的懸崖山腰處，同樣也是不出海用望遠鏡看就看不到建築物的外觀。此外，鋪設在屋簷下的「水陽台」圍繞著由玻璃構成的建築體外緣，而從室內向外看的話，水面還能夠連結遠景的太平洋海面，像這種對視覺性魄力的考量就在建築物內部呈現。換句話說，這是一種只設計成由內向外眺望的裝置，並且徹底迴避了外觀上的發想。

對於以這種觀點持續進行建築設計的隈研吾，我委託他做「蟑螂屋」的再設計。在日本，捕捉蟑螂的器具相當普遍，而它們也都能夠捕捉到不受歡迎且動作敏捷的害蟲，並且也都具備相當巧妙的裝置，像是在入口處以「擦腳墊」去除蟑螂腳底的油質後，再讓它進到裡面被強力膠黏住無法動彈，最後就餓死在那裡那樣。而這種商品就以類似「幸福蟑螂之家」的

在日本，具房屋外型的殺蟑屋於1973年上市且受到歡迎，
中間及右邊是「龜老山瞭望台」與「水玻璃」，
由隈研吾設計的消失建築實例。

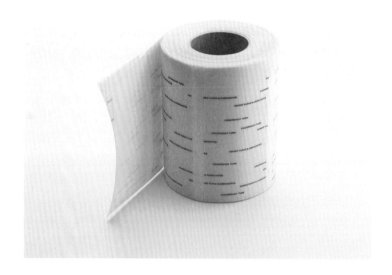

外形來呈現，那看起來非常荒謬，但因為它具有讓人忘記原本以殺戮為主
的殺蟲行為，所以實際上非常暢銷，實在是一種具有指標性的商品。

　　隈研吾將它設計成滾筒狀封箱膠帶的形式，要使用時就拉出需要的長
度然後裁斷，最後再加以組合就變成四角管狀的補蟑利器。因為內面都是
由黏膠構成的，簡單的說，最後會完成半透明四角狀且具黏性的隧道。因
為單體和單體之間的關節部分外側也具有黏性，所以也可以黏在像牆壁般
的垂直面上，基本上它是細長的，所以會有蟑螂出沒的廚房縫隙等地方也
能夠容易使用。

這個作品相當適合現代的室內空間，而蟑螂也會在洗鍊的機能美中被一隻隻捕獲吧！此外，它雖然小卻明顯也是建築，還能成為理解隈研吾這位建築師想法的線索。在否定制式的「房子」而選擇流動性的「管子」這一點上，實在是相當隈研吾式的做法。

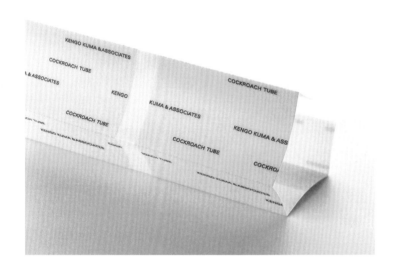

RE-DESIGN

因為用完即丟打火機的出現，火柴從1975年前後起就急劇減少。
右邊是由面出薰負責照明設計的仙台mediatheque，建築設計是伊東豐雄。

面出薰與火柴
Kaoru Mende and Matches

主題是一擦就起火的「火柴」。近來每個家庭使用火柴的機率大幅減少，
連抽煙點火也大多是用打火機，這讓用火的機會更加減少。瓦斯爐雖然也
用火，但目前用電的料理器具正快速普及中。或許各位會抱著在這樣的時
代中為什麼是火柴呢？這個疑問，這總歸一句話，因為它是最接近我們身
邊的「火」的設計。我想這個問題應該是照明專家的守備範圍，所以就將
這個主題委託給照明設計師面出薰。

　　面出薰是設計仙台mediatheque和六本木HILLS等大型公共空間照明的
照明設計師。也就是說，他是一個光的設計者而非設計照明器具的人。以

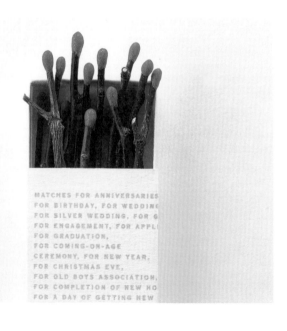

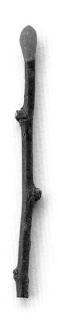

另一種說法來說的話，他是一個對光亮和黑暗同時進行設計的人。面出薰因為組了一個「照明偵探團」，並且舉辦都市夜間照明的研究工作營而成為話題。根據照明偵探團的報告，都市街道中最強的光線似乎來自於自動販賣機的照明。還有，便利商店光的照度似乎也是異常的明亮，這樣說來，決定東京夜晚街道印象的，或許就是這兩種照明。而都市設計的第一步就是要對這類情事做明確的考察，這就是照明偵探團給我們的啟示。

　　對於火柴，面出薰的回答就是這個作品。這是在樹枝的前端附加起火劑，簡單的說，它是一個落到地面的小樹枝在尚未歸還給地球之前，最後再賦予它一個工作的發想。讓想像馳騁於人類和火長達數萬年的關係之中，然後再讓想像環繞在傳承自祖先的有火生活的同時，試著將「火」放

在手掌中，這就是這個設計所要訴說的。仔細看掉落到地面的樹枝形狀其實很美，但人們卻因為平常忙碌而會忘記這種美的存在，這是一個以印象來喚起自然、火、人類這些各自存在的設計。

它被設定為「紀念日專用火柴」，在紀念日或慶生會等場合拿來點蛋糕上的蠟燭應該很不錯吧！畢竟活生生的「火」具有強烈的象徵性，這或許是因為火焰中同時潛藏著凶惡破壞的可能性和創造的本質也不一定。在這個小小的火柴設計當中，實際上積蓄著有如此巨大的想像力！

津村耕佑與尿布
Kosuke Tsumura and Diapers

主題雖然是「紙尿布」，但不是小孩子用，而是成人或老年人用的紙尿布。紙尿布最早似乎是從1963年就開始販售，但好像到了1983年採用高分子吸水材料的關係，之後才在小型化和穿著感方面有顯著的進步。它雖然在機能面達到了相當水準，但是仍然還有考慮不夠周延的地方。例如，如果我明天無法控制排尿的話，那我就必須要穿它，一想像這種情景就會覺得有些悲慘，而且當你穿上它面對鏡子一看就可以完全瞭解，映在鏡中的影像應該是無法保有尊嚴的自己！為什麼會這樣呢？因為基本上那和嬰兒用的尿布差不多。雖然自己也不喜歡用它，但是看到親人在使用紙尿布也會覺得不忍。

這個主題的委託對象是服裝設計師津村耕佑。津村耕佑他主宰著「FINALHOME」這個品牌，而這個品牌的概念和其它意識著流行趨勢的一般服飾品牌不同，因為它是以摸索衣服和人類之間的新關係為主，並且以這種實驗性為動力而成立。例如它有一種在衣服所有地方都加上拉鍊的衣服，而拉鍊拉開就變成口袋，裡面可以放進各式各樣大量的物品。比如將報紙或雜誌揉起來往裡面塞的時候，除了衣服外形產生變化之外，它的保溫機能也同時向上提升了。因為揉成團的報紙等物品具有保溫性，所以依塞入的方式不同，或許就可以穿著它在外面睡覺。這當然不是流浪漢用的衣服，只是它具有連這種狀況都能夠想像的靈活性。也有那種袖子可以透過拉鍊從肩口拆下的衣服，實際試用會讓人有想像不到的新鮮感。對於服裝的意識已經改變，而向下挖掘衣服和人類之間關係多樣性的

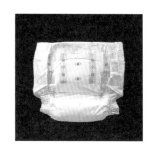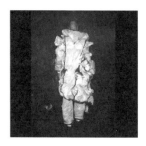

紙尿褲因為高分子吸收材料的採用，才得以小型化並提升穿著感。
右邊是津村耕佑所設計，擁有大量拉鍊和口袋的服裝。

FINALHOME，它的嘗試已經在國際間獲得了評價，並且它也正在凝聚人氣當中。

　　津村耕佑對尿布的回答就是這個作品。它基本上是男用短褲的外型，因此相當灑脫。上面的圖片並不是「使用前・使用後」，右邊是以透光式照明拍攝的，而黑色的部份就是高分子吸水材料。這種材料相當有效，就算是短褲型也不會外漏。雖然這樣就完成了美觀的尿布，但是還有更重要的提案包含在這個回答當中。

　　那就是這個設計提出了吸收人類液體專用的「服裝式」提案這一點。圖片中有慢跑衫、T恤、短褲……等各種款式，但是仔細看就會發現在每一件的某角落都標示著文字，那顯示每一件不同的吸水程度，而這些服裝

吸水材料的吸水性一共有三種等級，如果是汗流不多的場合，就用「防護等級1」，而尿布用的是吸水性最好的「防護等級3」。

所以，就算我從明天開始不得不使用尿布的話，那就從這些服裝當中，選擇防護等級3的短褲就好了。簡單的說，就是可以排除我和嬰兒穿同樣形狀的尿布這種心理上的抗拒感。而設計可以有效解決心理憂慮這個層面的事，就透過津村耕佑的尿布得到了證明。

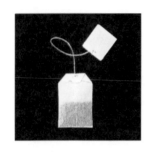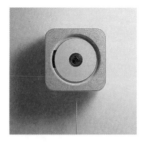

將一湯匙量的茶葉包在紗布內，並商品化的茶包首見於20世紀初，
但目前各先進國家的茶包消費比率已超越一般茶葉。
右邊是深澤直人設計的CD播放器，像換氣扇般拉下拉繩就會開始播放。

深澤直人與茶包
Naoto Fukasawa and Tea Bags

深澤直人雖然是一位產品設計師，但他總是從普通設計師所無法看見的微妙、纖細的特徵著手進行設計。換句話說，他是一位在無意識領域中展開設計的設計師，而且就算設計發揮了效果，但人們卻無法發覺設計機能從何處產生。能夠讓人無從發現策略正在運作，然後誘導某些行為並創造暢銷商品的設計師是一種威脅。深澤直人說，在許多設計尚未被不懷好意的用在不正當目的之前，我們有必要確實地解開它們的秘密。

　　他說，例如在設計置傘架的時候，「圓筒形」應該是第一個會浮現出來的印象，但是，深澤直人認為像這樣的發想才應該被排除！因為我們只要在入口玄關處，距離牆壁15公分左右的水泥地面上挖出一條寬8釐米、深5釐米的溝就好了。要放傘的人首先會找可以固定並卡住傘頭的地方，而搶先在這個行為發生之前所挖出來的溝，就一定會因為要尋找放傘頭的地方而被發現，所以就結果而言，玄關前的雨傘就會被整齊的放好，但是，或許使用者根本不會發覺那就是置傘架！以無意識行為的結果而言，深澤說雨傘被整齊的排好，然後，設計就結束了。

　　像這樣，細膩地探索人類行為的無意識部份，然後再以貼近般的方式進行設計，這就是深澤流！是一個會讓人聯想到「Affordance」這個新認知理論的思考方式。Affordance是一種除了行為主體之外，還必須整體掌握住在環境中所有現象的想法。例如「站立」這個行為，它看起來似乎是人類意志性的動作，但實際上如果沒有「重力」和「具備某種硬度的地面」的話，「站立」這個動作就無法實現，因為無重力會使身體漂浮，而在注滿水的游泳池深處「站立」也無法成立，因此這種場合就稱作：重力和堅硬地面「Afford（提供、給予）」站立這個行為。以下則是引用深澤自己的說明。

例如單獨和女友兩人駕車兜風時，因為想喝咖啡而找到自動販賣機，在投入硬幣按下按鈕後，紙杯裡就會注入第一杯咖啡，但是因為不可能要將它取出且同時又要掏出零錢再投第二杯，所以就必須先將它放在某個地方，女友人在車中，而周圍又沒有可以放置的地方，可是旁邊就有適當高度的車頂，雖然舉止有些不恰當，但沒有辦法就只好先將咖啡放在車頂上，然後再買第二杯咖啡。在這種狀況下，車頂很明顯不是被設計用來當作桌子，但是它適當的高度和平板性卻「Afford」放咖啡這個行為，以結果來說，在車頂上放咖啡這個行為就發生了。

像這樣，綜合且客觀性地去觀察和行為連結的各種環境狀況，這樣的態度就是「Affordance」。深澤直人並不是從Affordance理論導出設計的設計師，但是，他的著眼點卻近似Affordance的發想。

想必各位都知道深澤直人設計的CD播放器，它的外觀幾乎就是「換氣扇」，將CD放在中央，然後拉下換氣扇開關位置的拉繩的話，CD就會開始播放了，那剛好就像換氣扇一樣！就算我們相當清楚那是CD播放器，但刻畫在我們腦中的換氣扇記憶會產生作用，迫使我們注視著它的身體進行對應動作。特別是臉頰附近的皮膚會以激烈的纖細性讓觸覺感應器活性化，藉以等待即將吹過來的風。但是並沒有風，取而代之的是音樂輕輕地作響。托設計成換氣扇外形的福，或許有些犧牲音響器材應有的機能，但是卻因為它活性化人們等待音樂的感應器，所以或許也相對提升了它的性能。將類似這種魔法般的關係建構在物品和人類之間的，就是深澤的手法。無論如何，擁有和普通音響器材不同發想的無印良品CD播放器，現已經博得了世界級的人氣。

接下來，我委託深澤直人的主題是「茶包」。在今天，世界上所採收的紅茶似乎有九成都以茶包的形式製成商品，那在這種標準設計中可以找出什麼樣的切入點呢？深澤他提出了三個提案，但在這裡介紹其中兩個。

首先是將手拿的部份設計成環狀的例子。這個環的顏色被設定成和紅茶最好喝時的顏色相同，但是，這並不代表是要浸泡到那個顏色為止的指標，他不做如此多管閒事的動作。深澤認為在長時間的使用過程中，紅茶的顏色和環的顏色之間的關係終將會被意識到，然後像是自己喜歡比環更深的顏色，或是今天想喝清爽一點的時候就可以作為參考。也就是說，顏色的意涵雖然沒有特別規定，但是卻為了將會發生的意涵做好了準備，也就是說，他預先對支援某些事物的潛在性進行了設計，似乎是這樣！

　　另一個設計是傀儡人型的茶包。那似乎是從放茶包的動作類似操控傀儡發想而來的。它的把手剛好類似傀儡操縱桿的形狀,而茶包則像是人類的外形。當茶葉浸泡的時候就會膨脹,最後會變成類似黑色的人偶,而在搖晃它的時候,會有一種正在操控傀儡般不可思議的感覺。這是一個透過行為來顯露出發揮在無意識方面的設計。

RE-DESIGN

東京－2000年4月

待察覺時已在未來的正中央

那麼，關於「RE-DESIGN」這個主題就到此告一段落，我想，在這裡沒有必要進行多達32個設計案的全部解說，因為透過所介紹的這幾個案例，就已經可以讓各位充分瞭解這整個企劃的意圖了。

我們所居住的日常環境看來已經像是被設計所完全掩蓋，地板、牆壁、電視、CD、書籍、啤酒瓶、照明器具、浴袍、杯墊……等，這些確實全都是設計的產物，而將這些平日生活以未知事物的角度重新加以捕捉的，就是設計師！

我想過在21世紀，沒見過的東西應該會一個一個被製造出來，而各式各樣的事物也會一個接著一個被革新吧！但這樣的發想其實應該放在20世紀就好了。在新時代中，已知的日常生活會被不斷加以未知化然後再出現，就像手機已經在不知不覺中變成人們互動的主角一般，未來已經逐漸在我們熟悉的所有縫隙展現了它的姿態，而等到察覺的時候，我們就已經

住在倫敦的設計師AZUMIS所設計的展示台。
配合會場大小能夠改變展開規模，並且可以輕鬆組合、分解和搬運。

上：格拉斯哥（英國）－2001年11月
下：哥本哈根（丹麥）－2002年4月

坐在未來的正中央了！新的事物像「波」那樣從海的另一端湧過來這種印象，已經是過去式的想法！

此外在另一方面，技術的變革會影響到生活根基，而且它會持續席捲世界這種印象也只是個幻想而已！技術或許會對生活帶來新的可能性，但那終究是環境而不是創造，技術在支援新環境的時候，意圖是什麼？會實現什麼樣的計畫？只有這種人類智慧的走向才會是問題。而對日常生活的觀點持續予以高度化一事，就像是發現相對於整數的小數那樣，如果認為在9，10，11……持續下去的最後可以找到未來的話，那麼在社會全體所注視的「那裡」就不會有未來！相反的，在像是6.8或7.3這樣的地方才會有未來！像這種能夠在6和7之間看見無限小數的知性，就會從日常生活持

續孕育出嶄新的設計吧！

「RE-DESIGN」在日本四個都市舉辦過展覽後，就有些帶強迫推銷似的向世界各大美術館自薦，雖然只獲得少數的邀請，但也算搭上了世界巡迴的軌道。之後在各個都市的發表途中，又不斷接獲展出的邀請，從格拉斯哥開始，然後是哥本哈根、香港、多倫多、上海、北京、深圳等，它花了數年在世界展開了巡迴展。

在舉辦的地區中意外獲得相當大的迴響。雖然剛開始有媒體對這種不太一樣的展覽產生誤解，竟報導說它是一個幽默的設計展？但是包含此種誤解在內，各國媒體都出乎意料地對它進行熱烈的報導。以結果而言，展覽的宗旨似乎被慢慢地瞭解也產生了相當大的衝擊。在參觀人數超過兩萬人的格拉斯哥，還有八所中小學去到舉辦的美術館進行學習體驗營，而多倫多則是將展覽期間再延長兩個月。

目前世界正對“將世界全體導向合理均衡的價值觀”以及“讓感覺事物的方式，在社會各角落發揮機能”這兩件事持續省悟並確實開始有所改

變，而在所有場合中對於真正的經濟平等、資源節約、環境對應、相互尊
重思想……等等能夠柔和以對的感受性，現在也正迫切被渴望中。

　　設計的概念，是從接近這些感受性或合理性的位置出發才得以成立，
而從「RE-DESIGN」的世界巡迴展示當中，應該就可以清楚感受到這種想
法才對。

市售的管狀通心麵「PIPE RIGATONI」。
它是中空通心麵的變形，雖然具有筒狀構造，但依觀看角度不同，
會呈現出類似人臉般的不可思議造形。

建築家的通心麵展
The Architects' Macaroni Exhibition

食的設計

大約是在舉辦「RE-DESIGN」展四年前的1996年，我在東京策劃與製作了
「建築家的通心麵展」這個展覽。現在回想起來，那雖然是一個不以實際
生產為前提且稍微過於浪漫的產品設計展，但在它的背後卻率直表現出對
「食的設計」的興趣。

　　"食物可以設計嗎？" 這個好奇心是展覽的起頭。廣義來說，料理
或許可說是一種設計，但是人類既然已經被「料理」這種高度文化深耕至
今，那還特意提出設計這種概念再去挖掘，這或許沒有太大的意義。

　　馬鈴薯用水煮熟就可以直接拿來吃，如果搗成泥就變成馬鈴薯泥，如

果將它用細網加壓濾過再配合牛奶就會變成湯，而漂亮的各式法國料理和中華料理大量的食譜就不用說了，只要遨遊在香腸、比薩、壽司、咖哩這些想像當中的話，設計通常就更容易被忽略。所以如果將那些稱為設計，那我們就會毫無想法而不得不踏入迷宮之中。

　　但是，例如通心麵是怎樣呢？那是先將穀物完全粉末化之後，再還原成人為形狀的產物，也就是所謂的造形物。因為是賦予粉狀物一種形狀，所以基本上應該是什麼造形都沒有關係才對，而那種過程不就可說是設計嗎？但是，目前我們所吃的通心麵並沒有跳脫出傳統造形，而且也看不到它像汽車或流行時尚那種眼花撩亂的形態變化，這是為什麼？

　　在那之間，應該會有連結「吃」和「食物原料」這兩者具有高度趣味性的介面設計才對。在以往，設計師是否有對此進行干預呢？如果沒有的話，那在未來是否要讓設計師參與呢？有一段時間我對這些感到興趣，之後以它為契機試著展開的，就是這個「建築家的通心麵展」。

　　「建築家的通心麵展」是從日本建築家協會所委託的另一個展覽想

到的！原本該協會希望我用一種易於瞭解的形式來展出建築師的創造性，因為建築師這個職業和它的個性出乎意料地不被人瞭解，或許是每一件設計都太過於壯觀，所以個別的真實才能對一般人來說並不容易瞭解的關係吧！因此，把建築師拉到廚房附近，然後用普通人也可以評價的主題相互競爭，這樣的話，建築師這個職能的創造性、發想差異性以及獨創性，不就任誰都可以輕易瞭解且看見嗎？我是這麼思考的。

通心麵就是這個競爭的主題，它的設計看似簡單卻出乎意料的難。為什麼傳統通心麵的形是中空呢？這當然有它明確的理由。

其一是容易導熱。因為它是用水煮的，所以中間如果沒有孔的話，那熱能就很難到達中央而會留下沒有熟的芯，因此就預先去除芯的部分，同時也讓它的厚薄均一。

其二是醬料的附著面積。因為通心麵本身幾乎沒有味道，所以就必須讓醬料大量附著上去而要確保能夠充分裹上的面積，因此就讓它中空並做出內面。雖然一部分的通心麵表面有溝，但那只是增加表面積並要讓醬料容易附著的考量而已。

其三是容易生產。因為這是工業製品，所以容易生產製造是不可欠缺的考量。普通的通心麵只要從水管斷面般的孔將原料擠壓出來即可，當然，要讓它看起來可口或長時間吃下來不致厭煩的簡潔性也相當重要，而中空的通心麵就可以滿足這些條件。

雖然是多餘的，但以能夠和通心麵做比較的食物來說，日本有細繩狀的烏龍麵和蕎麥麵兩種，雖然義大利也有義大利麵，但是烏龍麵和蕎麥麵的簡潔性是更東洋的，而它在最後用菜刀切斷完成時的四角斷面也能夠讓筷子更容易夾起。然後，沾著柴魚露並發出聲響吃下肚的，那是因為要調節麵和柴魚露之間平衡的發想。如果慢慢吃的話，那麼柴魚露就無法附著在麵體上，所以吃也要有技術！而和空氣一起發出嘶～嘶～的聲音後吸進口中再吃下去，這是正確的！

依照這樣思考的話，我們就知道連單純的通心麵也有複雜的設計條件，稱它為「食的建築」並不為過。事實上，在義大利就有知名設計師正

在設計通心麵，連喬治亞羅和菲利浦史塔克都留下了相當有趣的設計。只是這些設計大師所做的設計，不要說對並排的一般通心麵造成排擠作用，它不過只佔了極少部分的位置而已。絕大部分的通心麵都是中空、渦卷、貝類、緞帶、字母……等，就像各位熟悉的典型外觀那樣。

在說明過這些緣由之後，我就請20位日本建築師和設計師挑戰通心麵的設計。在展覽會中展示的是放大20倍的設計作品，我同時也邀請到料理評論家兼插畫家的Hideko Kogure女士，請她提出適合各個通心麵的「食譜」以作為評價。

那就開始介紹其中幾件作品，對這個課題投入熱誠的建築師，他們的通心麵作品如下。

今川憲英 │ SHE & HE

Norihide Imagawa: SHE & HE

今川憲英是結構設計的專家。當外國建築師到日本工作的時候,有許多搭檔合作機會的就是他。今川所設計的通心麵一面是凹凸狀的網格,另一面則是平板狀,因此裡外兩邊的表面積不一樣。也就是說,煮的時候因為裡外兩邊的膨脹率不同,所以一煮下去就會自然彎曲。通心麵的形狀類似雌性和雄性記號相結合一般,而在它煮熟後的彎曲外形當中,似乎飄蕩著有些微妙的性愛景象。

　　針對這個作品,Hideko Kogure女士的食譜是「魚貝類的湯義大利麵」。她以魚貝類和番茄湯的大雜燴,來表現出因人與物相混而擁擠的社會,再放入「男和女」通心麵後,這些通心麵各個會彎曲活性化,最後就完成彷彿社會縮影般的料理。

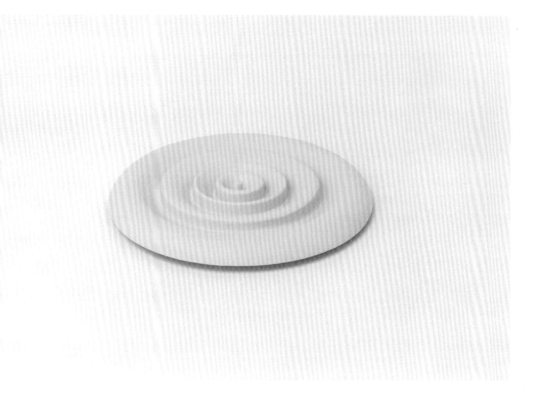

大江匡 | WAVE－RIPPLE. LOOP. SURF.
Tadasu Ohe: WAVE－RIPPLE. LOOP. SURF.

大江匡的作品和凸顯概念的建築完全不同，是一位能夠把該解決的問題而彙整成優雅洗鍊空間的建築師。他的通心麵以起伏的波浪為題材，並提出RIPPLE、LOOP、SURF這三種類的提案，圖片是其中的RIPPLE。它的外形維持著水波紋的形態構造，那同時也是承接湯的溝槽。

食譜是「大海恩賜的義大利餃」，它用兩片波浪將時間封住。做法是把貽貝、鮭魚、干貝以奶油熱炒後用白酒蒸煮，之後再將蛋黃均勻混入，最後以波浪狀的餃皮確實地將這些餡料包住。忽然，在餐盤上方停住叉子，然後讓心飄蕩在回流的宇宙與時間波浪中。這似乎是一道在持續領悟世上沒有完全直線的事物下，所享用的料理。

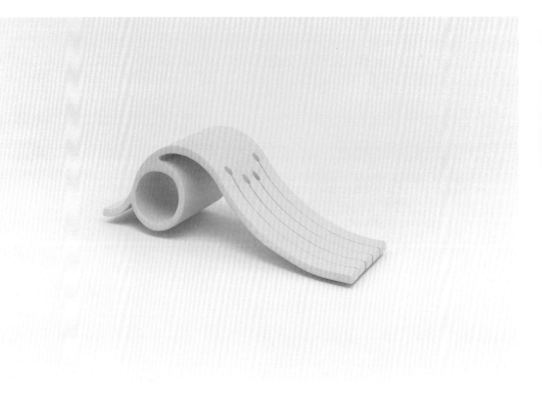

奧村昭夫 ｜ i flutte

Akio Okumura: i flutte

將太陽能發電系統安裝在住家……等，以這種合理發想進行居家設計而聞
名的奧村昭夫，其實他在家具、暖爐周邊等生活空間方面的設計造詣也相
當深厚，換句話說，他是一位持續觀察生活的建築師。

　　奧村昭夫所設計的通心麵是一種兼具彈牙感和麵體舌感的設計。它站
起來的浪頭部份是要讓人烹煮時硬一點的構造，而往下流動的部分則是要
使之柔軟一些，設計主旨是要讓這兩種感覺同時在舌頭上共存，各位應該
很容易可以想像到它那種在湯中優雅舞動的模樣，其上面的細溝小孔可以
讓叉子輕易叉住，而大小則是一口一片的設計。

　　食譜是「松露PASTA（通心麵）」。優雅、高尚、高級這種印象是以松
露進行整合連結，如果完成的話，那就是一道看起來最好吃的通心麵和食
譜。

葛西薰 │ OTTOCO

Kaoru Kasai: OTTOCO

以來賓身分參加的藝術總監葛西薰，他以非常纖細的感覺持續創作出大受歡迎的洋酒和茶飲廣告。

　　寂靜的設計向來代表著現代日本平面設計的洗鍊，而他在通心麵的設計中摸索著各種造形，到最後完成的是類似日本舞蹈面具般的形狀。他說請各位想像一下，當湯的熱氣從這個滑稽面具中的嘴巴飄出的情景。

　　Kogure主廚的食譜是「餡餅通心麵培根起司蛋醬」。因為是詼諧外形的通心麵，所以完成的是要出人意料之外的料理。把裝著這個通心麵的紙盒端上桌，然後打開上蓋露出整個臉，而嘴巴還冒出熱氣……。

隈研吾｜半結構
Kengo Kuma: Semi Constructive

隈研吾的解讀方式是抽象性的！他認為相對於通心麵是結構的，那麼義大利麵就是非結構的。也就是說通心麵具有外形，但義大利麵卻沒有。他認為，今天的建築應該要脫離結構性並以義大利麵的非結構性為目標，因此，主題就在於該如何將通心麵的結構性進行解體。以方法來說，就是將兩者的疆界（界線）曖昧化，並將義大利麵的兩端做無止境的連結。這在將哲學性主張反映於建築這一點上，是一個明快且潔癖性的回答。

　　食譜是「干貝與魚子醬的義大利涼麵」。要冷靜觀察搖晃狀態的結構和非結構疆界的話，似乎冷的料理比較適合。將煮好的通心麵冰鎮過後，放上切片的干貝和魚子醬，然後再大量淋上初榨的橄欖油食用，它的味道不知是否能超出義大利麵的疆界……。

象設計集團 | MACCHERONI
Atelier Zo: MACCHERONI

象設計集團以讓人感覺人間溫暖的建築而知名，它避開冰冷的現代主義和
慌亂的時間衝突，讓人在舒適自然中以個人腳步和感覺進行工作。

他們所提案的通心麵具有以兩手扭轉原料的外形。

取一小撮麵皮揉成小球，然後用兩手捏住扭轉到垂直相交就完成了。
意象是愉快地和家人或好友坐在餐桌旁，然後集眾人期待於一身的通心麵
被熱呼呼地盛在大餐盤上出場。設計者還說，這是一個媽媽們能夠輕鬆動
手製作的通心麵。

食譜是「番茄義大利麵餃」。這雖然是純樸的義大利風味料理，但粗
曠的手工製作感或許是日本式的。

林寬治 | Serie Macchel'occhi（通心麵之眼！）

Kanji Hayashi: Serie Macchel'occhi

在羅馬學習建築的林寬治，他在參與的建築師之中是屬於特別突出的義大利通，而且夫人也是義大利人，但他說待在義大利愈久，就愈會意識到日本！他們每天面對打從心底相信義大利是世界上最歡樂，也是最漂亮的國家這種鄉土情的時候，與之對抗的情緒就會立刻浮現。所設計的通心麵呈現出日本平假名「め」的形狀，意思是「眼睛」。因為他第一次接觸到的通心麵是中空的，所以堅持要圓筒狀，但在另一方面，他也在摸索著能夠保證煮好後保有適當彈牙感的外形，還說這個連西西里島的小工廠，都應該能夠生產。因為是要切開筒狀麵皮才能夠完成，所以可以自由設定為長形（20cm）、中等（7～8cm）、標準（4cm左右）、扁平（文字）等等的變化。

食譜是能夠讓「め」這個字形清楚浮現的「墨魚義大利番紅花醬」。

宮脇檀 | 沖孔通心麵
Mayumi Miyawaki: Punching Macaroni

宮脇檀在說著 "只要建築師在做設計，就必須要像個建築師" 的時候，提出了正方形樣式的沖孔通心麵這個提案，那確實是理性建築師風格的造形。另一方面，考量到在餐盤上要流露出通心麵般的感官風情和醬汁附著的容易程度，因此將它的厚度設定為1mm。

宮脇設計了相當多的住宅，他說，建築師是一個背負著 "總是在設計未接觸過的建築" 這種宿命的職業，還說，如果可以設計平常只負責吃的通心麵的話，那我會欣然接受委託。住宅設計師當然必須熟悉廚房，也因此必然精通料理。所以他在這個屬於自己的重要場面，除了設計作品之外也提出了食譜。這一道「Cuatro Formaggio乳酪」是連Kogure主廚都點頭稱許的食譜。

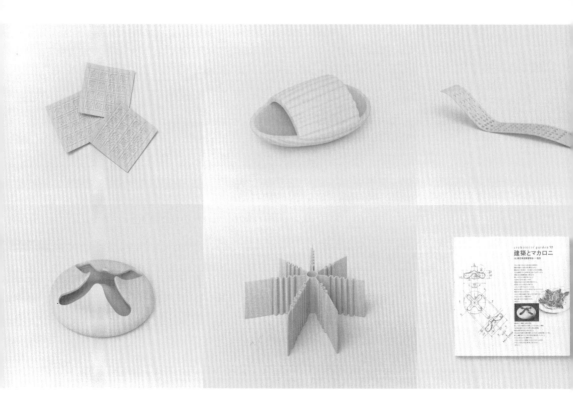

左上往右是TANAKA NORIYUKI、永井一正、林昌二設計的通心麵。
左下往右是原田順、若林廣幸設計的通心麵和
展覽會記錄專輯「建築與通心麵」。

殘留下的傑作群

這個展覽依前述情形總共收集了20位設計師的通心麵作品。而在日本的
「建築師的通心麵展」最後連義大利都有所耳聞,然後在PAVAN這家製造
義大利麵機器的廠家邀請下,1997年就在米蘭的Pasta Fair中進行巡迴展。

因為「建築家的通心麵展」是一個強調建築師創造性的展覽,而通心
麵再怎麼說也都是一個二次性的主題,只是參與者都盡量以能夠實現的想
法進行提案而已。然後,它在義大利的展覽會場看起來似乎很受歡迎,但
是卻沒有任何人表明要將這些作品進行具體的生產製造。

製造義大利麵的機器是超出想像甚多的龐大系統,而我在當地目睹之
後,才驚覺到當初對「食的設計」所抱持的想法太過於浪漫了!義大利麵
是以縝密的計畫為基礎所設計出來的,它和我當初所想的不同點在於生產
量的龐大、計畫的精密性和嚴格程度等等這些地方,如果以只是好一點點

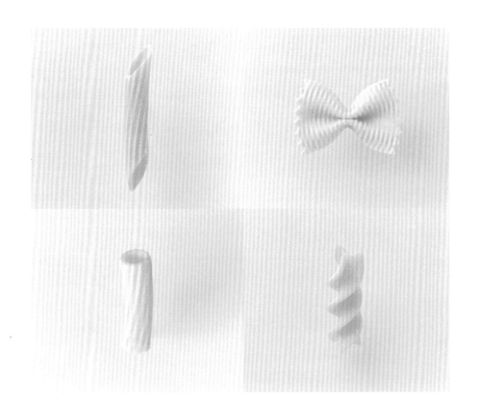

市面上販售的一般通心麵，
是設計師和建築師在短時間內所無法超越的睿智結晶。

這種程度而言，那在生產製造和市場上並不會有多大的作用。而現在市場上所殘留下來的通心麵，它們不管是在家庭的餐盤上或生產效率面，都是獲得支持而留下來的傑出設計。義大利以追求美食的熱情讓通心麵進化，上面的圖片是今天在世界各地都可以買到的通心麵。再一次看著它們的時候，會讓人領會到那些製品的完成度之高，以致於讓我有種深深的感慨。

像這樣，在我們身邊看起來毫不起眼的事物當中，實際上也潛藏著強韌的設計！而通心麵對於標榜著好奇心與知性，並且以解決問題為已任的建築專家們來說，都是一種無法輕易插手的高難度製品。如果從原料的穀物生產開始，一直追溯到餐盤上冒著熱氣為止這種漫長歷程的話，在那之中絕對會有遍佈全球的通心麵故事。

能夠察覺到這些事，這就是我在這個企劃中的收穫！

2 HAPTIC
Awakening the Senses

HAPTIC——五感的覺醒

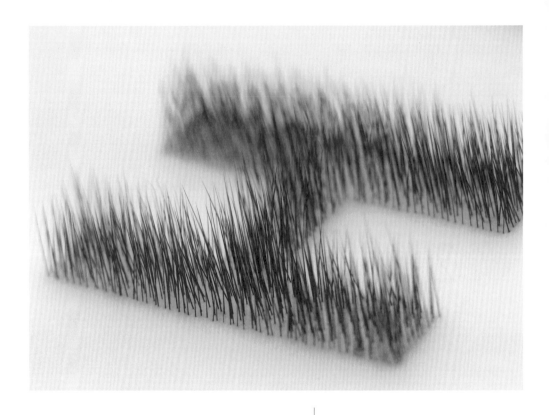

HAPTIC

Awakening the Sense

Exhibition first held in Tokyo , Takeo Paper Show 2004

HAPTIC——五感的覺醒

感覺方式的設計

我在2004年籌劃了"HAPTIC"這個展覽。原本HAPTIC指的是觸覺的,或是讓觸覺感到愉快的意思,但在這裡我是將重點放在人類的「感覺方式」這個角度。雖然處理外形、色彩、材料、質感是設計的重要工作,但其實它還有另一個重要的舞台,那不在於如何製作而是在於「該怎樣才能有所感覺」這個面向。因為是創造性地讓人類的感應器覺醒,所以或許可以將它稱作「感覺方式的設計」。

　　人類是感官的集合體,而這些感官都非常積極地想去感受世界。眼睛、耳朵、皮膚這些雖然被稱為感覺的接受器,但那只不過是捕捉了被動

兩種HAPTIC的標誌。
左側是將動物毛髮植入矽膠而描繪成的。
右側則是黴菌經培養後所描繪成的。

式意象所形成的用語而已，人類的感覺器官其實是更積極且果敢地面對世界！比起稱它為接受器，實際上它是更具有慾望且更為主動的器官，是將眼睛所無法看見的無數觸角，從腦部向世界延伸並進行探索。而這個展覽就是試著以這樣的意象去捕捉人類，然後將這種場景與設計這個場域進行共同的思考。

　　這個展覽對設計者提出的要求，並非是外形或顏色的設計，而是要以HAPTIC為第一優先的刺激考量為主。換句話說，就是不進行草圖繪製，而是要以「如何迫使人們的感覺產生顫慄感」這個觀點為設計的出發點。參加者除了有建築、產品、服飾、平面、室內、織品等等領域的設計師之外，還有傳統泥瓦匠職人、家電業者、科學技術方面等的專家，以上無論

何者，皆具有將這個展覽的意圖確切咀嚼並加以表現的才能。

　　觀察感覺的環境或生態後，再將成果導向意圖性的物品製作或傳達，然後，這之中就會產生橫跨「感覺」、「設計」、「科學」等領域的新場域。這個展覽並非標榜著懷舊，相反地，它是要明確指向未來的創作。在眾多優秀創作者的參加下，HAPTIC這個概念就即刻變成具體，接下來要介紹這些成果中的許多例子，首先是想要讓感覺的汗毛豎起的作品，希望這些讀者們能夠忍受。

展覽會HAPTIC

第一張相片是展覽會LOGO中"H"部份的放大，是在矽膠上植入豬毛的作品。這是我在進行設計委託時為了要能夠提示思考方向而做的，各位是否可以感受到些許的恐怖呢？

　　在進行設計構思的時候，不從色彩或外形入手是相當困難的，這點頗讓人感到意外！以咖啡杯為例，在進行設計思考的時候，任誰都會先想要從草圖繪製著手，但是在這裡卻不這麼做，而是在發想多樣的外形之前，首先要先去思考這個咖啡杯要怎樣才能經由刺激以讓人們的感覺甦醒，而個人就是利用這種方法去委託進行設計的。

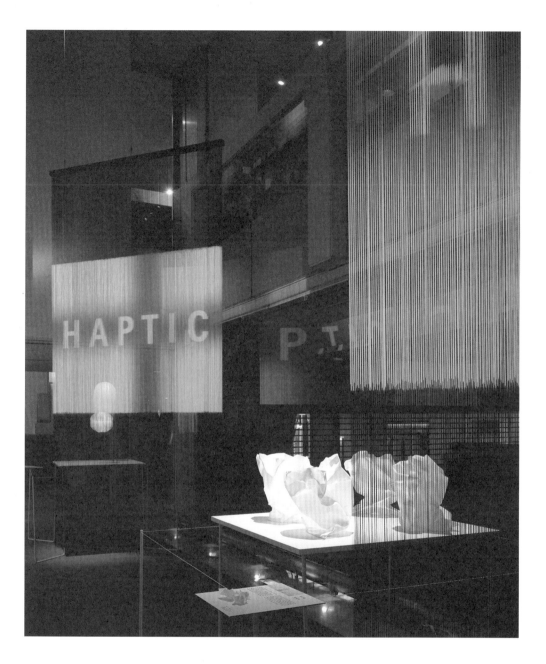

HAPTIC展（東京）｜2004年4月
本展覽是作為「2004竹尾紙業展」的其中一環而企劃的。
副標題是「五感的覺醒」，所探索與嘗試的並非在造形方面，
而是在「感覺方式」，這個未曾踏入的設計領域。

HAPTIC

津村耕佑｜KAMI TAMA

Kosuke Tsumura: Kami Tama

服飾設計師津村耕佑所設計的是「提燈」。在委託設計的時候，我會對一些可用在設計的新技術進行研究，然後再將這些資訊提供給設計師們。而津村耕佑便將其中「人工植毛」這個技術運用在提燈上。它的內裡是日本普通的傳統提燈，然後在表面上植上頭髮，製作的時候有獲得假髮製造商的協助，這裡如果用一般紙材的話，那會因為植入大量毛髮而造成破裂，因此便使用了含絲黏合力強的和紙，來製作這個提燈。

在這裡也盡情嚐試過娃娃頭或及肩的短髮等較討喜的髮型，但是在

放大並點燈之後，就可以看見頭髮下方表面的毛孔，這多少讓人感到不舒
服。所以也有人稱它為「惡魔提燈」！對這個設計喜好與否是一回事，但
如果不是站在該如何讓人的觸覺感到害怕的這個視點上的話，那就不會有
這個設計了。

內裡是傳統的日本岐阜提燈。
在紙上黏合絲質加以補強，並在其上以專業職人之手，將一根根的毛髮植入而成，
而髮型不論是及肩的短髮或娃娃頭都可以讓造型師自由發揮。
雖然有點像生物而讓人感到些許的不舒服，但是它並非是因為造形，
而是著眼在「感覺方式」，讓人們注意到未曾踏入的領域之存在。

HAPTIC

祖父江慎 ｜ 蝌蚪杯墊

Shin Sobue: Tadpole Coasters

祖父江慎是一位平面設計師，他設計的是承放玻璃杯的透明杯墊。將幾個
透明杯墊並列在一起的時候，那看起來就像是顛倒過來放的細菌培養皿。
在表面張力作用下快溢出來的造形中，似乎有蝌蚪般的東西在裡面游動。
祖父江慎說，他好像聽過那是一種會讓人產生戰慄感覺的體驗！話說那是
他某個朋友在夏天睡午覺時突然感到手肘癢癢的而張開眼睛，然後卻看到
有隻蝴蝶正在他手肘上產卵，而那些卵還開始整齊地以「面」的方式排列
著，因為非常吃驚，所以就慌張的用手把那些卵都撥掉，事情似乎就是這

受到分析與支配後的戰慄，
這是觀察讓人們感覺覺醒的力量並加以運用的設計。

麼一回事！而那種戰慄的感覺應該可以意會到。將蝴蝶卵般的仿生物體以
面和幾何方式排列在自己手肘上的感覺……這的確會讓人發冷！

　　本作品似乎就是從上述事件的記憶所產生，是一件在透明矽膠中放
入像蝌蚪般物體的杯墊。在思考設計杯墊的時候，很少會有在透明矽膠
內置入「蝌蚪」這樣的發想。從這一點上，希望各位能感受到在意識著
HAPTIC時那種發想範圍的寬廣度。

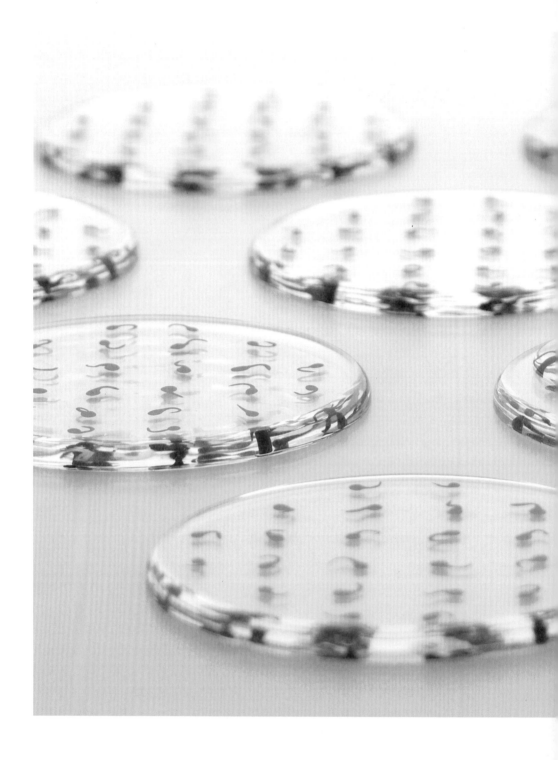

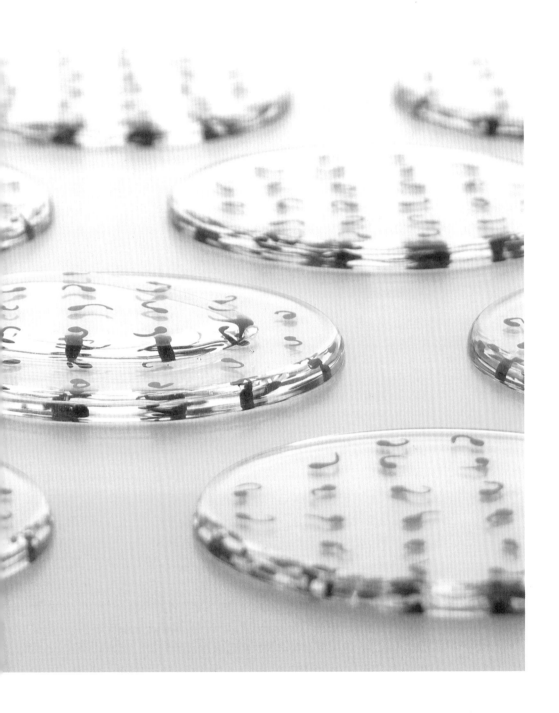

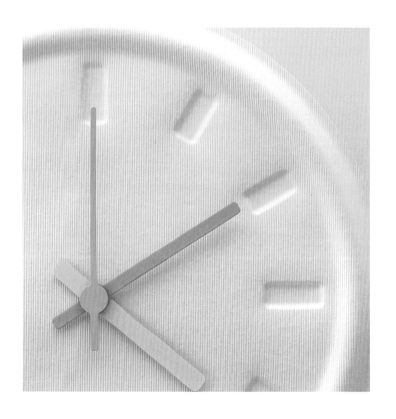

Jasper Morrison ｜ WALL CLOCK
Jasper Morrison: Wall Clock

謹慎探索著普遍性造形的產品設計師Jasper Morrison設計了一款壁掛式時鐘，那是在WAVYWAVY（日本製紙株式會社的新紙）這種紙材上以壓模方式壓製而成的。雖然WAVYWAVY這種材料因為薄而顯得軟趴趴的，但是如果再裝上其它組件並貼在牆上的話，那麼構造上就會很安定且保有外觀。而紙張剛壓製完成時的軟趴趴感覺，實際上就是HAPTIC。

在委託Jasper Morrison進行HAPTIC設計時的反應相當良好，他說「所謂HAPTIC，指的是用五感方式讓人垂涎不止的樣子吧！」。好吃的食物，例如在肚子很餓的時候看見被烤到滋滋作響的肉類，這時候口水就會自然地流下來。這雖然是味覺上的反應，但這卻不光是味覺而已，應該是全體感受到了某種事物之後再由五感起了動作而流出口水，Jasper所說的HAPTIC就是這種感覺！這個比喻真是太棒了，所謂HAPTIC，指的正是「讓五感的口水流出來」。

HAPTIC

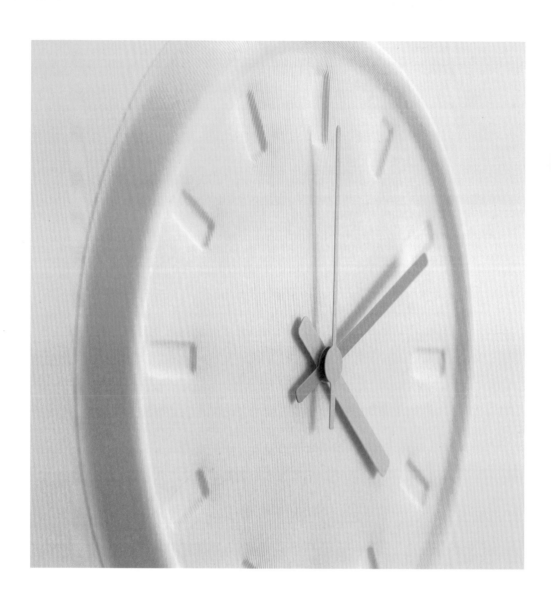

看見肉被烤到滋滋作響，而垂涎三尺是味覺性的反應。
而要用五感全體來引誘出口水直流這種反應的話，
那怎樣的設計才是有可能的呢？

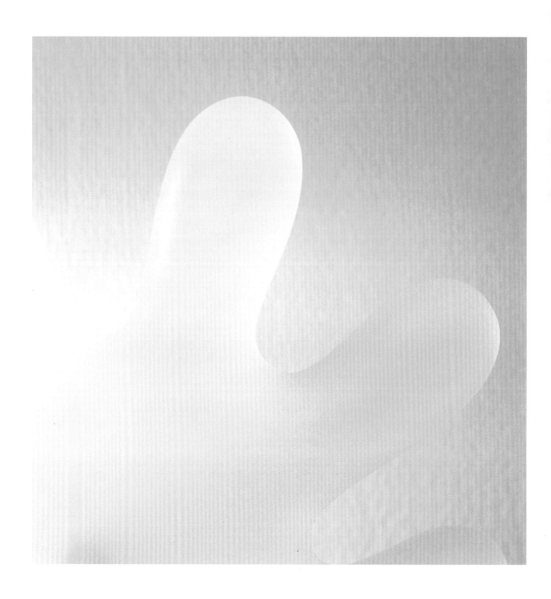

伊東豐雄｜與未來的手擊掌
Toyo Ito: High Five with a Hand from the Future

建築師伊東豐雄設計的是門把，他用的是非常柔軟的生物凝膠這種素材。
通常門把是堅硬的，但這個作品摸起來卻是軟軟的。伊東豐雄是一位會將
建築的物質性儘可能抽象化，然後在抽象化過程中表現建築的建築師。例
如牆壁，它不需要厚重的物質性，只要像皮膜般稍具存在感而能區隔空間
不就可以了？所以只要能夠支撐住天花板的話，那麼那怕是保鮮膜也可
以！像這樣，他實踐了將建築空間以抽象化來捕捉的發想方式。

　　當我在委託這個案子的時候問道：「你的建築都非常抽象，但是住在

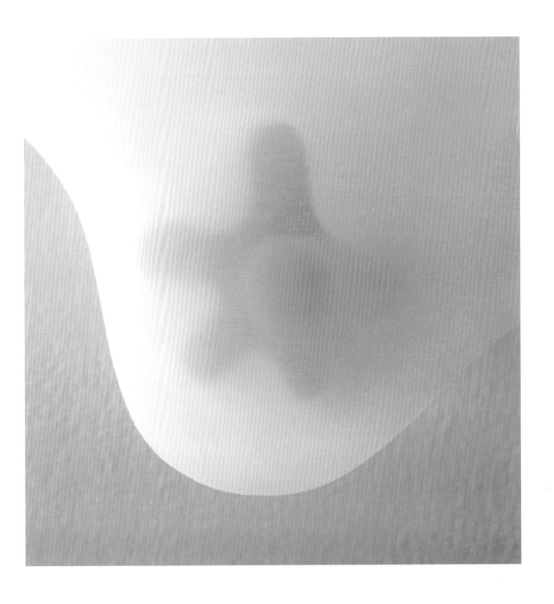

裡面的人卻是鬍鬚會慢慢長出來，同時身體也會流下黏答答的汗水，那是一種相當具有活力的存在感，關於這種人類的身體性，不知道你有什麼想法？」，他卻回答：「生物的身體無法抽象化」。這代表他雖然一直追求抽象化，但最近卻也開始再度注意到物質性。但是他也說「雖然對物質有興趣，但卻不可以回到"木材感覺不錯喔"那種境地」，這是很伊東豐雄式的物質捕捉方式。如果將這想成是懷舊感的話，那就是一種想要接近某些熟悉物質的舒適感受。但其實不是這樣，在將我們的感官朝向物質方向

更進一步開放的作法之下，不就可以得到去感受另一種真實性嗎？就算是
抽象，也可以獲得非懷舊式素材的意向捕捉方式……。伊東豐雄說可以將
它稱之為「HAPTIC式抽象」吧！

可以無限制的變形和復元。
將持有這種意象的生物凝膠，當成素材來進行設想，
在回到自己房間的時候它似乎會說「你回來啦」並和你擊掌。

Panasonic設計公司 ｜ 凝膠遙控器
Panasonic Design Company: Gel Remote Control

家電企業下的Panasonic設計公司提出了遙控器的設計案。當這個遙控器電源未開啟時，它軟趴趴的就像快死了那樣。各位是否看過西班牙超現實主義者達利所畫的時鐘呢？那是一件就像垂死樹枝般的畫作，而這個遙控器在未開啟電源的情況下就像那個時鐘的感覺。

但是當電源開啟的時候它就像活過來了一樣。首先，它會像開始呼吸般地腹部有所起伏，就像睡覺剛被叫醒那樣的狀態！換句話說，就是從已經死掉再回復到活生生會呼吸的狀態。之後當想要用它而伸手過去的時候，它的接收器會瞬間感應手的接近而全體發光變硬，並且只有在使用的時候才會有相對應的硬度。雖然這只是一個概念模型，然後它也還沒達到可以立即量產的階段，但卻是一個非常獨特的構想。

它的設計重點不在於吸引人的外觀、按鍵的排列、標誌的配置……等，而是著重在「觸摸感受」這一點上，是一個因HAPTIC這個著眼點產生後，設計的可能性便朝向意想不到的方向發展且大幅度擴增的實例。

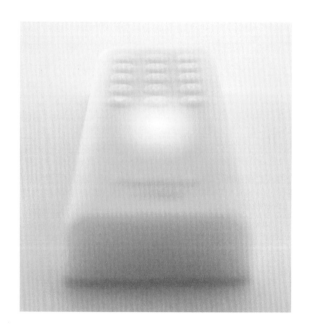

電源OFF時看起來像是快死了一樣，
但是一按下電源鍵後腹部就會有所起伏，
就像它正在睡午覺一般。
當手接近時瞬間就會醒來並且變硬。（右上）

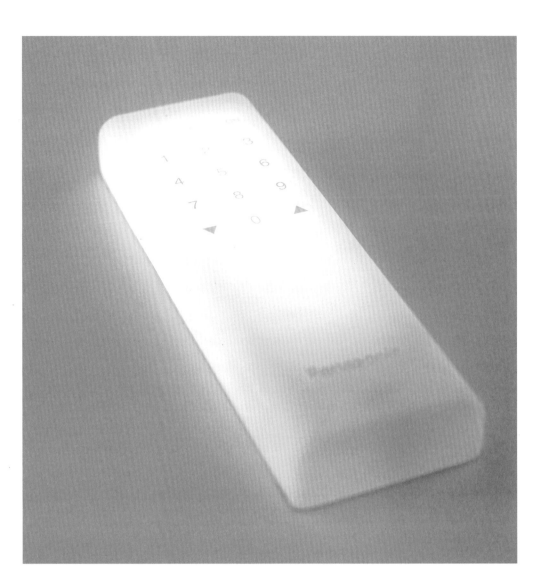

HAPTIC

深澤直人 ｜ 果汁的皮
Naoto Fukasawa: Juice Skin

產品設計師深澤直人所做的是果汁飲料的包裝設計，或許這些因為容易明白而不需要解說，而其中香蕉果汁是最成功的！它運用紙盒包裝中的利樂鑽無菌包（Tetra Prisma Aseptic），這種型式的包裝或許各位都有看過。我們可以在包裝上呈八角形的中間部位發現到和香蕉握在手中相同的感覺，而且在拿起折角部份的時候，那根本就是香蕉！深澤直人他巧妙地利用了這種包裝上的特徵。

　　其它還有奇異果，把細毛剃掉的話就可以知道它的表皮是深綠色，而

上面是長出褐色的毛。使用的是植絨印刷，那是一種用靜電將毛附著在紙張表面的印刷技術，當深綠色紙張附著褐色的毛之後，就可以得到相當類似奇異果的質感。而在成品包裝上貼附吸管，則更凸顯出這是「果汁」的意涵。此外還有豆奶，它把豆腐粗粗的布紋質感印在表面，當在飲用時就好像直接從豆腐中吸取豆奶一般，這會讓人感到不可思議吧！

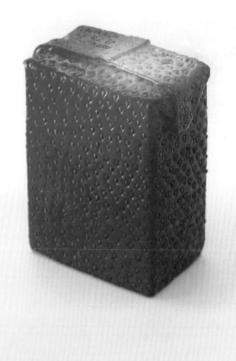

設計，是在接受者腦中進行意象的建築。
其建築材料不單單是由外部來的刺激而已，
更因為這個刺激而喚醒了大量的記憶。在這裡，
可以看見被喚醒的記憶和現實間微妙差異的一致性。

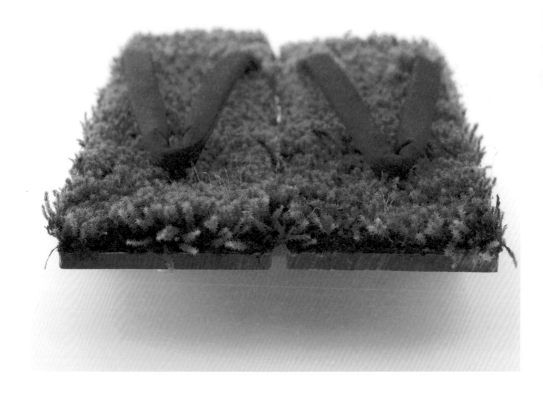

挾土秀平｜木屐

Shuhei Hasado: Geta

這是木屐。挾土秀平是一位泥瓦匠，他的活動據點位於飛驒高山這個日本深山當中。他是一位曾經以塗抹灰泥技術在"技能奧林匹克競賽"中榮獲冠軍的優秀職人。但就算是這樣，他總是思考著該如何在傳統技術中將時代尖端的創造性連結進來，並且也做了各種嘗試。在造訪他位於飛驒高山的工房時，可以看到很多灰泥塗抹方式的試驗品。我請挾土秀平在木屐表面進行塗抹工作，但與其說是塗抹，應該是要說把青苔放在上面才對。因為木屐是供光著腳丫穿的，所以請想像赤腳踩在那些青苔上的感覺，那種

踩在滿是水份的青苔上的觸感……。

　　也有像是把唐松林地的地面整塊切下放在木屐上的作品。原因是人類在尚未習慣穿鞋前總是光著腳丫行走，所以腳底就是和地面接觸的界面。運用敏感的腳底應該可以從地面獲得各種資訊，就像「這底下10cm似乎有蚯蚓喔！」或「從這裡往下挖就會有水！」等一類的情事或許就可以透過腳底察覺到，而像這種非常纖細的感覺應該就沉睡在我們的腳底，當我看見這些作品的時候，似乎感到那種感覺會甦醒過來，那各位覺得呢？

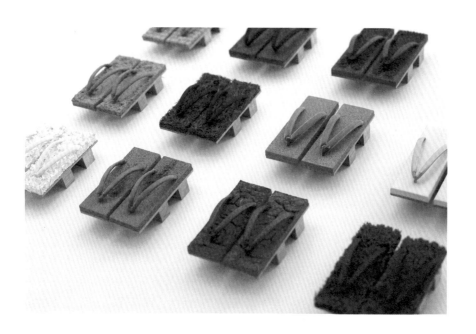

腳底敏感是有理由的。
人體當中最常和地面接觸的部份就是腳底，
以往它總是敏感地探索著纖細的資訊，
但今天卻被鞋襪覆蓋著，就像在感應器上面罩上罩子一般。

在皮膜上的情事

試著稍微去思考人類的感覺！說法上它被稱作五感或五官，而在HAPTIC展當中的副標題也是「五感的覺醒」，但「五」這個數字到底是由誰決定的？或許因為眼睛、耳朵、鼻子、嘴巴、手是比較容易了解的部份，所以為了相對應才會是五！但就算是觸覺，用手指描繪某種圖形和用手掌握著門把開門卻是完全不同的！後者是連骨頭與肌肉都有接受到刺激，所以與其說觸覺，或許稱它為壓覺還比較合適。此外還有味覺，用舌尖舔奶油的感覺和將吐司揉成一團放進嘴裡的感覺也大不相同，所以加以細看的話，不要說五，連百都有可能了！

相反的，整理一下或許可以更精簡。當考量到味覺是由氣味和口腔內觸覺相互作用的時候，那麼它就會被嗅覺和觸覺所吸收合併。所以如果要勉強設立一個能夠表達出具有纖細刺激識別性的「語言」門檻的話，那麼能通過的大概就只有視覺、聽覺、觸覺，而嗅覺和味覺就會有些怪怪的！

德國物理學者赫姆霍茲（Helmholtz）說：所謂的感覺就是「發生在所有皮膜上的情事」。思考一下，視覺是由直徑3公分左右，被稱為網膜的皮膜對光的刺激而產生反應的感覺。而聽覺也是在耳內藉由直徑6釐米前後的鼓膜來感應空氣的振動。再者，嗅覺和味覺也是藉由鼻子和舌頭的表面黏膜對物質成分產生反應。也就是說，皮膜的感覺並非只限於皮膚而已。人類的感覺全都是以皮膜對物理性事物的反應為開端，然後那種種的刺激再經由神經系統傳達到大腦而產生的。做比喻的話，人類就像是一個被非常纖細的皮膜所覆蓋住的橡皮球，而球體表面不同的部位對事物的感覺方式也不一樣。依據在皮膜上面所感知的多樣性刺激被送到球體中樞的大腦後，我們才能對這個世界有所想像。而所謂的設計，就是對類似這種多感的皮膜進行服務。

另一方面，五感是相互提攜的。視覺它當然不是自體獨立，而是與聽

覺和嗅覺有所連繫而作動著。試著想像各種感覺，它不論哪一個都是在相互提攜下才能發達。思考嬰兒從呱呱墜地後才能慢慢讓感覺產生機能的過程，或許就能理解各種感覺間的連結了。

常聽到「嬰兒看不見」，那當然不是在他眼瞼中的快門沒有被打開，實際上光線應該有通過眼球並在網膜上曝光，然後也有向大腦傳送訊號。所以，所謂的「嬰兒看不見」，正確的說應該不是眼睛不具機能，而是一種送到大腦的訊號無法被理解的狀態吧！如此說來，「嬰兒看不見」應該是耳朵聽不到，甚至連味道也都無法分辨的。剛出生的人類雖然感應器有作用，但是透過它所送達的刺激涵義卻無法被理解，所謂的涵義，這裡所指的是對自己的價值，是在那之後才能漸漸的被了解。在本能性累積吸允母親的乳頭、喝母乳、聽母親的聲音、肌膚相親…等各種經驗期間，映入眼簾的是母親的視覺刺激、母乳的氣味、乳房的觸感……等，這些在互相進行連結的情形下價值被賦予了，同時也有了意識化。而所謂的知覺建立，可想像的不就是像這樣堆積上來的嗎？因此視覺體驗是和觸覺體驗、味覺體驗、嗅覺體驗一起被賦與意義的，我想，感覺上那不就是在聽聲音與觸摸、看見……等情事相互提攜作用之下才逐漸同時達成的嗎？

那或許和能夠順利掌握「立體視」圖像的感覺相類似。將兩眼所獲取的立體視圖像在腦中巧妙地重合那一瞬間，它突然就會帶有生動的立體性。就像和這種感覺相同，當複數感覺集結在一起所產生的刺激和大腦"卡鏘"的一聲發生複合作用時，「意象」就由此產生了。腦科學家茂木健一郎把這種現象稱作「Qualia（意指大腦對無法量化的差異認知，是一種極其微妙並難以言喻的感官活動）」。

剛才各位看過了充滿水分的青苔木展，若將它穿在腳上會是什麼樣的感覺呢？這不用實際體驗也大概可以得知。那用舌頭舔舔看你眼前的桌子會是什麼味道呢？這不用舔也應該知道，但如果實際舔舔看的話，應該

是和想像沒有多大差異才對。或是將演講用麥克風塞進口中會有什麼感覺呢？這也應該是和想像一樣。那為什麼沒有實際體驗卻能夠預測呢？這是因為從幼兒期以來，我們讓大量的知覺體驗和各種感官在相互提攜作用之下所經驗得到的結果。是因為在舔過、觸摸過、聞過這個世界的氣味後，所賦予意義的體驗與記憶成為了感覺的背景。

在研究感覺的領域中有一個很有名的問題，就是一個先天性全盲的人如果突然可以看見，那麼在不碰觸眼前的「立方體」和「球體」情況下，只靠視覺是否可以辨別呢？在研究感覺的世界中認為應該是沒有辦法吧！我想，如果是有觸摸過且理解物體的外形的話，那不就會有一種「共感覺」來和視覺進行連結了嗎？但因為第一次體驗的視覺刺激無法連結其它感覺，所以當光線進入眼睛的意義和其它感覺之間的關聯便無法賦予盲人價值，而用手觸摸外形或聞氣味這種和其它感覺對應的同時，如果再加上光線刺激的意義後「能夠看見」才會得以成立。

我常思考設計是一棟資訊的建築，而這個建築是建構在資訊接受者的腦內。但最近卻在想，建築的材料雖然有透過感覺器官從外部引入的資訊，但在同時，因這些外部刺激所喚起的「記憶」不也是非常重要的建築材料嗎？當儲存在內部的大量記憶因外來刺激喚醒的同時，人們便會對世界有所想像並進行解釋。

「走路」這個行為雖然是讓手腳像鐘擺般活動並在取得重力和平衡的情形下前進的運動，但這卻不是每個動作都是計畫性的身體動作。去除「沿著磚塊縫隙走」或「小心不要踩到螞蟻」這種具有思考性的場合，人們普遍不會將「走路」這個行為所引發的外部刺激都進行仔細確認後再進行下一個動作才對！或者寧可說，人們是將記憶中「走路」這個行為在反芻情況下預測說「是這樣的吧！」然後才進行「走路」這個活動。基本上不論「看」或「聽」都一樣，對於第一次見到的人，我們並不會對他的長

相或聲音……等整體進行從頭到尾的全新辨認，而是會和記憶庫中所擁有大量與「人」相關的記憶進行比對，並且會著重在兩者間的「差異」，以外的部份則會以「到底是個人吧！」來進行預測，而被當成「人類」而囊括近來的部份則是以目前為止所擁有的記憶替代。雖然人類是透過感覺器官將大量資訊傳達到大腦，但是我們並非只依靠新資訊來判斷這個世界，而是將那些和龐大的記憶庫進行比對後，再對目前所處的世界進行解釋。感覺，它平常就在腦中被加以融合、連結並且相互消融！

　　設計的對象不只限於色彩或外觀而已。該如何去感覺到它呢？這種對「感覺」的探求也是創作重要的一環。因此，觀察人類的感覺是以何種方式進行運作這件事，應該會成為嶄新設計的提示點。

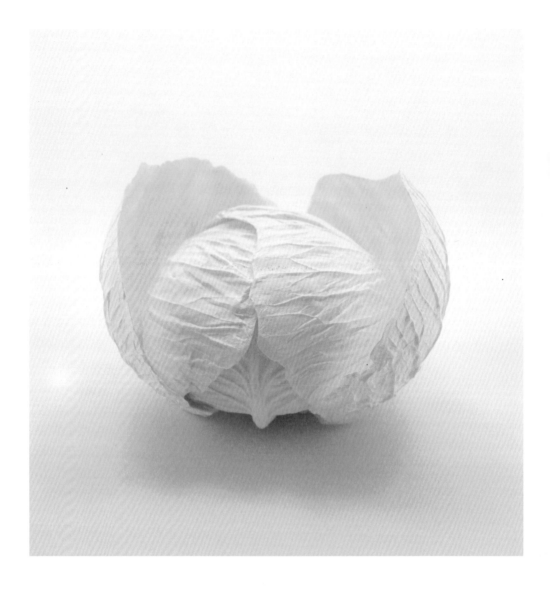

鈴木康弘｜高麗菜容器

Yasuhiro Suzuki: Cabbage Bowls

讓話題回歸到作品吧！這是藝術家鈴木康弘用紙材做的高麗菜，它被設計來當作器皿，是用矽膠將每一片葉片進行精密的翻模作業後再用紙黏土加以呈現，裡面的葉片也都完全再現，連重量也和高麗菜差不多。因為是紙材的關係，所以每一片都是紙器皿，然後用它舉行派對的話應該會很有趣吧！想像一下手拿這個紙器皿的感覺，那是一種不可思議的觸感。而人類的腦就是喜歡像這種複雜且資訊量多的事物。

講到複雜的資訊讓人感覺舒服，這讓我想起了一個經驗。那是因工

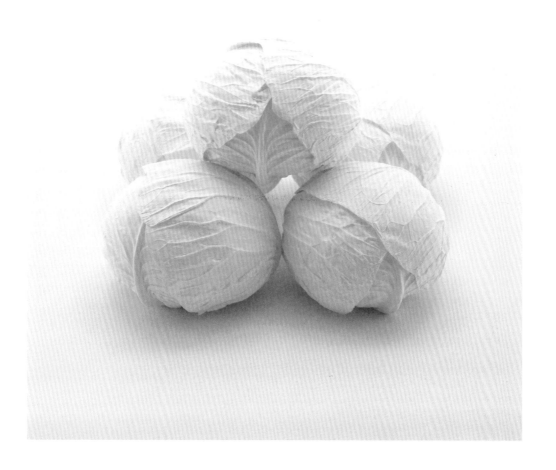

作關係而和室內設計師杉本貴志一起去巴里島所發生的事。巴里島有許多優雅的渡假飯店而難免會讓我有些期待，但是由於──「我想原老師就算住在那種飯店也不會感到有趣……」，所以那次住的是年代有些久遠的飯店，這讓我期待有些落空了……。那個舊飯店是屬於建地內有數個Villa（別墅）散在各處的型式，當中則縱橫交錯地全面鋪上老石頭，而旅客就光著腳在上面走動，出乎意料之外的，那種感覺非常棒！為什麼會很棒呢？那是因為人在那些石面上走動數十年所造成的損耗關係，是光著腳丫的

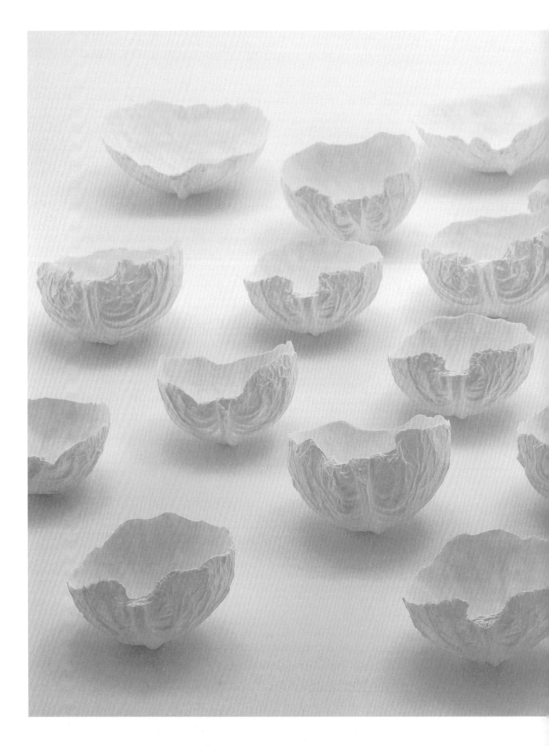

這些被賦予了「紙器皿」的這種用途。
當多片集結的時候會成為球狀的高麗菜，
但是分開排列的話，每一葉片都是器皿容器。

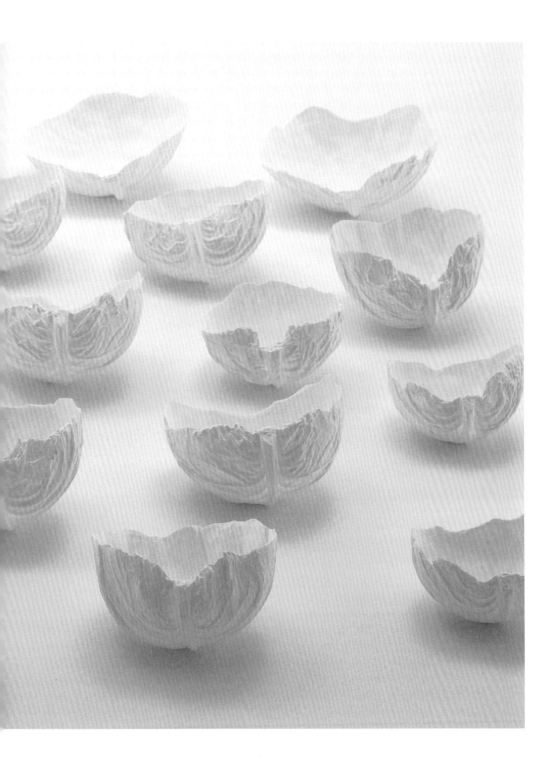

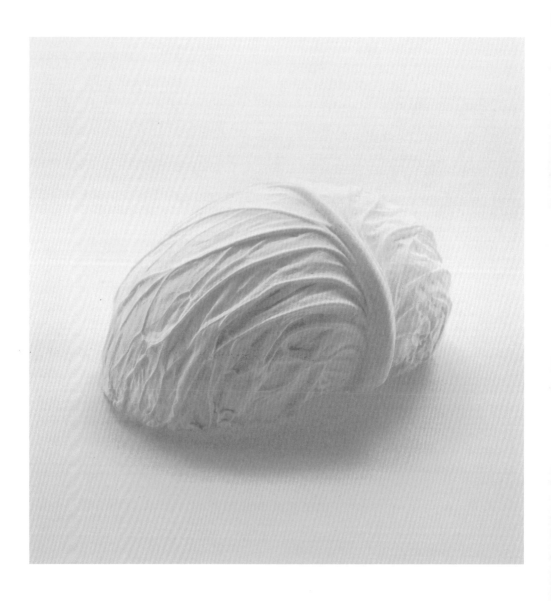

腳，經年累月打磨的成果。對於那種觸感，我的腳底顯得很開心，一股兒就像看見老年人抱著貓那樣的親近感從腳底油然而生。試著去思考看看，所謂「人走動在磨損石頭的踩踏感受」是一種非常微妙的感覺。那具有難以說明的特徵，或許是細微差異的複合體吧！我直接感受到「這種資訊量非常龐大」。如果將這些資訊全都讓自己的電腦讀取的話，我想，很快就會讓它當機了……。

在那個時候察覺到的事。今天被公認是一個資訊氾濫的社會，但我認為，實際上那應該不是「氾濫」，而是「不成熟」或「缺一塊」的資訊大量存在於媒體當中而已！現在片面欠缺的資訊可說非常少，但在不成熟的資訊大量存在的狀況下，大腦就會感到負擔，而賦予大腦壓力的應該不是「數量多寡」，而是「不成熟的程度」吧！

以媒體的進展和其旺盛的採訪能力為背景，世界上所有現象的表層就能夠像割草機在整理草地般被修剪，而大量的碎片就因此會在各媒體中飛舞。在我們豆腐般的大腦表面上，資訊的碎片就像調味料般被大量撒落而看不透下方，所以才會有一看似乎了解，但實際上卻覆蓋著未成熟的資訊而感覺不到舒適的快感。再回過頭來，用腳底感覺到地面很舒服的資訊量是豐富且具有密度的，而人類的腦就是喜歡資訊量多的狀況！

換句話說，人的腦容量相當充裕，而它總是準備好要盡全力要去感知這個世界，但是，它的潛在能力卻被限制住，我想，這應該是現代資訊壓力當中的一個要因吧！

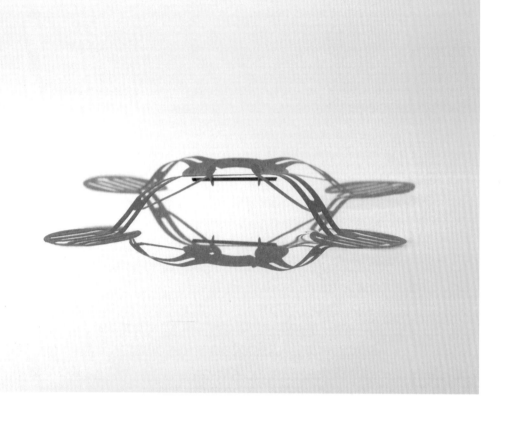

山中俊治｜浮動式指北針
Shunji Yamanaka: Floating Compass

產品設計師山中俊治所設計的是浮動式指北針，他就像是個「機器博士」，做過機器人和捷運票卡讀取機……等設計，是一個站在技術和人類之間並纖細地進行連結兩者的設計師。在這裡，他提出類似小水蠅的指向磁鐵設計案。

有一項稱為「超撥水」的技術，那是一種可將水分彈開而創造出表面性的技術。只要噴上含有超撥水劑的液體，哪怕是像紙張這種具有強力親水性的素材也都能瞬間得到「超撥水」作用。將經過這種處理的紙張放在

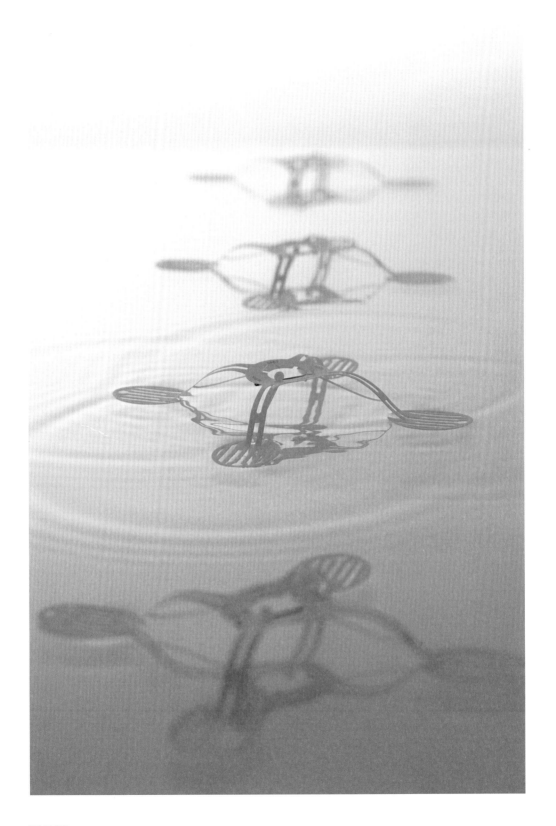

HAPTIC

　水面上的話，它就可以像水蠅一般浮著。浮動式指北針的水蠅結構是以精密紙模裁切紙張，然後在中央插著一根帶有磁力的鐵棒，是一件在小孩子手掌般大小的紙張上裁切出來的製品。

　　在展示方面，是讓它在深約2釐米的超薄型鋁製水槽中浮著，然後從展示台下方以磁鐵控制並保持同步地讓指南針旋轉，運作上非常圓滑流暢，而那種可說是異常的流暢程度正是HAPTIC！並非都要像長著厚重的毛髮令人做噁的事物，像這種超越尺度的流暢感也是一種可以讓人產生心靈悸動的重要因素。

HAPTIC

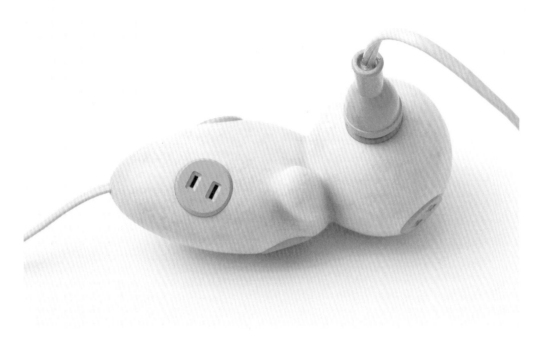

Matthieu Manche｜母親的寶貝
Matthieu Manche: Mom'n Baby

居住在東京的法國藝術家Matthieu Manche所設計的是一個插座。雖然那上面有好幾個插孔，但卻不按幾何方式加以排列。而那些插孔可說是具有細胞分裂與繁殖的有機意象。素材是被稱為「Epithese」的人體用人工材料，而替代乳房或耳朵等受損器官的義乳或義耳似乎就稱為「Epithese」。因為用的是相同的材料，所以觸摸的感覺和人體接近，一看之下雖然感覺很可愛，但是觸摸後卻會讓人感到發毛。因為是由人工義肢製作者進行最後的完工處理，所以皺皺的感覺和人體非常接近，甚至最初送來的樣品都因為太逼真而無法展示，因此才讓它像「丘比娃娃」般地有些可愛，最後則在有些抽象又重新上色的情形下完成這個作品。

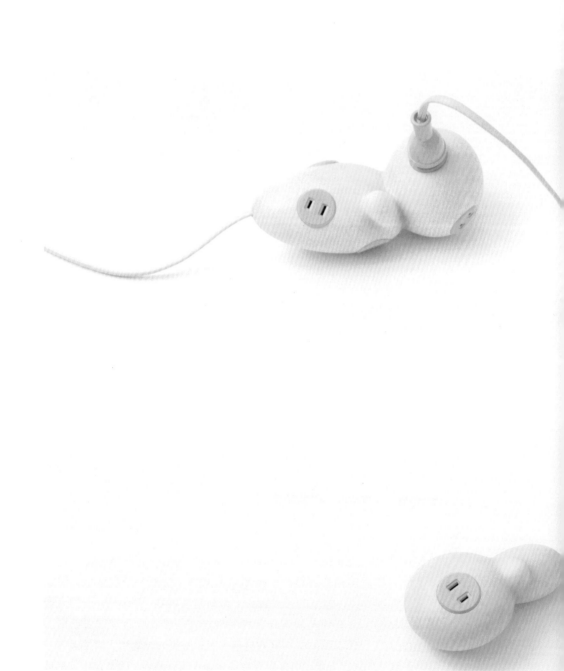

插孔給人一種類似細胞分裂與繁殖的印象，
它或許看起來也像是剛從母體誕生的寶寶一般。

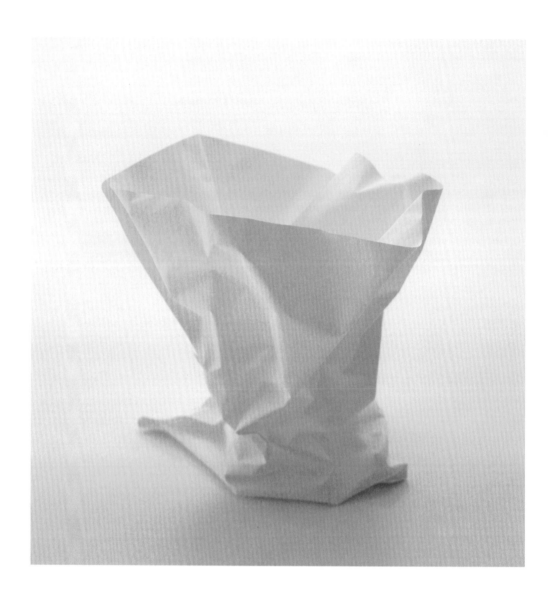

平野敬子｜廢紙簍
Keiko Hirano: Paper Wastebasket

照片是設計師平野敬子的「廢紙簍」作品，是以「VULCANIZED FIBRE」（北越製紙公司的紙）這種素材做成的，它攤平看起來像是咖啡濾紙，但卻大多了，兩邊則是用線縫合而成。「VULCANIZED FIBRE」是一種遇水會變軟，但是乾掉後卻又會變硬的素材。此作品是將它弄濕變皺後再用手塑造出來的，而一旦乾掉就變硬，硬的程度就像是掉在地上都還會發出聲響那樣。這個「廢紙簍」的樣子真的是非常HAPTIC！然後請各位想像當紙屑投籃進去時沙沙作響的感覺，這真是一件具有觸發全身感覺的作品。

將咖啡濾紙般外形的兩側用線縫合，
浸水軟化後，再用手揉成皺皺的外形。
等乾燥變硬後，廢紙簍也就完成了。

原研哉 ｜ 水的柏青哥

Kenya Hara: Water Pachinko

這是我自己的作品。通常在進行展覽會籌劃時，我自己是不設計作品參展的，但這次卻打破原則製作出「水的柏青哥」。為了要對展覽預作準備，所以我會針對可讓設計師運用的高科技進行一番調查。而那時就強烈被「超撥水」這個技術，或者說是現象所吸引，到最後終究無法抑制身為製作者的創作慾望而參展。在圖片中看起來像阿斯匹林的粒狀物是用5厘米左右的厚紙成型的，而為了要保持精密的平面性，所以先將底紙貼在鋁板上，然後再黏上這些阿斯匹林狀的紙片，最後才噴上超撥水劑。

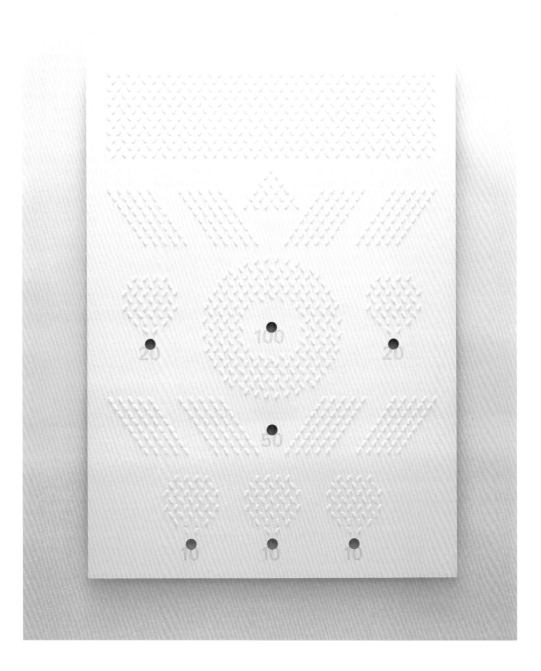

HAPTIC

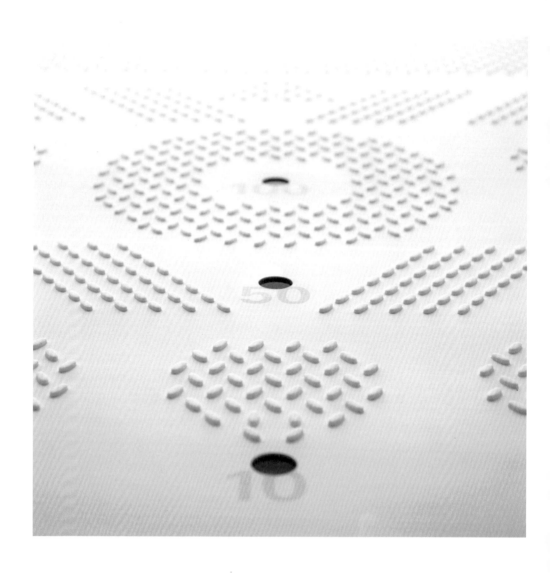

　　超撥水技術原先是為了碟型天線的積雪問題而開發出來的，當初似乎是因為一積雪就會影響天線性能的關係，所以才開發這種表面不會堆積雪和雨水的物質。會將水彈開的現象稱為「蓮花效應（Lotus effect）」，是和水滴落在蓮花上然後會滾動的原理相同。同樣的現象也發生在紙張上面，如果將超撥水劑噴在名片上的話，那麼水滴似乎連要停留在上面都很困難，它就是有那麼強的撥水能力。

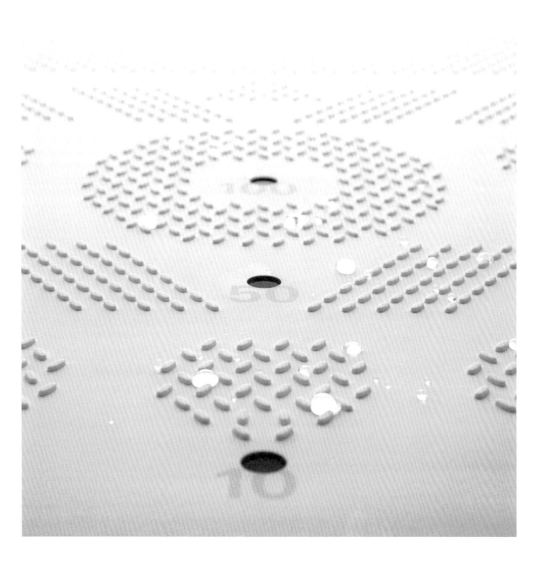

　　這個作品像彈珠台那樣傾斜著，而觀賞者只要用滴管吸取適當的水滴
在表面上就可以，之後水珠就會以獨特的方式在紙的障礙物間移動，而這
個作品的樂趣就在於觀看它的動作！最後水珠則會透過一根管子收集在下
面的瓶子裡。紙和水原本是具親和性的，但是在這裡，卻因為紙材複雜的
構造而造成水珠像小鋼珠般移動且毫無聲響的落下，那樣的情景就非常的
HAPTIC！當水珠直徑在5厘米以下時，它會以比較接近球體的方式移動，

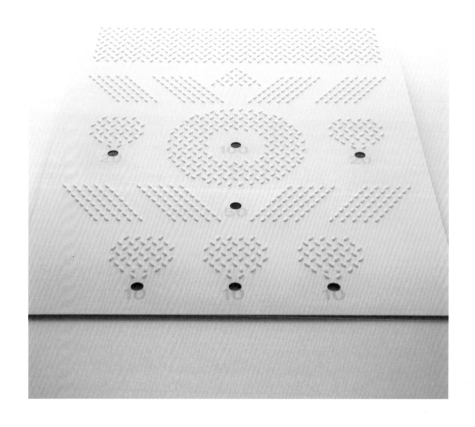

但是一旦超過7釐米的話，就會變成像阿米巴原蟲那樣軟趴趴的運動著，
而且水珠子在途中還會分離或結合，那種樣子還真是另有一番妙趣！

用滴管吸取水盆中的水，然後再讓它滴落在作品上方。
之後毫無聲響地，無數水滴就會流竄在經過超撥水加工與黏著小紙片的紙材中。

阿部雅世 ｜ 文庫本書套－800個凸點
Masayo Ave: 800 dots - Paperback Cover

阿部雅世是一位以歐洲米蘭為活動據點長達16年的產品設計師，2006年她將據點遷移到柏林後更投入教育事業，這次她的提案是「書套」。那是一件將盲人用點字以發泡性油墨印在紙上的作品，所印的紋樣是日本傳統的「鮫小紋」。

說到書套，通常會想到的是進行圖形或標誌排列……等等的平面設計，但是這件作品卻單純只以觸覺性來進行設計。在實際使用下，會對滑順的凹凸感到非常舒服。在僅僅只賦予觸覺性的情形下，連書套也會變成

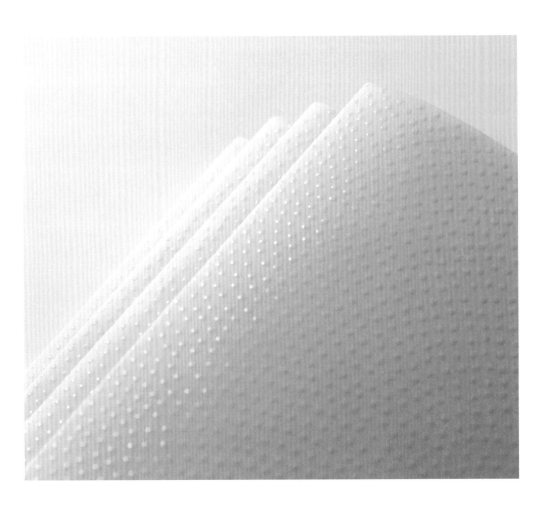

令人感到舒適的道具。

　　阿部雅世以參加〝HAPTIC〞展為契機，點燃了她在意識裡原本就有的HAPTIC熱情，現在她在柏林藝術大學更開設有〝HAPTIC INTERACTION DESIGN〞講座，而本展覽的續集，似乎就在柏林被確實地實踐著。

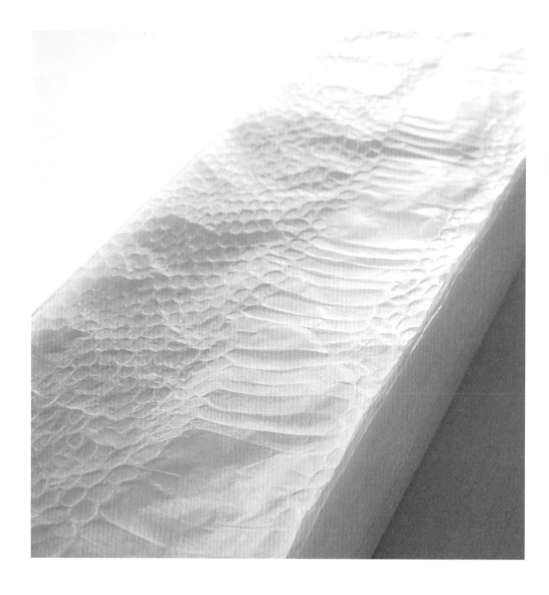

隈研吾 │ 蛇的蛻皮紋樣擦手紙巾
Kengo Kuma: Cast-off Snakeskin Paper Towel

建築家隈研吾設計了「擦手紙巾」。使用的是薄到輕輕丟就會浮在空中兩秒那樣的日本紙。而在那種紙上壓印著「褪下的蛇皮」的紋樣，面積大約是2米長的蛇橫向展開的大小。在柔軟的日本紙上要一張張壓印出蛇紋不是件容易的事，但因為是用手工精製所以才得以實現。

　　將這些紙張疊放在較厚的檜木木板上，然後上完廁所後拿來擦手，它就是這種作用的紙巾。每次當我這麼說的時候，大家通常會講「好浪費」，但如果是沒有壓印蛇紋的紙巾的話，卻又像平常那樣的使用，而會

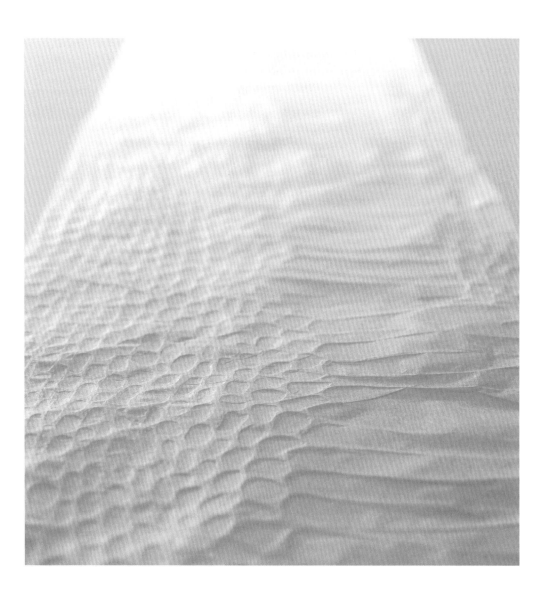

想到說經過壓印而成為HAPTIC後是浪費的，這大概是在那之間被賦予了
某種價值感吧！確實用這種紙巾擦完手後，或許真的會感到有些奢侈吧！

複製出蛇的蛻皮紋樣後，再用雷射切割技術製成鋁質的型模。
把日本紙放在型模上，然後再一張張的壓印製作出來。

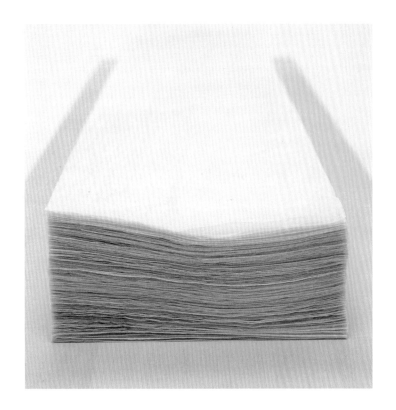

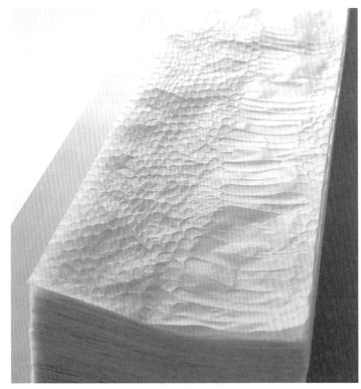

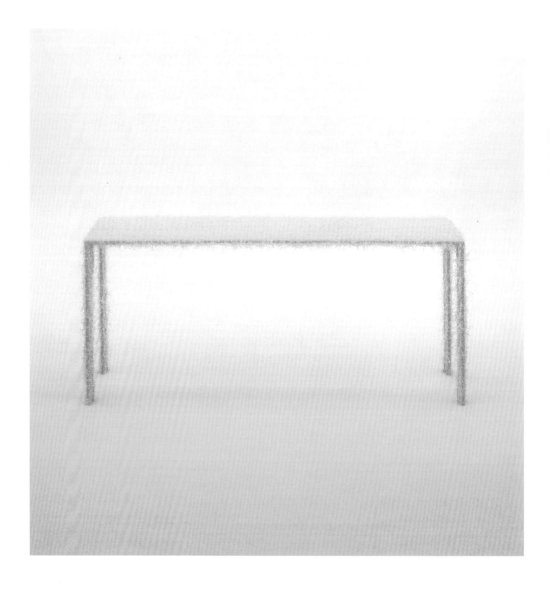

須藤玲子｜瞪羚

Reiko Sudo: Gazelles

這是織品設計師須藤玲子所做的桌子。但是正確的說，那是一件像皮膜般的東西覆蓋在由薄鐵製成的桌子上面，然後再用拉鍊加以固定而成的。把它平放的時候就像是有四隻腳的動物皮毛。

　　須藤玲子是只純粹設計「質感」的設計師，但是她似乎有些不滿的說道「我所設計的質感在送達客戶手中的時候，總是會變成衣服或包包」。剛開始我在想，那不是在實用意識下所做的設計嗎？但似乎不是這樣子。她說「我並不是為了衣服或包包設計質感，而是在設計"質感"這個東

西」。在那時候，我才明確理解到須藤玲子所看到的事物。因此，我思考著將她所製作出來的質感盡可能完整活用的畫面，然後提出製作一張具有纖細骨頭般桌子的提案。而具體的設計是出自產品設計師之手，最後完成的是一張似乎只有桌面浮在空中的桌子。「瞪羚」這個名字應該是從它看起來很薄弱，而且沒什麼存在感而來的吧！

　　相片中是用OJO＋這種紙纖維組成的線所編成的，屬於一種立體的質感設計。展場內有幾張桌子都是由這樣的東西所產生。紅酒如果不小心濺出來那或許會很難處理，但這是用HAPTIC來闡述桌子的設計。

　　建築師青木淳將須藤玲子的織品設計以超過一百公尺的長度運用在他的建築空間內，這是我之後才聽說的事。而具張力的紡織品以百米為單位存在於建築當中，只憑想像就感到似乎會誕生出某種新型態的空間！

桌子表面的素材感。
左邊是將OJO＋這種紙纖維組成的線，
以建築物般的立體方式織成。
右邊是越前和紙與人造天鵝絨纖維的組合。
可看見原是絨毛的天鵝絨，以點狀散在各處的樣子。

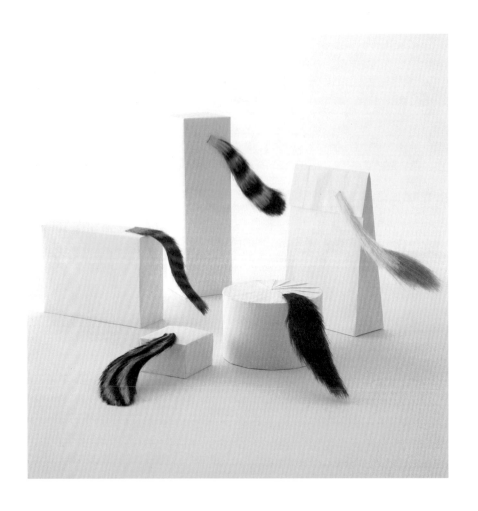

服部一成｜送禮用的尾巴卡片
Kazunari Hattori: Tailed Gift Cards

藝術總監服部一成設計出「送禮用的尾巴卡片」，這也是在紙材上運用人工植毛技術的作品。

包裝上面的緞帶總是被附加上去的，通常它是讓包裝看起來比較豪華而能夠豐富送禮這個行為。話說尾巴讓人有一種不可思議的印象，那麼在送禮的包裝上附上尾巴會怎樣呢？因為人工毛髮也有多種顏色，而貓或鼬鼠尾巴般的花紋也能夠清楚呈現，將它貼在包裝上，並且尾巴背面也有可以書寫留言的地方，相片中所寫的是 "sorry" 字樣。

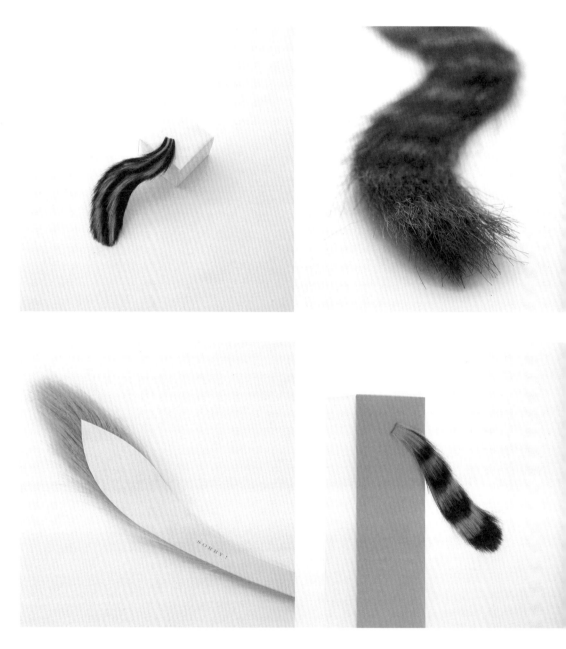

貼上尾巴後，包裝整體看起來隱約像是動物的化身。
動物是送禮者的分身嗎？
擬人化讓禮物醞釀出不可思議的存在感。

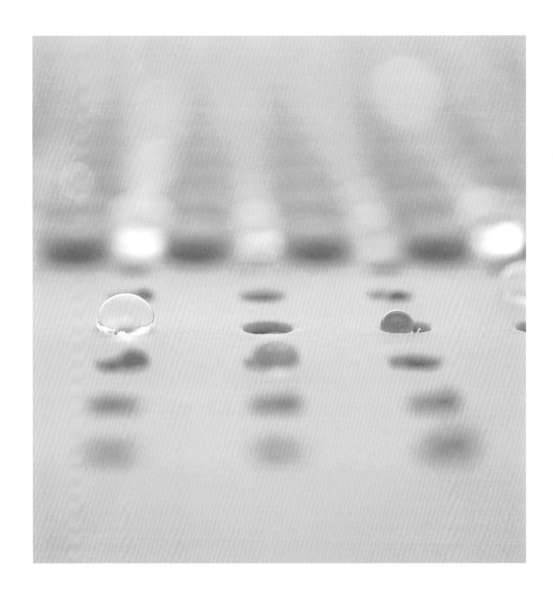

原研哉｜加濕器

Kenya Hara: Humidifier

最後介紹我另一個作品「加濕器」。和先前的「水的柏青哥」一樣，那都是在紙上施以超撥水技術加工而成的。在它上面用澆水器澆水的話，那麼水就會呈現出水珠狀，搖一搖，水珠就會一起晃動。那它為什麼是加濕器呢？因為水珠全都是球體，所以表面積就會變大，而一杯水因為接觸空氣的表面積小，所以蒸發速度就會比較慢，但如果讓它成為小球體的話，那麼就會因為表面積大幅增加而加快蒸發的速度。因此如果是在乾燥場所，那只要2～3小時就會蒸發不見。換句話說，那不只是讓水看起來有趣的展

示而已，在不需使用能源的加濕器這一點上，它也是一個劃時代的作品。

　　當初的想法是利用充滿小隔板的箱子，然後讓每個水珠落在間距大約
5厘米的各個格子內應該會很不錯吧！但這個想法因為每個小格子無法簡
單的全數充滿水珠而作罷！設想當數千個珍珠般的水珠密密麻麻地充滿在
有細小隔間的箱子內，然後用手指頭不斷輕敲它而晃動……這樣的光景，
在這裡也想請各位想像一下。

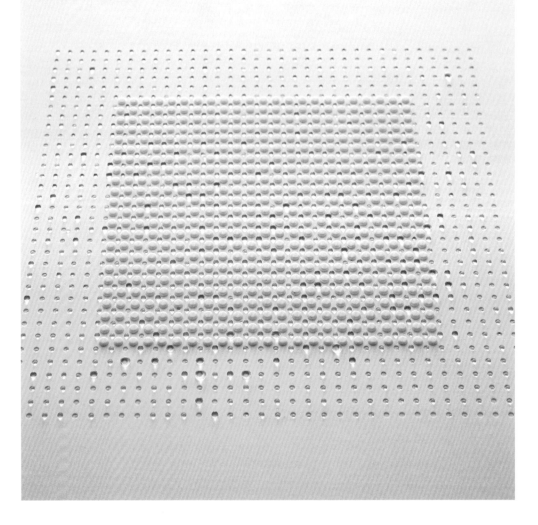

當物體與水滴的接觸角度超過150度的時候，稱之為「超撥水」。
所謂撥水，它和防水性質不同，當水落下接觸的那一瞬間，水滴會變小、
飛散而呈現出近似完全球體的狀態。
也就是對一定的體積而言，其表面積會大幅增加。

HAPTIC

感覺驅動（sense driven）

由「技術」帶動社會和經濟發展這種狀態已經持續很久了，而對於技術成為各種事物前進的動因則稱為「技術驅動（technology driven）」。在設計與技術的發展方面，人們長期處在"該如何將科技帶動下產生的媒體和素材活用在現實生活中"這種觀點，例如活用網路的網頁設計、競相使用新素材的建築、結合魅力造形和新材料技術的產品設計、運用數位方式建構的電腦繪圖…等，而設計就在這種場面下和技術對峙至今！確實，在世界因技術而加快進步腳步的時代中，這或許是設計應有的發展方向，而且，眾多優秀的設計也因為技術驅動而產生。

但在另一方面，不依賴技術而靠感覺訴求為起點的製作方式，也就是將製作物品的動機放在人類感覺這邊的發展方式，這應該也可以和科學的進步平行且深入發展吧！而在那裡，應該就會產生一種「感覺驅動（sense driven）」的世界。我們無法將人類的身體抽象化，也不能忘記科學是以人類為中心而發展至今，有時我們試著讓想像力擴張，幻想著或許能在電子媒體中傳送「虛擬的我」而變得更幸福，但是現在卻明白，這種模擬的幸福並無法變成真正的幸福！

就算是極力減輕重量並消除存在感的建築，它依舊會堆積灰塵，而運用新材料的產品在時間洗禮下也會慢慢成為古董。我們難以處理身為物質的身體，並且渴求著和訊息等量的按摩刺激。

「懶散」的漸顯化

技術，如果不能讓人們的感覺敏銳地覺醒和活化的話，那它就不具任何意義。但是放眼望去，今天的生活者卻因為技術的關係而明顯有被導向鈍化發展的傾向。身穿伸縮材料和羊毛，坐著觸感良好的沙發，嘴裡吃著洋芋片看大尺寸電視，但是卻不學習親手做料理，連澆水種花都嫌麻煩。再者，因為使用電子計算機而不再心算或筆算，這降低了頭腦的瞬間爆發力，更因為敲打電腦的關係使得漢字也漸漸被遺忘，而有了電子郵件所以不再動手寫信，甚至連信中的問候語和慣用句也都逐漸忘記了！失去了問候語，所代表的是對他人的關心也已經不復存在。還有，削蘋果也變的笨拙，連用菜刀都懶懶的提不起勁。

　　達文西他畫出了不得了的曠世鉅作，但今天卻無人能再畫出那樣的作品。為什麼無法再畫出那樣的作品呢？能想到的只有當時所孕育出的感性和睿智都已經同時消失。而不會削蘋果或不再動手寫信也是相同的道理，因為所具有的感覺和感受性正逐漸地消逝中。

　　市場開發是一種掃瞄人們的欲望情況並加以分析的行為，但這不僅只是正面的欲望而已，連想要怠惰的無意識慾望，也就是說它還依附著「懶散」這種負面的面向。便利超商或超級市場的商品總是彼此競爭著，唯有能夠賣出的才得以生存。而這種現象因為POS系統（Point on Sale；銷售點管理，也就是結帳用的機器。）的進步而愈發顯著。在以往要喝咖啡的話，那要先去買烘培好的咖啡豆，然後再帶回家用磨豆機研磨，最後透過濾布以手工萃取才能喝到。但是最近那種情景卻不再常見了。這或許和電動咖啡壺的普及也有關係吧！但最近卻連電動方式都嫌麻煩！沖泡後就可以丟掉的滴漏式咖啡包正逐漸增加中，總之在不知不覺間，我們不由自主地被牽著鼻子往惰性方向移動著。包含便利性在內，我們雖然無法斷定這些全部都是不好的，但可以確定的是，在技術背景下成形的市場開發，它讓人們的「懶

散」有越來越明顯的趨勢！

　　或許會有 "得到的遠遠大於失去的" 這種意見，確實，新技術與媒體擁有培育新知性和感覺的莫大可能性，而所培育出的事物會改變樣貌，人類和文化也會在培育中產生變化，但是，我們想要變的再更好！

　　所謂感覺驅動，指的是以感覺為基軸來驅動世界這種情形，而這種發想就和技術驅動處於對立位置。但嘗試以感覺為基軸來重新捕捉世界，這種想法對技術而言不但健全也是具有意義的。

　　以前的平面設計師在進行文字書寫練習的時候，必須在間隔1厘米的線條間拉出10條線才行，而用鴨嘴筆和針筆進行這種訓練的時代距離現在也不算太久。就我和接受那種訓練的前輩相比，雖然我是屬於比較年輕的世代，但是仍有受過那種訓練的記憶。今天拜電腦所賜，就算要在1厘米的間隔內畫出100條，甚至1000條線都有可能。所以在今天「以前的設計師接受的是多麼愚蠢的訓練啊！」都被當成笑話來講了。但是，問題卻不在於技術而是感覺的鍛鍊！能夠在1厘米間隔內拉出10條線，所代表的是具有能將1厘米進行充分切割的眼力。而這種感覺如果沒有經過訓練是絕對不可能擁有的！像這種高鍛鍊度的感覺如果再加上電腦的話，那麼就可以產生莫大的力量吧！話說眼睛如果像不靈活的胖手指，那麼就算給你一個能夠在1厘米內畫出100條線的工具，那也沒有意義！

　　當然，電腦對以前的設計師來說，那是一項能夠徹底顛覆傳統的全新工具，它可以提供一種捨棄陳舊感的心理躍動，以及和以往方法完全不同感受的技巧。但是在另一方面，如果沒有意圖的想讓感覺活性化的話，那麼電腦軟體就會鈍化人的感覺！就像是因為停止訓練而變的肥胖一樣，那不只像是放棄長期累積才得到的細膩感性，而且也封閉了纖細的 "感覺" 和 "技術" 在連結後所誘發的全新設計領域的可能性。然後，等到回過頭來才發現，運作的其實不是感覺而是電腦軟體！這種情形已經不再是想像而且開始蔓延了。

在高等技術驅動這個社會以前，技術和感覺大約是各佔一半，而且物品的價值通常是以感覺為基礎來衡量。但是如果要往更高度的技術去發展，或者是這個世界的運轉動機改變了的話，那麼就像不使用的肌肉會漸漸萎縮一般，人類的感覺或許也會開始退化吧！像這種退化不要放任它什麼都不做，而是要更積極的讓感覺復甦才比較好，此外，還要連結"高等技術"和"先端感覺"以進行更纖細且稠密的進化才對！以能夠表現出這種想法的標語來說，我所想要用的就是HAPTIC這個用語！

擴展感覺世界的地圖

　　在設計的世界裡，色彩和外形的處理佔了絕大部分。每當擁有驚奇外觀或材料的日常用品推出時，它總是會引起人們的注意，會想說平常見慣的生活用品怎麼會變成這樣？於是在看見的那一瞬間「喔！～」這種讚嘆就會從內心發出，這就是設計的魅力之一。但是設計並非只有這樣而已，它的領域其實就是人類的「感覺」！就如同本章開頭所說的，並不是只注意到色彩、外形和材質而已，在靜靜的凝視下思考「要怎樣感覺呢？」「要如何讓人有所感覺呢？」，這才是另一種設計的可能性！

　　在這種意味下，我們的感覺不就像美洲大陸般還有尚未發現且仍在沉睡的區域嗎？尚未發現的大陸潛藏在感覺世界的地圖中，而發現它的作業不也是連動都還沒動嗎？我嘗試著要以尚未被發現的「感覺領域」為目標啟航行動！而每一個"HAPTIC"的作品都暗示著那種可能性。無論是要設計柔軟度的「凝膠遙控器」，或操弄存在於記憶中質感的「果汁外皮」，只設計出凸點的「文庫本書套800個凸點」等，這些都像是發現新大陸前的預兆。以這類作品為契機，然後試著去發現更為雄壯的設計大陸吧！我想，技術在這種場面下也必定有所發揮才對。在細微感覺上的發

現，將會帶來人們生活中的巨大覺醒，而"HAPTIC"這個展覽，就是為了要傳送這樣意味的訊息而誕生。

現在，訊息具有在不知不覺中就往世界擴散的傾向。在亞洲東邊一偶只是小聲地說著"HAPTIC"而已，但是理解到其中意義的倫敦或巴塞隆納人，可能就會在傾聽後將"HAPTIC"傳送出去。以我而言，我想我會用一種"思想犯"的方式小聲說說看吧！只要訊息純度夠的話，細微的耳語應該就會在全世界各敏感地區產生迴響才對！

HAPTIC

3 SENSEWARE
Medium That Intrigues Man

SENSEWARE——讓人類留意的媒材

SENSEWARE

Medium That Intrigues Man

SENSEWARE——讓人類留意的媒材

讓感覺振奮的事物

對於常出現在人類身邊且能對感覺起鼓舞作用的媒材，我稱它為「感官體（SENSEWARE）」，其中「WARE」是HARDWARE和SOFTWARE的「WARE」。例如在石器時代中的「石器」就是一種感官體。當手中放著或握著一些四十萬年前的石斧……等器物時，就可以了解到人類為何要使用石器，那是因為石材的重量、硬度、量塊感以及觸感會讓人類對它留意的關係。

石器時代非常漫長，其中某些石斧的形狀甚至流傳長達一百萬年，所以現代人應該很難想像一種道具的外形居然可以傳承數萬世代這樣的時間和行為。但是，對於石器的重量、硬度、量塊感和拿在手中的質感鼓舞了人類的感覺並成為驅動石器文化的原動力這件事，我們只要觸摸它就能夠用直覺去理解了。就算在今天，當我手中拿著石器的時候都還能感到心跳加速，那就像是迫使人類對創造行為產生衝動那樣。

和石器時代的「石」相同，「紙」也是一種感官體。

白且具張力的物質

「紙是白的」看似理所當然，但這絕對不是一件普通的事。因為紙普遍存在於日常生活中，所以我們對它的特別性早已習以為常。可是一想到紙張誕生的情景，「白」就成為一種特別的事物！雖然「白」出現在動物的骨頭、一小部分的礦物、寒地的冰雪等物當中，但基本上世界是褐色的，就連紙的原料－樹皮也是褐色的。將褐色的樹皮搗碎放入水中，然後再將它抄起曬乾就會變成全白的紙張，而且它也具有張力，就像用手指一夾就站起來那樣的獨特張力，之後手指頭還會感到舒適的肌理快感。如果紙張呈

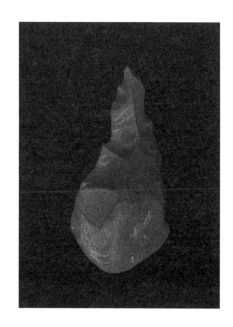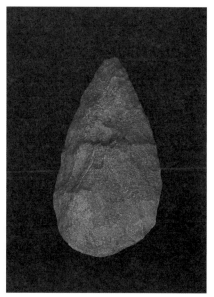

右：40萬年前，後期阿舍利（Acheulian）型石器
左：70～80萬年前，中期阿舍利（Acheulian）型石器
兩者皆出土於西亞，東京大學總合研究博物館藏　©Yoshihiko Ueda+UMUT

現出的是像嫩葉般的綠或透紅的柿子色，又或者是像塑膠袋那樣不具張力
觸感的話，那麼人類文化或許就不會以紙的誕生為契機而快速發展至今。
紙張本身並不具有色彩屬性，它是以閃耀著光輝般的白和帶著緊緻的張力
出現在人類史上，而目睹這種景象的人類應該就會被它隱藏的可能性所觸
發，並忍不住想在那上面表現任何事物吧！

　　在白之中，充滿了事物開始發展前的純潔靜謐與喚起尚未發生，但會
因卓越成就而產生的砰然心動。另一方面，薄度勻稱的素材是容易毀壞且
柔弱的，它只要污損了就無法復原，在如此的白紙上寫下黑色的文字，這
應該是人類史上最重要的感覺覺醒！而在文化史中，這裡就具有對外散發
出燦爛、奪目光芒這種意象的特點。

　　今天，因為電子媒體的進展而導致紙張所擔任的角色在持續變化中，
而聽到「古騰堡星系**(Gutenberg Galaxy)的終結」這句話還是不久之前的
事而已，「古騰堡星系」一語將紙張和印刷兩者相乘所產生的傳達世界比
擬成一種宇宙的爆發性誕生，但這樣一來，那現在的星系命脈不就所剩無
幾了？這種比喻我覺得很有趣，但是將紙張當成媒體，再將它連結到終結
這種發想，只不過是將「紙」所蘊含的意義看的太狹隘罷了。「紙」除了
書寫和印刷材料之外，它更是一種持續鼓舞人類感覺的知性觸媒，也就是

**古騰堡星系(Gutenberg Galaxy)：意指西元1440年德國人古騰堡發明活字印刷術，活版印刷術即讓資訊的傳播超越過去口語及手寫限制，就像宇宙間爆發無數星球那樣。

剛抄起的和紙 | 現代

感官體！就算「紙」是在擁有電子技術之後才被發明，那麼將可以振奮感
覺和激勵創造性的白色紙材放在手中的時候，人類必定也能從中而獲得無
限的想像力才是。

與物質性對話

媒體的確是一種訊息！在歷史和文化中，媒體背負了有它才成為可能的傳
達現實性，但是再更深入一點的話，它同時也是一種感官體，並且在直接
和人類的感覺作用下促進創造行為，而電子應該也像是以這種感覺建立起
和人類之間的關係。電子是不具物質性媒材的感官體，但它具有巨大的可
能性！

　　反過來說，「紙」在媒材當中潛藏了它的本質，而在持續和「紙的
白」或其物質性對話下，人類就可以孕育出安定的表現領域。例如書籍，
它就是因此而在文化中被發展出來的道具。在今天就算我們已經思考多媒
體並向下挖掘其意義，但似乎仍有必要透過「感覺」將媒介物的意義予以
重新評價。而在這種發想的延伸之下，就會有我們身為設計者的工作了。

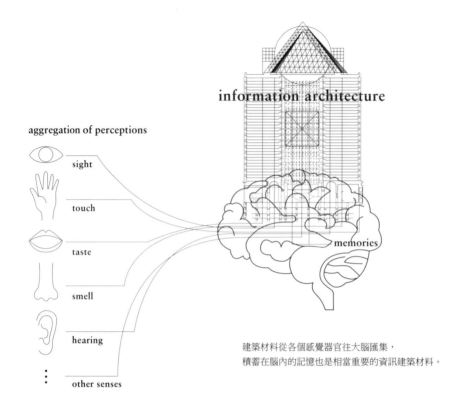

information architecture

aggregation of perceptions

sight

touch

taste

smell

hearing

other senses

memories

建築材料從各個感覺器官往大腦匯集，
積蓄在腦內的記憶也是相當重要的資訊建築材料。

資訊的建築思考方式
Architecture of Information

感覺的原野

人類是極為纖細的感覺器官組合體，同時也是具備龐大記憶播放裝置的意象生成器官。人腦中的意象是由眾多感覺刺激和復甦記憶所編織而成的頻譜，而那正是設計師活動的場域。透過身為設計師的經驗，這種在感覺原野中進行工作的自覺意識正逐漸增強。在這個章節中，我將從複合感覺形成意象這個觀點來回顧、敘述自己所經驗過的數個工作。

the mind exists everywhere in the body

試想身體的每個部位都有腦的存在，
這並不是理論而是想像。

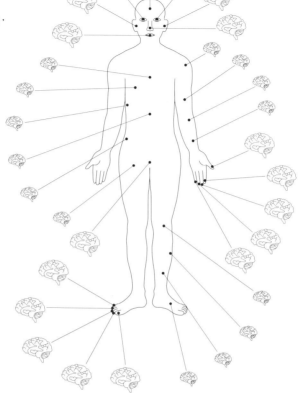

腦中的建築

設計師總是被動地在腦中蓋著資訊的建築，若談到那個建築是由什麼所組成的？答案應該是從各種感覺管道進入的刺激才對！在腦中，視覺、觸覺、聽覺、嗅覺、味覺，再加上複合這些感覺所產生的刺激被加以組合後，我們所稱的「意象」就出現了。

　　還有一件更重要的事，就是在這座腦內的建築當中，並不是只有從感覺器官所引入的外部輸入而已，還有由這些器官所記住的「記憶」也是一種被活用的材料，而且，或許這才是形成意象的主要材料！記憶的主體並非只是為了意識性地將過去的活動進行反芻，並且它還不斷進行因外部刺激而被喚起以解釋新資訊意象的潤飾工作。也就是說所謂的意象，就是由透過感覺器官而進入的「外部刺激」，和因此而被喚醒的「過去記憶」在腦中複合、聯繫的事物。而設計行為就是以形成這種複合性意象為前提，

然後再積極參與其處裡過程的活動。將這種活動稱為「資訊的建築」，指的就是要意圖性、計畫性地讓這種複合性意象產生的緣故。

　　另一張圖表現出同一件事但卻完全不同的發想方式，它就像是針灸或東洋醫學的經脈圖。大腦並非只有在頭部的那一個而已，而是像穴道般分布在身體的所有部位，而我們就是以這種數不清的腦在進行作業。如果將資訊的建築這種想法當成是西洋性、分析性發想的話，那麼這個或許就是東洋的解釋方式。雖然不知道哪一種比較接近現實，但它們都是我個人對於我們在進行工作的場所，也就是人們在接受資訊這個觀點上的概念圖。

長野冬季奧林匹克運動會
開閉幕式節目表冊

The Programs for the Opening and Closing
Ceremonies of the Nagano Winter Olympic Games

紙的設計

那麼，現在就開始以具體實例進行「資訊的建築」相關解說。第一個題材是1998年長野冬季奧運的開閉幕式節目表設計，這是一個以遵循日本傳統的現代視覺性設計來歡迎全世界觀賞者的工作。

　　節目表的基本任務是依循典禮內容的展開進行解說，具體來說，它是從配合長野的象徵－善光寺的鐘聲開始，經過舉行設置神聖空間的「建御柱」儀式、相撲橫綱力士登場、奧運會旗與選手入場、點燃聖火、最後是開幕宣言等，這一連串的儀式流程就藉由節目表來呈現。在這種國際舞台中，日文以縱向，法、英文以橫向的左翻配置編排是第一次嘗試，關於這種設計方式就有很多我想談的部分，但在這裡並不是要談內容物的視覺設

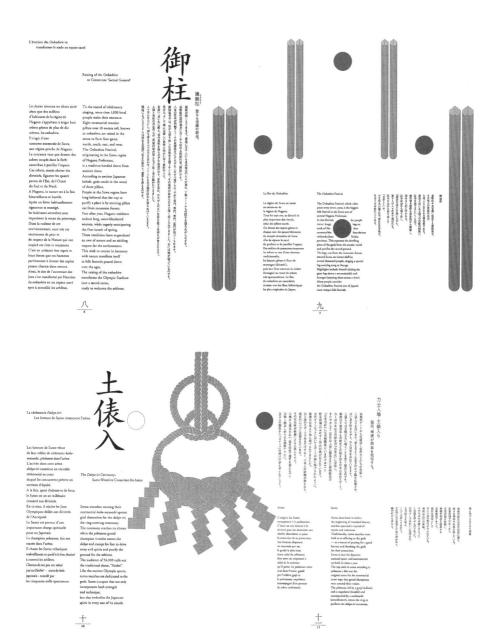

L'érection des *Onbashira* va
transformer le stade en espace sacré.

御柱

建御柱：聖なる空間の創出。

Raising of the *Onbashira*
to Consecrate 'Sacred Ground'

Le chœur entonne un chant sacré
alors que des milliers
d'habitants de la région de
Nagano s'apprêtent à ériger huit
arbres géants de plus de dix
mètres, les *onbashira*.
Il s'agit d'une
coutume ancestrale de Suwa,
une région proche de Nagano.
La croyance veut que dresser des
arbres coupés dans la forêt
contribue à purifier l'espace.
Ces arbres, censés abriter des
divinités, figurent les quatre
portes de l'Est, de l'Ouest
du Sud et du Nord.
A Nagano, la nature est à la fois
bienveillante et hostile.
Après un hiver habituellement
rigoureux et enneigé,
les habitants attendent avec
impatience le venue du printemps.
Dans la rudesse de cet
environnement, sont nés ces
sentiments de peur et
de respect de la Nature qui ont
inspiré un rites et croyances.
C'est en unissant leur espoir et
leurs forces que ces hommes
parviennent à dresser des sapins
pesant chacun deux tonnes.
Ainsi, le site de l'ouverture des
Jeux s'est transformé par l'érection
du *enbahsira* en espace sacré
après à accueillir les athlètes.

To the sound of celebratory
singing, more than 1,000 local
people make their entrance.
Eight ceremonial wooden
pillars over 10 meters tall, known
as *onbashira*, are raised in the
arena to form four gates:
north, south, east, and west.
The Onbashira Festival,
originating in the Suwa region
of Nagano Prefecture,
is a tradition handed down from
ancient times.
According to ancient Japanese
beliefs, gods reside in the wood
of these pillars.
People in the Suwa region have
long believed that the way to
purify a place is by erecting pillars
cut from mountain forests.
Year after year, Nagano residents
endure long, snow-blanketed
winters, while eagerly anticipating
the first breath of spring.
Those conditions have engendered
an awe of nature and an abiding
respect for the environment.
This wish to coexist in harmony
with nature manifests itself
in folk festivals passed down
over the ages.
The raising of the *onbashira*
transforms the Olympic Stadium
into a sacred arena,
ready to welcome the athletes.

La fête de Onbashira

La région de Suwa est située
au centre-est de
la région de Nagano.
Tout les sept ans, se déroule la
plus importante des rituels,
celui des pillars sacrés.
On dresse des sapins géants à
chaque coin des quatre bâtiments
du temple shinnotïar de Suwa
afin de séparer le sacré
du profane et de purifier l'espace.
Des milliers de personnes emportent
les arbres au son d'une chanson
traditionnelle.
En faisant glisser à flanc de
montagne (*kiiotoshi*),
puis leur faire traverser la rivière
(*kawagoe*) au cours de scènes
très spectaculaires. La fête
de *onbashira* est considérée
comme une des fêtes folkloriques
les plus originales du Japon.

The Onbashira Festival

The Onbashira Festival, which takes
place every seven years, is the biggest
folk festival in the Suwa area of
central Nagano Prefecture.
In this festival, the people
raise huge *Yeisho*
cedar logs at
each of the
ceremonial
wicker-like huts
precincts. This separates the dwelling
place of the gods from the secular world
and purifies the sacred ground.
The logs, cut from the mountain forests
around Suwa, are borne aloft by
several thousand people, singing a special
log-carrying song as they go.
Highlights include *kiotoshi* (sliding the
giant logs down a mountainside) and
kawagoe (carrying them across a river).
Many people consider
the Onbashira Festival one of Japan's
most unique folk festivals.

八
8

九
9

土俵入

La cérémonie *Dohyo-iri*:
Les lutteurs de Sumo consacrent l'arène

力士入場・土俵入り
国技、相撲の開幕を祝う大会。

Les lutteurs de Sumo vêtus
de leur tablier de cérémonie *keshō-
mawashi*, présentent dans l'arène.
L'arrivée dans cette arène
dohyo-iri constitue un véritable
cérémonial au cours
duquel les concurrents prêtent un
serment d'équité.
A la fois, sport d'adresse et de force,
le Sumo est un art millénaire
consacré aux divinités.
En ce sens, il rejoint les Jeux
Olympiques dédiés aux divinités
de l'Antiquité.
Le Sumo est porteur d'une
importante charge spirituelle
pour un Japonais.
Le champion *yokozuna*, fait son
entrée dans l'arène.
Il chasse les forces tellluriques
malveillantes et purifie le lieu destiné
à recevoir les athlètes.
Chacun de ses pas est salué
par un *Yeicho! - suivi de bala
japonais - scandé par
les cinquante mille spectateurs.

The *Dohyo-iri* Ceremony:
Sumo Wrestlers Consecrate the Arena

Sumo wrestlers wearing their
ceremonial *keshō-mawashi* aprons
gird themselves for the *dohyo-iri*,
the ring-entering ceremony.
The ceremony reaches its climax
when the *yokozuna* grand
champion wrestler enters the
dohyo and stamps his feet to drive
away evil spirits and purify the
ground for the athletes.
The audience of 50,000 calls out
the traditional shout, *"Yeisho!"*
Like the ancient Olympic sports,
sumo matches are dedicated to the
gods. Sumo is a sport that not only
incorporates both strength
and technique,
but also *embodies the Japanese
spirit in every one of its rituals.*

Sumo

L'origine du Sumo
remonterait à la préhistoire.
C'était un rite destiné à la
divinité pour lui demander une
récolte abondante et pour
la protection de ses concitoyens.
Les lutteurs disputent
six tournois par an,
le grade le plus haut
étant celui de *yokozuna*.
Son nom est emprunté à
celui de la ceinture
qu'il porte. Le *yokozuna* entre
seul dans l'arène, guidé
par l'ordre *gyoji* et
le précurseur *tsuyaharai*
accompagné d'un porteur
de sabre *tachimochi*.

Sumo

Sumo dates back to folklore,
the beginning of recorded history,
and has spawned a myriad of
myths and traditions.
Traditionally, sumo matches were
held as an offering to the gods
— as a means of praying for a good
harvest and thanking the gods
for their protection.
Sumo is now the Japanese
national sport, and tournaments
are held six times a year.
The top rank in sumo wrestling is
yokozuna; this was the
original name for the ceremonial
straw rope that grand champions
wore around their waists.
The *yokozuna*, led by a *gyoji* (referee)
and a *tsuyaharai* (herald) and
accompanied by a *tachimochi*
(swordbearer), enters the ring to
perform the *dohyo-iri* ceremony.

十
10

十一
11

長野冬季奧運開幕式節目表｜1998
版面編排配置是法文與英文由左向右，而日文則由上往下，
這兩種相牴觸的文字運動方向，產生了獨特的空間力學。

計，而是要談使用在這個節目表的素材。

在這個工作首先思考的，是想以這個節目表留下對冬季奧運的記憶為出發點，然後產出一種令人難以忘懷的媒材。體驗開幕式的流程對選手、觀眾、甚至相關人員來說應該是一種真實的體驗才對，而我所思考的，就是要以保存感動這個角度切入來讓節目表發揮它的功用，而全部的想法就濃縮在封面的素材當中，換句話說，我設計出能夠喚起符合冬季祭典「雪與冰」意象的「紙」！具體而言，那是封面文字全都以壓印手法（以型版加壓使其凹陷的表現技法）處理的紙張，而且是委託紙廠開發出能在凹陷的文字部分呈現出像冰一般半透明效果的紙張。在奧運會贊助紙廠的全力配合下，我想像中的「雪與冰紙」如願實現。在文字模版上加熱並加壓

上段・下段（左）：在豐滿的紙張上，壓印出下凹且半透明的文字與圖形。
下段（右）：殘留在雪上的足跡。

後，壓印部分除了向下凹陷之外，部分的紙纖維會因熱溶化而成半透明狀。這在書上只能透過圖片觀賞，但實際上想請各位動用觸覺去感受看看，在隆起的白紙上印著下凹的法文、英文和日文，而凹陷的部分則呈現出如冰一般的半透明狀。

喚醒踏雪的記憶

在我們記憶的某個角落應該會有以下的情景：在連續下了整晚白雪的隔天早上，或許是在小學的校園，又或許是在大馬路上，因積雪隆起的白色平面還沒有任何人踩過，而自己是最先走在那上面的，讓腳踩在像棉花般的新雪中前進，而足跡在半透明般的冰當中還透著地面的黑，然後留下了一個個足印……。像這樣的記憶，有沒有辦法從觸摸到這張紙的人們印象中喚醒並加入呢？「雪與冰紙」就是一個從腦中喚醒這種印象的扳機，而這種情節就是設計。

在產生雪和冰印象的柔細素材中央搭配一個燙金技術的深紅聖火，具光澤的紅色火焰就在隆起的雪中被深沉地收納著，而這張封面就在這種觸覺的對比下完成。節目表是將這種複合意象放在前面，然後再將先前所介紹的內容物視覺設計接續在後，當然，這個節目表本身並不是資訊的建築，而是在接觸到這一連串資訊的人們腦中，資訊的建築就逐漸成形了。

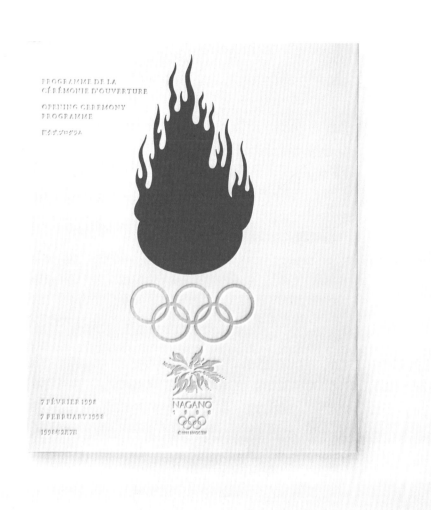

長野冬季奧運開幕式節目表・封面 | 1998
在擁有雪與冰意象的紙上，壓印出具有光澤的火焰。

醫院視覺指示標誌計畫
Signage System for a Clinic

梅田醫院視覺指標計畫

位於西日本山口縣的梅田醫院是一間婦產科和小兒科的專門醫院。我在設計這間醫院的建築師——隈研吾的介紹下和院長碰面，隨後並接受委託設計它的視覺指標系統，而從這個工作當中，我也獲得了關於「資訊的建築」的啟發。

這間醫院指標系統的最大特徵在於其主體本身是由「布」所構成的。就主要理由來說，是我想進行一種「親和空間」設計的關係，因為使用這個醫院空間的人並不是病人，需要的是能讓產婦在出產前後安靜度過時間的場所。但如果是普通醫院的話，那多少還需要一些能讓人感到緊張的氣氛，這是因為 "能夠信賴的高度醫療技術就在這裡！" 這種緊張感對受傷患者來說是一項非常重要的安心要素。或許以前就有過「易於親近的醫療」這種想法，但是在具有像民宿般感覺的醫院中，總是無法讓人有接受手術的意願，所以就像印象中具有潔癖的護理長那樣，在醫院空間中有些過於嚴格的緊張感是必要的，但是對於要度過生產前後時間的場所來說，我想，或許以另一種觀點來掌握會比較好吧！

另一方面，目前少子化社會對醫院經營也產生了影響，而持續減少的孕婦就成為要競爭才能獲得的客源。因此以飯店般服務為賣點的醫院，或者是從床單到洗臉台都使用名牌的醫院就此登場，並且也依此刺激著顧客的差別意識。而且並非醫院而已，我們還常聽到有孕婦為了要「海中生產」而特別遠赴美麗的南國島嶼生產。所以最近的「生孩子」，在某種意味下似乎就變成一種重大活動！

但是，梅田醫院並不是委託我進行那種獨特的設計。它是一間技術與思考方式都相當先進的醫院，要實踐的是鼓勵餵母乳或在沒有母乳可餵食的情形下，也都盡可能將嬰兒放在母親懷中這種重視母子肌膚相親的育兒

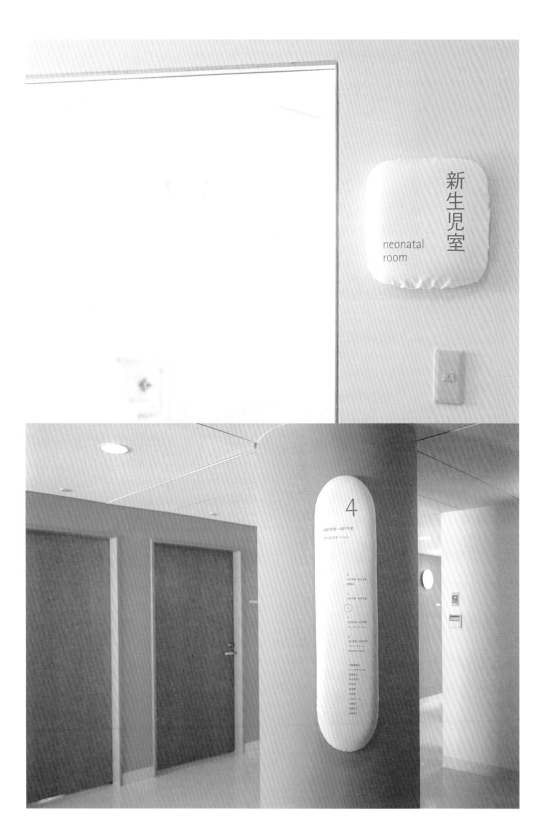

方式，而且它也得到聯合國兒童基金會和世界衛生組織的認定。所以院方委託我做的，就是要將這種想法在很自然的情況下傳達給來院者的設計。

保持白布乾淨的訊息傳達

結果我在指標系統上使用白色的棉織品。它的底座部份被固定在牆壁和天花板上，而印著房名和引導資訊的主體是白色的布，其中有一部分類似短襪和可替換的襯衫，它們能從底座部分進行替換的動作。

布基本上是柔軟的，所以運用這個指標系統的空間也要有柔性表情。但還有一個更重要的重點，就是這個指標系統本身是由白色的木棉布所構成，這代表它很容易會被弄髒，而當它晃動的時候大概會引起小孩子的興趣，所以應該會被摸著玩，並且絕對會被剛吃完巧克力的手觸摸到！但就算是在知道它會容易變髒的情況下，我還是選擇白色的布。為了便於清理，我將所有標示系統設計成可從底座進行像浴帽般自由穿脫的形式，而且因為用了鬆緊帶的關係也使得穿脫變得簡便，因此如果髒掉的話就可以立刻進行清洗替換。

但是，為什麼要這麼麻煩呢？如果是要對應髒污處理方式的話，那一開始就用不容易髒的塑膠或視感上比較不覺得髒的顏色來處理指標系統，這不是做設計的智慧嗎？或許這種想法很普遍，但是我採取逆向操作而故意使用容易污損的棉布，為的是要嘗試實踐「容易髒的物品要經常保持乾淨」這件事。所謂容易髒的物品要經常保持乾淨，它明白宣示著要為來院者確保無上的清潔感受！雖然婦產科醫院的室內空間要求親切感，但是再更深入追究的話，「無上的清潔感」才是最被需要的！對於要度過生產前後時間的人來說，有最舒適化管理的清潔性才能給予他們最優質的安心感。而這間醫院的指標系統以白色的布製作並經常保持在乾淨狀態，用意就是要對來院者展示「我們擁有最好的服務！」。

這和一流的餐廳使用白色桌布同樣道理，它們的桌布是純白且沒有任何污損的痕跡！放置料理的桌子非常容易弄髒，所以如果要掩飾痕跡的

梅田醫院視覺指標計畫 | 1998
由白布構成的指標系統，將其易髒性活用於視覺傳達上。

所謂容易髒的物品，要經常保持乾淨的這件事，
就是對來院者展示其最棒的清潔感。

話，那就用深色或塑膠桌布就好了。但是高級餐廳為了要表明它們具有最高清潔標準的服務，所以就大膽使用了純白的桌布。

　　指標本來就只是具有誘導功能的「指示」而已，但只要它存在於空間中的話，那就無法逃脫它是一種「物體」。換句話說，要讓文字或箭頭憑空浮游在空中是不可能辦到的事。所以「標示」一般會顯示在壓克力、金屬或玻璃這些物質上面，這是標示視覺設計的一種宿命。而在這裡，就是試著進行將標示的宿命－物質性以另一種目的加以活用，然後產生出和誘導標識不同的傳達功能，亦即透過白布標示系統的運用，計畫將「清潔性」刻印在體驗梅田醫院的人們腦海裡。

刈田綜合醫院視覺指標計畫

這裡再介紹另一個醫院的視覺指標計畫。刈田綜合醫院是一間擁有三層樓高，但每一邊長達100公尺的廣闊平面式建築。因為它不是像東京那種過度密集的都市醫院，而是建在日本東北一個充滿綠色且視野相當良好的高地上因素，所以它可以盡情使用空間。那裡一樓主要有門診、檢驗、服務台和藥局等設施，二樓是手術室和辦公室，三樓則是擁有燦爛陽光的病房樓層。這間醫院雖然是在三位建築師的集體合作下建造，但卻設計的相當合理，就連最混雜的門診樓層動線都規劃的像機場般合宜，也因此視覺指標計畫就進行的比較順利。

這個指標計畫的最大特徵，在於它使用了連高齡者都可以清楚看見的超大型文字這點。此外，它還盡量避免從牆壁或天花板延伸出標示用的支架結構，轉而盡可能直接將文字鋪陳在牆壁或地板上。將文字配置在地板會因為行人走動而妨礙辨識，所以就盡量將文字加大，還有，如果將文字以印刷等方式黏貼在地板上的話，那麼就會因走動摩擦而讓文字受損或消失，為了要解決這個問題，所以就在白色的亞麻油地氈地板上將同材質的紅色亞麻油地氈鑲嵌進去，這種作法因為要有雷射切割技術才得以實現。因此在這間醫院，人們是行走在視覺指標系統上面！

另一方面，從服務窗口往等候區或門診室，還有在接受檢查之後往領藥處或收費處移動的動線都相當明快，因此，要讓這種動線結構在利用者腦中形成一種可以被快速掌握的「標記」，這也是這個指標系統的職責所在。而紅色十字被設置在主要的十字路口處，就是為了要和這些標記共同達成整理動線的任務。

箭頭長度和到達目的地為止的距離相互連動，當到達目的地門口的時候，箭頭的線體就會消失並只留下其頭部而已。

這個視覺指標系統就像是要引導重複來院的使用者，在腦中產生空間記憶的輔助線，而地板上的標示則是在幫助使用者建構出醫院的動線。只要體驗過數次的話，人們應該就可以掌握使用這個空間的便利性，因此就

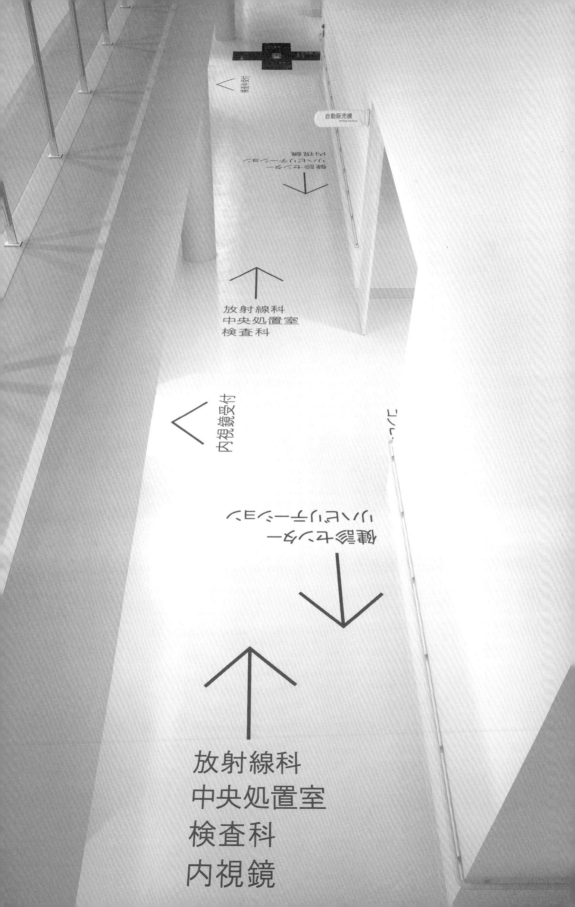

自動販売機
vending machine

放射線科
中央処置室
検査科

内視鏡受付

放射線科
中央処置室
検査科
内視鏡

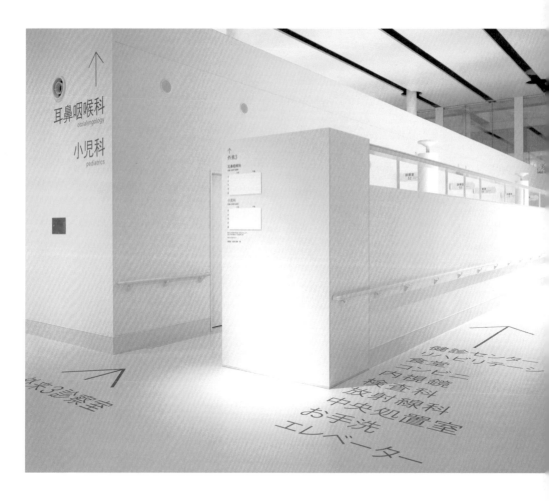

刈田綜合醫院視覺指標計畫 | 2002
鑲嵌在地板上的大型文字視覺指標，
它是讓來院者在腦中記憶醫院空間的輔助線。

算不看地板上的標示，也都可以順利到達目的地，這就是這個系統的最終
目標！

　　比起親切感，這裡和梅田醫院的不同處在於高度醫療管理下的緊張感
這個點，而且這個空間也有使用白布來進行標示，它也達到了賦予清潔感
的演出任務。

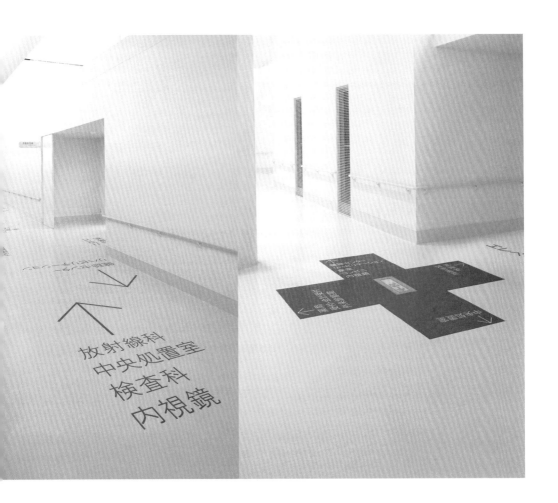

銀座松屋的整修計畫
Matsuya Ginza Renewal Project

可觸知的媒體

從2001～2006年，位於東京銀座主要幹道旁的「松屋」百貨進行了階段性改裝工作。銀座通（「通」在日本意指大馬路，例如銀座通、竹下通等）是位於東京中央且具歷史性的重要道路，在同一個時期，CHANEL、Cartier、PRADA、Apple等世界知名品牌都相繼在這裡開設店面以迎接嶄新局面。

老店級的「松屋」百貨在不中斷營業的情況下，以既有構造為基礎將外觀及內部逐漸更新，最後脫胎換骨成為「白色松屋」。這個改裝計畫除了是橫跨店舖空間、包裝材料、廣告……等領域的綜合型設計案之外，同時也可以說是在各種設計場合中帶入「氣質」的觸覺性工作。

就算想要讓「百貨公司」這種眾人熟悉的商業空間以具有新鮮感的角度進行宣傳，但是以現有嘗試過的手法來說效果通常有限，因此我所思考的並非用常見媒體進行宣傳或在櫥窗內操弄影像這種小手法，而是將百貨公司這個「物體」當作「可觸知的媒體」加以重新建構，我想這會是有效的！百貨公司並不是虛擬的商店，它是消費者直接到現場體驗購物行為的地方，所以我想，如果可以針對觸覺性的「空間觸感」進行設計的話，那應該就可以在顧客腦中建構起前所未有的商店存在感和印象吧！而松屋的改裝計畫案就是這樣的工作。

改裝方針在於改變百貨公司既有的主要意象，是由「生活設計」變更為「流行時尚」這點。在此之前，松屋的主要意象比較不屬於時尚而是務實的優質生活，所以如果不追求尖端流行而只想找尋優質生活就去松屋！它留給人們這種印象比較強烈。雖然我想這樣也不錯，但是在經營者的判斷下，最後還是決定要大舉導入知名時尚品牌，而且位於它一樓角落且面向大馬路的LV旗艦店比它還早進行裝修與開幕，所以簡單的說，此時松屋它不論內外都懷抱著「時尚」。

當初和這個改裝計畫有所關連後，業主委託給我的是廣告籌畫的工作。但是就像先前所說的，我覺得如果要扭轉百貨公司的既有印象而變成具有新鮮感訊息的話，那只靠廣告是不夠的！應該還要將空間、總務等⋯所有的設計都匯集在「改裝」這件事才行。

　　相片雖然只是模型而已，但是如果結合本書主題的話，那它就是一座「資訊的建築模型」吧！構造很簡單，將壓印著松屋標誌的優質白紙，堆疊成像沙發墊那麼厚，然後再將這個白色塊體比擬成松屋主體，之後在上面沖九個四角形的孔，再將透明的壓克力立方體埋入各個穴孔中。在那九個立方體內側放入能夠顯現各個名牌意象的相片後，因為壓克力折射的關係，浮現出的相片就具有不可思議的立體感，而這些透明塊體，就是要導入的時尚品牌。

　　將底座以「白紙」呈現具有其象徵性意義，它暗示著要將松屋之前的企業色——亮麗的藍轉換成白，我們不能夠在早已熟悉的「生活設計」印象上強行置入新的「流行時尚」意象，這種組合在最壞的情況下，是會讓人產生如同「免稅商店」一般的意象。如果品牌是第一順位，招商單位是第二順位的話，那麼將這個商業區稱為「松屋」的理由就變的很薄弱，所以必須要解決的問題，就在於該如何匯整所有知名品牌以孕育出整體獨特性這一點。關於「白」，我會在後面章節進行闡述，總之它是一個肩負特殊質性的色彩。在這裡，我是將平衡背景性與涵蓋力、現代性與品味這些要素的工作托付給「白」。

　　在紙張上進行壓印的質感，它展現出擁有物質性手感和觸覺性深度的「白」的運用。也就是說，這是一個以「觸覺的白」來支撐全新松屋意象基礎的發想。

　　以這個模型所進行的提案被接受後，整體計畫緊接著就往實行階段邁進，而包括企業色的視覺識別性變更、標誌更新、購物袋與包裝紙更新、室內空間色調調整、廣告企畫、施工用臨時圍牆、建築外牆圖樣⋯⋯等設計就此展開。

銀座松屋改裝計畫｜2001－2007
提案用資訊建築的模型｜2001

與觸覺性設計的聯繫

最先實現的是施工用的臨時圍牆。這座臨時圍牆面對著銀座通，它有一百公尺寬和五公尺高這麼大的面積，而上面有一個巨大的拉鍊圖像。在白色牆體中央部位顯示出拉鍊的金屬部份後，圍牆整體看起來就像是一條超大型的白色拉鍊。在配合施工進度將臨時圍牆的展示版逐漸往右移動時，它整體看起來就像拉鍊正漸漸被拉開的樣子，這是一種要醞釀出對改裝有所期待的演出方式。

完成後的建築物正面被玻璃所覆蓋。雖然建築物本身不屬於我的工作，可是表面佈滿圓形凸點的白色鋁板卻被裝設在這些玻璃背後，而我就是將它這些隆起的凸點當成「喚醒觸覺的設計」其中一環進行提案。在玻璃外牆的上下都有照明，一到晚上它就會被點亮，為了要有效率的反射這些光線，所以在白色外牆上就必須要有凹凸的反射物，而這些隆起的半球狀凸點就具有這種作用，以結果而言，這些凸點就和建築物共同成為聯繫全體設計的一部分。經過這些半球狀凸點反射的光變成了優雅的微粒在銀座通放射，而且也在正面外牆上形成了優美的質感。

September 30, 2000

October 16, 2000

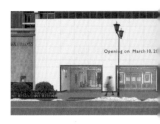

January 10, 2001

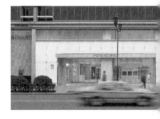

March 8, 2001

完成改裝的銀座松屋 | 2007

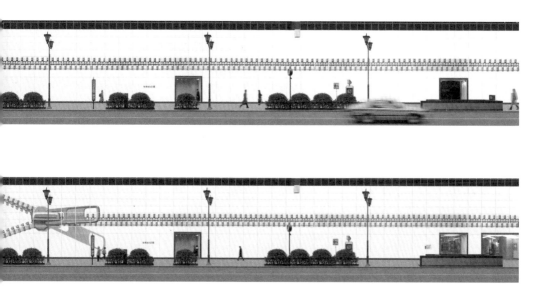

改裝工程工地用的臨時圍牆│2001
當改裝工程進行時,
銀座通出現了長度達一百公尺以上的超大型畫布。
在面對國有重要道路的公共場所,興建臨時圍牆其實有相當嚴格的限制,
如果它不具傳達機能的表現將不被允許建造。
因此我嘗試在這裡配置大型拉鍊,然後因應時程,移動個別圍牆上的圖像,
使它看起來就像拉鍊被逐漸拉開的樣子,
而拉鍊則是流行時尚的比喻。

初期所導入的外牆凸點樣式 | 2000

上：具有和建築外觀相同凸點的松屋卡｜2003
右：以觸感傳達百貨公司概念的紙袋｜2001

　　上圖是塑膠貨幣卡，它和建築外牆具有同樣的設計是這個計畫案的特點。和外牆相同的凸點樣式讓這張卡片彷彿像是建築的一部分，當顧客觸摸到卡片的時候，就等同在指尖喚醒了松屋的外牆。

　　購物袋和包裝紙也是一種將公司概念傳達給顧客的重要媒材。就像每一位曾在名牌商店購物的消費者所經歷過的那樣，其品牌意象會被接觸到身體的細部質感、玩味情形所左右。於是，我們就開發出一種能讓指尖感受到豐富觸感的紙張，最後完成的紙張命名為「M Wrap」，而它的觸感真的非常好！各位是否看見圖片中的松屋標誌，在設計上也是和模型用紙相同樣式呢？

　　還有雜貨用的購物袋，那是在白底的紙材上以淺灰色小圓點讓松屋標誌浮現的設計，而同樣的方式也運用在包裝紙上。材料雖然是便宜的牛皮紙，但是因為小圓點的關係而產生了相當好的質感，或許比較敏銳的讀者已經發現到了，這些圖樣是和外牆的小圓點圖樣是有所關聯的。

　　改裝後的室內色調也統一以白色呈現，連牆壁和地板也盡量規範成近似白色的色相。標誌和指標也都全部更新，而指標計畫的重點放在圖像文字這方面，所以主體用的是比較不具素材感的白色且無裝飾的素材。

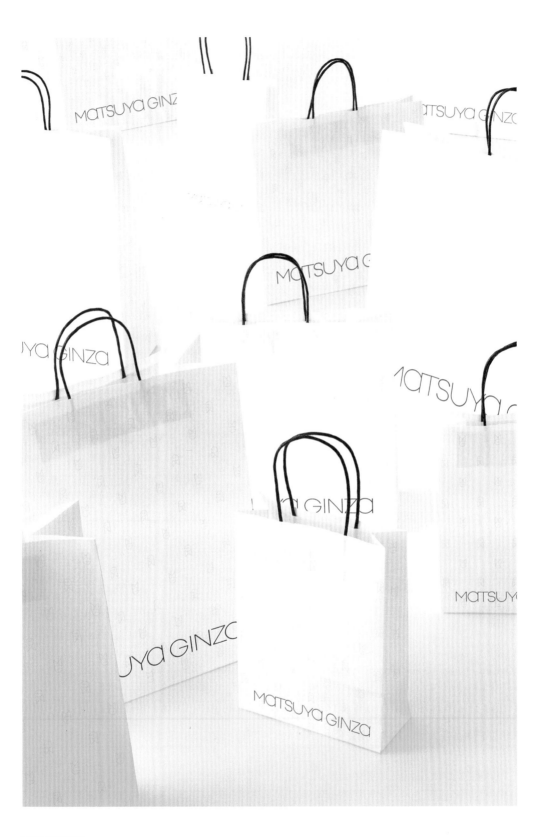

身為「事件」的資訊

圖片（pp186-187）上的是海報，這些海報除了文字以外的圖像全都是以「刺繡」來加以表現。也就是說，那是以刺繡手法在毛氈布般的紙材上進行表現的海報。在今天，連縫製工廠的縫紉機也都朝向電腦化發展，所以只要改變想法的話，能縫製襯衫的大型刺繡機也可以拿來像印刷機一般使用，而且價格依數量多寡或許還能比實際印刷更便宜。因此，這裡就以具有觸感的訊息這種角度將「刺繡海報」運用在廣告上。

因為百貨公司是位於像銀座般的特定地點上，所以和能夠涵蓋大範圍的"大眾媒體"相比，有不少情形是善加利用"區域性媒體"都能獲得良好的效果。所以位於銀座的百貨公司，就應該要賦予實際走在其中的人們一種鮮明的訊息比較好，那就是一種只有在當場才能體驗到的「銀座大小事」訊息。我還在海報的一角縫上了「拉鍊」，因而開幕時間……等等的訊息就得以被不斷連結，這還可以自由覆蓋在地下街兩側的牆壁或柱子上……等地方，因此運用在臨時圍牆的拉鍊又再次活躍於海報上。以上這些超越了視覺資訊，它應該可以用「事件」這個角度賦予陶醉在銀座的人們許多刺激才對。

像這樣，全新的銀座松屋就可以在造訪這個場所的顧客腦海中，實現它改裝的目的。

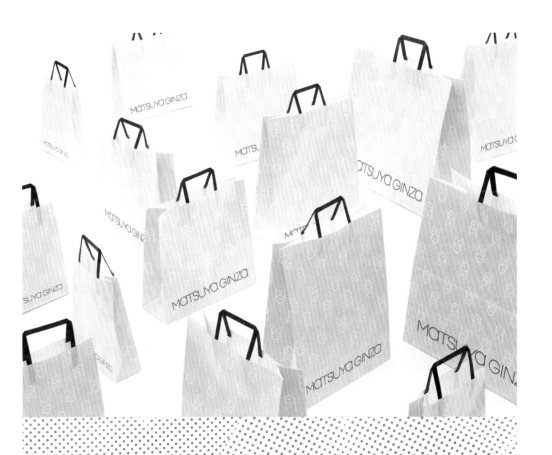

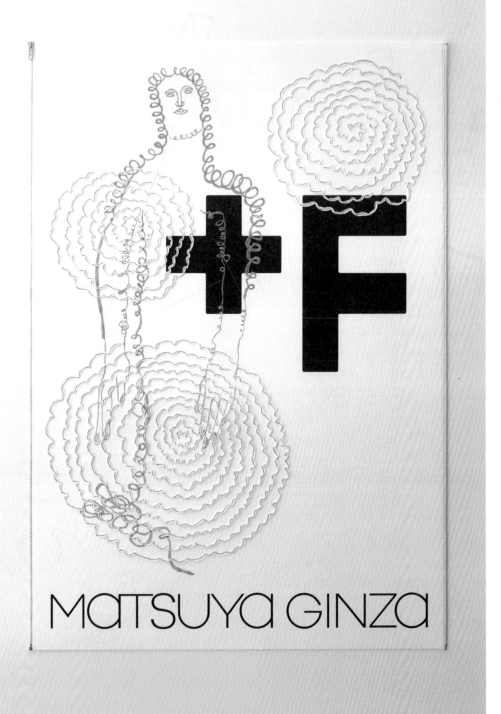

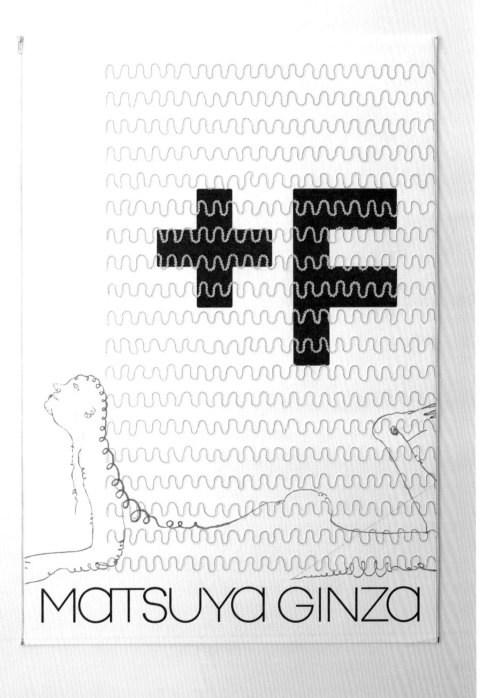

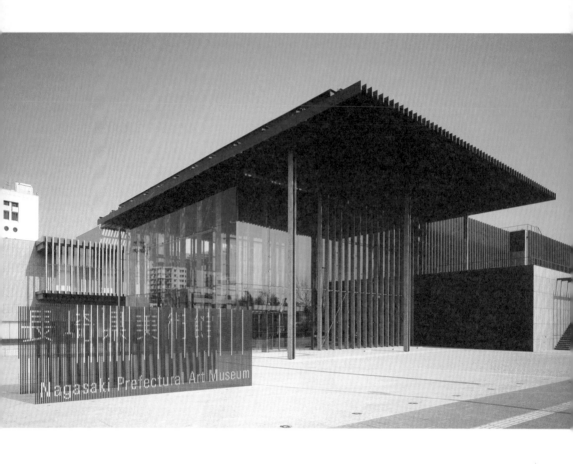

長崎縣美術館視覺識別

Nagasaki Prefectural Art Museum:
Visual Identification

如波動般的訊息

這座美術館落成於2005年，它是由直立式石板柵欄所構成，而細長的石板是以連續方式吊掛並覆蓋著整體外牆。設計者是隈研吾，特點是非封閉式的貫穿性牆壁，且複數的壓條以不具「層」的形式來構成縱深，像這種具穿透性的建築已經成為近年來的趨勢。材料雖然有時是竹子，有時是木材、玻璃或石材等，但它們的共通點是都能讓空氣流通於內外空間這種不可思議的半透過性。

　　我在著手進行美術館的識別設計計畫時，所考量的是要以建築的柵欄為基礎，並透過形象標誌（Symbol Mark）、商標（Logotype）或指示標誌

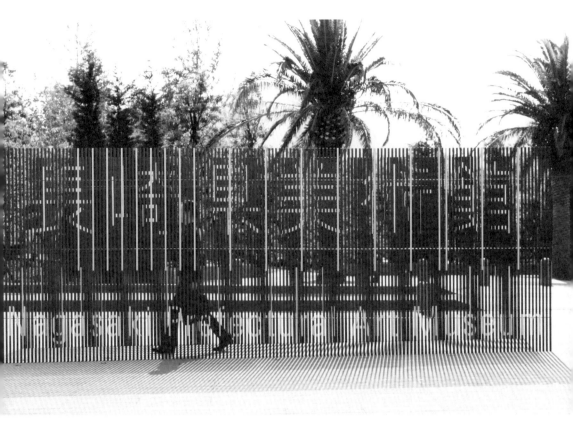

一邊走動一邊觀看配置在兩層梳狀面的商標和標誌的話，
就會出現不可思議的視覺效果｜2005

（Sign）等視覺手法來凝聚為單一意象讓人記憶。

　　形象標誌是由建築圖面擷取出柵欄後再整理成造形的，書上雖然只能
提供各位看到垂直方向由線形堆積的靜止圖像，但是以動態圖像（Motion
Graphic）而言，它的特徵在於如波動般運動著這點，而在網頁中，它則是
經常變化運動方式以保持律動狀態。在視覺上我是假想身處在面海的空地
中，以能夠連結水面漣漪或受微風吹動的樹葉……等意象進行形象標誌的
設計。

　　標示中較具特徵的是入口處標示，它在配置上是由類似梳子般的金
屬柱以間隔方式排成兩列所構成，那看起來就像是兩面具有穿透性的壓條
被平行排放著，並且還散發出一種不可思議的視覺效果。如果一邊走動一
邊觀看的話，那麼兩層梳狀面的商標和標誌就會產生忽隱忽現，相互干涉
的光柵效果。這不是虛擬的視覺現象，而是出現在現實空間中手能觸摸到
的，如同漣漪般的視覺效果。

　　空間的導引標示是在柵欄狀牆壁上，進行立體性配置，因為立體箭頭

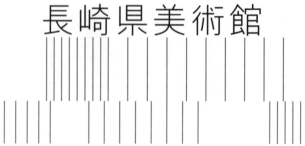

Nagasaki Prefectural Art Museum

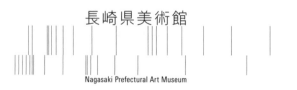

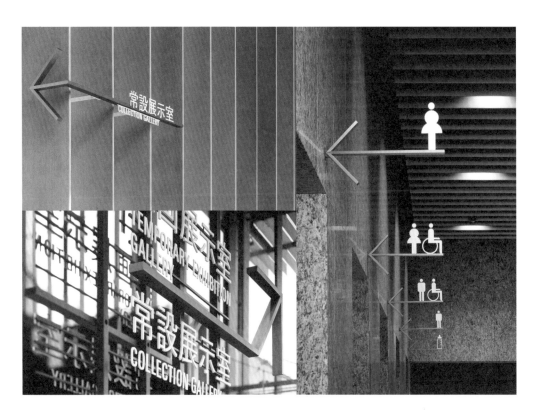

左頁：長崎縣美術館識別標誌｜2005
如波動般運動的動態圖像
上：指標系統｜2005
將空間立體化配置後，以箭頭進行明快的方向指示。

浮在空中，所以箭頭具備了三次元的方向指示機能。如同在圖片中所呈現的，請各位觀看在轉角處實際彎曲，或像刺進洗手間牆壁般浮在空中箭頭的真實感。

　　這座美術館的識別性，就在配合建築體如波動般的視覺效果和浮游在壓條空間的箭頭下產生。

斯沃琪瑞表Swatch集團
尼可拉斯・G・海耶克商業大樓
標識計畫

Swatch Group: Signage System for
Nicolas G.Hayek Center

飄浮在空中的時鐘

2007年在東京銀座通，斯沃琪瑞表集團（Swatch Group）的日本分公司大樓——尼可拉斯・海耶克商業大樓（Nicolas G.Hayek Center）完成建造，設計者是坂茂，這棟商業大樓身負該集團品牌群展示中心的比重相當大。它的入口大廳就像通道般不設牆體的全時開放，而展示室分布在各個樓層，來訪者則以專屬電梯直達目的樓層。透明圓筒狀的電梯數量相當於品牌群數量，也就是說來訪者並非進入電梯後按下樓層按鈕，而是選擇想搭乘的電梯後直接到達要去的樓層。

　　談到斯沃琪瑞表集團就會讓人想起視覺系的Swatch手錶，但是瑞士的高級手錶如BREGUET、BLANCPAIN、JAQUET-DROZ、OMEGA……等，都被這個世界最大的手錶企業集團網羅至旗下，視覺系的Swatch似乎就是為了要守護這些機械式手錶而被提出的商業計畫。瑞士鐘錶曾有一個時期因為日本石英錶的抬頭而導致在「精準度」方面落後，但是機械式手錶的魅力和佩帶意義在被重新討論後，就又獲得了新的市場定位。確實對部分人士而言，與手腕上戴著精確無比的庸俗手錶相比，或許更能夠湧現愛戀與靜靜地訴說現狀，當然還有別具時尚性的手錶，可以讓他們的人生比較充實吧！

　　雖然標識計畫必須要做到將這麼複雜的展示空間相互關係、品牌群格調……等等對來館者進行明確的說明，但是這裡要介紹的並不是那些基本的部分，而是要在消化那些問題之後，能夠決定性地將這棟大樓的意象刻印在來館者腦中的相關識別系統這個部分。

在手掌上的時間

與其稱呼它為標識計畫,不如說它是浮游在空中的「時鐘」還比較恰當!
那是從埋藏在天花板內的投影機向地面投射出手錶大小的簡單影像,影像
內容是指針式的時鐘,當它投射到手掌等物體的時候,就可以很清楚的知
道時間狀況。因為焦點只能調整到距離地板一定的範圍之內,而且地板是
由稍微粗糙的石材所構成的關係,所以投射在地面上的時間是有些模糊
的紅色光點。當有人走過的那一瞬間,投射到身體上的影像看起來像是時
鐘,然後再舉起手的時候,手掌裡就會出現清晰的時鐘影像,因此用身體
去承接時間體驗的那一瞬間,「傳達」就已經完成了!它應該會被當成約
會時會面的地點吧,最後,身為銀座通新地標的識別性,就應該能夠在如
此作用下產生了。

明明就是機械式時鐘,那運用數位科技真的好嗎?或許有許多人會
這樣擔心,但是,我在這裡想請各位思考「以表現時間的浪漫情懷為動力
後,機械式時鐘就得以在市場上留存至今」這一點,也就是說「該如何表
現時間呢?」才是傳達的根基所在。

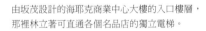

由坂茂設計的海耶克商業中心大樓的入口樓層,
那裡林立著可直通各個名品店的獨立電梯。

為斯沃琪瑞表集團（Swatch Group）製作，漂浮於空中的時鐘｜2007
由天花板向下投射的時鐘，皆具有實際時間機能，
並配合來館者身體高度以調整投影的焦點。

作為資訊雕刻的書籍
Book as Information Sculpture

書籍的再發現

我著手進行的書籍設計相當多，一方面也是因為我喜歡將事物用這種形態加以整理的關係。但是在今天，資訊科技正在加速進化且形態也變得更多樣，而在這種狀況下，或許就應該要考思讓書籍從主流媒體退位。關於資訊流通的速度、密度與數量等方面，書籍已經無法和電子媒體進行比較了，但是另一方面，我們也難以想像書籍所扮演的角色已經崩解。或許趁現在，我們有必要再次對「書籍是什麼？」進行重新確認的工作吧！如果就這麼放著不做，然後再用既有的方式繼續進行書籍設計的話，那麼我會有認不清時代的感受的。

在冷靜觀察後，特別是在資訊流通速度正持續加速的時代中，我們讓「紙」這種素材以媒體身分背負了太重的責任。在紙是「材料」之前，或許可以說它是一種「無意識的平面」，無論是用鋼筆寫信或用印表機出圖，首先「紙」都必須是中性的白色平面，那是在具有1：√2這種合理比

例的白色畫面上將物質性予以抽象化，然後再將它認識成搬動影像或文字的抽象性媒介物。紙被賦予世界三大發明的榮譽，也是在於對它具有這種中性媒體性質的因素，而不是因為手指頭感受到天然物喜悅的物質性，所以當電腦螢幕放在最貼近身邊位置的時候，人們並沒有考量到它在材料上的性質或魅力而將「Paperless」（無紙化）掛在口中。

從這種觀點加以思考的話，「紙」已經從媒體的主角退位，然後拜實務性任務的解放所賜，它不就被允許可再次以原本的「物質」身分，進行具魅力的演出嗎？我是這麼認為的！

資訊是一個水煮蛋

確實，書籍以累積一定數量資訊的媒體而言或許有些誇張，因為它很重，佔空間，會髒，也會風化，那是刻意將數位化後能夠放進極小記憶體內的資訊變成書籍般大小的作業。但是，資訊並不只是大量儲存或高速移動的事物而已，或許冷靜去觀察資訊和個人之間的關係，就會發現該如何仔細地玩味資訊這點也很重要。談到關於書籍，使用具有適當重量或手感的素材和被小型化導致降低存在感的資訊相比，或許前者會讓人有愉悅的使用感與滿足感吧！

那或許就像是食物和人類之間的關係也說不定。人類對該怎麼做才能讓一個蛋吃起來好吃？這個問題運用了大量的智慧，請各位想想，烹煮一個蛋所使用的器具之多和食譜的多樣化，以及呈上飯桌的方式與餐具的多樣性這些情事。一次能夠煮一千個蛋的設備或可以囤積五十萬個蛋的倉庫當然是很有益處的，但是對於想要品嘗箇中滋味的「個人食慾」來說，那些就沒有太大的意義。想吃水煮蛋的時候，人們會依個人喜好使用「鍋子」來煮食吧！再來應該會將它放在專用蛋座上剝殼，之後再優雅地灑上一些鹽，最後會用銀湯匙慢慢的吃。就算是這麼麻煩，但是照這樣做出來的蛋一定很好吃！而人和資訊的關係也有部分類似，之所以會選擇紙而不是電子媒體，那就代表在了解它材料上的性質和特徵後，我們會將這些加

以活用、熟悉並且玩味的意思。

資訊的雕刻品

我直到現在都還認為書籍這個媒體是有效的，而且它的效果是越深入去思考社會狀況就越不會消退的，你現在拿在手上的這本書也是這樣！如果覺得將自己思考所產生的東西放在能夠便於閱讀的地方才比較好的話，那就還有像網際網路或光碟這些方式，但是我選擇了書籍這個媒體！那是因為我想讓各位將這些資訊以印在紙上文字的方式去品味，以及以具有手感重量的物質方式傳遞給別人的關係。還有，我也想讓各位在電車上從包包拿出來隨意翻動頁面，以及伴隨時間風化變成古董似乎也不錯的關係。當然，就身為設計師而言，為了要讓各位手中的這本書醞釀出不錯的氣氛我也下了許多工夫。簡單的說，我並不是要將資訊從右移向左，而是要以"疼愛資訊"這個觀點去感受書籍魅力的。

我並不是被懷舊俘虜而特別眷顧紙張這種素材，因為我不討厭電子媒體，甚至如果不用E-mail就會感到不便一般，我已經和資訊科技有了相當深的關係。就因為這樣，我想我在使用紙材的場合並不是無意識，反而還是抱著明確的意志去面對它！拜電子媒體的抬頭所賜，「紙」終於可以用它原本就具魅力的面貌來加以發揮。

如果將電子媒體當作是傳達資訊的實質道具的話，那麼書籍就是「資訊的雕刻品」。所以從現在開始的書籍只要選擇的是"紙"這種媒介，那麼該如何活用它的物質性就會被攤在陽光下進行評價吧！這對紙而言是一種幸福的課題。

不是未來而是現在

我認為優先獲得未來並不是什麼非常了不起的事，而且整個二十世紀對這件事已經做過太多的議論和預測。回頭翻閱舊報章雜誌，我們雖然可以從中找到許多大膽預測未來社會的文章，但那些都無法讓今天的我們感動。在當時，或許預測未來這件事看起來很灑脫，但是姑且不論這些預測是否準確，萬一就算其中有某部分確實發生了，人們對這種行為還是會感到輕浮而無從湧現驚訝或尊敬的念頭。相反的，或許當我們去感覺所處時代應當感受的事物後，再將這些獨特的感受化成形體這種做法所帶來的成績與態度才比較具有價值吧！

　　未來的社會或許就像科幻小說所描述的那樣吧！但是不論從哪個未來的時間點回頭看，我想，我會挺起胸膛將活用這個時代與五感總動員所產生的結果留存下來！就像達文西的繪畫那樣，電腦的出現反而會讓人意識到已愈發明顯的物質性，我，就是想要留下屬於這個時代的資訊雕刻品！而對於這樣的我而言，書籍就是如此重要的媒材！

　　電子媒體仍舊還在持續進化中，而這個時候，它和書籍應該會相互的影響，並且會並列探索著屬於自己的發展之路吧！

FILING－混沌的管理 │ 2004
FILING－Managing the Chaos

這本書並不是資料集，它主要是關於該如何將物理性、物質性的事物，
整理成檔案一事，進行各種研究與考察，最後再提出具體提案的相關內容。
所提出的是並非要將資訊隱藏在看不見的地方，
而是被物體激勵後，可獲得嶄新構想那樣的整理技術。

2 | ほしい情報にたどり着くための インターフェイス

An Interface that Lets You Find the Information You Need

探す行為の意識と無意識。
「必要な情報が、失われず利とか出てくれば、それでよい。
完璧で美しいシステムをつくる必要はない」　折口雅紀え「超」整理法」より

Consciousness and subconsciousness demand the pursuit of information.
"If the information you need can somehow be found intact, it's good enough. Don't bother creating
an aesthetically perfect and flawlessly arranged system."　"Transcending Filing", by Yukio Naguchi

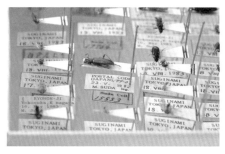

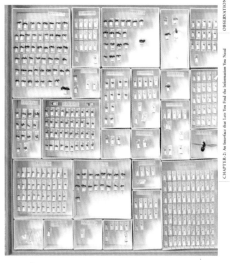

見虫標本｜集積された宝物の驚異
東京大学総合研究博物館の昆虫標本。精密な手作業の痕跡に圧倒される。昆虫研究の魅力
の一覧は「標本」が語っているかもしれない、虫のとめ方、ピンの差し方
に厳密なルールがあり、それが標本のインターフェイスとなっている。標本箱はベニヤ板の寸法
を元にユニット化されている。

Insect specimens｜Objects en masse: the wonder of it all
Insect specimens from Tokyo University's Museum reveal overwhelming evidence of precise
handiwork. A "specimen" may be the first assistant in evoking the charm of entomological
research. The strict rules governing label format and pinning conventions serve as specimen
interfaces. The boxes are of a uniform size, based on conventional plywood sizes.

PROPOSITION—6

チューインガムのページトッカー 深沢直人
学習はブックの糸から一本は表示ける。プラトンの金鉱石が使える。

Numbered Paperweights | Naoto Fukasawa
The total bar holds the book into a hymn to life.
The true weights hold the screen used by the ferry.

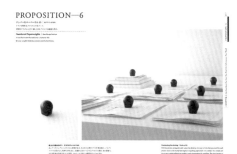

Make holes - You see aesl and shaply unfolded.
With documents pumped under cause the feeling of way to let when you solid to make
point, then is the metal bar regulars of guiding paper into, but a stake. So simply put
its it on a natural path another track permeating the workflow. the uses becomes a
beautiful filing system.

Mako Sake
の面を起ひける 深沢直人

Small documents in rigid bar - Press to put the tile
にサンプルのサイズとするのセットがあるので、サンプルをとることがとても重要になる。とは
つこ私たちのらいのいけの面を起ひける。よう上にかける私たちをできるのらイメージ

A filing shelf of fillings | External Phenog line in files
The samples are would dhide it image of huge whom shelf not very well in total. There is no possibility that
in the fit a samples into a point Web Guide Lee want should on an the Fil Guide Line to sampling wood.

A long story still thing - External phenog part flat
Our own thing, shows you will the top for, will as such. There is no points that the's
tand is fit a thing point What time to sampling wood.

PROPOSITION—8

Index Tag Ledi | Naoto Fukasawa
索引のタグのシール 深沢直人
The archives, ledi paper-tag feel to a simple solution to
the next-to-paper instrument of filing, the notes.

索引のタグのシール｜索引で活用する
ファイルには、組み立て時に、シール上に書さ入ルにこれにはそデスやれる。タグシールやレム
を貼ってる、アインデクスをつけるのフィンデルとして。

It has been anything very good - Index has used.
Large Int. Make a system used in compiling points written of a coffing a the hand and to a sample
signature. Let out the sides between of the Fil is has shown beginning a sign as a a sample
against the point put the solid to a cover a Filing.

不要談論色彩相關事物 | 1997
Don't Talk about Colors

這是im Product的宣傳資料，意象的根源是伊索寓言的烏鴉。
因為想要變的美麗而用其它鳥類的羽毛裝飾在自己身上，
最後卻被識破的可憐主角。
寓言的主角通常是人類自身的投影，同時也是一個無從厭惡的角色。

SLEEP

夜、寝支度を済ませると
色はその日を振り返り
頭の中で日記をつける
「今日はおおむね緑であった」とか
「今日は夕焼け雲の紅が上出来であった」とか
そういう感じの日記だ
それから色は床に就くと　目を閉じて
誰ともなく祈りを捧げる
「明日も鮮やかでありますように」と

UNDERWEAR

GLOVES

SENSEWARE

設計的原形 | 2002
Optimum

這是日本設計委員會（JAPAN DESIGN COMMITTEE）於2002年舉行「設計的原形」展覽會的書籍版。
所謂原形是指「OPTIMUM」，亦即「最適性」的意思。
就像生物適應環境而進化一般，在緊密接近人類環境後所設計出的優秀製品，會因人而有不同的選擇。
將紙的白當成地板或牆壁／基座或縱深空間而自在地加以活用。

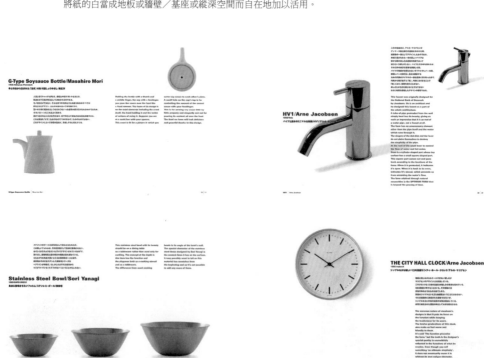

極限までシンプルなフォルムは高度な技術に支えられている。
薄く大きな天板を支える細い四本脚には繊細で微妙なバランスを見せるが、
強度や天板の精度などが本当にこの薄さで確保できるのかどうか不安になる。
この一見不可能とも思えるプロポーションは、天板の裏側から中心に繋がる
なだらかな裏面の傾斜によって実現している。
すなわち中心に向かって、天板が微妙に厚みを増しているのである。
厚みを増すための傾斜は、テーブルを見る視線から逃れている。
誰もが惚れてしまう形、それは具現化された透明、
他に替えがたい原点性を持つマジカルな魅力を放つのである。

Its simple but fine beauty is a fruit of
elaborated skills.
The four thin legs supporting the large
thin top table create an excellent
balance, but at the same time, you may
doubt if they can keep the strength and
the steadiness of the table board.
This seemingly impossible design is
made possible by changing

the thickness of the bottom surface
of the table board.
From the edge, the closer to the center,
the thicker it smoothly becomes.
This part is not visible from those who
look at the table. This form appeals
to everyone's heart. Its magical charm
is an embodied OPTIMUM QUALITY
impossible to replace.

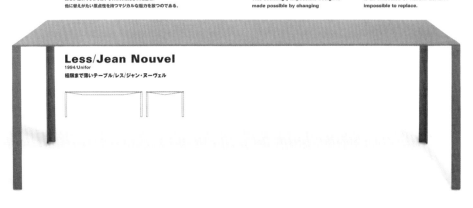

Less/Jean Nouvel
1994/Unifor
極限まで薄いテーブル/レス/ジャン・ヌーヴェル

Less | Jean Nouvel 12 | 13

U-LINE/Maarten Van Severen
1999 Target Lighting

DOORHANDLE/Jasper Morrison
1990 FSB
陶磁器質感を出したドアノブ/ドアハンドル/ジャスパー・モリソン

Shallow Rice-bowl/Masahiro Mori
1999 Hakusan Porcelain
出手で愛用する浅い飯茶碗/平たい飯碗/森正洋

Mobil/Antonio Citterio
1999 Kartell
キャスター付き多段キャビネット/モービル/アントニオ・チッテリオ

SENSEWARE

紙和設計 | 2000

Paper and Design

這是為紀念竹尾紙業一百週年所舉辦的展覽會「紙與設計」的書籍版。
內容是將特殊用紙五十年的歷史和所設計的產品一同回顧,
在構成上是由產品的相片和運用該產品的紙張以對頁來呈現,
是一本將焦點鎖定在紙張身為物質狀態的書籍。

SENSEWARE

4 WHITE

白

WHITE

白

設計概念中的「白」

所謂設計雖然是差異的控制，但在經過無數次重複的工作當中，我的想法
卻變成真的只要有必要的差異就好了。等到發現的時候，很大的差異並非
必要，只要以最小的差異來編織出具有含意的織品，而這樣做才能得到更
為纖細的織品！特別是街頭巷尾充滿色彩，無論是紙張或電腦，只要愈能
夠自由自在使用千百種色彩的話，那麼因為能簡易運用它而漸漸無法感受
到它的魅力，只將確切的材料放在鉆板上，那色彩就會在不知不覺中被加
以整理。

　　當然，色彩太精采了！雖然黑白相片很美，但是如果色彩從這個世界
消失的話，那會有多麼寂寞呢？我沒有打算說人工色是難看的，相反的，
我還對能夠輕鬆歌誦原色和鮮明色彩的才能感到憧憬，並且也可以感受到
在非現實假想世界中能夠操弄色彩的電腦世界可能性。

　　在平常的設計當然會用到色彩。我是一個喜歡白色的設計師，也是
一個會用色彩的設計師！因為我是專業的平面設計師，所以當然要使用色
彩，只是在使用色彩的時候，總是意識著要表現情緒嗎？要不然就是機能
呢？緊急按鈕的紅、要被記憶的品牌色彩、為求識別的索引色……等，但
是，我在沒有特別理由的場合中，設計的鉆板上並沒有多餘的顏色。無論
是高科技素材或天然素材，要看的是所用素材自身的顏色，在這樣做的時
候，漸漸地就意識到了「白」。白雖然是規避色彩的顏色，但它的多樣性
卻是無限的。每當遇到運用得當的白色時，我就會感到儲存在腦中的感覺
收藏品似乎又增加了一個。

「白」不單單只是一種顏色，它應該被稱作是一種設計概念，以下要談論的，就是這樣的白。

發現「白」

　　「白」並不是白色的，白的程度是由感覺到白色的感受性所產生。所以我們不要去尋找白，所要尋找的是感覺「白」的感受方式！透過尋找「白」的感受性，比起普通的白，我們可以意識到再更多一些白的白，然後在世界文化中，我們也可以發現到大量的多樣性其實夾帶著「白」，因此寂靜和空白的言語會變得可以瞭解，並且也能夠分辨潛藏在那裡面的含意。只要對「白」完全明瞭，那麼世界的亮度會增加，而陰暗的程度也會變深。

　　鉛字的黑並不是文字的黑，而是和紙的白成對的黑。紅十字之所以是紅，並非只是因為它的紅，而是因為白底的質地讓它顯現出紅色的光芒。無論是青或是黃褐色，只要有餘白的話，那就會讓白存在於內部。餘白不單只是空白也不是多餘的，而是因為填塞後所產生的白。餘白的空白性為了冀求存在，有時候還會比存在有著更為強烈的存在感，此外，「白」因為容易弄髒而難以保持潔淨狀態，所以會因為「短暫」這種想法的心情而賦予它有更強烈且美好的印象。

　　呼應這種纖細感受「白」的意識動向，日本的建築、空間、書籍、庭園就因此而生。以前谷崎潤一郎在其著作「陰翳禮讚」中，就從陰影開始談起日本文化的美感意識。診斷日本的美感意識，然後將透視圖的消失點比擬成陰影這種發想相當出色，但是在和陰影對照的明度這一端，應該還會有另一個消失點吧！我是這麼想的。

機前的色彩

白是顏色嗎？它被認為是顏色卻又好像不是，那所謂的顏色到底是什麼？

色彩結構在現代物理學的研究下已被整理成很明確的體系，曼塞爾和奧斯華德的色彩體系就是其中成員。以明度、彩度、色相，也就是明亮程度、鮮豔程度與環狀色譜構成的三次元立體色彩體系，讓我們容易地以物理現象角度來理解色彩構造。但是，人們對於色彩並非參照這種結構來感覺！從蛋殼流出的濃郁黃色光澤、喝茶時茶杯裡面茶的色澤……等等，這些不單是色彩而已，它們還伴隨著物質性的質感，並且和味道、氣味也有很深的關係，將這些因素複合後，人們才感覺到色彩。在這種意味下，色彩並非只是視覺性而是一種整體感覺，而色彩體系不過是從複合性色彩中抽出物理和視覺性質，然後再加以整理而已！

另一方面，「日本傳統色」是我常用的色彩樣本之一，它是由日本傳統"色彩名稱"編輯而成的色彩樣本。因為它不是以體系的整合性為目的編輯而成，所以並不一定適合嚴謹的色彩指定，但是對於喚起一種輕柔的色彩意象卻是有口皆碑的。當接觸這種樣本的時候，可以很容易且自然地接受由"話語"所捕捉的色彩性質，然後在那同時，也會有一種像是感覺的細微之處正在復甦般的覺醒感、聽見故鄉言語般的安心感和難以形容的寂靜感……等等感受，而這種感慨的根源究竟是什麼？

細膩的色彩情緒表現當然不只是這樣而已，當發現到感慨的核心其實是因人而異後，那麼對其判斷的觀點不就會產生共鳴並有所感動嗎？色彩並不是預先分離獨立在自然中的產物，它具有在會變化和微妙的光線推移中，由人類以語言賦予它絕妙的輪廓這種性質，所以我對那種判斷的得當性而感到欽佩！而所謂的傳統色，就是將色彩的捕捉或玩味方式，以「色彩名稱」這種言語角度累積在文化中的事物。

日本傳統色主要是從平安時代的王朝文化中誕生，這個時代它培育出一種精緻捕捉自然變化後，再將這些託付並表現在服裝或日常器具色彩上以獲得共鳴的文化。季節的變化稱為四季，但是日本人細膩地以自己的

感性為基礎，再加上由中國曆法導入的二十四節氣、七十二候這些進行分類加以運用，最後將一年分成五日一週期並將眼光專注在雪、月、花等微妙變化上，這就是這個時代的一種教養！捕捉自然界花草、樹木色彩變化的語言是纖細且微弱的，但正因為微弱，所以才能輕易深入人們的感性深處。穿著纖細絲線的細針它面對色彩名稱的猛烈性，然後將我們感覺中的敏感部分一針一線確實地縫好，而從心中油然而生的，正是穿透目標後的快感，這或稱為共鳴！談的再深入一些的話，那些纖細的感受性在現代生活環境中逐漸消失的同時，"醒悟"與"被苦悶情緒襲擊"也是感慨的一部份！

就像水珠緩慢且不間斷落下而形成「鍾乳石」那樣，人們在面對自然光輝或世界推移時所產生的「心象」會逐漸堆積並轉化成為色彩名稱，在完成某些事物的失去或變化的同時，它們在不知不覺中就會轉變成「色彩」這種龐大的意識體系。或許，世界中有多少種語言、文化就會有多少種傳統色這樣的色彩體系吧！而「日本傳統色」只不過是其中之一而已。我在這裡所談的「白」也是日本的傳統色，只是，它在那當中也是一種相當特殊的色彩。

從前的日本人對事情尚未發生之前，仍存在於潛在領域內的事物狀態稱之為「機前」，而「白」就相當於色彩呈現的可能性，換句話說就是機前的色彩。

規避色彩

將色光全部混合會變成白，如果將顏料或油墨的色彩全部去除也會是白，「白」是所有色彩的總合，但同時它也是無色彩。在規避色彩的色彩這一點上它是特別的色彩。換成另一種說法的話，色彩不過是白的一種面向而已，因為它規避色彩，所以具有可以更強烈喚起物質性的質感，就像間隔和留白那樣蘊含著時間性及空間性，同時也包含著不存在與零度那樣的抽象概念。

這裡所說的白，在屬性上當然不是像流行色那樣被消費的色彩，它也不屬於色彩理論的對象，說的再深入一點，它也不是能夠用傳統色系就可以說清楚的性質，「白」通常擔任一種被持續意識到的美感意識概念，它是一種資源！

資訊與生命的原像

世界是所有色彩相互混合的混沌，樹木的光澤、水面的閃動、果實充滿凝縮感的色度、烈焰的色彩……等等，我想，我們都相當喜愛這些事物。但是，無數的營運和心動在堆積的時間中被混合，然後在碩大的時間洪流中轉換成褐色，就如同「回歸塵土」所比喻的那樣。以宏觀角度來看的話，大地的色彩看起來也會像迷彩，如果再將它更進一步混合的話，充滿生氣的色彩就會轉變成混沌的灰，但是，混沌並非死去，那裏充滿了令人目眩的色彩能源並產生胎動，然後，從那之中會再度孕育出嶄新的色彩。

試著將白置放在這種生成和流轉的意象中看看，「白」具有浮現自混沌中最鮮明意象的特質，它和相互混合這種「負」的原理相反，並表現出要突破想回歸灰色這種倒退的引力，「白」是為特異性的極致而生！它並非任何事物的混合，甚至不是色彩！

有一種稱為「熵（entropy）」的概念，在熱力學第二定律中談到的這個概念顯示出混沌的程度。而所謂的熱力學第二定律，指的就是所有能源

都會往平均化這個方向行進的物理法則。手中咖啡杯裡的咖啡現在是熱騰騰的，但是隨後它會降溫，最後會和周圍的溫度相同，冰咖啡握在手中也不會有忽冷忽熱的現象。東京的氣溫、西伯利亞的氣溫、剛果盆地的氣溫等，它們就像生命般地因地球活動而各不相同，但是在大規模的時間中終究會漸漸變成相似的溫度，而地球的溫度不知在何時也是會和周圍的宇宙相混合，並且會無限接近宇宙的平均溫度。而所謂熵的增加，就是意味著消滅特異性並趨向最終的平均值，就像將所有的顏色混合後會變成灰色那樣，在持續增加熵的最後，就會產生一個強力能源的混沌世界。咖啡杯的熱度、東京的氣溫、地球的溫度等，所有的熱能都會趨向一個龐大的平均值而存在著。只是，這個混沌它並非死去或消失無蹤，它變成不屬於任何事物的能源，同時也具有轉化成任何事物的可能性，而從這種大無限的混沌中，在消滅熵的同時所產生的，不就是「生」，同時也是「資訊」嗎？擺脫熵的引力圈而翱翔就是生命！從渾沌的無意義中所產生的屹立不搖事物，就是意義，同時也是資訊！在這種意味下，生命是和資訊同義的。

「白」是從混沌中產生的生命，或者是資訊的原像，它是從所有混沌中想要規避一切成為潔癖的負熵。生命以色彩而言是燦爛的，但是「白」卻連色彩都規避而只想要到達混沌的相反端。生命雖然是集結白而產生的，但是具象的生命卻是在落地的那一刻起就帶有色彩。就像從蛋中孵出的黃色雛雞那樣，白在現實世界中不是一種能被實現的事物。或許我們看見白並感到似乎已經接觸到它，但那是錯覺！在現實世界中的白絕對不純，那些只不過是以白為目標而存在的痕跡罷了。白是纖細且容易損毀的，就連它在誕生的瞬間都不是完美的白，遭汙染的程度是一接觸就可以感到它並非是純的那樣。但就因為是這樣，「白」才能在意識中明確地屹立著。

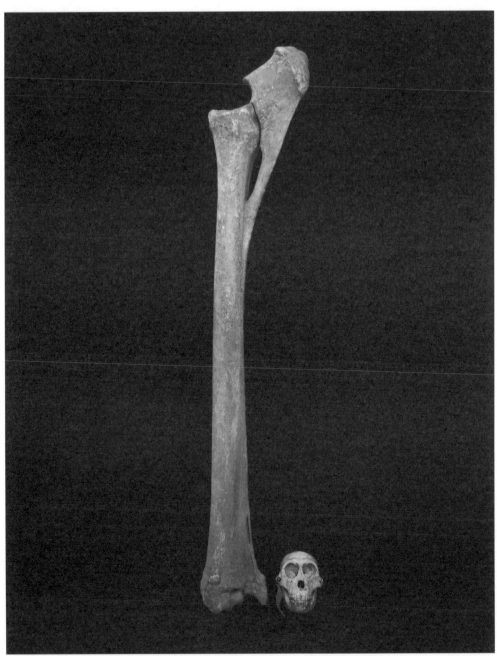

CHAMBER of CURIOSITIES
from the Collection of The University of Tokyo

大型哺乳類的腿骨與小型猿類的頭蓋骨。
漢字的「白」據說是頭蓋骨的象形文字，在古代社會人們的意識中，
具有「最白」天然物印象的，就是生物的骨骼。

研究象形文字的第一人者白川靜博士談到，「白」這個漢字其實是頭蓋骨的象形文字。他說在象形文字被發明的時代中，人們心裡對「白」的印象其實是放置在野外遭受風吹日曬雨淋而漂白的頭蓋骨。這或許是走在沙漠有野獸的骨頭，在海邊沙灘上可以發現零星貝殼的關係吧！這些都是生命痕跡所遺留下來的「白」的印象。

白存在於生命的週遭，首先「乳汁」是白色的。「授乳」對動物而言是重要的動作，那就像是將母親的生命傳送給幼子般的行為，而這個乳汁不論動物或人類都是白色的。因為在那之中富含養育生命的養分，所以當我們說到「乳白」的時候，會有其中含有混濁的有機物印象。乳汁的味道是「乳白」的味道，同時也是有機物的味道，從乳頭滴落下來的生命食糧是白色的，這其實是一件很有意思的事。

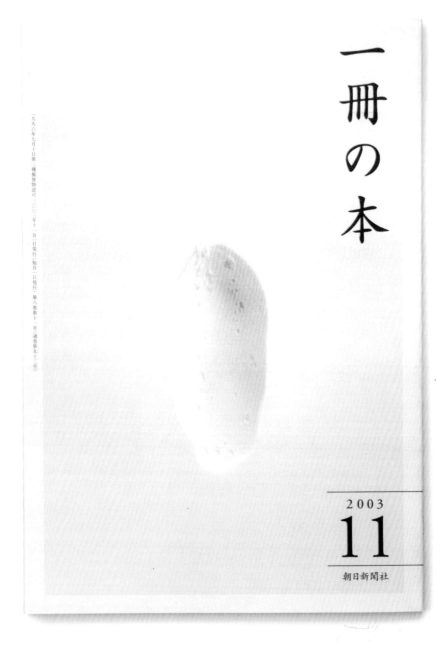

一九九六年七月十日第三種郵便物認可・二〇〇三年十一月一日發行（毎月一日發行）第八卷第十一號（通卷第九十二號）

一冊の本

2003

11

朝日新聞社

以湯匙般的道具在白的表面上進行挖取的痕跡。
它被賦予物質性、厚度及縱深，是可以感覺到物體性的白。

卵有很多也是白色的，並不是說白色鳥的卵就是白的，青色、黑鳥的鳥，還有鱷魚、蛇的卵都稍微有些白，在那些白之中就蘊藏著現實的生命！而當區隔兩個世界的皮膜，也就是蛋殼裂開的時候就已經不再是白，取而代之的是動物的顏色，這代表當動物以生命姿態誕生於這個世界的時候，她就已經開始朝向渾沌狀態邁開腳步了嗎？

　　「白」存在於從大規模渾沌中突破而出的資訊，也就是生命的意象邊際。以圖地表現來說，渾沌是地，而白就是圖，由「地」產生「圖」的，就是平面設計！在白從渾沌當中奮力衝出的想像裡，我屢次看見了自身活動的原像！

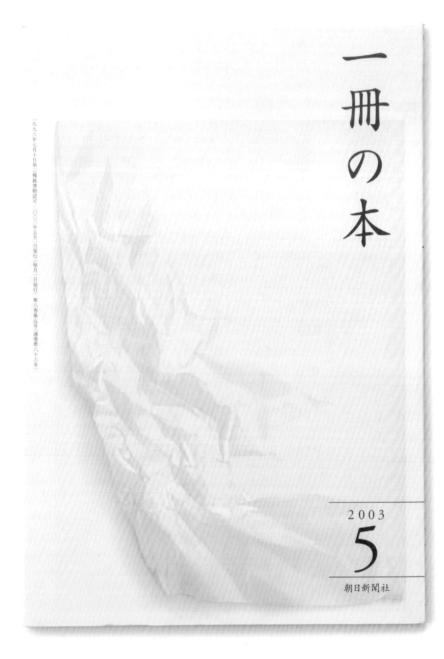

一九九六年七月十日第三種郵便物認可 二〇〇三年五月一日発行（毎月一日発行） 第八巻第五号 通巻第八十六号

一冊の本

2003
5
朝日新聞社

雑誌「一冊の本」封面設計｜1996 -

一冊の本

一九九六年七月十日第三種郵便物認可 二〇〇六年六月一日発行 毎月一日発行 第十一巻第六号 通巻第一三一号

2006
6
朝日新聞社

WHITE

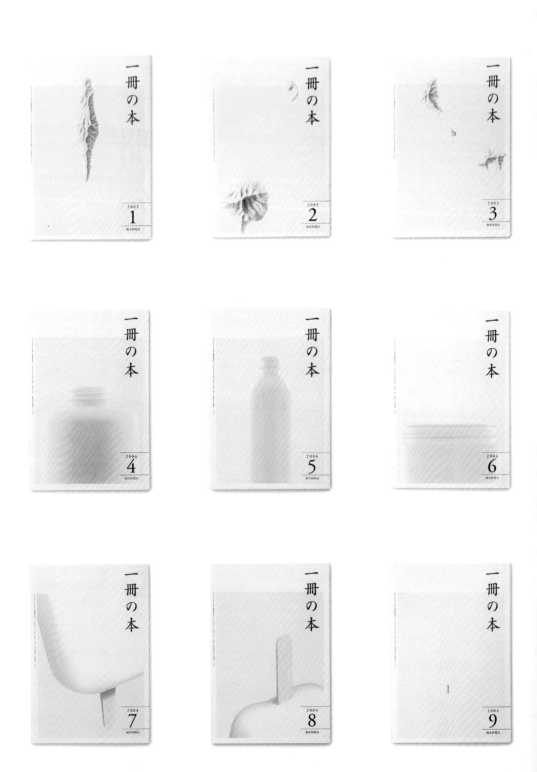

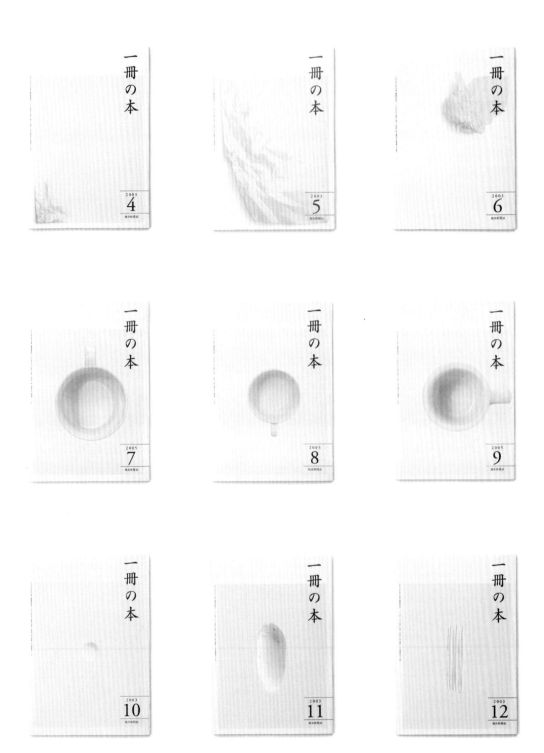

WHITE

5 MUJI

Nothing, Yet Everything

無印良品——一無所有卻擁有所有

MUJI

Nothing, Yet Everything

無印良品——一無所有卻擁有所有

無印良品思想的視覺化

我從2002年開始擔任無印良品廣告的藝術總監,另外從同一時期開始,我也以顧問團的成員身分協助進行它的視覺塑造工作。這兩個工作的立場和內容雖然有些不同,但在無印良品的思想視覺化方面是共通的。講的更深入一點,就是將1980年誕生於日本流通市場的這個利刃般的商品概念,在製造方法、資源、環境對應……等項目上,能夠確實地面對目前快速轉變的世界潮流並與其互動,我想,這就是我的任務!

　　或許無印良品已不再是日本這種區域性地方所進行的實驗,而是轉變成面對世界消費文化的一種實踐性計畫。對於以資本和慾望為資源而發展

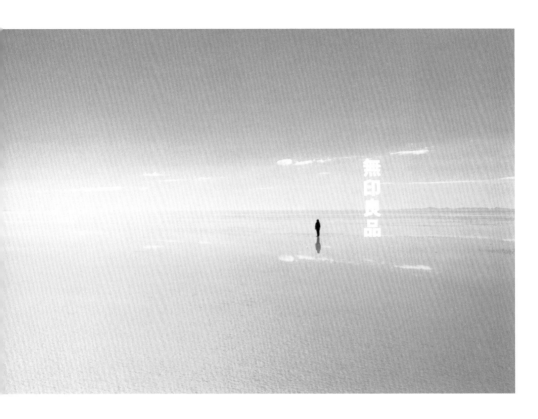

無印良品宣傳海報
「地平線（玻利維亞‧烏猶尼鹽湖）」｜ 2003

至今的世界而言，在設計介入物品製作時所應該具有的思想方面，無印良
品它其實擁有相當獨特的觀點。日本，它從亞洲東方一偶這種酷酷的地方
眺望著世界，並在不屬於豪華或華麗的儉約素雅當中，持續建構出一種吸
引人們理性且無法停止的美感意識。而豐裕不就存在於抑制當中嗎？這就
是無印良品對全世界發出的問題。

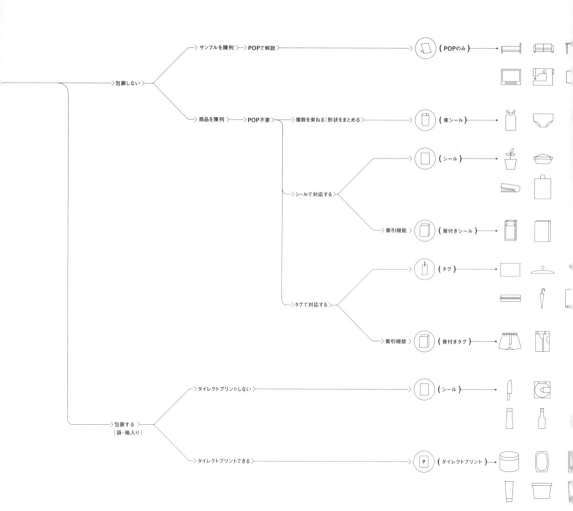

從田中一光交棒的事物

2001年8月，無印良品第一代藝術總監——田中一光提出要我成為董事會成員並接下他的工作。他說時代正在持續轉變，而當時創業成員的任務也在改變，他想趁還有影響力的時候讓新世代來繼承事業。因此那種考量與決斷就出現在我眼前了。

　　之後一整天，我思考著自己對這個工作可以描繪出什麼樣的願景？在那當中，隨著思考這個品牌在世界如此廣闊領域中的未來時，不可思議的，我感到心裡有一種高亢的興奮感，那不是該如何到海外廣設分店，而是思考著要將無印良品的概念推向全世界的可能性。

　　隔天，我向田中一光提出接受的意願，然後在加入董事會的時候，

為決定包裝形態基準的流程圖
2002

又提出要另一個同世代的設計師加入成員的提案，那是產品設計師深澤直人，是從數年前開始就因無印良品的產品而展開優異設計工作的深澤直人。對他參加董事會一事，我直覺到他對再次構築以後無印良品的產品品質是不可或缺的！帶著深澤一同前往田中事務所介紹給田中一光是2002年1月8日的事，在喝茶吃點心的同時，所談論的是深澤對產品週邊的看法。

「這個工作有趣到讓人晚上睡不著覺喔！」

田中一光這麼說，那是他突然過世前三天所發生的事。而無印良品的指揮棒就在這種情況下從前輩的手中傳到我這個世代的手上。

無印良品雜誌廣告 | 2002

無印良品的起源與課題

無印良品的概念是在設計師田中一光的美感意識，與堤清二這位帶動日本流通產業企業家的願景相互感應下所產生，那是發生在1980年秋天的事。基本上就是將物品的生產過程徹底簡化後，藉以產生出非常簡單且價格低廉的商品群。當初「便宜的有理由」這個標語，是由無印良品從開始運作時就參與的小池一子所提出。小池一子是非常著名的現代美術評議員，同時也是創造出無印良品標語的文案撰寫人。經營和創作並重且相互支援其願景，這樣的構成就是無印良品經營活動的獨特特徵。在今天，任何人

都能想到生產過程的合理化,但是要簡單化又要不和便宜進行連結,然後還要產生美感意識!在這一點上,無印良品就具有其獨創性。當初以「西友」超市自有品牌為出發點的無印良品,很順利的就獲得消費者支持而成長。之後,它1983年從超市獨立出來,並在東京的青山地區設立第一間實體店面,當時室內設計師杉本貴志也加入了這間店的店舖設計。

重視品質與機能的商品開發、簡單樸素的包裝形態、再加上使用不經漂白的紙張材料⋯等要素產生出非常純淨且新鮮的商品。例如熱賣商品之一的「破損香菇」,它就是打破只有完整形態的香菇才能成為商品的常識,所使用的都是在以往會被挑出的有破損或外觀不好看的乾燥香菇。因

為做菜時會切成細片，所以就算香菇有些破損，但在實用面上也都是相同的，於是就在這種發想轉換下，便將便宜的乾燥香菇進行商品化。紙張也是一樣，在省略掉紙漿的漂白程序後，紙張會帶有一些黃褐色，而無印良品就把它用在包裝材料或標籤等方面。將這樣的觀念徹底實行之後，就產生了能具體表現出它們所獨有的美感意識商品群。

因為這些和當時要求過度的一般商品成了明顯對比，所以不只在日本，連對全世界也都造成了衝擊，因此也就獲得對生活環境意識較高的消費者，或在想法上比較成熟且敏感的輿論領導者支持。現在，無印良品在日本國內就超過300家，而商品項目則不下於7000項，此外，在歐洲和亞

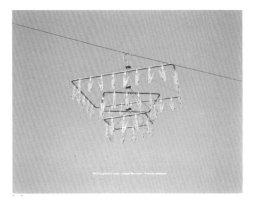

米蘭展出用的概念手冊｜2003
地球／大地與無印良品間的對比

洲地區也有超過70家以上的無印良品,更在各地造成相當大話題與迴響。

　　但是,無印良品仍有課題尚待解決!它當初誕生時因製作過程的合理化而有壓倒性的價格優勢,可是,今天的產業界都會在勞動價格較低的國家進行生產,所以它在價格面的優勢就無法維持,而如果貫徹同樣做法的話,那麼它在價格面的競爭還是有可能,可是無印良品的思想並不是只有「便宜」而已,不能因為只顧降低成本卻失去了最重要的精神!此外,在勞力成本低廉的國家進行製造,然後再銷售到勞力成本高的國家這種想法是沒有永續性的,而無印良品的立足點應該是世界各個角落都能通用且深耕的終極合理性才是,所以現在對消費者的訴求並不在最便宜,而是必須

要追求最精確的價格訂定。

　　此外，在紙張的無漂白這一點也是，因為市面上大多數的紙張都要進行大量漂白，所以無漂白就未必可以降低多少成本，而且有時還會因為要求比較特別而導致成本比較高這種矛盾現象，像痱子粉等物品也有未經漂白的反而比經過漂白的還貴這種情形。現在，維持原狀或不經處理還反而比較貴的時代已經來臨了！

　　還有比價格更為重要的問題，也就是說只省略製作過程也不會自動產生好的商品出來。像筆記本或破損香菇那樣的東西還好，但如果是「椅子」的話呢？只省略製作過程當然不會有好的椅子出現！椅子是需要非常

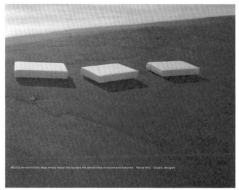

MUJI is an extremely large, empty vessel that accepts the absoluteness of anyone and everyone.　Kenya Hara : Graphic designer

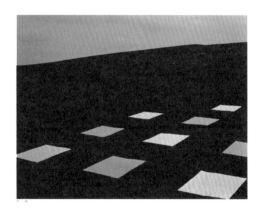

As a contribution to our modern life, MUJI advocates the use of those qualities which are integral to Japanese aesthetics: being Essential, Minimal, and Anonymous.　Kazuko Koike : Creative director

　　豐富的經驗和設計，再加上熟練的技術才能完成的高難度產品，基本上像衣服、生活雜貨、家具、家電、食品……等等都一樣。而要販售超過7000種以上的商品，代表的是它們在組合搭配後必須要能夠產生充實的生活環境才行，只省略某些事物所產生的商品群就像完整的東西缺了一角，其中隱藏著會讓使用者感到"少了什麼"的傾向，再者，省略這個手法它還具有可以簡單複製這個弱點。

　　無印良品的理想，在於接觸商品過後要能夠對新生活產生鼓舞作用這種啟發性！就像排除創作者和設計師本身的利己主義或在最合適素材下探索最合適形體後，物品的本質才得以顯現那樣，可能的話，獨創性的省略

是理想的，但與其說它是「省略」，其實更應該稱它為「究極設計」吧！雖然剛開始發展的時候標榜的是 "No Design"，但實際上為了要正確無誤的實現無印良品的思想，我們漸漸了解到具有相當程度以上的高水準設計是不可缺少的。

不是「這個好！」而是「這樣就好！」

另一方面，無印良品所追求的商品水準或顧客滿意度是屬於哪一種等級的呢？至少，它不是一個主張具有突出個性或特定美感意識的品牌，也不能夠有類似「這個好！」或「非這個不可！」這種引發使用者強烈嗜好性的存在感。如果有許多品牌是以這種方向為目標的話，那麼無印良品就應該要以反方向為目標發展才是。也就是說，要給使用者的並非「這個好！」，而是「這樣就好」這種程度的滿足感，所以不是「這個好」，而是「這樣就好」！但是「這樣就好」也有程度上的差別，而無印良品是以盡可能達到最高水準的「這樣就好」為目標。

「這個好！」明確地讓個人意志清楚表達出來。當被問到中午想吃什麼的時候，比起說「吃義大利麵這樣就好了」，還不如講「吃義大利麵這個好！」來的讓人感到明確，而且對義大利麵本身也不會失禮。而服裝和音樂的嗜好、生活樣式⋯⋯等也是同樣的道理，在不知不覺中，能清楚呈現「嗜好」這種態度與「個性」這種價值觀就共同著眼在「需求以上」了。所謂「自由」，或許比較接近「這個好！」的價值觀。稍微思考一下，"現代"是建構一個各生活者都能夠主張「這個好！」的社會，是一個任誰都能像以前王公貴族行使「這個好！」的社會。不論是巴黎、東京、布宜諾斯艾利斯、麵包店、營業員、音樂創作者⋯⋯等等，總之，不管是住的地方、職業或吃的，"現代"是一個決定權被個人主體性所取代的社會。如果不怕被誤解的話可以這麼說，「這個好！」的管理就是民主主義，它們的競爭就是自由經濟，而現在的世界已經長期用這種的價值觀發展至今了。

但在認同這觀念的另一方面，我要指出「這個好！」有時候會包含執著而產生利己主義，進而發出不協調的音色，最後的結果不就造成大家都朝向「這個好！」發展而堵塞了嗎？現在不論是消費社會或個別文化都以「這個好！」進行發展，但是卻撞到了"世界"這堵高牆！在這種情形下，我們應該要對目前在「這個好！」底下運作的「抑制」或「讓步」，還有「退一步的理性」進行評估才對。以型態來說，「這樣就好」的自由度是要比「這個好！」來的更高吧！在「這樣就好」當中，或許包含了死心或小小的不滿足，但是因為要提升「這樣就好」的等級，所以要將這些死心或小小的不滿足一次清除。而無印良品的願景就是要創造出這種「這樣就好」的新次元，然後以清晰、充滿自信的腳步在自由經濟社會中實現具競爭力的「這樣就好」。

　　無印良品的價值觀，對今後的世界而言也是相當有益的價值觀。將它總括一句話來說就是「世界合理價值＝WORLD RATIONAL VALUE」，是一種站在極其理性觀點上的資源活用和物品使用方式的哲學。

　　就像許多人曾指出那樣，讓未來地球和人類蒙上陰影的環境問題已經過了意識改革和啟蒙階段，而目前已走到該如何在日常生活中實踐更有效的對策這種局面。此外，在今日已成為問題的「文明衝突」，它顯示出現在正處於以往自由經濟所保證的利益已經開始看到了界限，還有只追求文化獨自性也將無法和世界共存的這種狀況。所以並不是以獨占利益和個別文化的價值觀為優先，而是俯瞰整體世界後壓抑利己行為的這種理性對今後而言將是必要的！如果說它是「批評性精神和良心性行動」或許太過於倫理化，但是我們追求讓世界保持平衡的柔和理性是確實的，只要不以這種價值觀來推動世界，那麼世界也將不會向前邁進吧！或許，對這種價值觀的考量和謹慎行為已經在現代人心目中開始作用，但在無印良品的概念中，是從一開始就已經包含這種究極的合理性。

　　現在，圍繞在我們生活週遭的商品發展似乎有兩極化現象。其一是運用新奇素材與引人注目的造形來競爭獨特性的商品群，它因為稀少而使品牌獲得較高評價，是對準高價位熱愛者的發展方向。而另一個是盡可能壓

低價格的發展方向，是一種因為使用最便宜素材、最低限度的生產過程和在勞力成本低廉的國家製造所產生的商品群。

無印良品並不屬於這兩者！它是在摸索最適當的素材、製法和外形的過程中，從「樸實」與「簡潔性」裡孕育出新價值觀和美感意識。此外，它雖然徹底省略非必要的製作過程，但卻在仔細斟酌下融入了豐富的素材與加工技術。也就是說，無印良品的發展方向並不在於最低價格，而是在於實現剛剛好的低成本與最實惠的低價格帶這方面。

這樣的概念，就像指南針般，顯示出生活的「基本」和「普遍性」，而這應該也是今後世界所需要的價值觀，對此，我試著稱它為「世界合理價值」。

World MUJI

透過無印良品，我嘗試以全球規模去思考生活與經濟文化，並且想要以全球性的觀點生產出讓多數人可以接受的「這樣就好」商品。很幸運的，我知道世界上有很多對無印良品這種想法產生共鳴的優秀才華者，例如多數經驗豐富且擁有柔性想法的設計師都知道無印良品，他們都理解無印良品的好處，並且對協助無印良品進行設計工作都抱持好意。無印良品長期以來總是抱著匿名或無名這種觀點，但從今以後應該要稍微有意志性的體現其概念，所以或許有必要讓世上有才華的人和無印良品商品的具體化產生關連。現在，已經來到不是只在狹小的日本思考無印良品的時候了，而是

到了要積極採用世界上的才華者與發想的時期才對！

　　請想像一下，如果無印良品的概念是起源於德國的話，那麼會產生出什麼樣的商品和店舖呢？或者是在義大利誕生的話，那又會怎樣呢？又或者在生活意識逐漸成熟的中國提出構想的話，那什麼樣的商品群將會如何誕生呢？在今天，像這種想像力是重要的！去收集在世界各地發現的「普遍性」與各個文化產生的「這樣就好」，然後透過最合理的製作流程和透徹性的設計孕育出商品，最後再讓這些商品在世界流通這種想法，或許會成為今後無印良品的巨大願景。我在想，我要持續盯著這種意象讓無印良品向前邁進，好讓這種願景得以實現。

EMPTINESS

那麼，無印良品的願景一方面在於商品的開發計畫，但另一方面也要同時進行傳達給社會的傳達計畫，而這一部分正是我的專門！在這裡，我首先要提出關於廣告傳達這部份的思考方式。

　　我所提出的無印良品廣告概念，以一句話來說就是 "EMPTINESS"（空、虛無）。也就是廣告本身所打出的並非明快的意象，相反的，以廣告而言，就像是端出空碗般做個動作而已。

　　所謂傳達，所圖謀的是溝通而非單方面的訊息傳送。一般而言，廣告傳達首先要讓訴求對象瞭解的內容明確化，然後再製作成容易理解的形式，接著再選擇合適的媒體讓它流通，但是沒有必要全部都按照同樣的作法進行！也有不發送訊息而是端出空碗般讓接受的一方自己將訊息填入，然後完成傳達這種動作的情形。

　　例如日本國旗，那紅色的圓本身不過是幾何學上的圖形而已，而它所代表的意義是由後人加進去的，但它因為曾經背負過日本軍國這種象徵意義，所以到今天還是有很多人討厭它。但是相對的，也有人主張它擁有轉變成和平國家這種意涵。而我因為是在後者環境下長大，所以日本國旗在我看起來是和平的，但是去到中國的大學裡一這麼說，儘管聽眾過半都

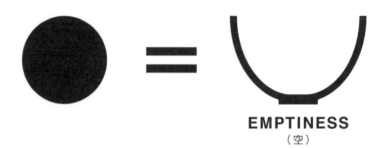

EMPTINESS
（空）

是年輕人，還是在會場引起一陣騷動，他們似乎不是如此被教導的！而另一方面，如果有人說那是神道的神體——太陽的象徵的話，那也有人說那是紅色的血或心的象徵，更有人說那是在白飯上放了一個紅色梅子乾這種玩笑話。我想，無論哪一種都讓人有"喔～原來如此！"的感受，所以各式各樣的解釋都有。對於這些想法的任一種解釋都不要加以組合，在接受它所有原本的想法後，國旗就開始發揮它的機能了。"簡單的紅色圓形是一個空碗！"就因為它是空的，所以可以容納人們的想法，而所謂的象徵就是這麼一回事。象徵的功能大小和可以容納的意義容量成正比，例如奧林匹克的頒獎儀式……等，在許多人滿滿地加入正反兩面的多樣化意義同時，旗子緩緩地被升起且靜靜地飄動著，而強烈的向心力就由此而生了。

其它的例子，像是去神社參拜後投錢的捐獻箱也是一樣。這個儀式是神和參拜者之間的交流活動，在這種情形下，神社為了促進兩者間的交流雖然可以發給參拜者護身符或鏡餅等物品，但通常卻不這樣做，它只是靜靜的把捐獻箱擺在正前面而已，而參拜者的感覺就隨著少許的金錢一起投進去，然後相信這是有好處的再回家。

以上不論哪一種都是日本式的，但是仔細觀察的話，可以發現好的廣告也是以類似的原理運作著。它是以接受多樣性解釋的向心力為核心而存在，然後喜歡的人就會對它加入各種期待和想法，而無印良品的廣告概念就是要將這個原理予以意識化和方法化。也就是要將它當成空碗端出去，而觀眾就自由對著它加入各種想法，最後傳達也就得以成立了。

對無印良品抱著潛在性好感的人很多，而理由卻也不少。有部分人認為不傷害環境，也有部分人認為它具有都會的洗鍊性。有人比較在意價格的便宜程度，也有人喜歡它的簡潔設計，但也有人不喜歡卻也不討厭，只是因為"都可以啦"這種若有似無的理由而愛用無印良品。因此廣告訊息不能夠代表其中任何一種想法，所以像大型容器般，把這些東西全部都接

```
            RATIONALITY    SIMPLENESS

     ECOLOGICAL   NATURAL   LOW COST

       SAVE RESOURCES   REFINEMENT

         GLOBAL    INTELLECTUAL

             EMPTINESS
```

受是最理想的！

　　因此在無印良品的廣告當中沒有文案，而無印良品這四個字在某種意義上除了代表絕無僅有之外，它同時也是一個品牌標誌。當這四個字在默默隨著時間流動下，其意義也就被適當地予以背景化了。

　　無印良品的廣告在這種想法下，如果有使用商品的場合就將它擺在畫面中央，然後在版面的某一角落打上無印良品這四個字就完成了，樣式就是這麼簡單且定型化。

將標誌放在地平線上

基本上，宣傳活動的海報也是同樣想法，是將「地平線」的相片當作具有壯闊規模的空碗來使用。地平線雖然是什麼都沒有的影像，但是相反的，卻也可以說它什麼都有，是一種拍攝到人和地球互動的極致景象。先前談過世界合理價值，也就是往後地球上生活者所共通肩負的價值觀，從這裡可能看不見所呈現的那樣，不！與其說是呈現，或許它會成為承接這種想法的象徵性影像，我是這樣思考的！

　　地平線的視覺表現是由攝影師藤井保所提出。當我們在討論人們可以接受的無印良品影像是什麼的過程中，藤井說：那「地平線」怎樣？藤井保是一位在極其簡單的影像中都可以拍出事物本質的攝影師。雖然他已經用這種作風拍出很多作品，但我還是想說試試看，而大膽採用這個提案。因為我有預感他拍的不會是純粹的風景攝影，而是會拍到去除"EMPTINESS"這個將人們想法當成容器運作的概念就絕對無法接近的「地平線」。

　　那不是半調子的地平線，而是要把畫面清楚一分為二的完整地平線。所以我看著地球儀思考著，在哪裡可以確實看見這種景象的地方呢？如果

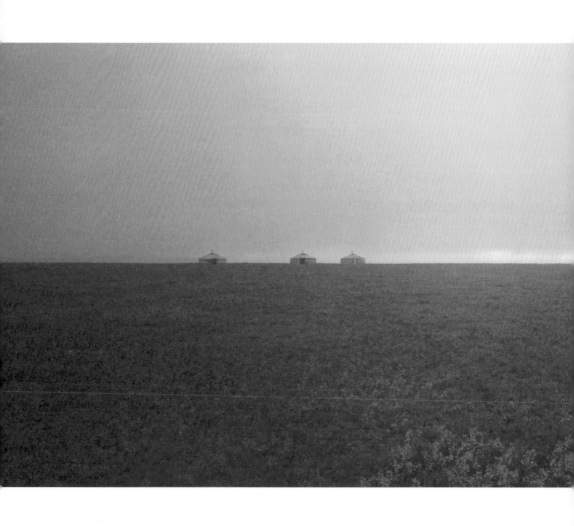

是「水平線」的話，那只要出海就立刻可以看見，但是完整的「地平線」
呢？就算是找遍了全球都沒有那麼容易就發現。在檢討過各種資訊後，結
果選擇了南美玻利維亞安第斯山脈中「烏猶尼（Uyuni）」這個大約是日
本四國（日本地方名）一半左右的大型鹽湖，和位於蒙古草原中「MARUHA」
這個平坦地區兩個地點出外景。各位現在看到的是宣傳海報，是無印良品
將要承接新未來的的容器和願景。

無印良品宣傳海報
「地平線（蒙古草原）」｜2003

外景——尋找地平線

為了要拍攝完整的地平線，我們造訪了南美玻利維亞烏猶尼這個村子，這是到目前為止所造訪過最遠的異國村落之一。它位於安第斯山脈的懷抱中，標高3700公尺，在附近有許多5000～6000公尺等級的山峰。

我們從東京出發後先飛到阿根廷的布宜諾斯艾利斯，然後再飛到玻利維亞國境附近的胡胡伊（Jujuy），這時候如果再搭飛機往下飛就會罹患高山症，所以就換坐四輪驅動車從陸地進入安第斯山脈。然後又花了幾天時間邊住小村子邊移動的慢慢地往上走。雖然是這樣，我還是經歷了高山症狀中的輕微頭痛。總之距離不但遠，連到達都要花費一番功夫，所以這個地方總是被人們敬而遠之的。

為什麼到烏猶尼就可以拍到完整的地平線呢？理由是因為它附近有一個世界最大的鹽湖。與其是說鹽湖，正確來講應該是枯竭的鹽原。它的面積約有四國的一半，放眼望去盡是完全平坦的廣闊平面和純淨的白色，所以視野是360度的白色大地和天空，換句或說，那裡只有地平線而已。

鹽地相當硬，就算被四輪驅動車輾過也幾乎不會留下痕跡。鹽地的表面就像網狀哈密瓜的外皮那樣浮現出條狀的紋樣，而這種紋樣就覆蓋著整個大地。就像是用手帕大小的多角形，來切割巨大白色的哈密瓜表皮那樣，但卻是無邊無際的向外延伸。

另一方面，鹽湖當然也不完全是乾枯的大地。因為有一條小河流過，所以依季節不同，也會有被水覆蓋但穿著橡膠長靴就能行走的區域。說它是水，但其實是有點黏稠的高濃度鹽水，而且似乎也不太流動的就黏在大地上。或許是因為鹽水比重較高的關係，所以也不會簡易的起波浪，因此湖面就像鏡子般可以映照出天空。也就是說，天空在這裡以地平線為界線分

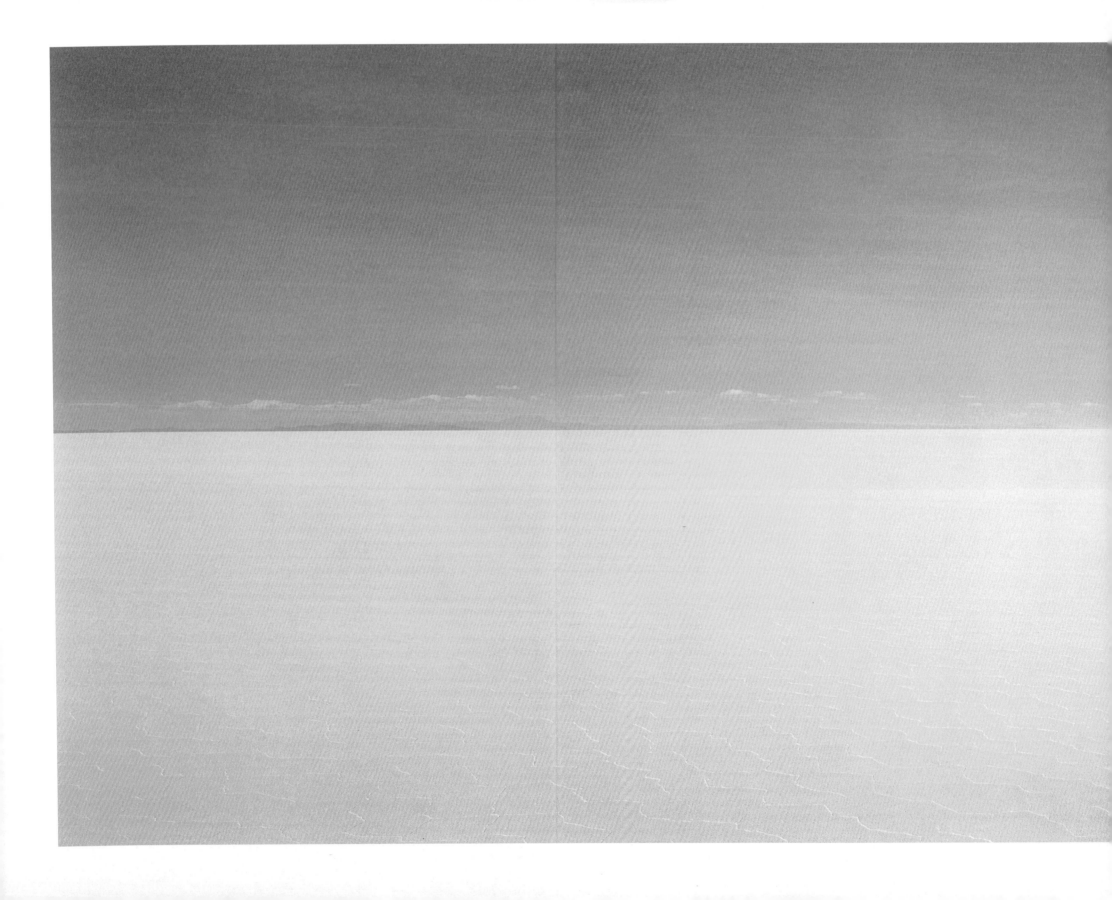

成兩部分，而放眼望去的景觀就只有天空而已。說是天空，又倒不如說是雲還比較接近。雲海浮游在以地平線為界的對稱線上，而我就站在那裡！太陽有兩個，月亮也有兩個。在攝影當天剛好是滿月的關係，所以一到傍晚，月亮和太陽都有兩個，而它們就像在東西兩邊互看一般的並排著。所以要說那是非常少見的風景，還不如說有一種來到不同星球那樣的錯覺。不過話說回來，為什麼那麼需要地平線呢？因為我想要的是可以橫越地球和人類的普遍性、自然天理和引導人們想法的影像，而想獲得的是把小小的人配置在地平線中，就像是一個點那樣孤立的畫面。雖然單純，但卻是地球和人類之間構圖的極致，那裡什麼都沒有卻擁有所有！我想，應該可以拍到這種照片吧！畫面中，當作點景而站在無邊景觀之內的，是在烏猶尼村落中找到的14歲少女。

藤井保說想從4公尺的高度來拍這張相片。相對於景觀的規模，我懷疑只有4公尺能有多少差別呢？工作人員為了要滿足他的需求，把不知從哪裡調來的鐵管熔接好，然後熬夜完成可供人站立的支架。等這個支架運到鹽湖再爬上去，當我登上去一看之後才瞭解藤井的想法，在視野中的地表比例大增，而從我們自己站的地方到地平線為止的遠近深度也增加了，這致使景觀規模也因此更加地顯著。

拍攝工作連續進行了五天，雖然對水域鏡面裡的大地和天空印象非常深刻，但是卻對如夢境般美到過火的大地，感覺不到有真實感！以結果來說，我們對白色的大地加上無雲青空的這些相片產生了感應，而把烏猶尼拋到腦後了。

開車從鹽湖中心到邊緣需要一小時，而還要再花30分鐘才能到達村子。村子裡面有一間叫做「CACTUS（仙人掌）」的餐廳，而我們每天就在那裡吃駱馬排，作陪的是那種已深深烙印在眼睛深處的地平線色彩殘像！

———— 無印良品宣傳海報「地平線（烏猶尼鹽湖）」的部分放大

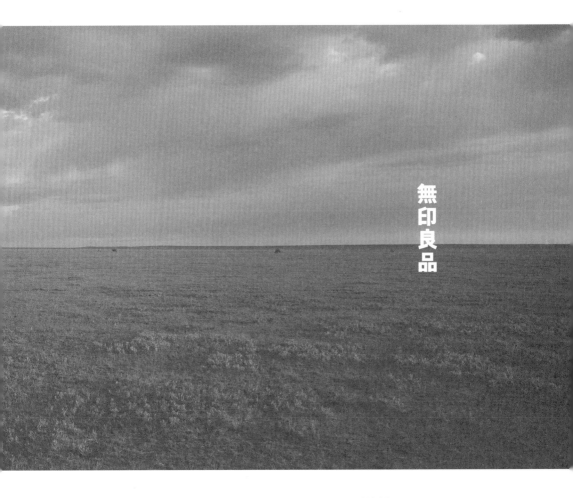

無印良品宣傳海報
「地平線（蒙古草原）」│2003

家

2004年的宣傳活動是以「家」這個關鍵字為主軸展開。在廣告文案上雖然用了「家」這個字，但這並不是一個直接訊息，而是借用文字 "EMPTINESS（空、虛無）" 含意的其中一環，所以與其說它是一個訊息，倒不如說它像是為了要讓人思考的一種目標物。仔細思考一下，日本人長期以來所過的是一種沒有自己陳設規範的居家生活！日本在以現代化為目標而放棄傳統居住空間至今都已經超過一百年了，但是就居住空間而言，日本卻沒有一種可以向全世界誇耀的居住型態。對於無法讓歷史倒退的現代日本來說，可以做的是面向自己迫切的現狀，然後試著提出「該如何住在現代」這個問題。

現在的日本，是一個曾經弄髒大自然，但是在試著讓它回復往昔面貌的努力下，又再次獲得可以讓鮭魚在河川裡生存的日本。

現在的日本，是一個我們長期感到自己住的都市絕對稱不上美麗，是一個因為沒有資源，所以早就察覺到地球資源有它的限度，因此對環境謹慎以對且累積綠色科技的日本。

而這樣的日本，未來該面對的生活應該是怎樣的生活呢？在高度成長期的時代，日本的都市住宅雖然被戲稱為兔子窩，但就是因為身處逆境所以才擁有合理性！在這種狀況當中，或許才可以試著自由構思自己的住處。當我們用一種非夢想的現實角度來看，或許才能夠發現所謂的豐裕，其實就是和每一個人的生活狀況完全密合的合理性居住方式。

無印良品所提案的居住方式指針是「編輯」這種想法。生活空間並非由建築方式來決定，在想法上應該是從累積「生活」來培育居住型態會比較自然。──想沉浸在漂亮廚房當中招呼親朋好友，然後因食物而熱鬧喧嘩的人，想生活在擺有平台式鋼琴，然後用大音量進行彈奏的人，想要擁有超大型浴缸，然後能讓自己享受輕鬆泡湯氣氛的人，想讓書架佔據整面

家　　無印良品

無印良品雜誌廣告「家」| 2004
這一年，無印良品開始販售住宅。

家　　無印良品

無印良品雜誌廣告「家」｜2004

家 　 無印良品

家　無印良品

無印良品雜誌廣告「家」｜2004

牆，然後在藏書中品味閱讀樂趣的人，讓以上這些人都能為自己「編輯」出最佳居住空間是一種理想。

　　無印良品超過7000種以上的商品並非隨意開發的，所有製品背後都有它們共通的明確設計。因此，並不是要將這些商品買來擺在一起就好，而是要讓這些可以自由選擇的7000個品項成為能夠編輯的「生活」要素！所以盤子不只要能夠搭配湯匙或叉子，同時也要能夠和冰箱、沙發或收納家具進行搭配。因為這些組合而能夠自由建構出具備調和感的居住空間，因此就不單純只是具有模組化的整合性而已，在簡單和簡潔的共鳴下，新的洗鍊感就會在生活者的意識中產生，而在那種生活背景下讓眼睛察覺不

無印良品 家

無印良品 家

無印良品 家

無印良品 家

到的秩序,就是無印良品!

其次是著重在對居住空間「Infill(填充體)」的配合。建築物的結構體稱為「Skeleton(骨架)」,而因應目的所進行的內部配置則稱為「Infill(填充體)」。在公寓老化和大樓閒置空間已成為問題的日本,今後對Infill運用的對應就顯得相當重要。因此並不是從零開始蓋新建築,而是將既有建築的地板、牆壁、天花板、用水空間、收納……等等進行極具彈性的活用。所開發的第一件商品是室內設計師吉岡德仁的提案,那是盡可能減少以牆壁進行居住空間的分割,並盡其所能思考合理收納後所產生的單一寬敞空間。大量使用夾板的收納牆壁空間也是一種概念,它呈現出

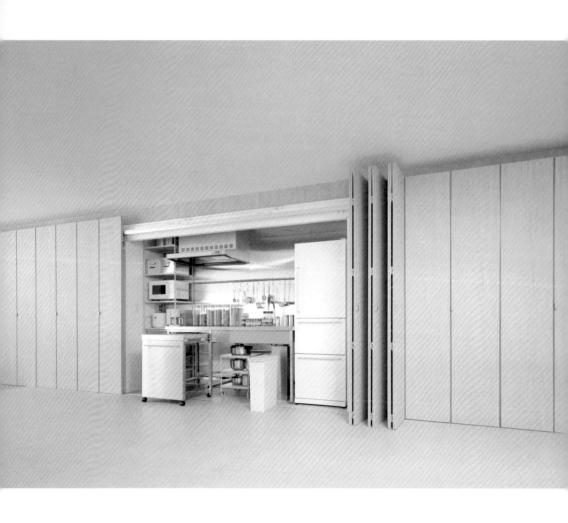

極端的典型——既是一個可以因應生活變化而自由改變的空間，也是一個可以完全引發模組化商品群可能性的構想。

　　以這種想法再往實際面發展下去，就誕生了從一樓到二樓擁有巨大通風空間的「木之家」這個具體商品，然後同時也有「混凝土住宅」的構想。這些都是貨真價實的「家」，但是與其要稱它為一個大型商品的「家」，在想法上，或許將地板、牆壁、門把、照明器具、水龍頭、收納……等，這些全都是以無印良品的製品所編輯而成的「生活」比較好。就像費盡心力地以日用品培育出健康生活那樣，無印良品的商品在集合後，就必須要有居住的「型態」，而要以此為目標就必須將全部製品重

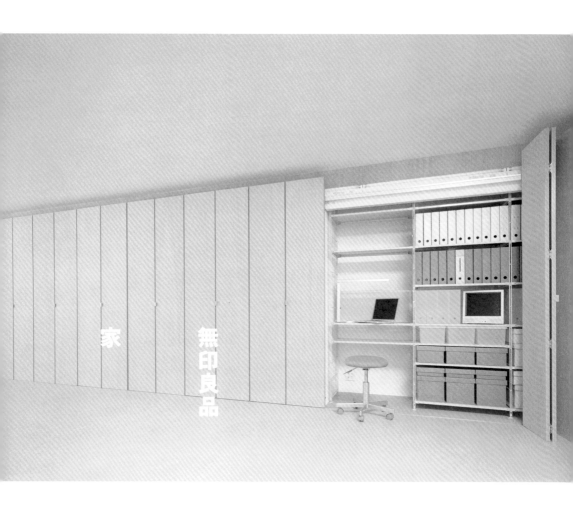

家　無印良品

無印良品雜誌廣告「家（Renovation）」│2004
無印良品將模組統一的收納提案。
雖然這是一個極端的例子，但是它指出了合理收納的可能性。

新琢磨才行。這個作業持續到最後，應該就能夠找到現代日本的「居住型態」才是！

在廣告宣傳活動中登場的「家」這個概念是一種訊息，但對無印良品而言，它也是一種思考的米糧。廣告不一定全都是朝向社會面的訊息而已，它同時也具有確認企業全體願景的方針機能。

　　海報上的相片是在非洲的喀麥隆和摩洛哥拍攝，攝影師同樣是地平線時的藤井保。我所要探索的是「人因活著而生活」這切實的一幕，而找到的是並非由建築師所建造的對家的真實性。在思考「家」的時候，我感到只注意自己週遭的話，那麼在發想上就會比較薄弱。令人留下印象的岩石景觀是位於喀麥隆北部山區一個叫做「Dili」的小村落，從前來這裡旅行的法國作家－安德列紀德就曾經讚揚它是「世界最美的村落」，Dili就是這樣的村子，沒水沒電，當然也不會有電視。在村子裡僅有一條用腳就似乎可以跨過的小河流，有著土牆和茅草屋頂的房子就孤孤單單地在一片濃綠中露臉，而每戶人家的周圍只種植著足夠家人吃的穀物，等吃飯的時

家　　　　無印良品

無印良品宣傳海報
「家（喀麥隆）」 | 2004

間一到，白色的煙就會從各個茅草屋頂緩緩飄出，在人因活著而生活這個
坦率的景象前，就連樸素或簡單這樣的用語都顯得有些空洞。為了要拍攝
「家」而遠走非洲的外景經驗絕對談不上美好，甚至有過待在那裡都覺得
痛苦的時候！相片上的文案是「家」，是一張無法再做更多形容的相片。
　　雜誌廣告反過來是以產品為主角，從每一個產品的背景都可以約略
感受到無印良品提案的生活意象，而那樣的相片是由攝影師片桐飛鳥所拍
攝。廣大如地球規模的眼和靠近一支牙刷的眼，兩者都很重要！

家　　無印良品

無印良品宣傳海報
「家（喀麥隆）」│2004

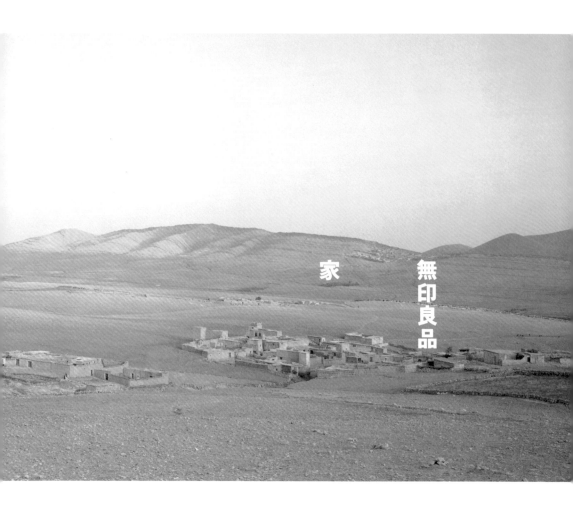

家　無印良品

無印良品宣傳海報
「家（摩洛哥）」│2004

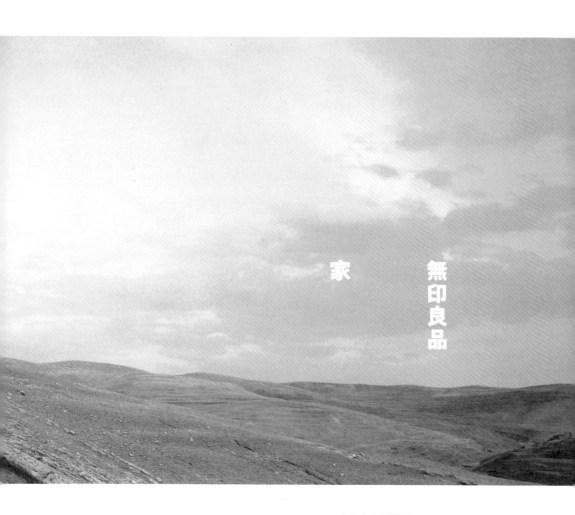

家　　　無印良品

無印良品宣傳海報
「家（摩洛哥）」 | 2004

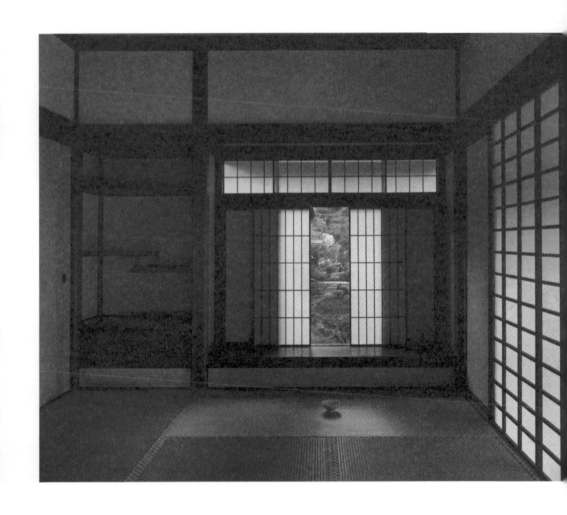

所謂「簡單」的品質是什麼

在無印良品思想背後的「簡單」到底是什麼？簡單有什麼好處？而所謂的簡單和產品品質之間有什麼關係？2005年的宣傳製作中有碰觸到這樣的主題，在那同時也說明是對追求簡樸美感的日本美感意識源流的探索。

　　相片是國寶慈照寺東求堂的「同仁齋」。它是茶室的源頭，也就是今天所說「和室」的起源。以銀閣寺之稱而讓人熟悉的慈照寺，是15世紀末以當時權力者足利義政的別墅之名而建造。義政對「應仁之亂」這個長期戰亂感到厭倦而把將軍之位傳給兒子後，就在京都東邊一角過著一種恬

無印良品宣傳海報「茶室」｜2005
銀閣寺書院「同仁齋」與其庭園「銀沙灘」

靜且追求更深度的書畫和茶道等興趣的生活。應仁之亂是將日本歷史一分
為二的大戰亂，據說當時很多京都的日本文化財，都在那個時候燒毀或遺
失。其後日本文化就以義政起始的東山文化為開端而重新設定，並往後開
拓出了新的局面。

　　「同仁齋」是陪伴義政度過相當多時間的書齋。在這個被稱為「書院
造」的房間中，採光的拉門前面設有書寫用的矮桌，而打開拉門所看到的
風景就像是一幅捲軸。在屋簷很長且留有深度陰影的東求堂內，由光線透
過拉門射入的景象和格子、榻榻米邊緣……等等所產生的簡單構成，呈現
出一種清晰的日本空間原形，而今天，同仁齋被指定為國寶的理由也就在

這裡！在這個同仁齋內，義政品味著茶香，且一個人靜靜的放縱心情，可以想像的是和義政以茶相交的茶道始祖——珠光，他應該也曾經造訪過這個房間吧！

　茶道確立於15世紀中葉到16世紀左右，它遠離大陸文化的影響，並試著在寂靜和簡樸中找出日本獨自的價值。茶祖珠光他捨棄豪華感受和尊崇大陸傳來的物品想法，要在孤冷枯朽事物的景象中，也就是在「寂靜」中找出美感。而繼承珠光思想的武野紹鷗則是「日本風」，亦即他要探求的是對託付在樸素造型裡的複雜內心世界的見解。例如從茶罐舀取抹茶的「茶杓」，從大陸傳來的都是以象牙製成並且充滿華麗的裝飾性，相對於

無印良品宣傳海報「茶室」｜2005
上：大德寺玉林院茶室「霞床席」
次頁：大德寺玉林院茶室「簑庵」

此，他喜歡用的是只以竹子削成的樸素茶杓，而竹節僅增加一些造型上的
變化而已，那是要品味一種轉移到簡單意象裡的人類內心性，在這種情景
中，茶道它簡單樸素的美感深度是被眾人所認同的。不久之後，茶道的空
間、器具、做法……等就由千利休導引到一種極致——徹底的簡樸與沉
默，而簡樸的程度，是要誘發在眼前憑空觀看某種東西這種情景的程度。
表現究極的簡單，然後以帶入眼前的景象內涵來衡量傳達這種手法，同時
也是在前面地平線中所談到 "EMPTINESS" 這個概念的根源。以「空」為
媒介的意象互動包括確立在以禪為始的宗教思想和茶道前後的「能」……
等，這些雖然也是現代日本各藝術領域的共通特徵，但是在茶道誕生的經

緯中，它卻顯現出更鮮明的色彩。

　　利休所用的茶道道具和他構思的茶室，就算在今天，都會對那種簡單程度感到訝異。特別是茶室，在那麼小的空間裡卻完全沒有要展現空間的裝飾。利休喜歡的是在自然狀態下，像是為了要款待客人而急就章般的簡單且樸素的空間，是僅供主人和賓客面對面這種程度的空間。茶室說起來就像小型劇場，但這個劇場並沒有鋪張的裝置，有的只是掛著捲軸和插花，並在裡面燒開水品茶而已。就因為是最少的需求，所以才能在那裡面以些微的擺設而達到最大的空間意象。例如茶室裡有水面上漂浮著幾片櫻花花瓣的花器，就這樣，因此可以比擬身處在盛開的櫻花樹下，而在同樣

茶室是什麼都沒有的空間。
主人在這裡迎接客人。

以些微的擺設刺激賓客的想像力，
例如感到像是身處在櫻花盛開的櫻花樹下。

只因配置上有些差異，
在相同的空間中也能觀賞海浪。

的空間，只要一些配置上的差異也能變成具有海浪拍打的海邊景象。就因
為它不歸類於任何場所的簡單空間，所以在那裡，就能夠敏銳地讓擁有共
同時空的人們的意識覺醒，並且只要下一些功夫就能再現出那些意象，而
藉由利休所得到的簡單互動原理就在這裡！利休以這種空間展開卓越的能
力且導引出賓客眼花撩亂般的想像力。而這種能力吸引了當時的權力者和
武將，並藉由茶道的互動，確立了帶有戰亂背景的鮮明藝術性。

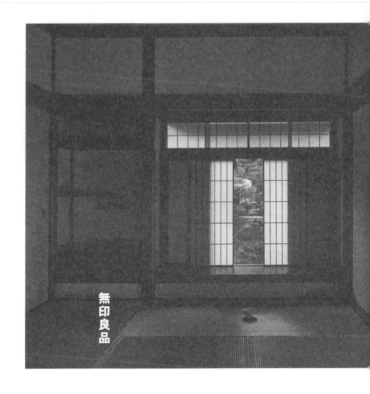

　　那些當中可說是具有無印良品的部分思想！無印良品雖然簡單，但並不全然是造形上的極簡主義，而是意識著要對任何狀況，都能加以對應這種自在判斷的設計。無印良品的桌子雖然簡單，但那當然不單是幾何學上的簡單樸素而已。從剛開始過單身生活的18歲年輕人，或60歲以上的老夫婦來看，重要的是要讓他們同樣都有「這個好棒喔！」這種想法。所以那不是以年輕人生活用的桌子角度，或要讓老夫婦在寢室使用這種角度而設計出不同方向的樸素桌子，而是只將一張桌子以極其簡單的方式加以完成，然後讓它在各種生活狀況中都可以自由運用，這就是無印良品所思考的品質。

無印良品新聞廣告｜2005
無印良品一年一度裡會透過新聞廣告或網路，
將其願景以豐富的詞語加以表明。

　　鎮座於一系列茶室中的器具，是無印良品的各式白色瓷碗。在日本，
由傳統白瓷產地——長崎的波佐見，所生產的器具每一件都非常的簡單，
它體現了在衡量現代飲食生活後，對所有餐桌都能夠對應的簡潔性。國寶
和各種碗的組合絕對不是為了廣告上的特殊效果而已，而是因為它們都從
相同的美感意識所產生的，並且在時間性的共同合作下而拍攝。相片的攝
影是上田義彥，他是一位可以將隱藏在事物裡面的美感切實地加以捕捉的
攝影師。

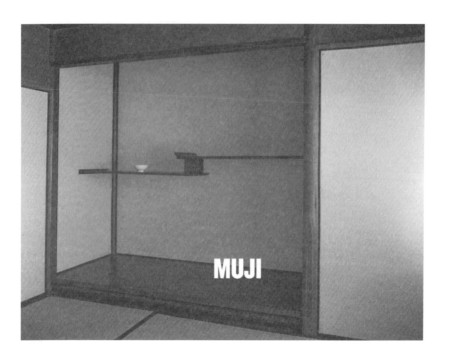

MUJI

h radio

dio incorporata di forme rettangolare, la cui parte frontale funziona
inserito all'interno di un'apposita fessura che si trova sulla parte superiore
trovano i diversi bottoni sia per il funzionamento del CD sia per
' provvisto anche di orologio digitale con incluse funzioni sveglia.
no essere inserite come descritto nella scheda tecnica.

ks just like a speaker. By covering the front section from which
h netting; positioning the antenna, the CD insertion slot, and all function
ace and arranging the battery compartment and the grip on the back,
aker". The clock displayed on the front face comes with a timer, and also
clock. Takes batteries as required.

DVD player / DVD player

Il DVD player viene venduto
accompagnato da un telecomando,
dello stesso design e colore.
Le funzioni che si trovano sul DVD
sono egualmente riportate sul
telecomando. La forma del DVD e' un
formato B5 che puo' essere posizionato
in verticale, per esempio sullo
scaffale della libreria; oppure in
orizzontale sempre su una mensola.
La qualita' delle immagini e' ottima.

There are numerous remote
controls in the room. By making
the DVD player and the accompanying
remote control the same color
and shape and giving them the same
function buttons, the two share
a link even when placed apart from
each other. The DVD player is B5 size,
and can be stored in a bookcase
alongside the average paperback.
It can be placed upright or
on its side to integrate easily into
any living space. Compact and
supports progressive scanning for
high quality images.

CD player con radio / CD player with radio

E' un CD player con radio incorporata
da speaker. Il CD viene inserito all'inte
del CD player in cui si trovano i diver
l'utilizzo della radio. E' provvisto anch
Apposite batterie devono essere inse

It's a CD radio that looks just like a sp
the sound emerges with netting, posit
buttons on the top surface and arrang
it becomes "just a speaker." The clocl
functions as an alarm clock. Takes ba

無印良品型錄 | 2005

2005年，以五項獲得德國iF Design Award 2005（iF設計獎・產品部門）金獎的商品為中心。

ino nati insieme a tutti gli altri prodotti elettronici. Sulla base di una ricerca,
dono piu' di 100 cd, di conseguenza sul mercato si trovano una grande varieta' di
posito gli altoparlanti MUJI oltre ad avere un buon suono, possono essere utilizzati come
la dimensione degli altoparlanti e' la stessa del CD quindi i CD possono essere collocati
altro, senza limite di numero, naturalmente a seconda della lunghezza dello scaffale.

start as part of the electronics project; it came to fruition out of the storage
According to a survey, many people own more than 100 CDs, and we learned that they
variety of ways. Many use storage boxes, but there is a limit to how many CDs can
tes - one too many and all CDs can't be stored together; those that don't fit
d up scattered on a table or on top of the stereo system. Our idea was to fashion
was not box-shaped, but rather a speaker system the same size as a CD case that
kends. With this design, any number of CDs can be stored together.

Trinciatrice / Shredder

A volte e' meglio migliorare
prodotti gia' esistenti che farne
di nuovi. Questa nuova trinciatrice
nasce da un prodotto MUJI gia'
esistente, piu' precisamente
dalla pattumiera. Questo oggetto di
design viene venduto insieme alla
pattumiera, in quanto la parte
superiore funziona come trita carte,
mentre la parte inferiore
funziona da pattumiera.

Sometimes it is best to adopt
an existing design when
developing new products.
This new shredder originates
from a MUJI product that
has been on the market for
a long time. The shredder
fits neatly onto MUJI's existing
dustbin. Its paper-cutting slot
looks like a slash made in
the original dustbin lid. When
placed side by side with the original
dustbin lid, they have almost
the same appearance, but with
a difference in function.

Altoparlanti / Speaker

MUJI

設計的行蹤

我常思考「大局著眼，小處著手」這句話。這並不是要領先現在半步來看近一點的未來，而是想要站在從過去到現在，然後眺望有一點遠的未來這個觀點上。在未來存在的同時，龐大的文化積蓄就存在於過去當中，對自己而言，這也是一種未知的資源！可是就算抱著這種觀點，實際上自己現在應該要做的事，例如要讓明天的發表成功，或為了要成功而需要整理企劃書，或是為了要提高想成功的情緒而整理工作桌周圍的環境，像是去清洗卡垢的咖啡杯……等等，每個人的生活雖然都是這樣，但是為了要在堆積這些小事的同時又要達到可以接受的程度，就必須要在意識中裝上能夠引導自己的誘導裝置。設計在這種情形下雖然會成為大局，但是這個行為應該要朝哪個方向發展比較好呢？

當然，無印良品是朝向世界經濟，而設計也明顯和世界經濟連結在一起。設計有時擁有駕馭經濟的力量，它對企業而言是一種重要的資源，冷靜且明確的運用設計，可以明顯提升商品競爭力和企業傳達的效果。我瞭解這種設計的力量也熟悉它的運作方法，並且為了能有效發揮它的機能而切磋琢磨著。但是，這種行為在最後究竟能看到什麼呢？不單單是製品品質的好不好或訊息的傳達能力，在這種行為的集聚或反復之下最後看到了是什麼？

看著地平線！這是修辭學。在那裡，清爽的影像雖然廣闊，但這是先前描述過的空碗，它雖然可以承受看到那種景象人們的想法，但這並不是願景。在思考這類情事的時候，最近在腦中徘徊的用語當中有一個「欲望的教育」，現在我想在它的周圍稍微散步一下。

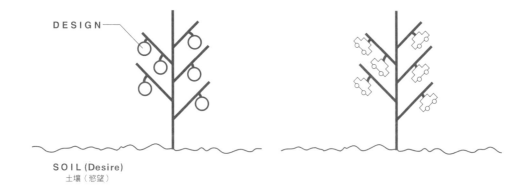

DESIGN

SOIL (Desire)
土壤（慾望）

欲望的教育

所謂設計，就像樹的「果實」，以產品設計來說就是「車子」、「冰箱」這些。而這個「果實」最後的好壞，也就是在該怎樣種出好果實這種觀點下，設計它發揮了作用。但如果將眼光拉遠一點來看，就可以看見產出果實的「樹」和種植樹的「土壤」。這個「土壤」的狀況，對於要得到好果實的全部過程而言是重要的。所以想要獲得好果實的話，乍看之下似乎繞了點路，但是「土壤」的耕耘就相當重要！而所謂土壤就是市場，它的好壞是被形成市場的人的「欲望水準」所左右，也就是當地生活者對生活懷著什麼樣的希望和要求呢？這種希望、想要和要求其質的問題。形成商品母體的市場欲望的質，左右著在全球市場的商品優先順序。這和一般市場之間如果沒有調好不同深度的焦點的話是看不到的。

　　世界目前有四個大型市場——歐盟、美國、日本和中國。但就算是日本廠商在瞄準美國的場合，總會在精確調查過美國市場後再製造商品吧！可是基本上，只要是以日本市場為母體的話，那麼日本產品就無法避免日本的市場性！

　　以常聽到對日本車的批評來說，和日本以外的車子相比，日本車總有美感意識不足或哲學性不足這種說法。確實，我們可以感到部分的歐洲車具有強烈的自我主張，而且也可以感受到車子裡隱藏著生產者的熱情，可是，對日本車來說就沒有這種感覺！那是因為日本車是以要能夠接近日本人的想法而製造的，所以不要說自我本位，它總是溫厚、順從、性能優異更不耗油，而且也很少有故障。

　　日本車看起來沒有個性，那是因為針對日本人對車子的想法進行精密掃描之後，再將它以完美形態製造出來的結果。所以無論是好是壞，日本

左右共通
ジンバブエ綿ガーゼ裏毛パーカー オフ白・グレー・カーキ・紺 S,M,L,LL 税込3,045円 [本体価格2,900円]
左ページ
綿ソフトフライスヨーク使いヘンリーネックシャツ オフ白・グレー・カーキ・栗 S,M,L 税込2,625円 [本体価格2,500円]
テンセルツイル五分丈パンツ ライトカーキ・カーキ・栗 W58,W61,W64,W67 税込4,095円 [本体価格3,900円] 3月上旬発売予定
リボンバレエシューズ 栗 22.5cm~25.0cm 税込3,675円 [本体価格3,500円]

車是日本人對車子想法的水準所在。唯有進行精密的市場調查，才能夠反映出製造商當作重點的市場意識，因為透過產品，那些欲望的水準或方向性才得以浮現。

　　該朝向哪一種市場欲望去思考商品呢？母體市場的選擇會對全球性商品的性格產生影響，這或許和電影有點類似，只要是以在日本放映為前提，那麼日本電影就必然會具有日本性，好萊塢電影雖然一開始就以全球市場為前提，但也還是具有美國文化，而法國和義大利的電影也總是飄蕩著拉丁情懷，這些都是再自然不過的事。

　　義大利性格的跑車並不是針對其它國家使用者的嗜好而打造，或者應

左右共通
インド綿ティアードスカート 白・紺・黒 W58.W61.W64.W67 税込4,725円（本体価格4,500円）3月上旬発売予定
ピンタックボーダーハンドメイドストール オフ白・グレー・ネイビー 37×180cm 税込3,045円（本体価格2,900円）3月上旬発売予定
左ページ
フレンチリネンミドルゲージカーディガン ベージュ・茶 S.M.L.LL 税込4,095円（本体価格3,900円）3月上旬発売予定
インド綿パッチワークスタンドカラーブラウス 白・ライトベージュ・ライトグリーン・黒 S.M.L 税込3,675円（本体価格3,500円）3月中旬発売予定
綿ソフト天竺ラウンドネックシャツ オフ白・ライトパープル・カーキ・紫 S.M.L 税込2,625円（本体価格2,500円）3月中旬発売予定
一枚仕立てクロスストラップ キャメル・黒 S.M.L 税込3,045円（本体価格2,900円）3月上旬発売予定

無印良品型錄｜2006
一年出版兩次的服裝型錄。

該說完全無視於它們的存在！所以我們在感到不一樣的同時也能感受到異
國風。而這裡要注意的是，在全球市場上，冷靜對準某區域市場欲望水準
而開發的產品，有時會具有優越的影響力。

　　在美感不足的國家進行深度市場調查之後，當然就會做出不夠美觀的
商品，可是在當地卻會賣的很好！反過來在美感優異的國家做市場調查，
那就會做出質優且美的商品，並且在當地也會賣的不錯！而這些商品如果
不是在全球流通就不會有問題，但是如果在前者引入後者國家商品的場合
後，那麼前者國民就會受到這些商品的刺激而覺醒，並對這些遠道而來的
商品產生欲望吧！但是反過來就不是這樣了。這裡所說的「美感優異程

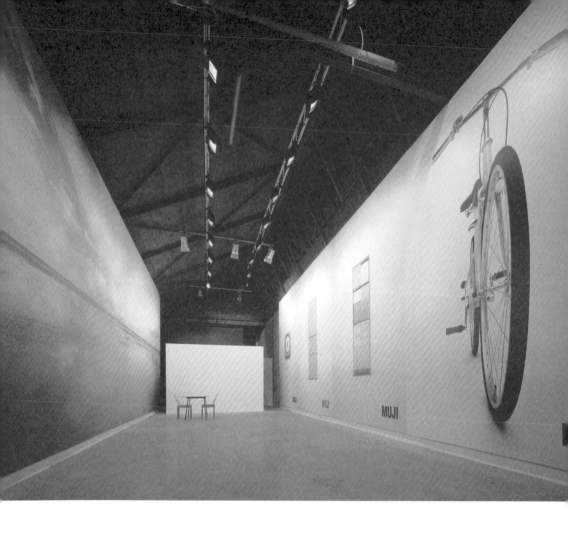

度」，是指在和不夠美觀的商品進行比較的場合下，因為擁有啟發性而驅逐其它商品一事，我想，在這裡面就有可以看見大局的一種啟示。

問題不是該怎樣在全球市場進行多精密的市場調查，而是該企業在所在地區的市場欲望的質，也就是要怎樣做，才能讓土壤肥沃這件事為第一要務！在這裡，企業擁有大局性展望一事，在放眼全球後就會和商品的優越性進行連結。品牌並非憑空而成的，它理應會反映出企業所在國家的文化水準才是。

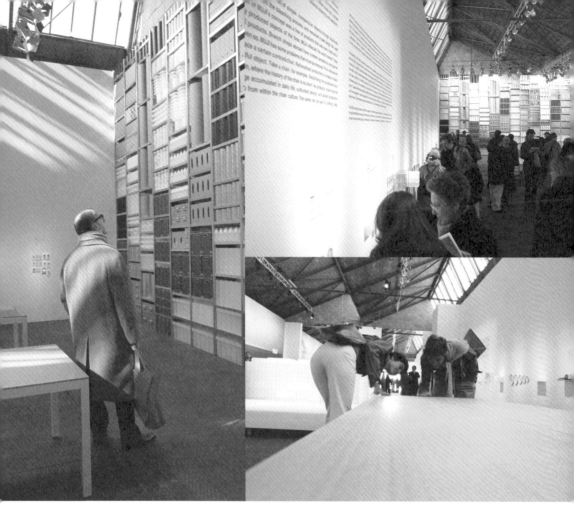

米蘭無印良品展｜2003
無印良品米蘭店於2004年開幕。

　　在香港吃中華料理會覺得很棒，但在東京就沒那麼好吃了。如果那是廚師的技術問題的話，那就從香港或中國請高明的廚師過來就可以，事實上這也是常有的事，但事情似乎不是就這樣而已！為什麼呢？因為問題不在廚師而是在顧客！比較一下挑剔中華料理的人數，這方面香港和東京是無法相比的，但是現在，那中間的差距已逐漸縮小，因為東京人也已經培養出要吃真正中華料理的欲望。這並不是廚師調查過日本客人的喜好而迎合它的成果，而是在中國本土鍛鍊出來的料理它擁有啟發能力，並讓日本人對中華料理的欲望有所成長的結果，不論是法國料理、義大利料理，就連壽司和懷石料理也都是這樣！在母體文化圈成熟的料理，它刺激了其它

しぜんとこうなりました

無印良品

世界で、一番ストレスのない服といえ
ば、この「カフタン」かもしれません。
「カフタン」とは、トルコや中央アジア
などで昔から親しまれてきた普段
着のひとつ。ですから、暑い国の風土
に適した作りになっています。
頭からすっぽり被れるワンピース型
のデザイン。体を締めつける部分が
ひとつもないゆるやかなシルエット。
動きやすいようにサイドにはスリット
が入っています。肌に面ではなく点
で接するので通気性は最高で、何
も着ていないような自由な感覚で
くつろげます。

普通の人々の暮らしから、着る人が
快適に過ごせる服を考えたとき、
しぜんと生まれてきた究極のリラッ
クスウェアです。スーツを脱いだ彼が
ぱっと羽織る。パジャマの替わりに
歩に出かける。ジーンズに合わせて散
一枚まとう。麻のカフタン、この春
全国21店舗だけの限定発売です。

お問い合わせ 無印良品 有楽町 03-5208-8241

無印良品雜誌廣告｜2006
中亞服裝「Caftan（有帶子的長袖衣服）」，無壓力的便服。

市場消費者的欲望，然後現在世界各主要都市能吃到的料理不論國籍，它們的水準都變高了。無論是法式或壽司都有故鄉的文化在背後支持，並且相互教育其它市場的人而活化了世界的飲食文化，這是一個豐裕的競爭！

讓田裡的土壤肥沃

從今以後的經濟除了在「生產技術」和「生產成本」這兩項之外，最少還要再加上「文化水準」的競爭，不！與其說是競爭，其實更應該說是競演吧！以區域為背景的文化競賽其實也是這個世界所擁有的豐富性！以各種文化或市場為出發點，然後怎樣才能產生出可以鼓舞其它市場的產品與發想並以此為競爭呢？在這種情形下，欲望的教育似乎會變成是一種全球影響力的競賽吧！我總是思考著關於預先洞察這種情形，然後再透過商品讓消費者覺醒的設計可能性。只要將製品拿在手上，然後對它所擁有的概念產生共鳴之後，就像連世界看起來也有些不同那樣，我想，無印良品不正是一個可以成長為能迎向具有那種覺醒能量的欲望教育計畫嗎？

　　在這裡我好幾次談到日本，但這並不意味著封閉性或無趣的民族主義，而就因為是抱持著全球性視野，所以這反倒應該是面向世界且無拘無束的地區性。因此沒有必要以全球性為目標而變的毫無個性！在世界的脈動中，個別性就是價值，瞭解世界，然後只要自然且原始就可以了。在進行市場調查的時候，基本市場是腳底的「田」，而在無印良品的場合，腳底下的田就是日本。就算是和世界上具有才華的對象進行合作的時候，這一點仍舊是不變的。只是，那不全然只是古老的日本，而是在今天有著無印良品的日本！

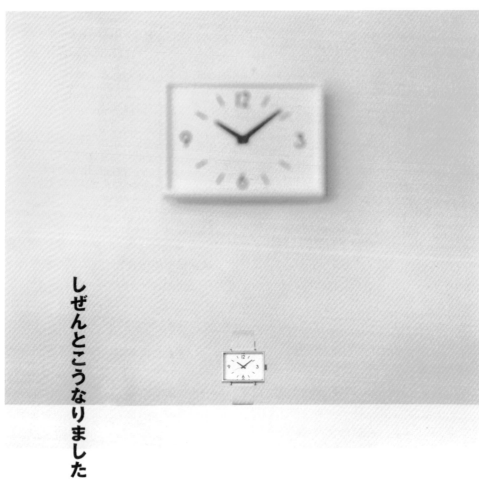

しぜんとこうなりました

無印良品

駅の時計が、そのまま腕時計になりました。簡素な文字盤の見やすさは抜群。「いま、何時？」という問いに、最もシンプルに応えてくれるデザインです。

さらに、普段は駅にある時計が、自分の腕にあるという不思議さ。つまり見慣れたシーンの中から取り出されたデザインの鮮度は、流行やファッションとはひと味違ったときめきや楽しさを生み出してくれるはずです。

そして、この腕時計のもうひとつの特長は、ムーブメントを電池式ではなく自動巻きにしたこと。日常の腕の動きや振動でゼンマイが巻かれるため、電池交換がいらず、定期的なメンテナンスで半永久的に使うことができます。

駅の時計シリーズは、この腕時計に加えて、掛け時計、置き時計の三種類。「暮らし」と時計を考えると、しぜんとこうなるラインナップです。

　　最後，在介紹無印良品2006年的廣告後就要讓這一章結束了。因為這次宣傳的焦點放在「製品」，所以是從深澤直人、Jasper Morrison、森正洋等人所設計的產品為起點而展開。

　　無印良品會一年一度打出整面的新聞廣告，而它在普通時候總是無聲的，但是在一年一度的新聞廣告中，我們會以相當的份量來描述無印良品的想法。那些文字雖然是寫給無印良品的顧客，但同時也是為了要和一起塑造無印良品的人們擁有共同思想的訊息。

自然地就變成這樣了 | 取自2006年無印良品新聞廣告
MUJI: What Happens Naturally
───Text from Newspaper Advertisement , 2006

圖片上是無印良品以白臘樹材質製成的床和椅子,因為靠背的角度相同,所以從側面看過去,床和椅子靠背的線條就一致,這是在探索合理的「靠背」時,很自然的就變成這樣了。

請想像一下在寢室中椅子靠著床的情景,這絕不是什麼特別的事,或許還是相當常見的日常景象。家具在造形上前端逐漸變細,然後背面的線條順其自然的呼應著,這樣會醞釀出日常情景中舒適且調和的感受,而無印良品就是著重在這種身旁的光景。

所使用的白臘樹,是連球棒等用品都在用的堅硬且強韌的素材。它就算經過一段時間後,在沒有太多變化的勻稱色調和木紋中,仍會有一種端莊的氣息與安心感。在搜索最適合家具的素材時,最後就自然而然地選定白臘樹了。

しぜんとこうなりました

無印良品

無印良品宣傳海報「自然就變成這樣了」 | 2006
白臘樹材質的床和椅子。

　　無印良品的製品並沒有個性強烈的造形主張。或許初見之下對它成品的簡單程度感到單調，但在那當中，卻具有眼睛所看不到的，著重在生活舒適感方面下工夫的累積成果。在歷史和風土民情中，對於以生活道具這個角度進行造形的智慧，曾經有過以「無設計」來稱呼它，但是現在，無印良品卻認為在那裡面具有「設計」的本質。

　　今天，無印良品的設計在世界上獲得相當高的評價，而在全球產品設計齊聚一堂的2005年德國iF國際設計競賽中，無印良品同時獲得了五個金獎，它們分別是具備收音機功能的CD唱盤、DVD播放器、碎紙機、電話機以及方形紙筒組合架。對於這些基本製品的獲獎，無印良品在造物理念方面得到了莫大的自信與勇氣。現在，我們對無印良品的產品可以很明確的

稱它為「設計」！而為了要提升它的品質，我們也和世界上的設計師攜手合作。

　　孕育出無印良品設計的背景並非是流行或時代潮流，它不以年輕人或老年人為特定目標，也不是站在尖端技術位置來意識著需求以上的事物，基本上它對"人"有興趣，是對今天在地球上工作、休憩的人有興趣。建造符合身高的住處，沉醉在服飾，吃著安全的食物，睡覺，有時還出外旅遊，被歡笑或淚水擁抱的普通人們，為了讓以上這些普通人的生活能夠過的更幸福一些，所以透過7000種以上的產品持續在背後支持著，這就是無印良品所擔任的角色！和資本理論相比，人性理論佔了上風這一點是我們的獨創性！

しぜんとこうなりました

無印良品

無印良品宣傳海報「自然就變成這樣了」| 2006
膨鬆柔軟成形的沙發。

　　冷靜觀察人與人、然後還有生活的話……組合出最適合素材與技術的話……不犧牲品質並堅持低成本的話……考量大自然與環境的話……以耳朵傾聽顧客聲音的話……和全世界的設計師合作看看的話……無印良品的設計，自然而然地就變成這樣了！

無印良品廣告影片「自然就變成這樣了」（右）
與其廣告用相片（上）｜2006
骨瓷與白瓷桌上用品組

MUJI

無印良品廣告影片「自然就變成這樣了」（右）
與其廣告用相片（上）| 2006
鋁製方管檯燈

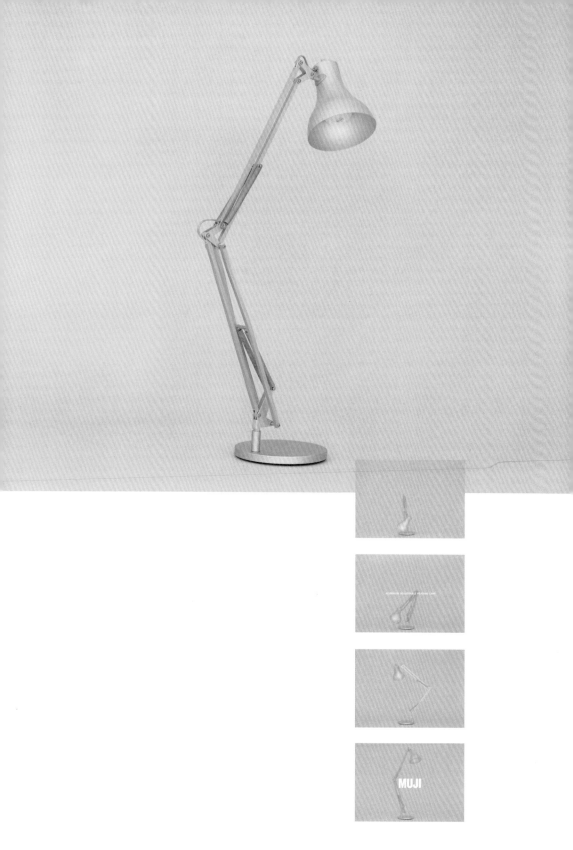

MUJI

6 VIEWING THE WORLD FROM THE TIP OF ASIA

從亞洲的頂端看世界

VIEWING
THE WORLD FROM
THE TIP OF ASIA

從亞洲的頂端看世界

迎接所有文化的位置

試著在筆記本寫出曾經造訪過的國外都市名稱後，才發現居然接近一百個！其中有著數不清的城市，給過我無法忘懷的感動，而初次造訪的地方也總是帶來了新鮮的刺激感。旅行對自己而言就像是生存的目標，而異國環境也經常是靈感的來源。但是，我卻沒有想過要住在那些當中的任何一地，因為我認為東京才是我的地方！紐約雖然具有創造性，但似乎還是保持點距離來看比較好，而北京或柏林則充滿新都市氣氛吸引著我，可是卻找不到在那裡設立據點的理由。身處亞洲頂端（在亞洲全圖中，日本位於東北亞，亦即亞洲的頂端）的東京面向全世界，對自己而言是感到很自然的事。

東京是一個好奇心旺盛的都市，對於從其它文化收集資訊這種事，它比起任何地方都顯得熱心。然後它也是一個勤勉的知性都市，是努力將那些文化資訊仔細咀嚼後並積極想去理解發生在這世上的事。我們自己所在的這個地方並不是世界的中心，然後，我感到根本沒有所謂的世界中心，所以我們不能用自己的價值觀來衡量所有事物，而是應該從其它國家的文化脈絡裡去推理以求理解。日本會這麼熱心的理由，我想，和它背負著嚴峻的現代化過程有很大的關係。

日本在這六十多年來經歷了戰敗，連原子彈都有被炸過兩次的經驗，

然後隨著高度經濟成長而嘗到能夠左右世界財富的滋味，還有從急速的工業進展導致環境污染，也親身體驗到要克服污染問題和自然與環境的重要性，再加上因為泡沫經濟的崩解而得到投機帶來經濟變動的虛幻體驗。將視點再往前延伸一些的話，我出生前的100年是江戶時代，那是一個磨練出超過千年文化累積再加上鎖國三百年的獨自性時代，而讓這個純日本的江戶文化毅然轉向西洋化的明治維新，它的厲害之處以我們現在的狀況是無法想像的。但是，可以想像的是在西洋化的時候，花費在資訊收集和學習上的能量應該是非常巨大，還有在自己傳統文化和西洋文化的不協調方面，想必一定是非常痛心。

　　以身為設計者回頭看日本的近代史，也都能夠想像到那種文化的分裂和感受，如果我是在江戶幕府工作的設計師，或許看到明治維新後會切腹自殺也說不定！當然，戰敗後和美國文化的融合、人與物品的流通、飛快的經濟發展、世界的多樣性……等相互連結這些情事，文化上也包含了這些各式各樣的紛紛擾擾。

　　以文化性來看日本近代史的話，那只有傷痕累累而已。但就是因為日本經歷過數次本國文化遭受分裂這種痛楚和糾葛，所以才能夠達到目前的體認。日本人常將自己放在世界的邊緣，並且似乎在心理某處自覺是一個永遠無法洗鍊的鄉下人，但我不認為這就一定是自卑的壞習慣！不去想像自己是世界的中心，然後抱著要站在有些收斂的位置這種想法不是很好嗎？日本不像美國那樣將自己放在世界中心，反而它是因為身處邊境，所以才有可能伴隨著謹慎的世界觀。而所謂的全球化，不就應該要站在這種觀點來思考嗎？在世界的相對化中，冷靜地自覺本身的優缺點，然後再思考全球化，這種態度或許在今後的世界是必要的！

　　試著去思考一下，日本是位在亞洲東方頂端這種以世界地勢看都屬於特殊的位置。以下要介紹記者高野孟在他所寫的『世界地圖的讀取方法』當中，關於日本位置的有趣觀點。

　　將地圖迴轉90度，讓歐亞大陸看起來像「柏青哥」之後，在最下面的「承接盤」位置就是日本。所謂的柏青哥就類似直立彈珠臺，而直徑1公分左右的小鋼珠從上面落下後，它會比一般彈珠臺碰撞到更多的障礙

物，最後在複雜的運動下鋼珠會掉落，在落到下面的盤子之前如果掉入任何一個洞就得分。迴轉90度之後的歐亞柏青哥，最上面的是羅馬時代的羅馬嗎？而日本看起來確實像是在最下面承接沒有掉落到其它洞裡的小鋼珠盤。像這樣來看地圖的話，不論是文化傳承或是影響途徑，就會從目前為止的單一想法轉變成為自由發想。也就是現在都認為文化傳播的路徑是從羅馬出發，然後經由波斯到達敦煌，亦即透過「絲路」經由中國、朝鮮半島進行傳達這種想法。主要途徑或許是這樣，但是，用這種方式看地圖的話，小鋼珠往下掉落的途徑應該是無數的，在這個時候，想像的翅膀也就因此而展開。從印度沿岸經由東南亞的海上絲路是當然的，也還會有從大洋洲或玻里尼西亞為起點的海洋路線吧！

此外，就算通過北西伯利亞或通古斯文化圈再經過庫頁島，小鋼珠終究還是會掉到承接盤裡，還有，應該也有穿過蒙古高原而直接掉落的小鋼珠才對。日本以下什麼都沒有，是一個以太平洋為墊背而接受所有到來文物的位置，在這裡，日本它一直存在著。說它是邊境確實也是邊境，但是對世界而言，擁有這麼酷格局的地方不是很少嗎？在這種這麼獨特的地勢觀點上，我想，它真的大大地開拓了我的視野。

日本文化的簡單表現和在 "空" 的空間中的孤立緊張感，這就算在亞洲文化裡都很特殊。亞洲其它地區的裝飾都擁有非常高密度的細節，但是，日本卻擁有以簡單樸素和虛無為發想，而像「數寄」、「寂」、然後「間」……等等，這些感覺的土壤是什麼？它們是以什麼為起因？對於這些問題，有很長一段時間都無法得到讓人能夠理解的答案，而這些疑問在看到迴轉90度的地圖之後，似乎就煙消雲散了。以另一種說法來說，就是豁然開朗嗎？從各種途徑接受非常多樣文化的日本，應該是相當繁雜的文化集中處吧！因為將那些文化全部接納並且持續承擔著混沌狀態，所以反而可以達到一鼓作氣加以融合的極限混合。這不就會令人想到終極的簡單

Rome

Persia

Russia

India

Central Asia

Southeast Asia

China

Northern Regions

Northeast Asia

Korea

Japan

從亞洲頂端看世界，
將歐亞大陸90度迴轉，讓它看起來像柏青哥之後，
從羅馬一代掉落下來的小鋼珠，
全都會經由世界各地而落入最下面位置的日本。
日本下面是廣大的太平洋，可以想像到日本
接受了來自世界所有文化的影響。
（圖片參照高野孟所著『世界地圖的讀取方法』）

就是要抱著 "零" 而揚棄所有事物嗎？不也就是抱持著 "什麼都沒有" 而讓所有事物達到平衡嗎？眺望在歐亞大陸最下端的日本之後，我得到了這樣的啟發。

從邊境讓世界均衡的睿智造就了日本的美感意識，而位於亞洲東端這個位置所養成的獨特文化感受性，還有具備冷靜面對現代化嚴峻考驗的姿態，兼具這些條件的，應該就是今天的日本。就因為是在這種地方出生的，所以我想要住在這裡傾聽世界，在這裡張開感覺的根，讓纖細的根毛進行高密度的繁衍。

「無何有」室內

傳統與普遍

最近，朋友們相繼要我再讀一次谷崎潤一郎的『陰翳禮讚』。一位是作家原田宗典，另一位是產品設計師深澤直人。深澤他在設計雜誌上寫書評，而原田還很周到的送我文庫本，他們倆位都說到了「羊羹」這一段。作者谷崎指出所謂羊羹是在昏暗中吃的甜點，因為是在日本家屋裡的微暗環境中吃，所以羊羹是黑的，而當口裡含著融入在陰影中，也沒有固定形狀的羊羹塊時，會感到不會有比它更甜的甜點，他說，這種感覺這就是羊羹這種甜點的本質！對於這個著眼點，原田和深澤似乎各自受到了深刻的感受。當然，各個解讀方式都有微妙的差異，但是他們兩位都讚賞這一段。我在學生時代曾經讀過這本書，但是當我聽到他們這麼說的時候，卻只有"好像是有這麼一段"這種程度的印象而已。可是當我再重新閱讀過後卻發現一件事，就是那之中雖然也有對日本感性的優越洞察力，但是對現在是設計師的我來說，卻也發現到那是一本在歷經嚴厲西洋化之後才會有的日本設計概念書！如果日本的現代化不是往「西洋化」方向發展，而是可以在自古流傳的傳統文化下接受近代科學胚胎而進化的話，那應該就會和明治維新後的日本截然不同，然後不就可以孕育出能夠在西洋文化面前抬頭挺胸的獨特設計文化嗎？而解開在陰影中展開日本式設計這個線頭的，就是這一本『陰翳禮讚』！它雖然寫在70年前，但是優異的發想卻不古老，而作者谷崎的推測或許在今天也都還適用。如果將這本書當作是設計書籍來研讀的話，我們應該可以在日本傳統文化面前讓不曾經歷過的未知現代性開花！

我並不是站在反全球主義的觀點來寫這篇文章，還有，也不是要向世界推銷日本在地的美學觀點。在面對頻繁交流已久的今日世界去主張個別文化獨自性已不具意義。只是，對於自覺到日本能夠對世界的普遍價值有所貢獻這件事來說，它應該是有意義的！就出生在日本的設計師而言，我

想做的是以自己的意識靜靜地在腳邊進行挖掘工作。以另一種說法來說，或許就是想要更了解一點自己的根源吧！每當出國的時候，我反而會蒐集對日本的想法，此外，對無法明確體現出這個文化的我來說，這也是會令人感到著急的。但或許是這種想法已經引起許多共鳴了吧！最近遇見了許多能夠傳達今天日本獨自性的場所、文化，以及一肩挑起這些責任且具魅力的人們。在這裡，首先我要介紹幾個將眼光放在重新注視日本而預視未來的例子，然後還要再紀錄一些自己透過設計進行參與的實例。

成熟文化的再創造

從現在開始，日本會在中國這個呈現活絡景象的國家旁邊凝視一段時間，就像隔壁街上新蓋了一棟巨大的購物中心那樣。那種喧囂雖然是令人反感的，但以某種角度來看，它對世界經濟體而言卻儼然是個新標準。這對以往的經濟繁榮是抱著累積個人財富這種角度而停滯不前的日本來說，無疑是太過強烈的刺激，但是，日本不能因為受到它的影響而站不穩腳步！處在亞洲東端這個有點酷的位置上，日本必須要認清自己的地位，並塑造出合乎情理的狀態。所以僅管靜止不動或自我反省，就算出了差錯，也不可以輕率地想在自己國內喚起如同中國一般的盛況！還有，也不能夠配合擁有4000年文化資產並等待經濟爆發的13億人口國家而調整步調！用比喻方式來說高度成長期的話，那就如同是不知疲憊為何物的青春時代，而日本是一個已走過青春時代的國家，是一個不論經濟或文化都已趨近成熟期的地方，然後住在這裡生活的人們，都應該充分了解到幸福不只存在於向上提升的熱絡經濟當中才是。

所以讓「異國文化」、「經濟」、「科技」這些使世界活性化至今的要素與自身的「文化美」、「獨自性」相對化後，當中就會醞釀出身為成

熟文化圈的優雅氣息，今後，這種明確的意識是必要的！如果不這樣做的話，日本或許會演變成對他人而言是不具造訪價值的，且沒想到本國經濟和文化資源是要作相對應運用的膚淺國家而遭受遺忘。

　　對日本這個國家而言，或許再度從「成熟文化氣息的再創造」這種願景出發是必要的。接下來要介紹幾個嘗試以這種觀點去探索能夠給予暗示的話題，它們既不抽象也不是大規模的開發，而是以個體力量加以實現的小型具體案例。

「雅敘苑」的氛圍。

等待自然的賜予
——「雅敘苑」與「天空之森」
Waiting for What Nature Brings: Gajyoen and Tenku-no-Mori

首先是田島健夫的新企劃「天空之森」，他是鹿兒島機場附近旅館的「雅敘苑」經營者。雅敘苑明顯和許多常在日本各地出現的溫泉旅館不一樣，在茅草屋並列，充滿活力的雞隻四處走動的那個地方，瀰漫著一股和受到人為束縛的「執著」甚遠，只呈現出事物本質的空氣。在離茅草屋有些距離的籬笆上曬著蒟蒻，而清水則靜靜地從鑿成階梯狀的石材水槽中溢出，裡面還浸著一些清涼的蔬菜。在通往露天浴池的途中有一座設有地爐的亭子，因應時節還會在地爐旁插著一些竹筒，裡面盛著加溫水稀釋的清酒，而客人則可以隨意取用。用餐的筷子是當天用青竹切製而成的，而料理雖然不是什麼高級食材，但卻都湧現出天然的氣息。簡單來說，那裡並沒有人為的做作，而和自然的互動就是「等待」，因為等待，豐盛的自然在不知不覺當中就充滿了人的週遭。雅敘苑的經營者田島，他掌握了將自然的贈與注入到私有空間的技巧，那是和其它地方有所區隔的絕佳獨自性。就因為這樣，所以雅敘苑總是受到人們喜愛。而它雖然很受歡迎，但卻沒有那種因為人多而吵雜的狀況，那裡總是靜靜地充滿喜愛這種情景的客人，並且也蘊釀出高雅的氛圍。

　　田島他買了一座滿佈竹林的山，那是一座看起來想像不到有什麼用，面積廣達32公頃的山。只是它地理位置優越，從山頂可以眺望霧島連峰（位於霧島屋久國家公園內，是由大小23座火山所構成。）這麼棒的景色，並且可以完全隔絕從外部來的所有視線。田島以個人之力整理這座山，他將密密麻麻的竹林砍除，這個工作以客觀角度來看幾乎是不可能的，但是他和少數的工作人員一起花了7年的時間才完成，而去除竹子後的山景呈現出被雜木林覆蓋的清爽景象。這不論怎麼看都已經像是一流的渡假勝地！但是，他

「天空之森」的木製露天陽台

卻沒想過要在這裡蓋大型的休閒旅館，而當初似乎只預計讓五個房間散落在這裡而已，32公頃居然只有五個房間！這樣的規模雖然已經超出平常的感覺太多，但是，如果是要創造出讓人在自然中能夠感到幸福的理想之鄉的話，那或許就會變成這樣。這不是經營旅館，而是經營森林！田島他想經營的是要隔絕一切人為事物，並且時間是可以在自然韻律中流轉的場所。那並不是以人手進行什麼樣的加工，而是只等待自然的賜予。或許，能夠沉浸在亞當和夏娃那種感覺的場所會在這裡出現，而世上目前所抱持的「渡假勝地」這種概念，會因為這個森林空間而靜靜地瓦解吧！目前山頂附近正在建造面向霧島連峰的木製露天陽台，而擁有絕佳景色的露天浴池也正在試做當中。

以世界之眼重新捕捉日本的優質
——「小布施堂」
Reclaiming Japan's Quality in the World's Eyes: Obuse-do Corporation

接下來要介紹的是位於長野的「小布施堂」。這裡是汲取江戶時代畫師－葛飾北齋贊助者們的文化源流之地，該地從正職的栗子甜點店鋪和工場開始，到酒窖、日／西式餐廳、酒吧、北齋美術館、日式庭園為止，都散落在同一個區域內，是一個以主人市村次男為中心而聚集擁有優質文化慧眼人士的地方。小布施堂的總指導Sarah M.Cummings也是其中之一，她因為長野奧運的關係而從美國賓西法尼亞州來到小布施。她修改了在範圍內的酒窖「枡一市村酒造場」，並建造販售酒類店鋪和日式餐廳，而承接設計的是住在香港的國際級建築師John Morford，位於東京新宿PARK HYATT飯店的內部裝設就是出自他的手筆。而讓尋找優質日式空間設計師的Sarah目光逗留的就是新宿PARK HYATT飯店，之後才找到香港的Morford。Morford

小布施堂「藏部」室內

是一位曾經師事Frank Lloyd Wright的美國建築師，他醉心於亞洲文化，並在繁華的香港設立辦公室。而擔任小布施堂酒窖再開發案的這兩人同樣是美國人這點，實際上就是一種啟示，今天，讓日本文化在世界脈絡中賦予正當價值的，或許不再是日本人！Morford他雖然將餐廳設計成開放式廚房的形式，但是在這個開放式廚房的其中一角，卻光明正大地設置了很日本式且可以放下兩個大型飯鍋的灶。

在那邊，穿著酒窖服裝進行烹調、上菜的男性被Sarah嚴格要求調理餐點和端送餐具的方式，而所使用的漆器或瓷器等，也都是由Sarah加以監製。例如男性不能用兩手捧一個餐盤，一手一個，而且還是要大型的，然後描繪在餐盤上的唐草圖案也要比平常見到的來的濃密……等，她以這些指示或分派來規定餐具和上菜的做法，而且不只是餐廳而已，已經取得品酒師執照的Sarah也讓曾經在這個酒窖釀造的「白金」酒得以重現，而釀酒師傅也都接受了Sarah的觀念。金髮的Sarah她明確意識到自己如果不這樣做的話，那麼將無法驅使日本方面產生動作，而她也讓釀酒師傅和村裡的公務員都動了起來。這一連串的動作讓這個地方醞釀出巨大的文化吸引力，每個月在月和日數字重疊的那一天，那裡都會召開以日本各地請來的講師為主的會議，藉以引起人們的注意。

「無何有」室內

深入挖掘"什麼都沒有"的意涵
──「無何有」

Unearthing the Meaning of Nothingness: Mukayu

再來談另一個溫泉旅館吧！那是位於加賀的「BENIYA 無何有」。它原先的名稱是「BENIYA」，但是因為新建別館「無何有」的關係而有所變動。至於「無何有」則是由擔任設計的建築師竹山聖命名的。「無何有」是莊子所說的話，指的是什麼都沒有，也就是「無為」，但是這裡面卻藏有另類價值觀，它隱含著乍看之下愈是一無是處的東西，其實愈是有豐富意涵這種觀點。就因為器具是空的，所以才具有承載物品的可能性，而站在擁有尚未發生的可能性這一點來看，它是豐富的！自古以來不論在中國或日本，都有一種想要將潛在的可能性當作是「力量」並進一步運用的思想。而竹山聖他抱持著要讓「什麼都沒有」這種潛在性成為力量的發想，進而設計和命名這間旅館的別館。然後，這間旅館的兩位主人──中道夫妻倆就讓思想和空間血脈相連並經營著無何有，而那裡也產生出力量聚集眾人。

這個旅館的特徵是在中央位置擁有雜木林般廣大的庭院，而且它不像京都寺院對庭院般的講究，而是讓楓、松、山茶、花梨等植物茂盛地自由成長，所以在順其自然的情形下，那裡往往就充滿別具架式的天然造形。在新綠時分，楓樹的嫩葉宛如洪水般滿佈庭院，由於無何有所有的客房窗戶都朝向庭院大開，因此嫩葉的洪水就會化成枝葉間灑下的陽光由窗戶流進室內。客房雖然被竹山聖設計成工整的日式風格，但這卻是可以承接來自庭院景觀的「空」的空間。庭院的景觀，再加上設置成要承受客人停留時間的空蕩蕩容器，這就是無何有！男女兩位主人對「空」的品質是一氣相連的，他們種植的山草只呈現出流向「空」的空間裡「氣」的「間隙」而已，而不是要進行裝飾點綴！"什麼都沒有就是價值"這種發想也運用

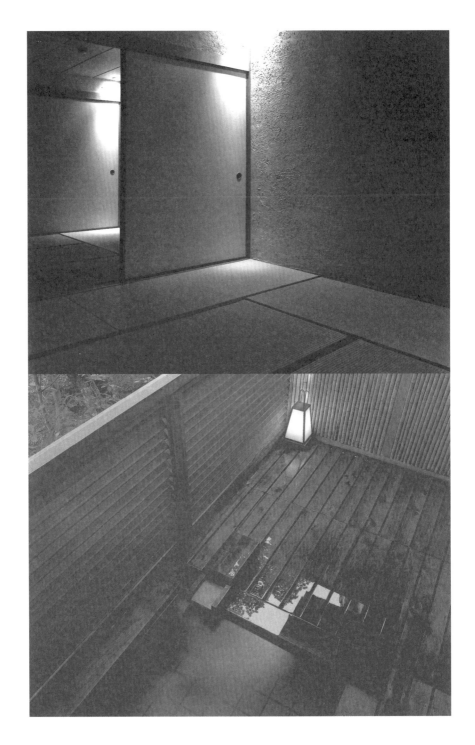

「無何有」室内

在簡單的日常用具當中，並且形成這個除了風吹動樹木引起的聲響外就沒有任何聲音的空間。此外，所有客房都具有和起居室窗戶相鄰接的浴室，裡面通常也都充滿了熱水，而為了要充分玩味這個庭院，所注滿的熱水總是倒映著樹影並脹滿整個檜木浴槽，在將身體泡進去之後，搖晃的樹影會隨著熱水從浴槽溢出落下⋯⋯。

此外，無何有裡面也沒有會發出聲響的遊樂設施，但取而代之的是擁有寬敞舒適的圖書室和鋪著木質地板，名為「方林」的大型多功能空間。另外還有使用日本藥草的施術院（SPA）等，這些設施也都面向庭院，而光就來自於庭院的綠意，至於庭院以外的光，就全都經過拉門過濾後才柔和地進入室內。因為是這樣的空間，所以當我在這裡住宿的時候通常整天不外出，為了就是要享受這種什麼都沒有的時間和空間的品質，而能夠做到像這樣的旅館似乎也沒有了。

「無何有」瓶裝水 | 2003

VIEWING THE WORLD FROM THE TIP OF ASIA

「蹲」以現代性重現出詮釋洗完手後，重振精神的傳統陳設。
施以超撥水加工的盛水盤和導水管使水滴圓滾滾地滑落，
最後掉落到淺型漏斗狀的大水盤中，
然後會慢慢以螺旋方式掉入中央的四角形洞穴內。
它是一種為了要讓人看見水的清淨，使人心情穩定的裝置。
（日本的「蹲」意指設置在茶室院子前，位置稍低的洗手缽。）

小布施堂　枡一市村酒造場　清酒「白金」｜2000

寂靜氛圍是產生吸引力的資源

在一般情形下，不先凝聚人的情感就無法產生巨大的魅力。但是天空之森並不繁華，它反倒是在該如何保有"安靜"這一點匯聚了想法。在確保寂靜、無人且擁有絕佳眺望景致的異界森林裡，散落著保有一定距離的客房，這雖然是至高無上的奢望，但世界中卻也存在著搜尋這類事物的眼，哪怕它是位於鹿兒島山中也一定會被發現！這是對世界潛在需求的回應，而寂靜文化或許也會成為吸引世界的典型之一。

而小布施堂的著眼點是在掌握到世界文化脈絡中的日本優勢後，便冠冕堂皇的進行現代化並加以運用。此外，試著將小布施這個歷史空間委託給擁有這種觀點的外國人士的主人，他同樣也是獨具慧眼且英明果決。或許，就因為有隔壁中國的喧囂吵雜，所以才能夠看見其中所發出的光芒！

無何有則是善於把握和運用空容器的力量。雖然說什麼都沒有本身就是價值，但是大概沒有一種可以讓它成為力量並產生作用的方法，而這裡就相當了解這一點。這個旅館雖然經過少許改裝而接近理想中的「無」，但或許就是踏實不鬆懈的精神才能夠產生這樣的力量吧！

站在參與未來願景的立場上，有些人士正在規劃「熱鬧」，而這種發想應該要中止比較好。以前常可聽到「造町」（即社區總體營造）等言語，但是在這種情況下「被造」的町通常都很淒慘，町不應該是被塑造的，它的魅力其實就在於寂靜的氛圍當中！因此並不是去"造"，反而應該要成熟且認真地面對寂靜，並在有所成就後也不要進行「資訊放送」，只要將它安靜地放在森林深處或浴池一角就好，優質的事物一定會被發現！所謂「寂靜的氛圍」就像那種力量，而那也應該會成為傳達的一大資源！

我以設計師身分也稍微參與了小布施和無何有的工作。透過友人的介紹，我接觸到那些人傑出的工作景象後深受感動，並在分享這種感受的心情下進行我的工作。在小布施方面，酒窖的看板、暖廉、白金酒的瓶子

和標籤由我設計，而白金酒的瓶子是以不鏽鋼製成像鏡子那樣。無何有則是進行商標設計，而旅館內的景象有請攝影師藤井保來進行拍攝，那不是所謂的說明性攝影，而是讓在這裡度過時間的人們能夠反覆玩味餘韻的攝影。我將這些相片聚集成冊，聽說藤井保也相當喜歡這裡而常來投宿，然後泡在浴池裡拍攝相片，這是這個旅館的魅力所帶來的副加產物。以結果而言，我將這些累積的相片運用在明信片或咖啡的包裝設計等方面，這是我暗中進行的工作。

至於天空之森和雅敘苑我就只有打擾而已，因為身為設計師並沒有辦法幫上什麼忙，也沒有作任何事的餘地和理由。偶而在雅敘苑的小酒吧架上，看到很久以前設計的「Alambic」白蘭地酒瓶，就會對著一起去的建築師朋友隈研吾炫燿一下，那時候就嚐到在這個地方擁有自己所設計的酒瓶那種幸福的滋味了！

日本屈指可數的稻米產地——新潟縣岩船的
「越光特別栽培米」 | 1999

因浦公英群落而聞名的北海道鵡川「浦公英酒」| 1999
蝕刻凹版每年都會更新，而綿毛的數目也隨之增加。

山梨縣中央葡萄酒「GRACE甲州」 | 2005
使用甲州種葡萄，具日本代表性的白酒。

或許曾經有過的萬國博覽會

The Expo That Might Have Been

初期構想與「自然的睿智」

我以藝術總監身分負責2005年萬國博覽會（以下簡稱萬博）的初期宣傳工作，最初是對日本案的BIE（國際博覽會協會）進行提案，那是在1996～1997年的事。雖然經過整理，但是資料還是相當多，而為了將這些資料以明快簡潔的方式進行提案，因此就組成了專案小組。成員有主題構想委員的宗教學者中澤新一，他將理念化成文章，而會場構想由建築師團紀彥、隈研吾、竹山聖三人擔當，我則是負責構想內容的視覺化工作。

提案是在1997年6月的摩納哥舉行，最後在BIE加盟國的投票表決下，愛知縣在和加拿大卡加利市的競爭中得到了舉辦權。而現在，對於當時的提案和之後的企劃內容仍然記憶深刻，可是最後在現實中所呈現的愛知萬博卻和初期構想完全的不同，那為什麼會這樣呢？在這裡我並不打算去談論，但卻想讓更多人了解初期的構想，那是一個思考存在於各個文化中的自然觀、今日的生態現狀、以及萬博這個國際性活動的可能性後，所得到的靈感成果。

博覽會的主題是「自然的睿智」，以下要談的是我和概念構想相關的人們互動後所理解的內容，而主題意圖大略如下：

自古以來，日本人認為睿智是屬於自然的，而人類是從中汲取智慧生存至今，這種想法和睿智屬於人類，並將荒野自然以人類知性操控的西洋思想大異其趣。而這種將人類放在中心位置來面對世界的西洋式發想，是一種表明生存主體的意志和責任的態度，它也抱持著強烈的說服力至今，

所以這也可以說是在以人類為主體的發想下所建構出的現代文明。但是，今天的文明不要說操控自然，反而是將它破壞殆盡，同時也對隨同自然而生的人類生命圈造成非常大的傷害。另一方面，當我們站在象徵人類知性的科學愈前端位置的時候，就愈會接觸到令人訝異的自然與生命的精緻性而無法轉移視線，所以持續接觸人類智慧所遠為不及的睿智這件事，自然就會導向人類也不過是自然的一部分這種謙虛的想法，而先端科學的感性則是朝向睿智屬於自然的這種自然觀來靠近。

博覽會的主題就是從這種描述中去捕捉，而為了要能更正確的傳達理念，以下將引用負責萬博構想的中澤新一所書寫，以「新地球創造‧自然的睿智」為題的文章，因為不是很長，所以在這裡全文刊載。

「自然，它毫無保留且持續不斷地給予人類豐裕的環境，而擁有孕育生產之力的自然更賦予人類睿智，並允許運用其技術力量從自身挖掘能源和資源至今，但是，人類對其恩惠卻未能有充分回報，為此，自然已逐漸對人類失去關愛，所以我們人類在21世紀所必須再次挽回的，就是一種充滿對自然產生共鳴的睿智舉止。

技術，它惡作劇般地壓抑自然並導致無法復原的改造，這並非是被賦予人類的能力！它應該是要能夠表現出隱藏在自然之中的自身本質，並使其光輝發散而出，它並非是要將生命進行壓抑或管理，而是要能讀取被收藏在生命中的無限資訊，並創造出在這世界可引發的豐富意涵、技術，它應該是要能達成這些事物的技巧才對！

我們必須要傾聽能夠訴說自然與生命的事物，並從相互呼應中創造出新的溝通介面。在技術領導的文明之中，我們要再次注入已失去的睿智和重新取回心中的謹慎與謙虛，並在即將毀壞的人類與自然、人類與人類的關係中，引導並回復到豐裕的世界。

這樣的嘗試，即將在日本的小小森林中展開，在那裡，擁有對21世

紀的人類而言是必要的所有事物，而在這座森林所進行的實驗，必定會引發出對人類共通課題而言是一種具魅力的解答。在那裡，將集結目前人類在地球上掌握的所有技術、藝術與精神文化的可能性，以求將這座森林對自然與生命的睿智發揮至極限。試著去創造出近未來時代的地球文化雛型吧！我們就是以此為目標而提案。」

生態的實踐力

在今天，沒有比輕易將地球和自然環境當成主題這種行為更加欺瞞的舉止了！那是因為在有效率利用能源、資源，以及在循環型社會所需要的技術等方面，如果在現實上不先將這些問題進行整理並克服的話，那麼，相關的主張就會產生破綻。在這種情形下，愛知萬博卻堂而皇之的想引用這個主題，那是因為它不單只有思想面而已，更有技術面在其後當後盾！

　　在急速工業化後，從前的日本犯下了破壞環境的過錯，但在另一方面，經過那些痛楚後，卻讓可使自然復甦的技術得以進化，換句話說，在全世界目前所面臨嚴苛環境的技術方面，日本已經擁有具體貢獻的能力。在將BIE提案資料進行視覺化的時候，當時通產省（即經濟部）的負責人很熱心，他深夜來到我工作的地方針對能源和環境對應等相關問題做了非常詳細的解說，拜他所賜，我對這方面的資訊有相當程度的了解。透過對公害的對應方式，今天的日本在不造成環境負擔等各種技術方面都已有長足的進步。在1997年這個時間點上，日本已經完成將廢棄物安全燃燒並進行發電的高效率渦輪機組，也因此能夠看見利用廢棄物進行發電的具體方法。而豐田和本田的複合式油電車等，在對車輛的節能和廢氣排放管理方面更領先全世界。於萬博會場預定地的森林裡，構想中的近未來型生態園區將會裝設太陽能發電、燃料電池、抽取生化瓦斯的沼氣發酵、電力儲存、高

將萬博2005日本案,簡要化的提案資料 | 1997
當中呈現出森林中的生態園區構想。

效率熱泵等技術，另外還有將這些設備進行高效率管控的控制系統。

以結果而言，那會將消耗的能源減低至一般都市的50％，此外，因為石油等石化燃料的消耗也減少50％的緣故，所以二氧化碳的排放量也能控制在25％以內，我們所進行的就是這種對生態而言是極為實際的提案計畫！而且並非只是發電而已，還有利用中水處理設備將使用過一次的水進行再利用的這種水資源循環利用，以及進行將廚餘在廚房附近處理成肥料這種堆肥的分散式配置等，也就是以所謂的能源和資源的循環模式來思考萬博。為了不讓地球整體的自然環境繼續惡化下去，今後在預估將快速發展地區中的都市基礎建設都必須要能夠做到"潔淨"，而這個計畫就是一個在這種局面之下試著去實踐有效技術的計畫。至於二氧化碳的排放，在今天這個連已獲得同意的京都協議書都無法遵守的世界，此計畫也包含了確切且完全合理的建議。

森林中的構想

這個萬博計畫的重點是在於它在「森林中」舉辦，而縱貫主題的思考方式則是"當技術越進步，就會越貼近自然"，意思是不將技術和自然放在對立的位置，而是要它們同化的發想，在森林中實現這種想法就是象徵性實踐「自然的睿智」這個主題。我們想做的是要在森林中找到"真的可以實際融合自然與技術，而不是只畫大餅嗎？"這個疑問的解答。

會場的候補地點是在瀨戶市旁這片和陶瓷器歷史無法分離的森林。長久以來，鄰接窯業鼎盛的瀨戶町這一帶一直是取用陶土或調度燃燒材料的薪炭林，也因此它曾數度淪落為光禿禿的山林，但之後又在人工種植下數次恢復成森林，現在那裡則是混合人工林和天然林的地區，換句話說它是一座「里山」（意指位於村落附近，與人生活息息相關的山地），是在日本這個四分之三都是山林的國家所常見的自然與村落交界的區域，在那裡也同時可以看見豐富的生物樣貌。

保護自然的發想往往會將「未經開發的自然」當作是神聖的，但是，人類本來就是自然的一部分，而和人類有所交流的森林原本就是豐富的自然！更有人指出為了減少薪炭林的利用而不進行林床管理的話，那山林反而是會荒廢的！而所謂的林床管理，就是指去除雜草和進行間伐以協助森林的健康成長。在人為和自然緊密作用下的「里山」當中，我們可以觀察到它比原生自然更為豐富的生物多樣性，而萬博所構想的循環型都市就是以「里山」作為想像藍本，並想要實現在人為和自然相互作用下所構成的生態園區。

此外，這個提案也具有想要刷新以往萬博規則的意圖，也就是它包含想要改變以往進行大幅度的平地整頓後，再進行劃分並設置展覽會館那種「遊戲規則」的意圖。1851年在當時倫敦所舉行的萬博，因為匯集世界文

物後進行「博覽」而具有極大意義，也因此，對以鐵和玻璃構成的「水晶宮」這個巨大空間而言，它就具有一種提供世界各地匯聚一堂的大量文物進行展示的空間意義。而在倫敦萬博之後，在許多場所也都很熱鬧地舉辦了萬國博覽會。

　　但是在人類交通和物品流通活絡後，隨之而來的卻是萬博當初的意義和任務的相繼消失，雖然是這樣，萬博直到1967年的蒙特婁、1970年的大阪為止仍舊相當稱職，它在將成熟技術普及於社會大眾方面發揮了良好的功能。可是在現今交通運輸和資訊傳達媒體如此發達的情況下，萬博基本的博覽和觀展卻逐漸失去它的意義！想找東西的時候就上網搜尋，加上要觸摸實體的話就自己過去，歐洲的話只要12個小時就夠了！此外，現代建築開始帶有假設性，在含有實驗性質的建築不斷被完成的時代中，展覽會館原有的魅力就降低了，而且對短期間就結束的事物投入金錢是浪費，同時也是資源上的浪費。

　　如果要讓萬博具有現代意義的話，那就是它要指出近未來最重要的議題，還有要培育出次世代的技術和思想種子且將之共有，然後還要具備不在現場就無法體驗獲得資訊的特性。

　　生態園區的構想雖然是技術上的嶄新實驗，但這不是以大動作破壞自然，而是該怎樣以軟性且纖細的方式讓技術貼近自然的實驗。因為是在森林中，所以進行的讓高度都市機能集中在一個區域，並且要以極其簡單的方式將低負擔的設備沿著地形進行設置的計畫。因此在「森林萬博」這個構想中，也包含了要抑制展覽會館處處林立的想法。

　　此外在親臨現場體驗的內容方面，許多劃時代的想法也都經過討論，例如讓會場內的「森林」變成「活體展示資源」就是其中之一，如果那裡有螞蟻窩的話，就可以用最先進的攝影機和影像技術，將細微的空間以最逼真的真實感讓參觀者體驗，就像是變成「螞蟻」那樣在「蟻窩」徘徊，

THE 12-FOREST CONCEPT
Assembling the Trees of Wisdom

At its most basic, the Exposition 2005 Beyond Development: Rediscovering
Nature's Wisdom theme means looking at the entire range of
human activity from a life-centered perspective.
As such, how this theme is manifested will depend upon what each participant
thinks can best be done to restore environmental sensitivity as
an essential part of our lives so as to ensure a better future for ourselves and
our progeny. One set of possibilities involves drawing upon and
learning from the Exposition's woodland site.
Just as the seas are teeming with life, so is the forest home to
a vast diversity of plants and animals.
Diverse life forms compete, yet life would die out were
the competition of diversity absent. Nature is characterized by great complexity
sustaining its simplicity. Thus it is that we bring human wisdom
together with nature's wisdom to create a new reality.
Thus it is that input diversity contributes to multi-faceted sustainability.
The Expo Forest is a mixed-growth forest with many faces,
and this section touches upon but twelve of them to suggest some of
the many possibilities inherent in this theme.

The Twelve Faces of the Forest

The 12 faces of the forest described below are all aspects to be
considered as we learn from nature's wisdom and try to create a better future.
Suggestive of the sorts of things that can and should be done,
they provide hints and ideas for fleshing out in specific plans by the peoples of the world.
Although depicted as distinct faces, they are far from separate-their elements interwoven in
a complex mesh of symbiosis and contradiction
and they themselves combining to define EXPO 2005. Just as there is great diversity of
life in the forest, so are there myriad ways to express the EXPO 2005 theme.
Yet it is this cacophony of life that makes a vital forest-this complex juxtaposition of
approaches that makes a vital World Exposition.

EXPO 2005

- Forest of Beauty
- Forest of Co-Creation
- Forest of Earth's Memory
- Forest of Life
- Forest of Study and Play
- Forest of Oath and Technology
- Forest of the Sacred
- Forest of Divination
- Forest of Recreation
- Forest of Information
- Forest of the Cosmos

Nature's Wisdom

The 2005 World Exposition, Japan

Forest of Beauty

People have long created beauty in imitation of natural forms and life processes.
Yet what is beauty? What is the genesis of beauty incarnate?
Drawing on the artistic strength of the Aborigines, Native Americans, Tibetans,
Balinese, and other "primitive" artists, this Exposition is an attempt to
collect those essentials and to create a renewed basis for future artistic creativity.

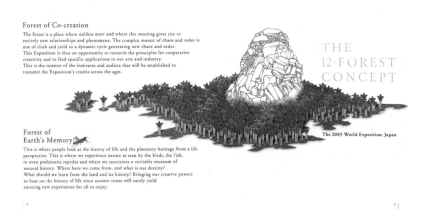

Forest of Co-creation

The forest is a place where unlikes meet and where this meeting gives rise to
entirely new relationships and phenomena. The complex mosaic of chaos and order is
one of clash and yield in a dynamic cycle generating new chaos and order.
This Exposition is thus an opportunity to research the principles for cooperative
creativity and to find specific applications in our arts and industry.
This is the mission of the institutes and ateliers that will be established to
transmit the Exposition's results across the ages.

THE 12-FOREST CONCEPT

Forest of Earth's Memory

This is where people look at the history of life and the planetary heritage from a life
perspective. This is where we experience nature as seen by the birds, the fish,
or even prehistoric reptiles and where we encounter a veritable museum of
natural history. Where have we come from, and what is our destiny?
What should we learn from the land and its history? Bringing our creative powers
to bear on the history of life since ancient times will surely yield
amazing new experiences for all to enjoy.

The 2005 World Exposition, Japan

萬博2005手冊 | 2000
會場中規劃了12座森林,而「自然的睿智」,
則是以森林中的萬博加以表現。

或許也有可能達到從草的根毛部分進入植物細胞，雖然「以鳥之目與蟲之眼體驗森林」這種說法常掛在當時企劃人員的嘴邊，但只要運用先端技術的話，就有可能以微生物或遺傳因子的層級與視點來探訪「森林」的精緻性。簡單來說，不是要從「森林之外」帶來大量的展示物，而是要讓「在這裡的自然」成為無限的展示資源！

睿智存在於自然當中，而從生命內部重新捕捉它的運作方式正這個計畫的根本，所以沒有「展覽會館」或「巨大影像」等「前世紀遺產」也可以，只要戴上高科技眼鏡的話，那森林就會變成水晶宮！然後不是"技術與自然處於對立"這種概念，而是應該要對自然的精緻，以連續性角度來重新加以定位才是。

愈進化愈貼近自然

這個構想在1998年透過手冊、月曆、海報等媒體展開宣傳與設計，因為到舉辦為止還有七年，所以可以慢慢傳達展覽的本質。萬博雖然是傾向未來的活動，但是這裡要提出的卻不是像光碟片般能夠發出七彩色光的事物，而是愈進化就愈無法和自然進行區分那像，要呈現出自然與技術深度融合的高科技意象。為了要呈現出這種感覺，我運用的是江戶時代所描繪的「本草圖說」。

什麼是「本草圖說」？依據專家的解說，所謂「本草學」似乎是古代從中國傳到日本的藥學，但是大約在300年前，它卻發展成為橫跨動、植物等自然科學所有領域的研究。這可能是江戶幕府有獎勵，又或者是太平盛世也有關係，當時似乎興起了一股自然科學的風潮，而其中就有不少詳細描繪著動植物、水生生物和礦物的「原色百科事典」，「本草圖說」就

Forest of Life

Humanity faces an awesome array of problems: the population explosion, environmental degradation, and more. Yet the astonishing wonder of life is infused with the wisdom needed to resolve these problems if only we can see it. From the swallow's nest to the firefly's glow, the wonders of nature inspire child-like curiosity about these natural artisans and open young minds to nature's wisdom. From the simplest structures to cutting-edge artificial life, the necessary technology is to be found in the forest depths.

Forest of Study and Play

Learning should not be confined to the school. Rather, it should be part of life itself, and the Exposition imagines pottery classrooms, fishing lessons, herb schools, wild bird observation, and many more opportunities. Trekking can be learning, as can a Museum of Play bringing together toys and amusements from around the world. We expect this forest to be a wonderland of study and play—the entire site a vast playground and school of nature for children of all ages.

Forest of Craft and Technology

It is past time to stop seeing technology in opposition to nature. It is time to return to the ancient Greek *tekhne* concept of using our skills to draw out the beauty and utility inherent in nature. Seeing technology in this new relationship with nature and providing new perspectives in technology, this is an effort to adapt the pre-moderns' *tekhne* to our modern civilization.

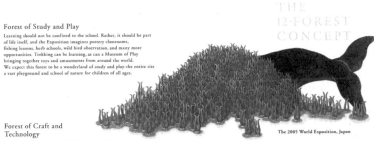

THE 12-FOREST CONCEPT

The 2005 World Exposition, Japan

Forest of Information

We live today in an ever-expanding forest of information. With the entire world linked by computer, satellite, and telecommunication lines, each of our major nodes is as a tree with its spreading branches, leaves, and roots nourishing the forest's life and providing an environment for growth as we frolic through this information jungle. Using the most advanced networking and communications technologies, this is the place to give voice to information's potential.

Forest of the Cosmos

With the exploration of space, humanity has broken free of the biosphere and human awareness has expanded to cosmic proportions. From the life perspective, we have become able not just to see our immediate surroundings but to gaze upon the planet from space and to be more profoundly aware of its preciousness. With real-time broadcasts from observation satellites, this forest will combine with terrestrial facilities and nature's music to create inspiring cosmic art.

The 2005 World Exposition, Japan

THE 12-FOREST CONCEPT

Forest of Resources and the Environment

It is self-evident that civilization cannot continue on its present course. Our resources and environment are too limited for such mindless behavior. Yet what is to be done? This is a global problem. One hint is found in Japan's satoyama culture, and we hope to have that spirit animate this entire forest. Bringing together the best environmental technologies from around the world, we hope to make this a proving ground for new experiments in recycling and reuse so as to create sustainable living for the future.

萬博2005手冊 | 2000
該如何纖細地讓技術貼近自然這個發想，
是一種消解人為與自然對立並將之融合的嘗試。

VIEWING THE WORLD FROM THE TIP OF ASIA

是其中之一。作者是高木春山，採用日式裝訂共195冊，因為是完全手工繪製，所以原稿就都只有一冊而已。從文筆中，我們可以明顯感受到人類對於自然造形抱著敬意並全力描繪的氣息。如果是現在的話就很簡單，只要拍照就好了，可是當時只有手工描繪這種方法，只能鍛鍊眼睛和雙手去認真仔細地描繪自然，所以在那當中就包含崇拜自然創造性的真摯目光，而那樣的目光並不是西洋現代以人類為中心的科學，那是動物、植物、人類都列坐在同一地面的想法，並傳達出一種「神」是存在於所有物種中而敬畏的自然觀，那正是明治文明開化前的日本人之眼！

就是這個！我直覺它適合用來做為傳達萬博概念的視覺化表現。或許各位會認為我的想法只是〝在探索未來志向的活動中，運用古老的東西會怎樣呢？〞而已，但是，我的感受卻是從古老事物中，找出對今日而言是重要的價值觀，然後將它以描述未來訊息的角度加以運用是很新鮮的！正因為如此才能夠表現出從太古看透未來的雄壯遠景。

運用了這些圖形，我設計出許多傳達工具，這也是我和江戶時代畫家的合作產物。

萬博2005月曆 | 1999
植基於江戶時代，高木春山的「本草圖說」博物圖鑑。
和「本草圖說」之眼是科學的、分析的相比，
其實還更能感受到它對自然敬畏的意念，
這個觀點和萬博2005的概念一致。

VIEWING THE WORLD FROM THE TIP OF ASIA

五
月

MAI MAY

日 SUNDAY	月 MONDAY	火 TUESDAY	水 WEDNESDAY	木 THURSDAY	金 FRIDAY	土 SATURDAY
					一	二
三	四	五	六	七	八	
九	十	十一	十二	十三	十四	十五
十六	十七	十八	十九	二十	二十一	二十二
二十三	二十四	二十五	二十六	二十七	二十八	二十九
三十	三十一					

L'ASSOCIATION JAPONAISE POUR L'EXPOSITION INTERNATIONALE DE 2005
JAPAN ASSOCIATION FOR THE 2005 WORLD EXPOSITION

萬博2005月曆 | 1999
月曆數字合用了漢字與阿拉伯數字。
這不屬於亞洲和閃閃發亮那種膚淺的未來觀,
而是重視過去和未來、人為和自然交錯的意象表現。

四
月

AVRIL APRIL

日	月	火	水	木	金	土	日	月	火	水	木	金	土	
					一	二	三	四	五	六	七	八	九	十
十一	十二	十三	十四	十五	十六	十七	十八	十九	二十	二十一	二十二	二十三	二十四	
二十五	二十六	二十七	二十八	二十九	三十									

L'ASSOCIATION JAPONAISE POUR L'EXPOSITION INTERNATIONALE DE 2005
JAPAN ASSOCIATION FOR THE 2005 WORLD EXPOSITION

VIEWING THE WORLD FROM THE TIP OF ASIA

讓身旁的自然與生命成為要角

設計這次博覽會標誌的大貫卓也他描繪出一個構想，而這個構想也成為宣傳計畫中另外一種嶄新的想法。大貫是設計專門委員，此外，他以參加者的身分從標誌設計競賽中獲得優勝，是一個頗讓人期待的標誌設計師。大貫卓也的標誌是以綠色點線構成圓的圖形，這種圖形乍看之下好像到處都有，可是實際上卻設計的非常棒！那是「Attention」，也就是要喚起「注意」的形體，廣義來說的話，就是要喚起人們注意的形狀。如果讓這個標誌散落在森林照片中的話，似乎就會誘發出一種提醒注意森林中各種事物的意象，然後如果放在宇宙空間中的地球周圍，視覺上就會變成散發出對地球環境的警告。此外，它好像也可以當作電腦畫面上的游標。我在思考初期宣傳方式的時候，大貫卓也則是在構思萬博的廣告宣傳，當我們偶爾碰面的時候，總是會談到這些相關計畫。

當標誌決定並公布初期海報的時候，設計專門委員會的下個課題是「吉祥物」。這時候不論大貫卓也還是我，都在思考不要把吉祥物做成像布偶那樣才會比較好吧！「吉祥物」並不是只能夠拿來當作報導的資源而已，讓它變成商品的話，還可以具有拓展財源的功用，就營運方面來說，想要的當然是像這樣的東西，可是如果要在這部分導入全新構想的話，那它本身就必須等同於新萬博的訊息！

大貫卓也在這部份有一種想法，就是他想把里山到處都有的昆蟲和植物，例如鍬形蟲、蚱蜢、蜻蜓幼蟲、獅蟻幼蟲、狐牡丹、阿拉伯婆婆納等等，這些全部都變成吉祥物的發想。就算到了現在，小孩子們也都還相當喜愛各種昆蟲和動植物，那是因為這些真的非常有趣！在這種「喜愛」的本能感覺當中，大貫看到了具有強力引起他們興趣的萬博主題「自然的睿智」基礎。

EXPO 2005
JAPAN

2005年日本国際博覧会　新しい地球創造：自然の叡智

THE 2005 WORLD EXPOSITION, JAPAN BEYOND DEVELOPMENT: REDISCOVERING NATURE'S WISDOM

萬博2005海報 | 2000

VIEWING THE WORLD FROM THE TIP OF ASIA

EXPO 2005
JAPAN

2005年日本国際博覧会　新しい地球創造：自然の叡智

THE 2005 WORLD EXPOSITION, JAPAN　BEYOND DEVELOPMENT: REDISCOVERING NATURE'S WISDOM

萬博2005海報 | 2000

VIEWING THE WORLD FROM THE TIP OF ASIA

萬博2005海報 | 2000

PO 2005
AN

2005年日本国際博覧会　新しい地球創造:自然の叡智
TION, JAPAN　BEYOND DEVELOPMENT: REDISCOVERING NATURE'S WISDOM

VIEWING THE WORLD FROM THE TIP OF ASIA

這是和在森林中探索「自然的睿智」概念一致的想法。國外有一個名為「Discovery Channel」的節目，它有種讓人不經思索就緊盯畫面的魔力，將自然生態巧妙利用高科技加以影像化後，有時會呈現出令人讚賞的內容，或是運用電腦動畫的話，就可以製作出生動的昆蟲生態，而敘述甲蟲一生的電腦動畫……等內容，應該就會讓小孩子著迷才對！那是因為愈常見的生物就愈可以引起共鳴，而大貫卓也所想像的，應該是這些生物會在小孩子之間成為明星，並且會像神奇寶貝卡，那樣在街頭巷尾四處流行的情景吧！小孩子有他們自己對生物產生興趣和沉浸其中的方式，在觀察的同時，他們的興趣就自然會朝「自然的睿智」方向展開，所以夢幻式的布偶等物品就不需要。如果能順利引發觀察自然的風潮，那麼電視也會增加和「自然的睿智」相關的內容，並讓大家對萬博愈發關心，而在書店內如果能形成圖鑑類或萬博推薦圖書專區的話，那就應該會引人注目，因此，能引發人們注意的標誌也可以活躍在這種場合之中了。

大貫卓也所設計的萬博2005標誌，
由粗虛線構成的圓形意味著「注意」。

宣傳用品「封箱膠帶」｜2000
發送的膠帶會因為用在郵寄物品上而讓訊息得以繁殖，
同時也會隨著宣傳而消失。

自我繁殖的媒體

我在萬博的最後一項工作是設計宣傳商品用的「封箱膠帶」。

在進行推廣的時候，如果能有「新奇商品」的話將會有很大幫助，但是因為這次是標榜未來和地球環境的活動，所以如果只在原子筆或馬克杯上印個標誌，那我會覺得很丟臉！所以我想做的是每年計畫性的去設計這些商品群，好讓它們成為獨特的宣傳品而具有明確主張的提案。當時正好是我在策劃「RE-DESIGN」這個展覽的時候，其中坂茂的「四角形衛生紙」等設計不剛好也符合這個主題嗎？

「封箱膠帶」就是這個計畫的第一號，那是以日本身邊的自然為主題，將「草龜」、「緋鮒」（日本金魚的一種）、「草」以彩色印刷印在膠帶表面上的作品。為了避免誤解必須要先說明，這不屬於「流行雜貨設計」一類，而是將膠帶當作是一種「媒體」的發想！普通的商品在寄送時只具有紀念品機能而已，但這個卻是愈使用愈能讓萬博訊息得以繁殖的用品。如果在包裝紙箱用這種膠帶的話，那麼內容物就會轉變成為萬博的訊息物，並在流通過程中讓很多人看見吧！現在雖然是網路時代，但是當電子商務愈發達，那麼物質性的寄送也就會隨之增加，現在，數量龐大的物流正在加速中。而這個「封箱膠帶」，就是將這些貨物當作萬博訊息加以活用的發想！只要一捲膠帶就可以封住200個文件紙袋，也就是說，一個商品就可以產生出200倍的效果，而且只要善加運用也不會留下痕跡，它全部都將會化為訊息！

我預計將號召全日本具才能的人來繼續做出像這樣的宣傳商品，順利的話，或許在萬博開幕前就能夠開店進行販售。

VIEWING THE WORLD FROM THE TIP OF ASIA

永不終止的計畫

很可惜的，萬博最後不是在森林中舉辦，因為輿論盛傳它會「破壞自然」，因此不能使用森林，而會場候補地的「森林」還被宣傳成好像是尚未開發的神秘之森！以下是某位名主播在新聞節目上曾經這麼說：

「正因為有這座海上之森，所以這個地方才會如此美麗，那麼，讓這裡成為萬博會場真的好嗎？」

也有不少以蒼鷹在那裡築巢為理由，所以就不要用森林吧！這樣的動向，原因是位居食物鏈頂端的「蒼鷹」象徵著該地稀少的生態系緣故。這是一個提出不具議論價值的規則，然後導出不需討論這種結論的動向，以上都是經由媒體報導的單一論點，在「森林」舉行「萬博」被粗魯的操弄成那是「自然」和「人為」對立的爭論，這導致最後並沒有冷靜地討論它的本質，不討論本質並察覺人們的情感來改變其觀點，這也是日本！

以結果而言，萬博最後是在「森林」之外的地方舉行。而場地移到大規模整頓下的萬博，企劃書被重新寫成充滿「展覽館」、「巨大影像」、「摩天輪」、「壯觀景象」的計畫，而當初對原始計畫有所貢獻的頭腦與才幹，在最終計畫中卻幾乎看不到它們的存在了。

這些問題並不是在這裡能夠簡單解決的問題，而將萬博以「公共事業」的角度思考，並且以經濟效果為第一優先的發想也在背後強力的運作著。對環境衝擊性低的活動或許不符合公共事業，也就是大型土地開發建設，對提升當地經濟的期待。而在宣傳計畫中談到萬博的時候，或許太過於看輕只具有「展覽館」這種印象的輿論影響吧！還有當初的構想沒有正確地滲透到日本社會的這點也有問題，這些站在我負責宣傳的立場而言，確實是需要反省的重點。

經過這一次挫折我重新思考著，假設就算遇到無法順利進行的局面，以身為設計師的我而言，還是想要對意圖明確且正向的計畫有所貢獻！像「非核家園」、「反戰」這種意識在我心裡是非常明確的，但是，我對製作只否定某樣事物的訊息並沒有興趣，因為設計是在計畫某種事物的局面

下才產生機能，無論是環境問題或全球互相依賴論，要怎樣做才能有所改善呢？為了朝理想方向前進，就算是一小步也好，那該做什麼才對呢？在這種積極且具體的局面下，我思考的是要讓設計發揮它強韌的機能，而在這種意味下，我的萬博還沒有結束！

北京奧林匹克運動會
標誌設計競賽

The Beijing Summer Olympic Games
Symbol Design Competition

亞洲的脈動

北京奧運在2008年舉行，可以想見的是，中國會以這件事為契機而產生劇烈變化。2003年我受到北京奧運委員會的邀請而參加標誌設計競賽，以下要介紹的是雖然獲得優秀賞，但在最後卻未被採用的提案。因為我還相當喜歡這個標誌的創作和捕捉機能的方式，所以想讓各位看看我對於亞洲設計的想法。

中國的設計和日本處於兩極化的情形，而它的魅力則在於稠密性。就像簡潔具現代感的標誌能夠引起震撼那樣，我想，能夠散發出複雜且具莊嚴色彩的標誌應該會很有趣吧！

這個標誌的每一部分皆由各種競技項目的象形文字所組成，如同各位所知道的，中國文字屬於象形文字，所以我就運用象形文字的傳統而創作出圖形文字，在聚集多種競技的圖形文字後，於是就形成了複雜且具向心力的標誌。

以現代主義的傾向而言，有一種運用幾何學和系統式整理的設計手法。在1964年舉行的東京奧運中，向歐洲學習的日本設計師就設計出這種圖形文字。而在1972年的慕尼黑奧運中，受到奧圖・艾舍（Otl Aicher 1922-1991，德國二戰後的設計大師）影響而設計出將所有造形統一用90或45度表現的圖形文字，在這之後，我感到系統式的平面設計似乎就迎向一種完成的局面。

在這裡呈現給各位看的標誌其實並沒有那麼嚴謹的構造，在手法上則是以更落落大方的象形性來展開製作。它們全都是以徒手繪製的曲線為基本，中央部位放置了一個太陽的象形文字「日」，而運動選手就以此為中

心躍動著，以全體而言，要表現的是「脈動的地球」這種意象。

　　另一方面，每一個圖形文字都是動態影像（motion graphics）而運動著，因為是用單純的線框構造進行設計，所以能夠用很低的檔案容量來表現出獨具魅力的運動樣態。在這裡想請各位想像這些圖形在電視畫面角落充滿元氣運動的樣子。

　　因為標誌是由圖形文字構成的，所以和商標、標記的連動當然就很流暢。而在這種局面下，一想像到被單獨運用的象形文字成為動態影像而運動著的景象就很愉快。

　　而且這個標誌具有中國的「印章」機能。在中國印章中，會以文字部分是白色或紅色的差別而區分成「白文」或「朱文」，也就是陰和陽，有這兩種形式似乎就可以很便利的進行區分動作。因為印章有小型化的可能性，所以為了確保一致的印象，因此我準備了符合使用大小的三種密度，如果實際刻成印章的話，那應該就會變成非常有趣的商品。我想有機會的話一定要請中國師傅雕刻出來看看，這是一個個人化的北京奧運紀念商品！

　　書上的圖片是開幕式入場券意象、競賽視覺意象、購物袋……等等的模擬成果，設計的如何？

　　亞洲的設計將從現在開始開花綻放，而相對於西洋的東洋，實際上已經來到一個相互合作以推動世界文化的時代。亞洲有令人眼花撩亂的歷史文化資源，但這些卻因為現代化和西洋化，而有一種被埋藏在地下的感覺，不，不是地下，或許是被埋藏在我們的感覺底端或記憶深處，只要將這些慢慢地挖掘出來，那應該就會持續孕育出全新的設計吧！我，想要從亞洲頂端持續發出這種脈動！

以運動選手為主題的「圖形文字」的集聚，
表現出因北京奧林匹克而沸騰的地球與中國的躍動。
這和傳統印章的形象也相通，
是一個以中國五千年歷史文化和現代設計結晶而成的象徵標誌。

VIEWING THE WORLD FROM THE TIP OF ASIA

各種運動選手的圖形，
也被當作奧林匹克項目的「圖形文字」而活躍。

fencing

rhythmic gymnastics

weightlifting

rifle shooting

baseball

volleyball

swimming

judo

trampoline

gymnastics

tennis

short-distance race

hammer throw

long jump

pole jump

table tennis

basketball

bowling

標誌是透過中國傳統印章形式，
而持有朱文和白文（陰陽）這兩種面貌。
此外，為了要確保穩定的視覺辨認性，
所以對應使用大小而有3階段的密度設計。

VIEWING THE WORLD FROM THE TIP OF ASIA

門票

提袋

VIEWING THE WORLD FROM THE TIP OF ASIA

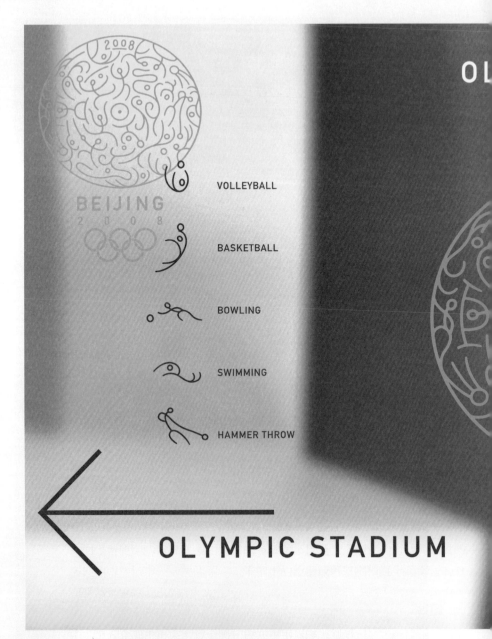

VOLLEYBALL

BASKETBALL

BOWLING

SWIMMING

HAMMER THROW

OLYMPIC STADIUM

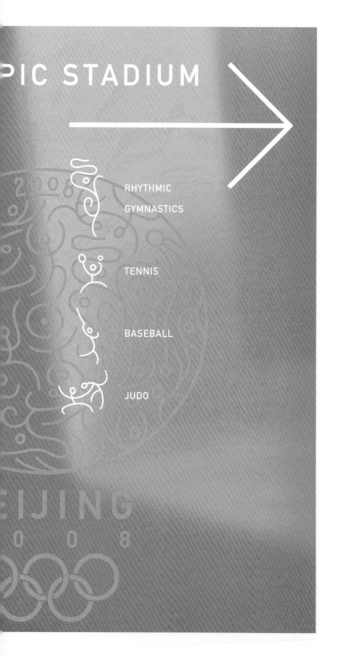

PIC STADIUM

RHYTHMIC
GYMNASTICS

TENNIS

BASEBALL

JUDO

EIJING
0 0 8

Motion graphic

VIEWING THE WORLD FROM THE TIP OF ASIA

7 EXFORMATION
A New Information Format

Exformation——新資訊的輪廓

EXFORMATION

A New Information Format | 武藏野美術大學
基礎設計學科畢業製作

Exformation——新資訊的輪廓

將世界未知化

會吸引人心的，總是未知的事物！人對於已知的事物不會產生悸動，但卻會熱中於將世界進行已知化這個動作。在媒體持續發達的今天，所有的事件與現象會被資訊化，且在快速與高密度的情況下流通著，人們在不斷接觸這些資訊的狀況下，會持續用已明瞭的現象替換著未知的世界。而所謂了解某件事物，指的是像生命般以滿足慾望的悸動讓感性受孕，但或許是資訊的供給已經超出臨界量的關係，不知從何時開始，知識已經不具備讓思考脈動的媒介機能，大量的資訊就像不發芽的種子一般，以無從判斷死活的狀態高高地堆積在我們身旁。

將柏油路以實際尺寸合成模擬在河面上，
河川的形狀與其動態超乎想像地被確實記識。

　　如果是這樣的話，那麼將世界未知化不就好了嗎？我試著將這樣的問
題在大學提問。所謂 "Exformation（隱含訊息）" 是在和 "Information（訊息）
" 相對的概念下所思考出來的用語，它不是要「讓人了解」而是要「讓人
明白怎樣讓人不了解」的意味下所使用。

　　以下要介紹的案例，是和東京武藏野美術大學的學生共同進行的研
究，它是以 "Exformation" 為發想主軸，來思考傳達問題的演練。我總是
思考著發問其實比回答更重要，而發現所有人都沒有想過的問題就是創
造！如果能產生獨創性問題的話，那麼其回答也必然是獨創性的！在這種
意味下，如果這個題目可以成為在思考「知道」、「瞭解」是怎麼一回

事？或「Information」資訊的本質又是什麼的新「問題」的話，那我會感到非常高興！

思考的休止符

「我知道、我知道」是常掛在現代人嘴邊的口頭禪，那為什麼「我知道」要連講兩次？關於建築大師科比意也是「我知道、我知道」，關於新德里動物園內的白老虎也是「我知道、我知道」，關於倫敦皮卡迪利圓環旁酒吧的廁所設計也是「我知道、我知道」，關於泰國清邁休閒旅館的SPA服務也是、新式鈔票亮晶晶的防偽設計也是……在想要談這些話題的時候，似乎就會有種被「我知道、我知道」襲擊的感覺。那是因為現代人知識豐富的關係嗎？實際上，我們是在接收大量資訊下過著日常生活，而在媒體日趨發達和旺盛的採訪活動下，世界上所有的活動，就像被割草機劃過的草地般表層被去除，以致「資訊碎片」就成千上萬地飛散在媒體這個空間中，而我們的大腦不管喜歡與否，卻必須不斷和這些訊息接觸，以結果而言，被細切的知識就大量附著在腦中，如果這些知識能具備索引機能而喚起我們更深一層的興趣的話，那增加這些大量的碎片資訊或許就無所謂。

但是，再稍微冷靜觀察就可以知道，我們只是相互說著有「接觸到」這個資訊的事實，然後就無法讓話題繼續下去，而「我知道、我知道」就好像是思考的「休止符」一般讓談話就此結束了！

知識的獲得並非終點

「北京新中央電視台大樓好像要讓荷蘭建築師庫哈斯Rem Koolhaas做設計

規劃喔！」，「我知道、我知道，奧運會的運動場是Herzog做的吧！」，「Herzog & de Meuron，是瑞士的建築師集團沒錯吧，設計東京PRADA的那群人！」，「我知道、我知道」，「這樣說來，下個月在銀座的展場好像要舉行Antony Gormley的展覽喔！」，「是那個用人體翻模的雕刻藝術家吧」，「上一次在原美術館看到的Olafur也不錯耶！」，「Olafur Eliasson，我看過他類似彩虹的作品」，「是那個 "Beauty" 吧，他早期用光和風等自然現象為構想的作品」，「好厲害喔！果然值得尊敬，山本先生對點心一類也很熟吧！」，「上一次上海的『月餅』是吧，很好吃對不對！」，「對對，就是『月餅』！，雜誌有介紹，我還跟朋友炫耀說我吃過這個喔！」。

　　以上的內容就聊天來說好像很愉快，而且話題的變化和知識量也很豐富，但是因為「我知道」包含著某種達成感而說出口的關係吧，它的作用似乎在催促對方展現其它的知識或結束內容並轉往另一個話題，而提供話題的人也只能介紹事實而已，所以聊天只能互相說出「我知道」的資訊而無法有交集。這裡介紹的例子雖然有些極端，但對於這樣的對話內容我們應該能夠領會吧！

　　知道某件事情只是想像的起點而非終點，但是就像一直說「我知道，我知道」所象徵一般，我們在不知不覺中已經從「知識」駛向「想像」這條昇華的軌道中脫軌，以致讓思考這輛電車不得不停下來。所以發出訊息的這一方只能針對所提到的那一件事投入，這導致接收片斷資訊的那一方將所收到的訊息當成是一個終點。在避開了醞釀以及琢磨這類麻煩的場面後，我們始終就只能進行資訊的投球和接球動作而已，而這裡面，不就潛藏著傳達在創造上的停滯問題嗎？

創造好奇心的入口

再舉一個例子，這次不是聊天，而是要請各位想像一下身邊的資訊設計案例，例如像是旅行用的「旅遊手冊」。這本「紐約快速指南／只要這一本，明天起就是紐約客（暫稱）」，是專為習慣旅行的旅人獨自行動使用的指南手冊，它濃縮了大量資訊且做了合理的彙整與編輯。

首先，你從最近的國際機場飛往紐約的客機種類開始，然後是紐約La Guardia和甘迺迪這兩個機場的介紹，接下來是前往市區的連結方法……等，裡面也具體記載了計程車、巴士、地下鐵……等不同方式和費用，也有貨幣的參考匯率和氣溫圖，接著在介紹給小費的標準後是飯店資訊，飯店是以星星的數量分類，從超高級到平價，依情況不同或許連青年旅館都羅列在上面。

吃的資訊則是分成幾大類，例如海鮮和牛排的知名餐廳、華人街和Little Italy的推薦店、斯堪的那維亞料理、日本料理、印度料理、墨西哥風、法國料理、速食，以及從超人氣的新德里和培果屋到可以外帶湯類的店鋪為止，甚至連室內裝潢和價格都刊載的很詳細。當然，地圖的編輯和設計因為相當簡潔所以讓人非常容易明白，而美術館等文化設施的資訊也被收編，連音樂會和演奏會的內容場次、夜間景點、推薦的SPA情報……等都有所網羅。還有，為了要回應讀者想獲得新資訊的期待，裡面對蘇活區的近況以及在商業區和住宅區中間剛完成的新畫廊活動狀況……等也都有報導。此外，附加訊息則刊登了像是讀者推薦的散步路線或中央公園的慢跑路線……等等。

提出「資訊設計的終點是給予使用者力量」這個說法的是資訊建築師Richard Saul Wurman。當然，基本上我也贊成這種說法，對於要去紐約觀光旅行的人而言，編輯良好的指南手冊絕對是不可少的導航者，遊客只

要一手拿著它造訪中城區的另類空間，到南街海港吃一整桶的紫貽貝（譯註：俗稱淡菜，美國常見的海鮮食材），到唱片行購物或是在蘇活區週邊遊蕩……等，藉由這些活動去接觸紐約。最後，旅程結束了，而人們就將這些經驗當作資源，並以對它們的疑問來聊天。

「有沒有買DEAN & DELUCA的香料？」（汀恩德魯卡，源自於紐約的知名連鎖市場商店及咖啡館，台北也有分店），「有沒有在Bofi（廚具品牌）展示室看到很讚的廚房和浴室」，「有沒有試過熱石按摩（Hot Stone Massage）？」，「有沒有在中城區家具店看到凱瑞姆瑞席（Karim Rashid）設計的家具？」，「有沒有進去新的紐約現代美術館？」。

你應該可以想像到，整個聊天過程就在不斷說著「我知道，我知道」的情況下進行，是在互相提出疑問後用「我知道，我知道」來回答的狀況。在這些回答的背後，其實隱藏著將指南手冊的預習成果，用現實經驗加以替換的滿足感，當然，這絕對有這樣做的樂趣，旅行到底不過是「觀光」而已，人們想看到的是只是預期的畫面罷了，它並不會比鄭重其事的紀錄片來的高級！

但是在另一方面，有沒有可能跳脫「已知化」資訊的處理循環過程，然後創造出一種可以讓讀者感受到更新鮮、未知的紐約那種「好奇心的入口」般的指南手冊呢？關於紐約，那或許不是「讓人了解」而是「怎樣讓人不了解」，這不就反而像是安靜的，然後徹底的讓這座城市覺醒了嗎？

未知化的順序

不是要「讓人了解」而是要「讓人明白怎樣讓人不了解」，像這種傳達方式沒有可能嗎？只要能夠掌握「怎樣讓人不了解」的話，那麼了解它的方

法自然就會出現，就像蘇格拉底所說的——無知就是力量。要達成「了解」有無數的方法，至於要怎樣達成，那就回歸到屬於個人的問題。而這裡要談的，簡直就是和目前的傳達手法完全相反的發想。這個方法在和 "Information（訊息）" 相對的概念下，我試著將它稱為 "Exformation（隱含訊息）"。相對於 "In" 的是 "Ex"，而相對於 "Inform" 的是 "Exform"，也就是說它並不是要「讓人了解」，而是試著去思考「進行未知化」所需要的資訊輪廓和機能。

　　"Information" 的 "In" 是可以變換的語首，當它位於單字前面的時候，除了有「往裡面」、「往……方向」、「在……裡面」、「往上」、「面向……」的意思之外，還包含有「強調」的意思。此外在許多場合中，它也為了要加入「否定性」而被使用。"Inform" 屬於前者，"Form" 雖然具有「塑造外形」、「形成」、「組織」等含意，但不論那一個都具有「樣式化（形式化）」並且顯示出形狀被加以整理的運動情形。因此 "In-form" 是以類似「形成於某種輪廓中」為背景而具備「使人了解」、「報告」、「（以某種感情）滿足」等意味，最後再將它名詞化之後，"In-formation" 就成為具有「傳達」、「知識‧資訊」、「學識」等含意，而且也有「詢問處職員」的意思。嘗試將 "In" 用完全相反的語首 "Ex" 置換的就是Exformation。"Ex" 具有「不包括」、「離開」、「外面的」、「將……免除」、「以前的」等意思，它將已知的事物導向轉換成未知的事物這種概念。附帶一提的是相對於 "Interior"、"Exterior" 等用語已被普遍使用著。

Exformation－1
四萬十川

Exformation－1
THE SHIMANTO RIVER

進行未知化的對象

將上述的概念向學生提出後，接著就是尋找實踐Exformation的主體對象，而這個主體無論是什麼都可以，不論是「東方快車」、「香榭大道」、「水」、「冰箱」、「蜜月旅行」任何一個都可以，只要是人們會做出「是這樣吧！」這種預測的話，那就什麼都有可能。在和學生討論過各種可能性後，結果決定是以清澈絕美出名的日本「四萬十川」為主體對象。

　　「四萬十川」在日本雖然有名，但是因為在國際上鮮有人知的關係，所以在這裡還是有解說的必要。日本雖然是一個四分之三以上都被森林覆蓋的山之國，但同時它也是一個陡峭的川之國。攤開只有對河川進行精密描繪的地圖的話，就可以發現日本國土會相當清楚的浮現出來，也就是說，日本是被大量微血管般的河川所覆蓋著。在今天，河川的環境保護早就已經成為一個重要的課題，而其中的四萬十川則因為它是未受污染的清流所以備受矚目，特別是眾多魚類棲息在當中，這使得當地也有靠著打魚維生的漁民存在。在今天環境保護意識相當高的日本，這裡已經成為眾人密切關注的地區。因為它位於日本邊境，所以實際造訪的人並不多，但是以「日本最後的清流」為題的電視紀錄片相當受到歡迎，也就是它讓人有一種「未開發的自然」這種印象。總而言之，當人們聽到「四萬十川」的時候，可以想像到「是這樣吧！」的印象應該會烙印在人們的腦海中。

我去過亞馬遜河、撒哈拉沙漠、伊瓜蘇瀑布這些地方，但是惟獨沒去過「四萬十川」，而學生全體則是對它有明確的印象，但實際上卻也沒人去過，所以我們就以此為契機，而決定讓它成為畢業製作的對象。每個國家應該都有類似這種地理位置的河川吧，想像一下你們國家最接近你身邊的「清流」的話，那麼我想應該是不會錯的！只是以規模來說，四萬十川的全長只有兩百公里左右而已，所以它不像亞馬遜、湄公河、萊茵河那麼的寬和長。

田野調查

就算是以抽象性思考為背景的畢業製作，要將它具體化的過程其實還是非常現實性的。我們因為要在四萬十川流域進行田野調查的關係，所以在八月下旬的熱鬧假期過後，衡量對象地點已趨於平靜而集合在日本西南方的高知縣小村莊裡。我們借了一間舊房舍當作住宿的地方，還有也將當地協助者的工作小屋當作住宿地，在各組分配好住宿點後就正式進入調查活動。但是因為天候的關係，我們期間曾有一度不得不撤回東京。

　　那年，颱風以比往年兩倍以上的頻率襲擊日本，而高知縣因為地處颱風侵襲日本的入口處，所以其中大半會在當地登陸。特別是八月下旬的高知縣就像颱風行經路徑的十字路口，走了一個又立刻再來一個！

　　在四萬十川流域中被稱為「沉下橋」的橋樑有二十一座，為什麼叫做沉下橋呢？那是因為颱風導致水位暴漲時，橋體會沉到水面下而有這種稱呼。在設計上，橋面的邊緣類似飛機機翼那般圓滑，也就是說橋的斷面呈現流線型，這是為了要讓它可以在水中承受水流力量的關係。橋上也沒有扶手或欄杆，所以當它沉到水中當然就無法過橋，當初在建造的時候也可以架高到一般橋樑不致被淹沒的高度，但是因為在景觀上殺風景的關係，

所以四萬十川附近的居民就算不便，也選擇要讓沉下橋繼續留存下去。因為這二十一座橋從上游到下游將整個流域分割的很理想，所以我們就將許多調查據點設在橋上，因此只要水位上漲導致橋體沉沒就無法進行調查了。當初對沉下橋的認識，僅止於它似乎會因為許多因素沒入水中，所以沒想到它竟然會這麼輕易就沉下去，而且還是很乾脆的就看不見了。

在歷經許多颱風襲擊後的十月上旬，我們再度回到了四萬十川。學生們因為是第二次到訪的關係，所以慎重地重新擬定計畫以讓各組分佈在四萬十川流域，並且也讓其各自熟悉自己的部分。

八項研究

那麼，接下來就介紹具體成形的 "Exformation——四萬十川"。第一年的 Exformation是在這種樣貌下結束。

模擬——如果河川是道路的話
製作｜稻葉晉作・松下總介・森泰文

Simulations: If the River Were a Road
Produced by Shinasaku Inaba, Sousuke Mstsushita and Hirofumi Mori

這是一組探求影像模擬的團隊，最後的提案是拍攝河川上游到下游的各種景觀，然後在河面上做「柏油路」的影像合成。

身旁的「大小與肌理的記憶」，是為了要能推測未知事物的大小與形狀的「尺度」而發揮作用。在挖掘出來的恐龍化石旁邊放一個菸盒拍照的話，那化石的大小就大概能夠得知，而關於「柏油路」的記憶也是一樣，

從乘車往返公路的經驗中，人們就已經不知不覺將路面的「紋理」與白線的「寬度」、「長度」、「間隔」……等記憶起來。記憶它似乎有些曖昧，但卻又是意外的精密！道路上的白線不單是境界線而已，它還會因視野的移動速度與間隔而成為讓駕駛者得知行車速度與距離的「知覺尺度」。這個團隊就是著眼在衡量環境尺度的「柏油路」上，然後將它運用在能夠真實傳達四萬十川的視覺素材上。

源頭的小水流大約相當於道路的白線寬度，但是之後就變成一個車道寬。當它流到中間流域時突然開始蛇行，那種蜿蜒在影像合成道路後，就能夠讓人想像手握方向盤操控車輛時的臨場感。爾後在中間流域車道又開始增加，到了水壩簡直就像是一座停車場。最後，到達河口附近時終於變成一百二十線道，那種影像實在是最精采的部分。

將道路合成在河面上，最上面是源頭，白線的寬度則顯示出它的規模。
柏油和白線成為認識事物大小與形狀的尺度。

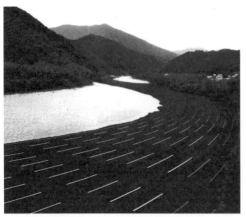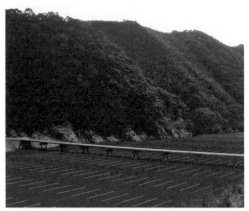

以類似駕車時的感覺而不經思索地觀察河面。
它顛覆平常「觀看河川」的視點。

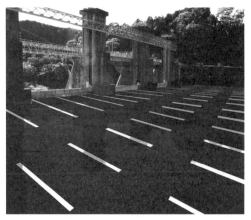

　　我們依影像修辭學的方式將河川地形、大小以無從想像的真實性進行體驗。在那裡，發生了像這種未曾實際見過河川，但卻因為自覺緣故而產生出鮮明真實感的例子。說的再深入一點，我們因為在大自然中出示「道路」這種暴力性的人工物影像後，卻反而使那種不協調性促進人們的注意和記憶。這與其說是記憶，倒不如說像是傷害大腦一般地去掌握河川的形狀。彩色圖片是合成前的影像，但只有這樣的話，就只會留下漂亮的河川這種印象而已。因此在這裡，我也想請各位比較一下這些彩色相片和模擬影像之間的印象差異。

腳形山水──腳踩四萬十川

製作│中村恭子・野本和子・橋本香織

Footprint Landscape──Stepping on the Shimanto River
Produced by Kyoko Nakamura, Kazuko Nomoto and Kaori Hashimoto

這一組透過腳形之窗紀錄四萬十川。以具體來說，那是在黑色壓克力板裁切出腳掌原寸大小的「腳形遮罩」後，再將它放在四萬十川流域的各種地面上拍照，之後將這些大量的腳形圖片進行重組，最後就重現出四萬十川岸邊的觸感。

以腳掌輪廓截取地面影像是有理由的。它雖然是屬於攝影的視覺表現，但是如果改變看法的話，那卻也是透過視覺喚醒一種赤腳踩在地面上的「觸覺」感受。例如以平常四方形構圖拍攝魚的場合，那麼在意識上就只會傾向魚而已，但是如果將相片裁切成腳掌形狀後，那魚多少會被意識成被「踩踏的對象」。因此不是籠統地拍攝地面整體的相片，而是暗示知覺的感受方式，並呈現出對象的話，那人們就會反射性將其行為在意識

中進行模擬。而這裡被當成踩踏對象所顯示的魚,則是讓包含觸覺的感覺群大量甦醒。那如果是放在「盤子上」的魚的話,它就應該會喚起另一種不同的感覺。關於各種感覺間的連結,也已經在前面的HAPTIC章節當中談到,總而言之,這個團隊的獨特之處就在於以「踩踏的對象」來展現四萬十川這個觀點。

　　將觸覺真實再現的手法,會隨著高科技而更加進化吧!但是,這個研究卻將觸覺與互動的未來透過簡單的方式做了預言。

撿廢棄物
製作｜大野あかり・只野綾沙子

Picking Up
Produced by Akari Ohno and Asako Tadano

廢棄物，也就是分布在全世界中的人工物碎片。就算是最高的聖母峰頂或最深的馬里亞納海溝底也都避免不了人工物的散布，因此，並不是那裡有沒有廢棄物，而是「什麼樣的廢棄物會怎樣存在呢？」這種觀點就成為瞭解某地方的有效線索。

　　這個團隊細心收集散落在流域中的人工物，然後在科學調查分析下進行對四萬十川的描述。具體來說，他們是以流域中二十一座沉下橋週邊為檢拾物品的據點來採集樣品。首先，他們用相機紀錄東西的掉落狀況並收集起來，然後再將人工物的種類、掉落後的時間經過、因損耗或腐蝕所造成的變化程度、與自然物（石或砂等）的接觸狀況，這些以客觀角度進行重新組合，並以此描繪出未知的四萬十川。

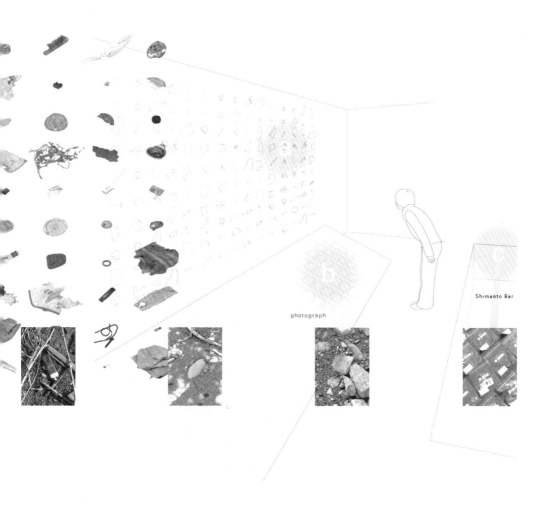

photograph

Shimanto Bar

　為了不產生誤解所以要先行補充，這絕對不是像那種要指出「清流中也有這些廢棄物」的發想！如同在前面道路模擬中所說的，我們已經在不自覺當中對身邊環境的廢棄物樣貌產生了意識並有所記憶。也就是說，我們不知從何時開始就已經知道附近馬路或身邊河川周圍的廢棄物是怎樣掉落的。因此，只要再次凝視廢棄物就可以對四萬十川的獨特性產生印象。所以這是一個捨棄河川的形狀和景觀，並且只從廢棄物的樣貌來類推四萬十川的做法。

　從居住在都市的我們來看，四萬十川的廢棄物已不再鮮明，而且看起來倒有一半是正處於回歸自然的狀態。那些廢棄物即便是人工物，但在廣大循環系統中它已是回歸自然的物質。也就是說，這個企劃正訴說著人工與自然間的淡泊樣貌。河川也是一種分解廢棄物並將之自然化的裝置，在這裡，期望各位不要將人工物看成是與自然對立的事物，然後要將意識專注於成員們所撿拾的物品上。

六方位——以立方體切割四萬十川

製作｜吉原愛子

The Shimanto River Cut into a Cube
Produced by Akio Yoshihara

這組同樣是以那二十一座沉下橋為據點，但對於四萬十川的資訊化則是先進行定點攝影，然後再將拍攝影像重新組合成立方體的方式呈現。具體來說，作者將相機設置在河的兩端和中央這三點，然後朝下游方向拍攝前、後、左、右、上、下共六個方位，之後再將這些影像分別黏貼在正立方體的各個面上。而這些立方體可以依沉下橋的配置順序排列成三乘二十一列，又或者是像積木般當成隨機群體來任意拿取玩賞，這個作品就是藉由這種方式試著讓人體驗四萬十川。

依序從上游往下游排列所呈現的立方體，其影像的連續性和立方體景觀的抽象性雖然混合成一種不可思議的「半抽象‧半具象」物體，但是當了解拍攝規則後再來看這個作品，就會擁有意識到它是以異於普通攝影表現的連續性‧非連續性角度來看河川的這種觀點。特別是當成隨機群體表現的時候，當玩賞者在實際將它進行玩積木般的操作下，就能夠產生一種以不同於寫真集那種有跡可循的「偶發性」來接觸四萬十川影像的未知體驗。四萬十川在似乎見過的情況下，被靜靜地進行抽象和異化，也就是

在理解立方體與影像的組成關係後，
就反覆進行堆積與排列動作。
對河川的既有印象會逐漸崩解，隨後會再重新建構。

說，這也是一個Exformation 的例子。

　　而將那二十一座沉下橋以一定規則進行攝影與編排的「沉下橋之書」，則是這個案例的副產物。

一個人・六天的紀錄

製作｜宇野耕一郎

Dix Days Alone: The Document
Produced by Kouichiro Uno

這是一個具體將待在四萬十川的實踐行動進行紀錄，然後再表現出四萬十川的嘗試，它在一個從沒聽過四萬十川的「活生生的人類個體」為媒介的情況下，試著對四萬十川進行描述的過程。

　　具體而言，作者是在四萬十川流域的特定地點紮營，然後在那裡渡過六天，而食物除了飲用水之外，全部都是從河裡面「釣」起來的。作者本人是首次接觸四萬十川，而且也沒有在河邊紮營釣魚的經驗，他僅以一千日圓左右在東京購入釣具組來釣四萬十川的魚，甚至連釣魚和野外生活方式都是由當地人教導基本事項，然後就加以實踐了。

　　釣魚成果比預期來的好，所以食物來源就不需擔心。文字紀錄是將釣

起來的魚以圖表呈現，而隨著數量與種類一起紀錄的是體重變化和調理方法……等客觀事實，此外，也將獨白式的體驗紀錄進行裝訂，以上是這個案例的進行方式。

在追溯這些紀錄的時候，人們會感到像是自己初次在四萬十川過生活的臨場感。而所謂「個人」的存在雖然是指各種經歷、嗜好、擅不擅長……等等獨自性的存在，但是以一個「個人」方式代替多人進行體驗，也就是當成「代理感應器」來進行這些動作應該沒有問題。從這種觀點來看的話，這個紀錄是試著將「人」當作標準來衡量四萬十川的一種方式。藉由人的體驗，四萬十川的存在就彷彿被不加修飾的傳達著。

除了前面介紹的五個實例之外，另外還有對河面水流，進行連續攝影後，以連續圖片的方式進行書籍化、如同複眼昆蟲所見一般以複合‧重疊式視覺進行重現的作品、從對人的採訪當中進行河川描繪的新訪談手法……等嘗試。

以上是以四萬十川為題材對象的「隱含訊息（Exformation）」專題。這些研究已經整理成冊，而它呈現出和既有的指南手冊或寫真集等完全不同的資訊編輯性。

Exformation——2
休閒

Exformation——2　RESORT

緊接著衣・食・住之後而來的事物

Exformation第二年的主題在和新同學共同討論下決定用 "RESORT"。相對於四萬十川這個非常具體的題材來說，"RESORT" 則是抽象性的。

今天，全世界相當熱中於工作這件事，並且似乎也將以同等程度的熱情灌注在休閒上面。生活的基本活動雖然稱為「衣食住」，但是緊接在後的或許就是「休」（日文中並無「食衣住行育樂」這種表現方式，而「休」則是指休閒或休息之意）。放眼望去，具備舒適且能夠好好休息的氣候、文化條件和交通環境的地方幾乎都已經休閒化，而地球各處能讓身心合而為一的設施也持續誕生中，那麼，人到了那邊要做什麼呢？

「呼 ～」的放心休息、曬太陽、做森林浴、吃美食、喝酒、和能夠輕鬆以對的和人聊天、用自己的方式看自己想看的書、做按摩或護髮、想睡就睡、享受池畔氛圍、盡情運動、忘卻社會束縛、在異國文化中享樂、在酷空間裡渡過優質時間……等等。

所謂RESORT似乎有「經常去」的含意，但基本上就像是為了要進行上述活動而去的場所才是RESORT吧！

RESORT雖然不是現在才開始的，但是，是對科技進展導致高度經濟競爭，並使得世界繁忙的反動嗎？我覺得對它的關注程度正在持續增加中。雖然傳播學者麥克魯漢Marshall McLuhan曾說過 "訊息即按摩" **，但那不是用媒體進行按摩，而是我們需要物理性的按摩。本書在某些地方或許也寫了相同情事，但現在就事實而言，當人們漫步在世界各都市的時候，芳香療法、腳底按摩、泰式按摩或指壓等看板四處可見，世界愈是快速發展，人類似乎就愈是想要RESORT。

但是何謂RESORT呢？我們好像明白卻又很少去思考它的相關本質，

** 關於 "訊息即按摩" 一語，應該是引用——麥克魯漢的名言 "The medium is the message 媒體即訊息" 和 "The medium is the massage 媒體即按摩" 的後者，根據他兒子印刷時拼錯字，本來是印刷時拼錯字，結果麥克魯漢認為 "媒體即按摩"，這話剛好貼切地說明了他「媒體即訊息」的理論，於是乾脆將錯就錯的使用了。

或許它不應該是那種需要一本正經的分析或深究的主題，但在這種意味下，如果讓它成為Exformation題材的話，應該會很有意思，我就是有這種感受！

但是在討論過程中，我漸漸了解到我和學生腦中的RESORT觀有微妙的差異。我是一個四十八歲的舊人類，從休息的需求當中體驗過一些類似RESORT的事物，而對它的印象也就被牽引往那個方向。因此，只要攤開太平洋地圖看看那些在分佈在大海中的小島的話，腦裡就自然會吹起涼爽的風，並想像著在芬芳的花香中優雅地吃早餐。因為我還留著提示給學生的關鍵形容詞，所以試著將那些再拿出來的話，大概就如同下面一般了。

首先以正面印象來說：

像天國般安穩／什麼事都不用做放任自由／通體舒暢／緩和緊張／具不尋常的異境性／可品味異國情緒／重返根源／不受時間束縛／以樸素人格過生活／具舒暢的合適感／和諧融入其中／正接觸大自然／清澈無瑕／乾淨清潔／晴朗輕鬆／可碰觸神聖與尊崇的感覺

以負面印象來說：

奢侈‧受罰的／裝模作樣‧俗不可耐／浪費‧可惜的／怠慢‧懶惰／欠缺倫理‧任性／純熟‧頹廢

以情景或狀況印象來說：

山或海等豐富自然／爽快的氣候／不喧嘩的寂靜／植物旺盛的繁衍／枝葉縫隙的陽光‧樹木晃動聲響／生長茂密的棕櫚樹／異境‧異國／動物‧鳥‧魚／都會性的洗鍊空間／大理石‧天然石／木材‧植物／熟練的服務／豐富好吃的餐點／成熟土地的文化／充實的溫泉和SPA／充實的泳池和池畔／帶水的景觀性／帶植物的景觀性／按摩‧護髮／陰涼處／風／水／植物／景觀／庭園／散步小徑／圓凳

再以感覺印象來說：

腳底／手指頭／手感／口感／觸感／合適感／鬆弛感／溼潤感／光滑感／滑溜感／清爽感／甜香／飄香／微香／寂靜／自然聲響／音樂／冷的／溼答答的／溫暖的／熱的

任誰都同意的RESORT之芽

但是學生們對於這樣的形容詞反應有些遲鈍，似乎是對這種明信片般的RESORT無法產生實際感受的樣子。換句話說，在RESORT聯想上的印象就有了差異。

Exformation的方向，就是由學生提出下面一些語句，然後再加以潤飾到漂亮。

某學生在探究個人意識後摸索RESORT，然後提出了下面的語句。

「剝開橘子皮，將細絲全部拿掉，種子一個也不留」

「穿著舞鞋到各處走動，回到家後光著腳丫」

「爬上翹翹板的瞬間」……。

由這些語句展現的RESORT，它不是像展開雙臂大聲呼喊那樣的行為，而是像捕捉到人們心中放鬆微微吐氣的那一瞬間。確實，就算不去四處都是棕櫚樹的熱帶海洋，就算沒有在奢侈的池畔擺上舒適的躺椅，對人來說還是有休息的瞬間。這是可以稱做RESORT種子的情境，而它似乎更具有RESORT的本質。

此外，某學生以「熱海」這個隨日本高度成長而活性化，但現在卻可以看見夕陽西下徵兆的溫泉地區為例，指出RESORT的本質不就在那不裝腔作勢且和緩的空氣中嗎？這樣的著眼點就類似滲透到藍調音樂的頹廢香味，在寧可巧妙迴避都會洗鍊性的想法中，不就可以找到RESORT嗎？說的再更深入一些，那不是在燃燒正旺的火焰中，而是在取暖的餘燼或施放煙火的殘留物中有時會浮現愉悅的本質。在這種想法當中，也包含著從宴會後凌亂的桌上，能夠看出人們行為好壞的意思。

我發覺自己的RESORT觀在不知不覺中，已經被西洋社會從殖民地文化中建構出來的安逸刻板印象強烈影響，同時就Exformation的主題而言，我深信學生們可以確實掌握住RESORT。

另一方面，我也開始感覺到當我們在創造某些事物的時候，有一種

會過度將理性和秩序帶入的傾向，現代主義就往往太過於洗鍊和緊張！確實，包浩斯的純粹性或不經琢磨難以獲得完美形態這種想法已經達到具有價值的目標，但如果全世界都充滿這種理性和洗鍊的話，那真會令人感到窒息！世界是建立在適當的生成與消失平衡之下，所以並非只是具有生產力的方向性，同時意識到退化方向性的知性也是設計，而世界就像是生成與消失相交會的海岸一般。

「人活著」並不是只有生成某些事物而已，它同時也代表某些事物的消失過程。另外，在生成之中有消失，而在消失之中也有生成，或許，RESORT是一個能夠把握這些事物的理想題材。

以結果而言，透過這個畢業製作，我們引發了在消失和緩的意象中，試著去捕捉讓人有精神的「什麼」，並且是任誰都能夠點頭且不經思索就露出笑容的共鳴之芽。

「塑膠／條紋」、「睡在外面」、「冰淇淋機」、「鬆散的印刷設計」、「日常中的渡假區」、「休閒‧按鍵」、「平假名」、「百茶」、「熱海」，這九個研究無論哪一個都是潛在於平常感覺中敲開「RESORT」之門的實例，以下就介紹其中幾個。

個別的RESORT

東京塑膠&條紋化計畫
製作│阿井繪美子

Vinyl/Stripes: Turning Tokyo into Vinyl and Stripes
Produced by Emiko Ai

這是一個從塑膠與條紋的色彩‧素材感中找出"RESORT"性，然後再將它具體運用在街道景觀的實驗。首先，透過相片觀察塑膠和條紋的樣態，當看著排列好的大量相片時，參與討論的成員都有深度的共同感受，多彩的塑膠確實可以放鬆人的感覺，它並且隱藏著一種具有導向放開情緒的不可思議魅力，這只要看過一眼就可以瞭解。而相片裡面拍的是色彩繁多的塑膠拖鞋、艷麗的大量塑膠杯、藍白色的塑膠洋傘、線條模樣的亮麗熱帶

塑膠的道路標誌。
禁止標誌也顯現出和緩氣氛。

魚⋯⋯等等，視覺性的說服力有時會壓倒理論脫穎而出，至於提案則是相當簡單且確實。

這個研究更進一步嘗試將塑膠和條紋中的「RESORT」，具體運用在生活裡的影像模擬。稱作「東京塑膠＆條紋化計畫」的一連串模擬，將「道路標誌」、「街頭看板」、「摩托車車牌」、「大廈樓頂水塔」等，變換成類似游泳圈材質和色彩的獨特物體，而「集合住宅」和「斑馬線」則是讓它變成藍白色這種清爽的線條圖形，當然，這並不是具體的設計提案，而是將RESORT性轉換成視覺性的嘗試。

在接觸到這些模擬影像之後，我們對日常周遭因為「塑膠與線條」而

転變成充滿柔和且具輕鬆氣息的環境一事，應該會產生愉悅的想像。各位
從那當中發出的微笑裡，是否有碰觸到未曾注意過的RESORT本質呢？

睡在外面
製作｜折原槙子・木村ゆかり・高橋聰子・森裕子

Sleeping Outside
Produced by Makiko Orihara, Yukari Kimura,
Satoko Takahashi and Hiroko Mori

在白天睡覺，而且是在戶外睡，這是和晚上睡覺完全不同的休息。無論是吃到美味食物時的快樂，又或是在溫泉讓身體無拘無束的喜悅都讓人愉快。但是，能夠勝過「不做任何事」這種平靜感受的卻很少，而這個團隊就是從這當中發現「RESORT之芽」。在太陽高掛天上之際卻橫下心來「不做任何事」，而且還是在戶外進行，這又更找到了它的價值！在「睡在外面」這個若無其事般的標題中，其實就匯集了人的鬆弛感。

　　這個團隊從觀察公園草地上橫臥的人們開始進行這個研究，他們將多少人在草地上睡著呢？以一天的時間推移和氣溫的變化等項目進行紀錄。依據這些資料顯示，睡著的人數是在氣候最好的時間帶中攀向高峰，然後

當天氣轉陰，氣溫下降的時候就持續降低，且獨自一個人睡覺的情形比較少。也就是說，適當的日照、風動、沉浸在樹木翠綠的景觀性、草地舒適的觸感、同伴或朋友的存在……等，這些對於「睡著」有催化作用，是他們會睡在外面的重要因素。

掌握了這些要素的成員，接下來要進行的是稱為 "NAP"，一種可背負移動的戶外午睡用具製作。那不是像露營那種可以在外地住宿的設備，而是只為午睡這種短時間而用的戶外移動道具。所謂 "NAP" 指的正是午睡或打盹，在製作完成之後，具體來說，是將它帶到北海道的原野、牧場、船上、都市大樓屋頂、大型吊橋、大學校園……等地實踐「NAP」。

實踐的全部過程都用相機記錄下來，雖然那不具有紀錄的實証性，但這是一個RESORT的狩獵活動，確定射擊目標後獲得的RESORT，就透過這些成員舒服的睡姿加以呈現。

冰淇淋機

製作｜伊藤志乃・風間彩・田中萌奈

Soft-serve Ice Cream Machine
Produced by Shino Ito, Aya Kazama and Mona Tanaka

冰淇淋是「RESORT」！因為我直覺性的這麼說，所以這個團隊就開始著手研究了。確實，從冰淇淋拿在手上的瞬間開始，人們就會忘記現實繁雜事務，而將心情切換到「冰淇淋」時間。或許和冰淇淋比較起來，更剎那且短時間溶化的那種難以預期的存在才是吸引人的原因。品嘗清涼的冰淇淋時間是甜美的，雖然時間很短暫，但是像這種可以完美的把人從日常生活轉換到RESORT缺口的事物卻相當少。

討論中也曾經論及到「太陽眼鏡」。在戴上太陽眼鏡的那一瞬間，世界就被RESORT化了，這其實應該是一個完美的RESORT道具吧！這個研究也同樣對這種情事進行觀察。讓保鑣、公司的服務台小姐、過天橋的推銷員手握冰淇淋的相片，就是正確地捕捉到在日常生活中將RESORT具體化

的真實感。

　　研究是朝向該如何對「半固體」冰淇淋物質進行設計這個方向前進。分析過冰淇淋的製造方法後，接著就是形狀的構成方式。在冰淇淋造形方面，他們是著眼在擠壓出口處的「嘴形」和承接者的「手部旋轉動作」兩方面，不單單是各種嘴形和旋轉動作而已，再加上反復和隨機動作後，所得到的是全新的冰淇淋設計。最後達成的設計是圓錐筒身的形狀和冰淇淋一樣呈現渦卷狀，從螺旋狀開始，也往螺旋狀消失。以將日常生活導向瞬間RESORT事物的形式來說，在完成含有出色隱喻的這個設計後，團隊也讓研究隨之結束。

鬆散的字體編排設計

製作｜柳澤和

Loose Typography
Produced by Kazu Yanagisawa

這個研究的對象是鬆散的字體編排設計，也就是專注於朝向人們想放鬆的心理貼近的文字優美風情。以瑞士字體編排設計為代表的現代平面設計，它在渾沌的文字世界裡制定了明快的運用尺度和基軸，並且也獲得了相當大的成果。但是，文字系統總是會碰觸到人類纖細心理的微妙之處，同時也會持續接觸到用規則或系統無法杓起的純樸現實。通常想從現有秩序跳脫出來的時候，身體在扭動的同時會去摸索更為新鮮的表現方式，而這或許就是平面設計的另一種本質！

　　說起來那就是緊貼著人類情感或心理而運作的字體編排設計。或許，進入一個說真心話甚至是飄蕩著庸俗意象的世界，然後進行在那裡繁衍的傳達微妙之處的研究也不錯，那雖然鬆散卻決不頹廢！如果各位能在刺繡縫製的鐘錶文字盤……等物中，嗅出那種細微差異的話就太好了。

休閒・按鍵

製作 | 富田誠

Resort Switch
Produced by Makoto Tomita

這是從 "當機器再加上一個RESORT模式按鍵的話會怎樣？" 這個假設出發，藉以研究機器和人類雙方關係的嘗試。也就是說從按下RESORT鍵開始，機器會有什麼樣的回應呢？的各種想像當中，嘗試去找出一種機器和人類互動的新模式。

開端是電風扇的「自然風」模式。按鈕一按下，到之前為止還規律運作的馬達轉速、擺頭方式就立刻切換成無法預測的不規則運動。這種不規則的風力或風向變化，似乎能讓人感受到風是有變化的另一種舒適感。將這種「不規則的」以正面方式接受的發想不正是RESORT嗎？因此，這個嘗試就從這樣的問答中誕生了。

RESORT按鍵相當於選擇自然風的按鈕，在按下它之後，人類和機器之間硬梆梆的關係就會開始軟化。在電風扇的場合，它雖然是先行思考「自然風」功能，然後再受到技術支援才得以成形，也就是說自然風按鈕在電風扇完成後即具有實際效用。但這個專案的設計者富田卻想將這種程序反轉，也就是「RESORT」按鍵不具實際機能，他在機器上合成虛構的RESORT按鍵，然後當我們看著它的時候，再去推測什麼樣的機能會被安裝上去？

例如在按下電視機上的RESORT按鍵後，畫面的影像會逐漸消失並轉換成白色畫面，然後再慢慢的變暗最後才切斷電源。也就是說，它緩和了因為突然切斷電源所帶來的寂寞感，然後再以誘人入睡的柔和照明呈現出短暫的緩衝時間，而這個構想就藉由上述情景來進行推演。

電話上的RESORT按鍵是為了要播出聊天時的背景音樂而設，如果對方是能夠親密對談的人的話，那應該會有不錯的氣氛。這雖然只不過是一個研究而已，但是如果可以從這裡想像一種新介面的話，那或許也是一個新的商品開發手法。

其它還有以下這些成果：

・以語言方式收集日常生活中休閒話題的研究。

・將漢字或外語紀錄的詞語以平假名替換後，如何產生引人發笑的悠閒印象的研究。

・讓RESORT等同於「茶」，然後隨機採集東西方喝茶的光景，並取名為「百茶」的研究。

・採訪已經逐漸沒落，但因RESORT正統性，而加速發展的溫泉地「熱海」的研究。

　　以結果而言，上述研究說明了兩件事。第一，這些都不是什麼特別的奢望，而能夠解放人們感覺的要素，在普通生活中隨處可見。第二，在那之中隱藏著現代人潛在渴求「休」的本質，但是我們大家並沒有注意到。

Exformation持續展開中

現在是2006年，進行中的第三個主題是「皺」。它所代表的並不是具有張力或全新的事物，而是和這些相對的樣態。「皺」通常背負著負面印象居多，但是如果仔細思考的話，那裡可能包含能夠發現積極價值的捕捉方式。例如牛仔褲，它並非亮晶晶的新品才受到歡迎，刻意洗過讓它褪色，並且看起來破破的、舊舊的成品也相當受到青睞。

這樣看來，「皺」的概念和Exformation的概念似乎在某些地方是相通的。所以對「皺」進行考察，就應該能夠以有別於前面兩個主題不同的方式，來實踐新的Exformation才對。

就這像，這個主題目前仍舊活力十足的在進行中。

8 WHAT IS DESIGN?

何謂設計？

WHAT IS DESIGN?

何謂設計？

傾聽悲鳴之聲

所謂「設計」究竟是什麼？這是我對自己職能的基本疑問，為了要回答這個問題的某一部份，我以身為設計者的身份每天過著生活。

已經是21世紀的現在，因為科技的進展而讓世界處於激烈變革的漩渦中，那同時也使創作和傳達的價值觀正在動搖。當科技將世界重新編制成新架構的時候，往往就會犧牲從以前生活環境累積至今的美感價值，世界偕同技術與經濟而強迫性地向前邁進，生活中的美感意識就常因無法忍受其劇烈變化而發出悲鳴聲。在這種狀況下，重要的是時代不應該著眼於向前邁進的那一端，反而是要去傾聽那悲鳴聲，或者將眼光朝向在變化中即將消失的細膩價值感才對吧！最近我常有這種感受，而這樣的想法也日漸增強之中。

時代不斷向前邁進不一定就是進步！我們現正處在未來和過去之間的夾縫之中，而每一件創造性事物的開端並非都在社會全體注視的前方，或許在背後用看穿社會般的視線加以延長才能發現它，不是嗎？前方雖然有未來，但是背後卻擁有龐大歷史所累積的創造資源，我們對流動在兩者間的發想力道，不就稱為創造嗎？

此外，設計並不全然是西洋思想。因為工業革命以發生在英國為開端，所以現代文明的典範應該向西洋學習，這是非西洋社會的人們長久以來所思考的，但是，今日文明的疲憊與衝突，就是從西洋現代價值觀對世界敷衍所產生！不論是人類的睿智或設計都是和各界各地的各種文化共存，而對於在全球主義激流中逐漸消失的睿智，我們一定要去注意！我們從西洋現代思想學到了許多事物，這是無庸置疑的，不要對這個事實失去敬意，然後將其成果在各種文化中咀嚼的同時，世界就會開始邁向嶄新的設計知性領域。

所謂設計，就是充滿活力地透過創作與傳達去認識自己所生存的世

界，而出眾的認識與發現，應該就會招來人類經營生活的喜悅與誇耀。新的事物並不是由零產生，也不是由外部引入，而是以獨創性讓看似平凡的日常生活裡覺醒後，它就從中誕生。所謂設計，就是讓感覺甦醒並重新感受世界！本書所介紹的許多案例就是我以這種個人思索所進行的嘗試。而談論個人經驗這件事，或許它無法和談論優美的設計理論有所連結，但是將作為「行為」的設計進行文字化，我想讓它成為設計經營的一部分而去意識它的存在。

　　到目前為止，各位已經在本書中看了許多設計故事，但是在這裡，我要再次將設計從發生開始至今為止的過程，透過時代去反芻。因為，我想要從眺望自己的生活和設計，來對歷史中的個人願景進行確認！這裡不打算進行精確的歷史回溯，而是要像速寫般地提起勇氣做概略的描述。

兩種起源

人類從使用道具的那一瞬間開始，設計也就誕生了。那麼，那個瞬間在哪裡呢？

　　在電影『2001太空漫遊』前頭有一幕相當有名的畫面，那就是有兩群猿人在相互抗爭，其中一方因為將動物棒狀的骨頭拿在手上當作武器而取得爭戰優勢，於是具有打擊力量的猿人就以此驅逐敵人，然後握在手中的動物骨頭就被丟向空中並慢慢旋轉，之後就切換成巨大的太空船畫面。

　　一般認為當猿人開始站立步行後，以空空的兩手撿起像棍棒般的物體敲擊東西並將它當成武器使用，這就是道具的起源！從手中握著棍棒的那一刻起，就因為智慧的運用而改變了世界，然後就開始經營建構自我環境的知識，直到進化成太空船為止，電影前頭的畫面就是在象徵性地描繪那種令人眼花撩亂的想像。

　　在具有說服力的影像中，我們不加思索的就能理解因為智慧而讓世界改變並形成自己的環境，如果將這種行為當成是設計的話，那麼人類智慧的起始或許也是設計的起始。

　　但是，道具的起源就只是棍棒而已嗎？我認為那應該還有另外一種！當猿人開始站立步行後兩手就自由了，然後合起自由的兩手，就會變成器具，而人類的祖先不會用這靠攏兩手掌的器具杓水來喝嗎？應該是會吧！就像我們現在用手杓起河裡的水來喝一般，他們也是會這樣喝水的。當兩手掌封閉的時候，會形成可讓一隻蝴蝶停留的大小空間，而在這個想要保有 "什麼" 的空間裡，就具有另一種道具的起源，換句話說，也就是器具的原形！

　　棍棒與器具，和生命一樣這些道具也有雌雄之分，而人類的祖先應該幾乎同時將這兩者掌握在手中吧！試著想像一下位於那裡的設計起源，這兩者在極為久遠的意象消失點上有什麼意義呢？那並沒有辦法說的很明確，但是在將設計起源放在那裡之後，對於設計的想像力會大幅增加其柔軟性。特別是裡面的「空」，也就是因為存在著 "什麼都沒有" 而能對具有功用的器具原形進行想像，正因為這樣，我們也才能夠得到對過度重用棍棒及環境加工文明的新評判性！我是這麼認為的。

　　棍棒，它增幅我們身體的力量並進化成為讓世界「加工・改變」的道具。將石頭變成尖銳的石斧，它發展成狩獵用的道具及武器，也就是刀、槍、箭，又或者是進化成耕耘地面用的鋤和鍬、划船用的槳、推動空氣的螺旋槳、鋸子、槌子、菜刀、刀子等物的加工工具，在眼花撩亂的人類史中，這些都緩慢且確實地進化至今，然後它們在動力發明之後，又發展成為更強力的機具，而挖土機、吊車、戰車、飛彈則實現了更為強大的力量增幅，並且也發展到可以改變人類生存的母體環境規模為止。此外，不只是大型化而已，甚至連細微的東西，例如從微米發展到奈米科技，這種微型化技術，這也是一種當作身體機能擴張的棍棒延長。

器具，它往容器方面發展是當然的，並且也進化成像衣服或住宅……等內部是空的，要容納或保有某種事物的道具。作為收容感情或思維道具的語言、為了要保存語言的文字、或收納文字的書籍也都是器具。而保存聲音或影像等所有資料的硬碟……等等智慧物的容器也都是器具的延長。

　　因為將收容‧保有這種行為放在和加工‧改變的相對位置上，所以人類就建構文明至今，更甚者，棍棒類的道具和器具類的道具在進化過程中融合，然後孕育出太空船和電腦這種嶄新的道具，它們不是棍棒也不是器具，而是兩者兼具。類似棍棒的器具和像器具的棍棒，因為手中握有這種新的道具，所以人類會發展出什麼樣的智慧呢？現在我們正位於這種全新狀況的開端處而已！

裝飾與力量

設計本來不就是裝飾嗎？所謂的樣式性裝飾，也就是去除「Frill（不必要的裝飾）」後再以合理精神，來思考物體的外形與色彩，這是現代主義式的發想，但人類注重這種所謂的「簡單概念」，它相較於人類史還只是發生在不久之前的事而已。不怕被誤解來說的話，在漫長的人類史當中，設計是一種豐富的暗喻，也是一種歌頌人為痕跡的裝飾。

例如中國的青銅器，它一開始就被繁複的渦卷紋覆蓋著，那為什麼要做這種裝飾呢？又為什麼不是樸素或簡單的形式呢？試著去思索的話，從簡單中發現價值的感受性，不過是近代的特殊美感意識而已！但是人會自然畏懼和珍視那種稠密且複雜的事物，所以比起上面什麼都沒有的樸素青銅器，佈滿密密麻麻渦卷紋的青銅器，才會引起人們的注意。為什麼會這樣呢？那是因為涵蓋高度技巧和大量時間的人為累積，被濃縮在那上面的緣故，因此我們會感受到複雜的紋樣似乎會散發出獨特的氣息。而青銅器是當時的高科技，它和時代權威具有密切的關係，也就是說，稠密的裝飾是被運用在維持國家與部族團結的向心力表徵，或者說那是力量的象徵。

在地球，隨著人類數量的增加，會使國家與部族產生動態性遷移、接觸與相互干涉。而在能夠維持某種凝聚力量，或者是發出讓人感到更強烈武力威脅氣息的周遭，稠密的紋樣就發揮著它的作用。渦卷圖樣產生了龍紋，而在鄰近的伊斯蘭宗教圈，則以幾何學的稠密紋樣，來表現國家與宗教的威嚴，連歐洲也一樣，貴族和國家的權威仍舊和稠密的紋樣有著密切關係，而教會壯麗複雜的技巧堆積、在權力與力量的表現這種意味下也是相同的。在印度泰姬瑪哈陵的壁面上，將東西方收集而來的各種彩色石頭，以唐草紋樣進行手工鑲嵌覆蓋的理由也是，而在北京紫禁城隨處可見的龍紋雕刻的理由也是，淹沒整個伊斯蘭教清真寺牆壁的蔓藤花紋的理由也是，哥德式建築的複雜大教堂和寬闊內部空間所點綴的細緻彩色玻璃的

理由也是，施作在凡爾賽宮鏡廳的洛可可複雜裝飾的理由也是，以上這些理由的根源都在於權力和力量。而力量也只有在經過高度訓練的人手，耗費大量時間實現的成果中才能展現出來，在現代之前的世界，強大的力量是必要的！

　　所謂的現代，就是一個從這種強大力量中解放，並且實現每一個個體自由生活的世界。而中央集權的崩解和現代社會的起步，則讓設計從具有威嚇力量的裝飾中獲得了解放，並且成為從合理性及簡潔性中，找出價值的契機。

　　話雖如此，設計在現代設計誕生之初，仍然掌握在工匠手裡，而專為王公貴族所累積修練的手，這雙瞭解製作的嚴峻和喜悅之手，就與裝飾共同維護著傳統生活家具用品的品質。而培育自歷史的各種生活環境陳設和日用器具的精要，就透過工匠之手提供了一般人也能享受的優質環境。但是，機器生產這種新的製造方式卻踐踏了傳統方法，然後以此為契機，人們對合理且主體性的環境形成意識，亦即 "設計" 就開始產生了自覺。

設計的起源

現代設計的起源就像美術史學家尼可拉斯‧佩夫斯納在其著作「現代設計的先驅」中介紹的那樣，一般認為是源自於社會主義思想家約翰魯斯金和同樣是社會主義者，但同時也是藝術運動家的威廉莫里斯的思想。因為是發生在一百五十年前左右的事，所以也不是很久。

十九世紀中葉，英國因為工業革命帶來機械生產而顯得相當有活力，但是初期的機械製品是將當時留戀貴族裝飾的家具用品，以等同於「不靈巧的手」的機械進行模仿的緣故，所以都不是很能夠讓人心動的造形物，這從翻閱1851年倫敦萬國博覽會的資料，就可以想像那種樣子。手工經過長時間磨練出來的「形」被機械粗淺地詮釋和扭曲，並且以異常的速度大量生產，當看見這種狀況的時候，對自己的生活與文化抱持熱愛的人們，似乎會感到一種失去某種事物的危機感，以及對美感意識的痛楚。粗糙的機械製品在歐洲敏感的傳統文化中，並非毫無抵抗就被接受，以結果而言，手工所培育出來的文化和隱藏在背後的感受性反而漸被明顯化。在物品旁踐踏喘息中的纖細感受性，並向前邁進的機械生產，對著它吶喊著「無法忍受了！」而呈現呼吸急促且提出異議的代表者，就是魯斯金和莫里斯！他們的活動是對粗暴且性急的時代變革，敲下警鐘和發出噓聲，也就是說，在讓生活環境產生劇烈變化的產業結構中，他們針對潛藏的不成熟與鈍化進行美感的反抗，這正是所謂的「設計」思想，或者是其想法的開端！

但是，持續加速朝向大量生產與大量消費前進的機械生產卻無法再回頭，就算對不明確的美感意識和知性唱反調，但在啟動工業革命後所爆發的生產與消費卻絕對不可能壓抑的住。因為約翰魯斯金的著作與演講，以及威廉莫里斯的藝術與設計運動，都具有嚴厲批判機械生產會帶來弊病，同時卻要維護並復興工匠技術，這種向反現代傾斜的強烈主張，以最後

的結果而言，它並沒有被時代所接受且無力阻擋社會的變革。但是在它根底的感受性，也就是在製作與生活之間存在著喜悅的根源這種著眼點或感性，就以身為設計思想的源流，而受到後來的設計運動者支持，最後就對社會產生了深遠的影響。

我們當然無法直接體會那個時代，但是卻可以閱讀片斷保存的資料，例如威廉莫里斯所提倡美術工藝運動中的書籍設計（Kelmscott Press出版社）和壁紙設計……等，就是能夠強烈傳達出他們訊息的豐富資料。在零散看過這些之後，我感覺到像是直接接觸到十九世紀老頑固風骨般地發抖和畏懼。那並非沒有道理，而是透過實體創作物對拙劣機械所生產的懦弱造形物提出反論，那種氣宇軒昂的樣子，猛烈到會讓現代設計師的感覺顫抖與產生壓倒性的美感，甚至還有像是被指責般的感覺！而那種強烈的氣魄絕對會注入到所謂的「設計」概念中。

另一方面，因為具有機械生產導致品質惡化這種負面印象的社會背景，所以反而更顯露出魯斯金和莫里斯的思想，但這卻無法斷定思想就是出自於他們兩位！或許隨著市民社會的成熟，與藝術不同的感受性，也就是「孕育出最恰當的器具與環境的喜悅，以及將之用於生活中的喜悅」的意識就像地下水一般，十九世紀中葉的市民應該會將它不斷儲存起來，然後這種意識就以機械生產出粗糙的日用品為契機在社會表面噴出，而魯斯金和莫里斯的運動就是這種現象的表徵。

總之，因為機械生產的粗暴發展，導致纖細生活的美感意識受到傷害，因而它就成為誘因讓「設計」的想法和感覺方式在社會中出現。今天，在因為資訊技術的進步而讓生活環境產生新變化的狀況下，我們確實有必要重新注視設計的經緯與其運動，而設計就像再次回到魯斯金和莫里斯的時代那樣伴隨著新時代陣痛，所以現在應該是要重新凝視他們的思想和感性根源的時候了！

設計的統合

還有另一個事件端坐在「設計」這個概念旁的新紀元，它在我們設計師腦中佔了相當重要的位置，那就是包浩斯。包浩斯是1919年創設在德國威瑪（Weimar）的造形教育學校，同時它也是一個設計運動。直到1933年被納粹政權打壓關閉為止，其活動期間只有14年而已。這所學校在最興盛時期也不過只有十多位教師和不足兩百名具有學籍的學生，但是它卻給予「設計」這個概念一種明確的方向性。而這裡除了已經對機械生產抱持正面接受態度之外，它同時也對20世紀初，因各種藝術活動所引發的各種造形概念進行了總整理。

從魯斯金、莫里斯到包浩斯之間，令人眼花撩亂的新藝術運動風暴席捲了全世界，立體派、新藝術運動、分離派、未來派、達達主義、風格派、構成主義、絕對主義、現代風格……等等，或許因為國家地區和思想體系不同，而有不一樣的稱謂與表現方法，但是總括來說，為了要和過去的形式做一告別，它們在一度徹底解體後，再以激烈熱忱的試行錯誤在歐洲所有區域和藝術領域中興起。在那之前的裝飾藝術歷史中的所有造形語彙，也就是裝飾樣式、工匠技巧以及高度狂熱的貴族興致等，全部都無法逃過這個解體作業，而這個解體作業的結果，便讓造形與藝術各領域一時化作「極為滋養的瓦礫堆」。

將這些充滿養分的瓦礫堆，以更為透徹的思想和能量進行檢証分析，然後再以強大的思考之缽，將這些瓦礫研磨成粉末，最後再利用篩子進行整理整頓的，就是包浩斯！而和造形相關的所有要素，就在這裡進行一次感覺與思索性的檢証且將它們還原到原點，然後，這些無法再更簡單的要素，例如色彩、形態、材質、素材、韻律、空間、運動、點、線、面……等等，就成為造形的基本要素。將這些零件整齊排列在手術台般的地方，大聲地說出"好，就從這裡開始創造新時代的造形吧！"然後再往新造形

運動踏出腳步的，就是包浩斯！

　　當然，我知道用這麼簡單的比喻來總結包浩斯是很粗魯的，它本是綜合多人的「活動之束」，具有用單一思想無法掌握的一面。例如抱著將各種藝術進行統合的熱情來構思包浩斯的葛羅佩斯（Walter Gropius），以及持有神秘主義思想傾向的伊登（Itten），以精密造形理論為包浩斯活動帶來明確指針的漢斯·梅耶（Hannes Meyer），以還原後的要素為基本，並強烈產生出新時代造形的莫荷里·那基（Moholy-Nagy），將造形過程當作「生」的問題加以捕捉，然後探究生命體產生秩序（形）力量原像的保羅克利（Paul Klee）和康丁斯基（Wassily Kandinsky），以「包浩斯舞台」為中心來展開非日常現在主義的奧斯卡·史雷梅爾（Oskar Schlemmer）……等等，愈觀察愈可以發現那裡具有多樣化個性的競爭，而這種匯聚多樣性才能進行活動的結果，就是包浩斯。所以如果將它切的更細再進行觀察探索的話，那絕對可以從那裡引發出無限的思索。只是，從遙遠的21世紀這個觀點遠望他們活動整體的話，閃耀著光輝的星星群聚看起來應該會像是渦卷星雲。歷史有時候要瞇著眼睛看，雖然可能會失去它的本質，但是在這裡，將包浩斯從遠處如同銀河一般來觀望，就能夠掌握它大略的姿態而讓故事繼續吧！

　　換句話說，在現代主義框架中，設計這種概念是以包浩斯為契機，而造就出相當純粹的形態。

20世紀後半的設計

約翰魯斯金和威廉莫里斯培育種子，而20世紀初的藝術運動耕耘土壤，其結果是在德國以包浩斯這種形式讓設計蹦出簡潔的嫩葉。設計所提出的想法其實包含寬廣且舒適的世界，而人們只要還是透過製品或傳達認識生活

品質的話，設計就會在各式各樣的文化中讓豐盛的枝葉得以延伸開展。

　　但是，在設計理應持續開花綻放的20世紀後半，世界因為經濟復甦因素而被強力驅動著，正因為這樣，設計也就受到經濟的強力牽引。原本不管是魯斯金、莫里斯或包浩斯，在設計思想的背後本來就具有大量的社會主義色彩。魯斯金或莫里斯對於手工製作被操控在等同於機械生產的經濟相當厭惡，而包浩斯也是誕生於威瑪這個社會民主主義政府之手，也就是說社會民主主義風潮，助長了包浩斯的思想，總而言之，設計的概念具有以大量理想主義式的社會倫理為前提而誕生這種原委，它就是這麼單純，所以在經濟原理這種強力磁場中，要貫徹理想的力量就會顯得薄弱。

　　經濟原理相當簡單，因現代社會的實現誕生了個人自由，它除了提升擁有、積蓄以及消費的欲望外，也醞釀出無數想要更有利於實現欲望的力量，在這些因素離合集散之中就產生可動搖世界的新式強大力量，這就是經濟！經濟將現代社會的生活者，推向消費並不斷製造新產品的循環中，此外，為了將這些產品當作慾望的對象來加以流通，所以媒體就進行各式各樣的發展，因此傳達也就高度進化。在這種經濟發展流程下，設計則被巧妙地整個捲入！

　　在20世紀，全世界兩度體驗了世界大戰，睜大眼睛來看這件事的話，那是世界往新運動原理移動的過程。接近各個國家、文化與宗教，全球數十億人正以各自的價值觀生存著，而因為交通及通訊的發達，使得思想和世界觀的交流、交易通商……等等相互接觸的力道愈強勁，就愈會產生相互間自我主義和力量的衝突。此時如果沒有一種全局且理性的國際性調停運作的話，那就會走向悲慘的局面，那就是戰爭！在經過兩次大戰後，世界看似勉強抑制住毀滅性武器的運用，而維持某種程度的理性，但是取而代之的，以不伴隨武力的新競爭方式來說，經濟就恰似人類生存動力來源般地讓世界進行運轉。世界的運動原理正朝向經濟進行大幅度的切換中，

類似經濟戰爭這種用語也就從此產生，而設計就在這種狀況下被捲入。

規格化・大量化生產

為了要能夠簡明扼要地想像這種狀況，所以稍微回頭看看具體的狀況吧！

第二次世界大戰後，在亞洲東邊歷經戰敗的日本國內，產品設計正開始在工業生產中發揮它的機能。以包浩斯為始的現代設計思想（雖然在日本也讓自己的現代主義萌芽），但是卻被朝向工業製品以精密且大量生產，也就是所謂的「規格化・大量化生產」發展的產業氣勢所湮滅覆蓋。

戰後日本製造業企業家代表之一的松下幸之助，據說他考察歐美結束後一回到日本機場時就說：「從現在開始是設計的時代啊！」，這當然不是他體察到包浩斯或理想主義這種設計的源流，而是映照在從戰敗後站起，並肩負復興責任的企業家眼中對 "設計使用性" 的率直言語。在眼前有準備蓄勢待發的產業和背負成長責任的勤勉勞動者，而設計就隨著高度經濟成長逐漸融入產業當中，更扮演著促進規格化・大量化生產的齒輪角色而持續成長，然後，所需條件已備妥在眼前！

另一方面，在大量化生產的旁邊，日本總是在摸索著自己的設計思想。每當將歐美現代主義放進日本文化的胃袋時，「原創性是什麼？」就會像打嗝般地發出，這在日本現代設計史上經常會出現。將西洋產物和本國原創性放在對立位置這種傾向，是具有仿照西洋現代化發展經驗的亞洲諸國所共通的文化創傷。

在這種狀況下，從民眾生活裡培養出來的傳統工藝中，就發現產品設計的理想——民藝運動具有簡潔性，並且也擁有能和西洋現代主義對峙的獨特美學。也就是說，那不是在產業下的偶發性「計畫」，而是生活這種

「生存時間的累積」必然會醞釀出物體形態所錘鍊出來的發想。從傳統汲取設計這個觀點雖然近似魯斯金和莫里斯的主張，而且這也是一種合情合理的想法，但在產業正呈現飛躍性進展與戰後歐美文化流入導致混亂的社會狀況下，它就不具有那麼大的影響力。

仔細觀察日本的產業設計，很明顯地，它不是往生活文化，而是朝向經濟方向發展。從戰爭毀滅的打擊中重新站起，正傾全力圖謀復興的日本，它的首要目標是經濟繁榮，而非生活意識的成熟！在20世紀後半的日本"不管味道好壞先填飽肚子，不管文化如何先顧好產業"這種價值標準涵蓋了所有層面並發揮不外顯的力量。

俯瞰當前日本的產品設計，除了部份例外之外，大部分的背景裡都具有以規格化・大量化生產為前提的大型企業觀點。在產業設計中，設計師的個性被壓抑，而企業計畫、生產、販售商品的想法與策略則被正確反映出來。如果它是正向發展的話，那就會成為素材和技術是配合時代生活所需的最佳合理設計，但若是負面的話，那就會成為迎合市場的無恥設計。以SONY為代表的日本工業設計，它將設計師放在企業內部使得工程師和設計師能夠緊密聯繫，然後在進行規格化・大量化縝密管理的情況下，它就成為能在國際間抬頭的高水準設計！

Style Change & Identity

試著將眼光轉到美國是怎樣的情景呢？為躲避第二次世界大戰戰火，而從歐洲移居到美國的現代設計先驅，他們就將原本思想的一部分帶往美國。葛羅佩斯往哈佛大學，米斯文德洛被延攬到伊利諾州工科大學，莫荷里那基在芝加哥設立了新包浩斯，因此，他們的思想就在當地被傳承下去。美

國在建築和產品設計領域能有飛躍式的發展，就是因為在背景裡具有這種歐洲和包浩斯的思想因素。

但是，和社會民主主義式的包浩斯思想不同，美國的設計是被當作支持經濟發展的一環而散發出更亮麗的色彩。也就是說，那是和市場分析與經營策略緊密連結，並以相當實用主義的形式進化而成的。1930年代源起於美國的「流線形」流行，是以設計進行產品造形差異化的開端，其後則和產業技術的進化結合，並且以猛烈的速度開始展開表層的設計差異化，就算是現在，它仍然對世界產生影響並持續發展。在美國領導世界經濟的情況中，像這種現實性的設計觀，可說反倒是對歐洲及日本造成了影響。美國經濟賦予設計的「思想」，說明白一點就是「當成經營資源的設計運用」，而看穿大眾消費的欲望是被「新奇性」所鼓舞的企業家們，就以「改型（Style Change）」這種方式對應而重用設計。

新型態製品的出現讓既有商品老化而變成舊款，「今天的東西，明天看來就會變舊」這種策略的目的是要給消費行為一個動機，而設計也因應這種企圖而不斷改變製品的造形。那之後在世界任何地方，像是汽車、影音設備、照明器具、家具、生活雜貨、包裝……等等，所有商品透過改型來強調它的存在，並且也動搖了消費者的欲望。

另一方面，當歐洲人得知「品牌」是保有市場價值的有效手段後，便擅於將它當成操作技術讓設計發揮機能。若談到經營資源的話，大多是指「人才」、「設備」、「資金」，但近年來「資訊」也被加入，一般廣為人知的「企業形象」或「商標」等，也被包含在這個「資訊」裡面。在這種對企業經營有所貢獻的策略解說根基當中，讓CI（企業識別）或品牌管理這種手法巧妙進化的也是美國。

思想與品牌

那歐洲的設計又是怎樣的光景呢？歐洲是被德國與義大利這兩個戰敗國牽引著設計。在包浩斯關閉之後，雖然教授們大多去了美國，但其思想卻由經歷過包浩斯洗禮的人傳承並進化下去。

在德國，就由烏爾姆（ULM）造形學院擔負起這個任務，由校長馬克斯比爾（Max Bill）打出「外界環境形成」的概念後，設計就被當成是環境思想的未來。烏姆造形學院的理念可由課程中明確得知，雖然當中顯示出具有產品造形、視覺傳達、資訊等這些領域，但說這些是特定的專門領域，還不如說它們似乎是被定位成綜合性的設計。課程中不只是處理色彩、形態的知識與訓練，連哲學、資訊美學、人體工學、數學、控制論和各種基礎科學都有所網羅，這幾乎已經不屬於工藝和美術類別的教育構想，而是應該被評定為以橫跨各種科學為前提的「綜合性人類學」或「綜合造形科學」的內容！這些在影響環境全體的「設計師」背後，具有該如何安排什麼樣的思想和知識體系這種深思熟慮的痕跡，並且也傳承了從包浩斯到烏爾姆造形學院設計概念的深化。

現今以"百靈牌"為代表的德國精密產品設計，就是超高水準的人類研究成果，而背後就具有類似這種設計思想的深化。

另一個戰敗國義大利呢？以拉丁式明朗個性發展出現代設計的義大利設計，它和思索性的德國正好是一種對比。義大利設計師Enzo Mari說「讓小孩從小就感到米開朗基羅、達文西是在身旁一同成長」的義大利設計世界，它是自由奔放且著手於悠然自得的創造性，其豁達的力道也反映出設計的另一種魅力。此外，在比較不屬於大量生產的小規模工業生產當中，以高精度實現創意與造形，具體而言就是將工匠的手工視為工程一部分，這讓義大利設計同時實現了獨創性與高品質並博得了名聲。

詳細觀察歐洲設計的話，在那裡除了各個設計師的獨立性之外，總還

會讓人感受到工匠技巧的痕跡，那大概是在設計師的職能意識中，繼承了工匠性的創作源流的關係吧！就算是在包浩斯，也都有過「教授」和「工匠師傅」兩人共同授課的情形，因此在歐洲創作的根底就潛藏著不斷磨練的工匠手工藝，當它朝正向發揮的時候，就會成為能夠突顯出個人自由闊達的獨創性設計，但如果是負面運作的話，那就會令人感到個性的存在會變成有點驕傲自大的設計。

像這種擁有個人才能與工匠品質的優秀製品獲得在市場中的優勢，亦即「好評」，然後將它當成特別的「價值」留存下去，也就是它促進了對「品牌」這種力量的社會認知。而保證製品品質與血統的「商標」，不知從何時開始也對國際市場具有影響力，這是將品牌當作操作方法並反覆琢磨成長的結果，甚至連 "OLIVETTI" 和 "ALESSI" 這類工業製品公司，也產生了「品牌」自覺。無論如何，設計的潛在能力在這裡發揮了相當大的力量，而這種發想最後在美國也被當成市場的一環並深入研究，最後被當作產品、企業形象管理、廣告策略等設計來發揮力量，這點在先前之處也有提及。

關於歐洲的設計只要一開個頭寫就會無止盡了，北歐、法國、英國、荷蘭……等等具有魅力的設計實在難以細數之，因此只好暫時將這些略過而先往下談吧！

當日本、美國、歐洲正處於各自的成長、淵源和經濟思春期時，會因為受到不同來源影響，而導致各自的設計面貌和機能也都互異，但是在經濟力量強力運作的20世紀後半，他們無論何者都是以「經濟」為主要動力向前發展，而設計也就被當成是提供「品質」、「新奇性」、「獨特性」的服務，並被期待能大有所為，而它也就因應這種情勢並開始活動了。

在這種社會狀況下，生活大眾隨著資訊或商品的不斷更新，而喜好某些事物，並且還害怕自己會「跟不上時代」！

後現代的戲謔

以個人電腦的爆發性普及為界線，時代就更邁向新經濟文化的搖籃期。但在相當於黎明前的時刻，設計卻迷失在不可思議的路途中。

1980年代，設計領域出現了「後現代」這個用語，是以建築、室內、產品設計為中心興起了一股流行現象。它在義大利崛起之後，瞬間就在先進國家中擴散。就像名稱所顯示的，它似乎是新時代與現代主義在思想上的相互矛盾，但在21世紀的今天，如果從稍大一點的面向回頭去看的話，後現代甚至還不能算是設計史上的一個轉換點，它只是被現代主義所喚起的設計思想在世代交替中引起的騷動罷了！如果仔細觀察的話，那也可以看作是象徵現代主義某設計師世代的「衰老」事件。

從造形性趨勢來說，它明顯是被計畫出來的小型符號體系，就像是某種流行那樣！身穿過氣服飾而在相片中常引人發笑的，就是社會全體皆互動在虛構的流行當中這種奇妙現象的結果，而從21世紀回頭看後現代，那同樣也是會引人發笑，甚至看起來就像是流線形的復活！但是有一點相當值得注意，就是引導這個運動的設計師是在現代主義潮流中，代表著OLIVETTI公司的產品和CI設計，並留下極為優異功績的索特薩斯（Ettore Sottsass）之類的設計師。後現代和流線形風潮的不同，在於設計師本身並不沉溺於造形性，而在個人經驗中看破現代主義可能性和界限的設計師，他們就創造出虛構的符號體系，並呈現出是在"玩"設計。還有一點也必須注意，就是生活大眾在瞭解這種設計的虛構性下，仍然產生要去接受般的某種成熟或「習慣」這點。

因為出現了要"玩"設計的設計師和瞭解這種情形並接受的生活大眾，這就是發生在1980年代的新設計狀況。

但是，我並不認為這是在設計上象徵「一種世代老化」的現象！為什麼呢？因為我感到這是對現代主義產生疲憊現象的設計師，和對資訊產生

習慣現象的生活大眾，所共同演出的「戲謔」世界，是對現代主義注入純真熱情感到厭倦的「凋零的達觀心境」世代。

　　總之，後現代充滿遊戲性的造形是老一輩設計師所開的洗練式玩笑，是熱愛設計放蕩的新紀元。世界雖然只能笑著接受它，但只有「經濟」是非常認真地將它用在市場的活性化上，因此就造成它非必要地在世上蔓延，也讓年輕的設計師們一度被愚弄，再加上評論家也評定它是現代主義在新時代中的對立者，而這一點是後現代的迷失、困惑和悲哀。

　　從這些事件我們應該會察覺到現代主義仍然還沒有結束的這個事實，就算它已失去誕生初期的衝擊力，但卻也無法被流行或形式所取代之。就算有過某些世代設計師一度對探索它而感到疲累，並且像打油詩般讓它呈現笑果的這一幕，但是，如果讓現代主義進化並成長的本質性動力，是生活品質必須透過 "製作" 來認識這種智慧的話，那麼，讓更年輕的世代接觸這些思想並成為設計師，之後他們就會超越對主流產生倦怠的舊世代，並朝向「新的現代」大步邁進。

電腦科技與設計

那現在的設計是怎樣的狀況呢？今天，社會因為資訊科技的顯著進步，而往激烈的變動方向前進，而愈想像電腦所帶來的能力提升，就會愈覺得劇烈，但世界對這種潛藏於未來環境變化其實反應過度了。儘管火箭只到達月球而已，但世界卻忙於準備或操心要進行銀河間的移動！

東西方的冷戰已經結束，而世界也將經濟力量當成緘默的基準運作很久了。在經濟力量佔絕大部分價值觀的世界中，人們認為，能夠對預測的環境變化進行迅速反應和處理，才是保障未來經濟力量的最佳策略。然後，人們確信還會有可以匹敵歷史中工業革命的規範變革，因而不會再錯過搭車時間而嚮往新場所移動，並且也對受到「電腦之前的教育」的個人頭腦持續進行鞭策。

將電腦科技應該會產生的豐裕，以搶先他人入手這種動機而運作的世界，並沒有時間去充分體會真正的豐裕和恩惠就投身到它的可能性，隨後就像是以跌跌撞撞的步伐向前走一般，實際上是在不安定且壓力大的情形下往前發展的。

人們似乎認為技術的進步不應該是評判的對象才對！而對於以往抗拒工業革命和機械文明的人，就都認為他們沒有先見之明，或許這種強迫觀念式的想法，就存在於現代人意識的根底也說不定。所以，大概每個人都會感到不適合卻又說不出口，而對科技發牢騷則會被認定是不合乎時代，最後跟不上時代的人就會被毫不留情的被裁員！

但是，不怕招來誤解有話直說的話，科技應該不要著急並且要仔細地進化才對！它需要花費時間並經過試驗、修正之後再成熟比較好。狂奔在過度競爭中，接續的是不安定的基礎和不安定的系統，而不斷加以反復的各種基礎系統，它的體質是不確實且容易產生破綻，就這樣不停往前走的話，當然會產生疲憊現象！今天，人們將個人置於不健康的科技環境且讓

壓力愈來愈大，而科技已經大幅超越人們可以整體掌握知識的絕對量，最後結果就是變的朦朧而看不見！在這種狀況下，要進行處理的思想和教育來不及趕上，所以很可惜的源自於不理想基礎的製造和傳達都談不上美！

電腦不是「道具」而是「素材」！這是麻省理工學院前田John所做的評判。這種表現指的不是將軟體生吞活剝後就使用電腦，而是要深入且精密地去思考，這個新素材可以開拓出什麼樣的知性世界？我認為這是一個值得敬佩的批評。某種素材在成為優秀的素材之前，首先必須要將它的特性進行到極限為止的「純化」處裡才行。黏土雖然隱藏著誘導雕塑造形的無限可塑性，但它的可塑性終究是和黏土這種素材的純度有關。如果在黏土中埋藏著釘子或金屬片的話，那人們就無法隨心所欲的揉捏它了。我們現在都是以血的雙手捏著黏土，而從這種勉強狀況中所產生出來的物品，很難想像它可以滿足我們的生活。

現在的設計，它背負著將科技帶來的「新奇果實」用於對社會進行提案的任務，這也更加扭曲了它的作用。對於「讓今天的東西，明天看起來變舊」這點發揮力量，然後在好奇的餐桌上提供「新奇的果實」服務已然習慣的設計，它具有被新科技征服的情況，而且這種傾向仍在增強當中！

激進地猛衝前進

我們雖然將科技帶動社會這種狀況稱作Technology Driven（技術驅動），但是有一個適應這種狀況並牽引著設計世界的國家，那就是荷蘭。近年歐洲設計新紀元的震央未必就在義大利或德國！

西元2000年的萬國博覽會在德國漢諾威舉行，當時無論哪個國家都是以生態為主題，並針對節能減碳或對環境的處理方式進行提案。但是，

唯一只有荷蘭發出的訊息不同，我記得是類似「無論是國土、森林、花的種類、能源、啤酒，全部都出於自製」這樣的訊息。

由"MVRDV"這個建築師集團設計出被暱稱為「大麥克」的荷蘭展覽館，它是四層的建築，在屋頂還模仿高地陳設了土堆和水池，在那裡則有數座風力發電的風車。底下的樓層是「森林」，那裡種植了自然的樹木，還有用自然木材當作柱子來支撐地板和天花板。天花板上則以隨機方式配置了大量的日光燈，他們似乎就是用這些照明來讓樹木進行光合作用的樣子。然後再下一層樓則是花園，記憶中，似乎可以從散佈在花叢中的小型揚聲器聽見蜜蜂的聲音。而一樓可以喝到海尼根啤酒，整體構成是要讓參觀者體驗荷蘭和自然相處的方式。

仔細思考的話，荷蘭的國土是以堤防阻隔海水來造陸的，而國土的四分之一似乎要比海平面低的樣子，「神創造世界，荷蘭則是荷蘭人創造的」就是這個緣由。而創造土地，就是指連森林、田地、運河等等都是人工的，荷蘭的運河就像是用工具畫出來那樣地呈現幾何形，在沿岸則恰好有排列整齊的住屋。曾經有一段時間荷蘭致力於鬱金香的品種改良，就算是現在，花的種苗產業仍是它的重心，還有利用風車產生能源的手法也是。確實，荷蘭介入自然，所以他們或許有自己的環境是用人工創造出來的這種自負心理。

是反映出這樣的文化體質嗎？用一句話來形容荷蘭現代設計傳統的話，就是「激進主義」。也曾經在包浩斯任教過的平面設計師彼德茲瓦特（Piet Zwart），以「紅藍椅(Red-Blue Chair)」、「施洛德住宅（Rietveld Schroder House）」聞名的瑞特威爾德（Gerrit Thomas Rietveld），畫家蒙德里安（Piet Mondrian）等，以上雖然都是活躍於20世紀前半的「風格派」藝術家，但他們的活動特徵很明顯都具有原理主義性的整除優點。心無旁鶩的荷蘭現代主義傳統，是從"要走的話就走到最後"這種一絲不苟的態度為起點而發展，近年在建築領域中綻放出特別強烈光芒的建築師庫

哈斯（Rem Koolhaas），他就是這種荷蘭激進主義的代表。地板原封不動的變成牆壁，而牆壁也就這樣變成天花板，柱子也沒有必要就是垂直的，音樂廳座位的顏色可以是隨機的，而天花板的照明也是一樣，如果要做合理空間分配的話，他提出將平面的大餅圖立體化的建築提案，在乍看之下像是粗暴無情的整除當中，所顯現出來的現代性精巧手法就像是技術驅動的分身。

楚格設計（Droog Design 荷蘭著名的設計團隊）這個產品設計運動，它也具有針對現代主義的虛無批判性。以上這些都有和後現代不同的戲謔性，而在底下流動的激進感覺則和庫哈斯的根源相同。在荷蘭這個沒有山脈的人工國度所培育出來的美感意識，和未成熟科技所具有的不靈活韻律絕妙地結合在一起，這對今天的設計影響很大，它達成了將獨創性的風，吹進了閉塞的大腦這個任務。在談到對科技進步的不滿之前，或許我們可以從這種"向前看一路衝"裡學習到一些東西。而本書一大半的主張，也可以當成是對這種狀況的對照。

走向現代主義的未來

剛才談到熱衷於改變造型手法的設計，以及貼近新科技的設計等話題，但是，設計絕對不能淪落為經濟或科技的僕人！在倒向這種傾向的另一方面，設計以身為賦予物體造形的理性指針，而不斷做好它的工作，同時也將「探究形體與機能」這種理想主義式的思想基因懷抱在它的懷裡，而且，它在以經濟為動力進行工作的同時，卻還能維持像是個冷靜求道者的那一面，這是在產業社會中將最合適的物品或環境，當成計畫中的理性・合理的指針，來達成它踏實任務的狀況。在因科技進步而指出產品和傳達的新可能性的時候，設計它不倦怠也不動搖地背負尋找最佳解答的任務！

現在，我人在從紐約飛往布宜諾斯艾利斯的飛機中寫這篇文章，除了飛機在安全方面的進步之外，機艙內的居住性和座位的舒適機能，都能夠當成嚴謹的設計成果加以評價。而對於敲著鍵盤的筆記型電腦它簡潔的形體，我也能充分感受到，設計在製作過程中所達到的思想性任務。也就是說，以現代主義其中之一的成果而言，設計在今日生活中，已將它的根基確實紮好了。

另一方面，科技所帶來的不只是新狀況而已，現今的設計師反而開始會注意到沉睡在日常生活中的無限設計可能性。只創作出新奇物品並不是創造性，將司空見慣的物品，當成未知的事物再加以發現，這種感性同樣也是創造性！然後，我們的生活已經握在手裡，但卻未發覺當中其實有著大量的文化積蓄這種情況下。而將這些當作尚未使用的資源來加以活用的這種能力，和無中生有都同樣是創造性！在我們的腳下，巨大礦脈仍未被挖掘而埋藏在底下，而且就像只要戴上太陽眼鏡看世界就覺得新鮮那樣，觀看物品的方式雖然是無限的，但卻幾乎都沒有被發現！讓這些醒來並活性化的就是「提升認識」，它也和豐富物品與人類之間的關係有所連結。

並不是以外形和素材的嶄新性讓人驚訝，而是從看似平凡的生活隙縫中，不斷抽出柔和且令人訝異的發想才是設計！繼承現代主義遺產並承擔新世紀的設計師們，對於這個部份正開始慢慢地意識到了。

傳達的領域也是一樣，在混亂狀態中找出足以信賴的指針，這是一種對現況進行腳踏實地觀察的累積。今天，我們已經瞭解了如下的狀況：新科技並不是取代了既有事物，而是「舊」接受了「新」，以結果而言是增加了另一種選擇，此時我們需要的不是緊抱著「新」，而是要冷靜分析手中擁有的選擇這種態度。例如在電子商務市場中，新設公司如果只是對既有某公司進行慎重分析就投入的話，那是無法獲得成功的。網路並沒有讓報紙消失，而電子郵件的傳送和行動電話的發達也沒有讓郵件遞送減少，簡單來說，因為媒體種類的增加並複合，造就傳達的管道變的多元化，而

所謂傳達設計，就是將這些媒體進行合理性整理的感性！以傳統媒體培育出來的感覺，不會因為新媒體的出現而消失，一種媒體培養出來的傳達感受會被其它媒體所活用。總之，設計這個職能並不是偏向新舊媒體的任何一方，而是將它們投入穿越式視野，然後再縱橫加以運用才對，設計不是媒體的附屬品，它反而是要探究媒體的本質而運作。因此，在媒體縱橫交錯複雜的狀況中，反而更能明確找出設計的真正價值才對！

此外，從更深層挖掘科技與傳達之間的關係這種觀點來看，就會開始產生下面的發想，也就是說，不是像螢幕上所顯示那種在網路上飛舞的粗糙資訊那樣，而是要動員所有感覺，去重新審視資訊的「質」，在複雜性和深度方面對感知而言是否足夠？舉一個象徵性的例子，就是在研究虛擬實境的認知科學領域中，除了聽覺以外的「HAPTIC」感，亦即以觸覺為中心的各種纖細感覺，在近年來相當受到注目。也就是說，在科技的前端已經開始重視人類非常敏感的感覺了！人類和環境都等同於物質，而人類所感受到的舒適性和充足感，在透過多種感覺器官和世界進行交流，此方面終將回歸到該如何玩味並喜愛它們這一點上。關於這一點，設計和科技，或者是設計和科學正開始朝向同一個方向發展。我個人的專門領域雖然是傳達設計，但理想卻不是以強力視覺性來奪取人們的目光，我認為應該是要像滲進五感那樣地融入進去才對。就像是在尚未發覺到它存在之前，傳達就已經完成了那樣，隱密且精密，就因為這樣才是強力的傳達！

雖然繞了一些遠路，但我們終於來到現在站著的地方，在這個地方我們不但思考也進行著設計。設計不單只是製作的技術，這點應該從快步的歷史回顧當中可以得到確認才對，相反的，應該是在靜心傾聽和凝視之後，從生活中發現新問題的這種行為才是設計！人活著並形成環境，在冷靜觀察這點的視線對面，就存在著科技和設計的未來，在它們緩緩交錯的地方，我們就應該可以看到現代主義的未來！

深澤直人　Naoto FUKASAWA

關於原研哉
About Kenya Hara

原研哉　Kenya HARA

後記
Afterword

關於原研哉

About Kenya Hara

深澤直人 | 產品設計師
Naoto FUKASAWA | Product Designer

在集團中具備創造能力的個人,當他發現某種象徵後,集團成員會因為這個象徵的關係而讓新能源沸騰。(河合隼雄『無意識的構造』中公新書)

所謂象徵就是指基督教的十字架或日本的太陽旗。我想,原研哉想創造的,就是能夠讓大量的"心"能源在民眾中流轉的象徵。想起來這似乎是相當大的野心,但卻不是像政治或宗教統率般的企圖。現在,因為被"象徵"統率等情事有被民眾拒絕的傾向,因此就無法以任何運動的形式來建構象徵,那是不具體的,因為人們普遍對流動在無意識底下的共同想法予以形象化具有強烈興趣!原具有將飛散在空中沒有秩序的創造因子整理成簡單明瞭的形式,然後再轉化成"象徵"呈現在我們眼前的優異能力,那是一種擅長將個別光輝的創造物進行整理,然後再轉換成整體光芒的編輯能力。

無論是設計、藝術、建築、各式各樣的社會現象,只要他著手進行的話,就會被轉化成新訊息而散發出作為象徵的光輝。只有他能夠只看一個星星就窺見整體星座光輝的輪廓,因為有他,所以那些事物被明顯化,並且明快、纖細、還相當美麗!

原應該認為自己是一個具有將事物以理論性・分析性進行解析這種能力的設計師吧!這雖然沒有錯,但我反而認為,他是一個以極為直覺方式來捕捉現象的優秀設計師。例如要在一張純白的紙上放一顆石頭的時候,要正確無誤的從紙張當中找出只有那麼一個的調和點相當不容易的,就算石頭變成一百個,那種構圖能力仍然不會有錯誤。真要說的話,那是在整體性地捕捉現象後,再反覆進行瞬間的集中與分散,最後再分配到精確的點上。我想,他就是具有那種直覺性的極致能力!不是石頭和紙張就已經具備美的價值,而能夠將它們進行精確配置並變換成美的這件事相當了不

起！這不是內容物的價值問題，而能夠匹敵僅以構圖就產生具體價值絕妙處的事物則相當稀少。

眾人皆知日本的美，那種簡潔且完結性的美感思想在原的根底中流動著。如果要做比喻的話，那就像是身為象徵或視覺設計的太陽旗一般，它不是在訴說社會的思想或歷史，而是在訴說著象徵的含意！太陽旗單純只是白色四角形中的紅色圓形而已，但那卻也是一種會因接受者而轉換成所有意味的容器。就算原不意圖性地規定其意義，但在接受者的想法中，某種被整理好的解釋或理解必定會指示出產生一種空的框框。

原是一位孤高的設計師！為了要將設計、藝術、建築等所有創造總括成一種設計加以捕捉，所以看起來似乎要和它們保持一定的距離而不能太接近，但是，他正想要從主觀轉換成客觀的陵線外側，去捕捉包含所有創造的套盒輪廓。

後記
Afterword

原研哉　Kenya HARA

設計就如同球賽中的球！它一定要圓，不圓的話非但不能比賽，重要的是還無法進步。一般認為，現代科學和球賽是平行進化直到今天的。圓形的球反映出自然和宇宙原理的媒介，只要操控它，人們就可以透過身體運動實際去感受自然和宇宙的原理。

球的正圓程度在促進球賽成長這一點來說相當地重要，因為它只要有點變形就會讓動作不安定而無法進步。但是，只要它近似完全球體的話，那就會因為動作非常安定，所以導致人們在操控方面就會逐漸進步，因此打網球的時候先決定要將球發到哪個角落去，然後就可以隨心所欲的擊球，這不單純只是運動神經或才能的問題而已，而是和世界或宇宙原理間的傳達問題。

設計是圓形的球，所以人們持續接觸設計，就可以體會到自然和宇宙的原理，並且能夠獲得走向環境或傳達形成的指針。而自己所參與的計畫也就像是各式各樣的球類競賽，許多才能者將我發向微妙角落的球猛烈地打回，然後我再往微妙的地方擊去……，RE-DESIGN和HAPTIC等企劃就是這樣產生出來的！

在活動持續的時候，我開始想對世界試發另一個球，所以這本書就是一局新的球賽，球是圓的，所以任何人都可以參加比賽吧！

我在此對參與本書內容的多位創作者再次表達敬意，因為有他們深入瞭解意圖後的加入，才能透過展覽獲得這些難能可貴的思考資源。說的再清楚一點，當企劃進行中有許多不明瞭的部分，是透過反芻後才得以發現，然後才可以從中學習到所要思考的事物，這是因為每一位參加者都具有相當高素質的緣故。

我在此也對提供這本書攝影作品的多位攝影師再次表達謝意，他們總是看到我個人絕對無法看見的世界。我特別從藤井保和上田義彥的作品中學習到新觀點，並且能夠在長時間中持續給予養分，我打從心底絕對不會忘記對這些工作的敬意。

而對於實現這本書出版的岩波書局坂本政謙先生，我在此也表達感謝之意。在本書開頭也提到過，我會開始寫設計相關的書，就是因為坂本政謙先生的關係，這本書的基礎『設計中的設計』就是當時的成果，之後，我就持續寫下去了。坂本政謙是一位頑固的編輯者，拜他所賜，常常在工作領域或思考中刻畫出清晰的輪廓。

「作品集這種形式早在十年前就已經結束，你不是從屬的，你必須要成為作者」，做以上建言的，是對出版『DESIGNING DESIGN』這本書鼎力相助的Lars Muller，因為有此建議所以才有本書的問世。

我也感謝建議我讓Lars Muller出版社出書的設計師Jasper MORRISON。在他得當的建議下，這本書才保有它的意志和主體性。此外，對於他在四處往返的忙碌行程中還能夠爽快的答應我的邀稿，這點一併感謝。而能夠收到令人尊敬的同業者話語，則是難以取代的人生報酬。

對於安排我和來到東京的Lars Muller會面的WATARI-UM美術館和多利惠津子小姐，在此也表達我的感謝。因為她的緣故，我才能夠有可以信賴的歐洲朋友。

然後，對於在本書開頭撰稿的Li EDELKOORT也一併感謝。我對他能夠將流行趨勢以豐富故事進行潤飾的感覺敏銳度常感到訝異，托他的福，這本

書的開頭才能夠刊載具有大量觸發力的文字，這應該會成為本書能在世界嶄露頭角的有力橋樑吧！

而同樣撰稿的前田John，對我而言他就像是電腦這種新感官體的師父般存在。我深深對他擁有走在前端的高度能力下，卻不是只是向前衝這種謹慎且深度自在的智慧感到尊敬。而他送給這本書的字語，對我來說是一個難以忘懷的喜悅。

對於在本書結尾撰稿的深澤直人，我在此也表達感謝之意。他是我最常見面的設計師，也是我在同一所大學、同學系任教的同事，同時也是無可撼動的世界級設計師。他以觀察環境的獨自觀點和喜愛設計到無法自拔的舉止，常讓我變成「設計醃漬品」。對於這個年歲相近，像是大哥般存在的他，我總是打從心底感謝著。

再者，對於專為這本書準備特別紙材的竹尾紙業，以及負責印刷的SUNM COLOR也要說聲感謝。特別是竹尾紙業，身為本書「RE-DESIGN」與「HAPTIC」展覽的主辦者，他們總是持續著提供最佳思考機會的優秀理解者。

然後，共同製作這本書的日本設計中心原設計研究所的所有成員，特別是在工作上長年支持的井上幸惠和負責編輯設計的松野薰，對於她們的熱情以及努力再次感謝。

最後，在此也要感謝我太太由美子。因為她容許假日都窩在桌子前面的我，所以這本書才得以問世。

作品清單 | List of Works

RE-DESIGN－平日的21世紀
2000

展覽會：Takeo Paper Show 2000
委託者：株式會社竹尾
期間：2000年4月
會場：青山SPIRAL Garden ＆ Hall
海外巡迴展：格拉斯哥（英國）／哥本哈根（丹麥）／香港／
多倫多（加拿大）／上海（中國）／深圳（中國）／北京（中國）
企劃・構成：原研哉
製作協調：原設計研究所・株式會社竹尾

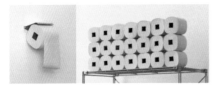

Toilet Paper | pp26-29
回答者：坂茂
尺寸：W110×D110×H115mm

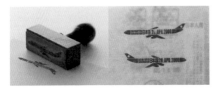

出入境章 | pp30-33
回答者：佐藤雅彥
尺寸：W80×D26×H80mm

蟑螂屋 | pp33-37
回答者：隈研吾
尺寸：W100×D20×H35mm

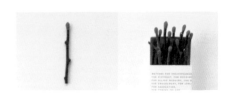

紀念日用火柴 | pp38-40
回答者：面出薰
尺寸：S：W37×D65×H8mm
　　　M：W37×D136×H8mm
　　　L：W37×D240×H8mm

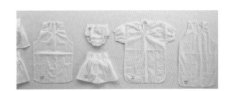

紙尿布 | pp40-43
回答者：津村耕佑
尺寸：短褲：Men's M
　　　T恤：Men's M
　　　慢跑衫：Men's M
　　　運動短褲：Men's M

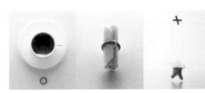

茶包 | pp44-47
回答者：深澤直人
尺寸：環型：W45×H50mm
　　　圓型：Ø70mm
　　　魁儡型：W58×H65mm

建築與通心麵
1995

展覽會：Architects' Garden '95
委託者：The Japan Institute of Architects
會場：青山SPIRAL Garden・工學院大學
企劃・構成：原研哉
製作協調：原設計研究所・吉田晃
展示模型：原設計放大20倍製作

OTTOCO | p59
建築師：葛西薰

沖孔通心麵 | p63
建築師：宮脇檀

SHE & HE | p56
建築師：今川憲英

半結構 | p60
建築師：隈研吾

食 | p64
建築師：TANAKA NORIYUKI

WAVE－RIPPLE. LOOP. SURF. | p57
建築師：大江匡

MACCHERONI | p61
建築師：象設計集團

CUCCHIAIO | p64
建築師：永井一正

i flutte | p58
建築師：奧村昭夫

Serie Macchel'occhi（通心麵之眼！）| p62
建築師：林寬治

鑽孔通心麵 | p64
建築師：林昌二

MACALA | p64
建築師：原田順

クッテミーロ | p64
建築師：林昌二

建築與通心麵 | p64
1995

印刷：
尺寸：W200×H200mm 56頁
企劃・構成：原研哉
藝術總監：原研哉
視覺設計：原研哉・村上千博
插畫：Kogure Hideko
攝影：長島真一
監修：（社）新日本建築家協會
出版：TOTO

HAPTIC－五感的覺醒
2004

展覽會：Takeo Paper Show 2004
委託者：株式會社竹尾
會期：2004年4月
會場：青山SPIRAL Garden & Hall
企劃・構成：原研哉
技術建議：吉田晃・赤池學・太田浩史
製作協調：原設計研究所・株式會社竹尾

HAPTIC標誌 | p68
2004

素材・技術：矽膠・植毛
尺寸：H720×W720mm
藝術總監：原研哉
視覺設計：原研哉

HAPTIC標誌 | p69
2004

素材・技術：黴菌培養
尺寸：W300×H300mm
藝術總監：原研哉
視覺設計：原研哉

KAMI TAMA | pp72-75
設計師：津村耕佑
素材‧技術：和紙（絲黏合）‧人工植毛
尺寸（燈）：Ø240mm

與未來的手擊掌 | pp84-87
設計師：伊東豐雄
素材‧技術：凝膠
尺寸：W142×D40×H142mm

蝌蚪杯墊 | pp76-79
設計師：祖父江慎
素材‧技術：透明液狀矽膠‧塑膠黏土
尺寸：Ø55×H5mm

凝膠遙控器 | pp88-91
設計師：Panasonic 設計公司
素材‧技術：凝膠
尺寸：W70×D200×H25mm

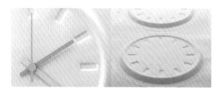

WALL CLOCK | pp80-83
設計師：Jasper Morrison
素材‧技術：WAVYWAVY‧塑膠成型
尺寸：Ø156.5×70mm

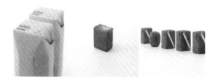

果汁外皮 | pp92-95
設計師：深澤直人
素材‧技術：軟質塑膠‧植毛印刷‧食品樣本製作技術
尺寸：香蕉：W58×D44×H126mm
　　　豆奶：W48×D73×H36mm
　　　草莓：W55×D33×H67mm
　　　奇異果：W56×D40×H78mm

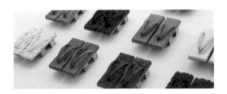

木屐 | pp96-99
設計師：挾土秀平
素材・技術：木材・泥瓦匠技術
尺寸：W90×D240×H95mm

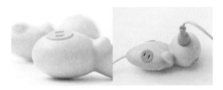

母親的寶貝 | pp114-117
設計師：Matthieu Manche
素材・技術：矽膠・凝膠・Epithese
尺寸：Mom：W200×D120×H100mm
　　　Baby：W80×D80×H50mm

高麗菜容器 | pp104-109
設計師：鈴木康弘
素材・技術：紙黏土・翻模成形
尺寸：W200×D200×H150mm

廢紙簍 | pp118-121
設計師：平野敬子
素材・技術：VULCANIZED FIBRE
尺寸：W648×H571mm

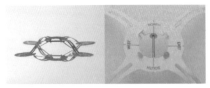

浮動式指北針 | pp110-113
設計師：山中俊治
素材・技術：紙・磁鐵・氟素系樹脂撥水加工
尺寸：W136×D136mm

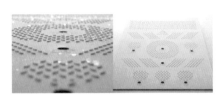

柏青哥 | pp122-127
設計師：原研哉
素材・技術：紙・超撥水加工
尺寸：D728×H1,030mm

文庫本書套800凸點｜pp128-129
設計師：阿部雅世
素材・技術：紙・點字印刷
尺寸：W153×H390mm

送禮用的尾巴卡片｜pp138-139
設計師：服部一成
素材・技術：紙板・人工毛・植毛
尺寸：L200mm

蛇的蛻皮紋樣紙巾｜pp130-133
設計師：隈研吾
素材・技術：機械抄製和紙・雷射切割壓克力型模
尺寸：W300×H1,400mm

加濕器｜pp140-143
設計師：原研哉
素材・技術：紙・超撥水加工
尺寸：W600×H600mm

瞪羚｜pp134-137
設計師：須藤玲子
素材・技術：白瞪羚：美濃和紙・綿
　　　　　　黑瞪羚：越前和紙・人造纖維絲絨
　　　　　　霜降瞪羚：紙系「OJO＋」
體長：165mm
體高：70mm
重量：20kg
家具設計：手槌RIKA

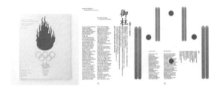

長野冬季奧運開幕式節目表 | pp158-163
1998

印刷：平版印刷
尺寸：W312×H256mm
委託者：財團法人 長野奧運冬季競技大會組織委員會
藝術總監：原研哉
視覺設計：原研哉・村上千博・井上幸惠
插畫：谷口廣樹
廣告文撰寫協調：照沼太佳子・青柳直美・田中英司

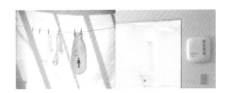

梅田醫院視覺指標計畫 | pp164-169
1998

素材：綿
尺寸：W280×H276.5mm
　　　W305×H1,350mm
　　　W162×H533mm
委託者：梅田醫院
藝術總監：原研哉
視覺設計：原研哉・井上幸惠
版型師：竹田雅子

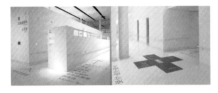

公立刈田綜合醫院視覺指標計畫 | pp170-173
2002

素材・技術：象嵌・亞麻油地氈
委託者：公立刈田綜合醫院
藝術總監：原研哉
視覺設計：原研哉・小磯裕司

銀座松屋改裝計畫
改裝工程用的臨時圍牆 | pp177-179
2001

素材：臨時圍牆
尺寸：W1,190,000×H9,250mm
委託者：銀座松屋
藝術總監：原研哉
視覺設計：原研哉・池真帆

銀座松屋改裝計畫
正面（凸點樣式） | pp180-181
2001

素材：正面
尺寸：W1,190,000 × H31,805mm
委託者：銀座松屋
藝術總監：原研哉
視覺設計：原研哉・村上千博

銀座松屋改裝計畫
集點卡 | p182
2003

素材：塑膠
尺寸：W85×H53mm
委託者：銀座松屋
藝術總監：原研哉
視覺設計：原研哉・小磯裕司・日野水聰子

銀座松屋改裝計畫
購物袋・包裝用紙｜pp182-185
2001

素材：平版印刷
委託者：銀座松屋
藝術總監：原研哉
視覺設計：原研哉・村上千博・日野水聰子

長崎縣美術館視覺標誌計畫｜pp189-191
2005

技術：動畫
委託者：長崎縣
藝術總監：原研哉
視覺設計：色部義昭
動畫：齊藤裕行

銀座松屋改裝計畫
海報｜pp184-187
2001

技術・素材：毯狀厚紙・拉鍊・刺繡・網版
尺寸：W728×H1,030mm
委託者：銀座松屋
藝術總監：原研哉
插畫：KATOUYUMEKO

長崎縣美術館視覺指標計畫｜p191
2005

素材：不鏽鋼
尺寸：W900×D182×H261.6mm
　　　W500×D30×H336.8mm
委託者：長崎縣
藝術總監：原研哉
視覺設計：原研哉・色部義昭

長崎縣美術館入口視覺標誌｜pp188-189
2005

技術・素材：不鏽鋼・卡典西德
尺寸：W6,061×H1,800×H2,100mm
委託者：長崎縣
藝術總監：原研哉
視覺設計：原研哉・色部義昭

斯沃琪瑞表集團視覺計畫｜pp192-195
2007

技術：投影
委託者：The Swatch Group
藝術總監：原研哉
視覺設計：原研哉・色部義昭
動畫：齊藤裕行

Crossing the Parallel
科比意選集 | p197
1999

印刷：平版印刷
尺寸：W180×H256mm 58頁
委託者：森Building株式會社
藝術總監：原研哉
攝影師：藤井保
視覺設計：原研哉・下田理惠
文：森稔・丹下健三・Terence・Conran・
William J.R.Curtiss・原田幸子
企劃：森美術館準備室
協助：科比意財團
發行人：森Building株式會社

形的詩學 | p199
2003

印刷：平版印刷
尺寸：W210×H210mm 370頁
作者：向井周太郎
藝術總監：原研哉
視覺設計：原研哉・松野薰
發行：株式會社美術出版社

RE-DESIGN－平日的21世紀 | p199
2000

展覽會：Takeo Paper Show 2000
印刷：平版印刷
尺寸：W145×H215mm 240頁
委託者：株式會社竹尾
藝術總監：原研哉
視覺設計：原研哉・井上幸惠
編輯・製作協調：原設計研究所
攝影：株式會社AMANA／廣石尚子・黑川
隆廣・蒲生政弘・飛知和正淳
發行：朝日新聞

FILING | pp202-203
2004

展覽會：Takeo Paper Show 2004
印刷：平版印刷
尺寸：W182×H257mm 186頁
委託者：株式會社竹尾
企劃・構成：織　誠・原研哉＋原設計研究所
藝術總監：原研哉
視覺設計：原研哉・松野薰
編輯・製作協調：原設計研究所・株式會社竹尾
攝影：株式會社AN／蒲生政弘・兼子薰・伊藤彰浩
株式會社AMANA／關口尚志・二瓶宗樹・大貫宗敬・松浦一生
發行：株式會社宣傳會議

不要談論色彩相關事物 | pp204-205
1997（im Product catalog）

印刷：平版印刷
尺寸：W145×H215mm 126頁
委託者：株式會社オンリミット
藝術總監：原研哉
攝影：藤井保
廣告文編寫：原田宗典
視覺設計：原研哉・井上幸惠
Stylist：及川敬子
角色製作：河野　博・島田一明

設計的原形 | pp206-207
2002

展覽會：設計原形展
印刷：平版印刷
尺寸：W148× H210mm 168頁
製作：JAPAN DESIGN COMMITTEE
企劃‧構成：原研哉‧深澤直人‧佐藤 卓
編輯設計：原研哉
視覺設計：原研哉‧松野薰
攝影：久家靖秀
編輯協助：紫牟田伸子
發行：株式會社六耀社

東京大學選集
－攝影師上田義彥的矯飾主義博物誌海報 | p218
2006

印刷：平版印刷
尺寸：W515 × H728mm（B2）
委託者：東京大學總合研究博物館
攝影：上田義彥
企劃：西野嘉章
視覺設計：原研哉‧伊能佐和子

紙和設計 | pp208-209
2000

展覽會：Takeo Paper Show 2000
印刷：平版印刷
尺寸：W185× H244mm 252頁
委託者：株式會社竹尾
藝術總監：原研哉
攝影：藤井保
視覺設計：原研哉‧池真帆‧岩瀨幸子
編輯：原研哉‧紫牟田伸子
發行：株式會社竹尾

雜誌「一冊の本」封面設計 | pp220-225
1996 -

印刷：平版印刷
尺寸：W145× H210mm
藝術總監：原研哉
插畫：水谷嘉孝
發行：朝日新聞社

無印良品宣傳海報
「地平線（烏猶尼鹽湖）」
pp228-229，pp246-251
2003

印刷：平版印刷
尺寸：W2,912×H1,030mm（B0×2）
外景地點：烏猶尼鹽湖（玻利維亞共和國）
委託者：株式會社良品計畫
藝術總監：原研哉
攝影：藤井保
視覺設計：原研哉・井上幸惠・菅IZUMI
協調：葵Promotion／北村久美子・池田麻穗

無印良品宣傳海報
「地平線（蒙古草原）」

pp244-245，pp252-253
2003

印刷：平版印刷
尺寸：W2,912×H1,030mm（B0×2）
外景地點：蒙古
委託者：株式會社良品計畫
藝術總監：原研哉
攝影：藤井保
視覺設計：原研哉・井上幸惠・菅IZUMI
協調：葵Promotion／北村久美子・池田麻穗

無印良品雜誌廣告 | pp232-233
2002

印刷：平版印刷
尺寸：W230×H284mm
委託者：株式會社良品計畫
藝術總監：原研哉
攝影：藤井保
視覺設計：原研哉・井上幸惠・菅IZUMI
協調：葵Promotion／北村久美子・池田麻穗

米蘭展出用概念手冊 | pp234-237
2003

印刷：平版印刷
尺寸：W265×H210mm　32頁
委託者：株式會社良品計畫
藝術總監：原研哉
攝影：藤井保
視覺設計：原研哉・菅IZUMI

無印良品雜誌廣告「家」 | pp254-259
2004

印刷：平版印刷
尺寸：W230×H284mm
委託者：株式會社良品計畫
藝術總監：原研哉
攝影：片桐飛鳥
視覺設計：原研哉・菅IZUMI

無印良品海報「家（Renovation）」 | pp260-253
2004

印刷：平版印刷
尺寸：W2,912×H1,030mm（B0×2）
委託者：株式會社良品計畫
藝術總監：原研哉
攝影：片桐飛鳥
視覺設計：原研哉・菅IZUMI

無印良品宣傳海報「家（喀麥隆）」
pp264-267
2004

印刷：平版印刷
尺寸：W2,912×H1,030mm（B0×2）
外景地點：喀麥隆
委託者：株式會社良品計畫
藝術總監：原研哉
攝影：藤井保
視覺設計：原研哉・井上幸惠・菅IZUMI
協調：葵Promotion／北村久美子・池田麻穗

無印良品宣傳海報「家（摩洛哥）」
pp268-271
2004

印刷：平版印刷
尺寸：W2,912×H1,030mm（B0×2）
外景地點：摩洛哥
委託者：株式會社良品計畫
藝術總監：原研哉
攝影：藤井保
視覺設計：原研哉・井上幸惠・菅IZUMI
協調：葵Promotion／北村久美子・池田麻穗

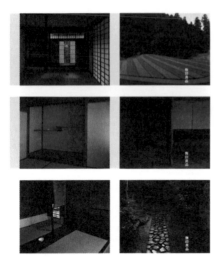

無印良品宣傳海報「茶室」 | pp272-276
2005

印刷：平版印刷
尺寸：W2,912×H1,030mm（B0×2）
外景地點：京都
委託者：株式會社良品計畫
藝術總監：原研哉
攝影：上田義彥
視覺設計：原研哉・菅IZUMI
協助：千宗屋
協調：橋本麻里

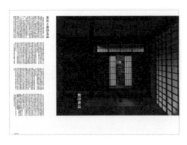

無印良品新聞廣告 | pp278-279
2005

印刷：輪轉印刷
尺寸：W787×H511mm
外景地點：京都
委託者：株式會社良品計畫
藝術總監：原研哉

攝影：上田義彥
廣告文編寫：原研哉
視覺設計：原研哉・菅IZUMI
協助：千宗屋
協調：橋本麻里

無印良品型錄 iF Design Award | pp280-281
2005

印刷：平版印刷
尺寸：W150×H150mm 14頁
委託者：株式會社良品計畫
藝術總監：原研哉
攝影：上田義彥（茶室）
佐佐木英豐・大貫宗敬・筒井義昭（製品）
視覺設計：原研哉・家田順代

無印良品型錄 | pp284-285
2006

印刷：平版印刷
尺寸：W148×H210mm 32頁
委託者：株式會社良品計畫
藝術總監：原研哉
攝影：長野陽一
視覺設計：原研哉・野村惠
Stylist：岡本純子

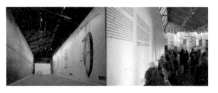

米蘭無印良品展
pp286-287
2003

委託者：株式會社良品計畫
創作總監：杉本貴志
協同設計：Tim Power
藝術總監：原研哉
攝影（展覽會攝影）：藤井保
視覺設計：原研哉・井上幸惠・菅IZUMI・松野薫

無印良品宣傳海報「自然就變成這樣了」
pp292-295
2006

印刷：平版印刷
尺寸：W2,912×H1,030mm（B0×2）
委託者：株式會社良品計畫
藝術總監：原研哉
攝影：上田義彥
廣告文編寫：原田宗典
視覺設計：原研哉・井上幸惠

無印良品雜誌廣告｜pp288-291
2006

印刷：平版印刷
尺寸：W230×H284mm
委託者：株式會社良品計畫
藝術總監：原研哉
攝影：片桐飛鳥
廣告文編寫：原田宗典（標題）
　　　　　　池田容子（內文）
視覺設計：原研哉・野村惠

無印良品廣告影片「自然就變成這樣了」與其廣告用相片
pp296-299
2006

媒體：廣告影片
委託者：株式會社良品計畫
藝術總監：原研哉
影片總監：上田義彥
計畫者：原研哉
攝影師：上田義彥
廣告文編寫：原田宗典
音樂：中川俊郎
監督：福田真人・井上幸惠

廣告用相片
攝影師：上田義彥

無何有 瓶裝水 | p321
2003

素材：玻璃
容量：720ml
委託者：BENIYA無何有
藝術總監：原研哉
視覺設計：原研哉・樋口賢太郎

岩舟米包裝 | p327
1999

印刷：平板印刷
容量：750g
委託者：新潟岩船農業協同組合
創作總監：番場芳一
藝術總監：原研哉
視覺設計：原研哉

蹲（無何有 施術院） | pp322-323
2006

展覽會："T-room" Project
（金澤21世紀美術館「另一個樂園」展）
尺寸：W5,000×D2,000×H2,400mm
藝術總監：原研哉
視覺設計：原研哉・色部義昭

浦公英酒包裝 | p328
1999

素材：玻璃
容量：300ml
委託者：北海道鵡川町
藝術總監：原研哉
視覺設計：原研哉

清酒「白金」 | p324
2000

素材：不鏽鋼
容量：800ml
委託者：枡一市村酒造
藝術總監：原研哉
視覺設計：原研哉

GRACE甲州包裝 | p329
2005

素材：玻璃
容量：720ml
委託者：中央葡萄酒株式會社
藝術總監：原研哉
視覺設計：原研哉・下田理惠・日野水聰子

萬博2005提案資料 | p333
1997

印刷：平板印刷
尺寸：W265 × H320mm
構想委員：中澤新一・團紀彥・隈研吾・竹山聖
監督：殘間里江子
委託者：通商產業省
藝術總監：原研哉
視覺設計：原研哉・井上幸惠
插畫：竹田郁夫

萬博2005 AICHI海報 | pp345-349
2000

印刷：平板印刷
尺寸：W728×H1.030mm（B1）・W1456×H1.030mm（B0）
委託者：財團法人2005年日本國際博覽會協會
藝術總監：原研哉
視覺設計：原研哉
插畫：高木春山・大野高史

萬博2005 AICHI手冊 | pp337、339
2000

印刷：平板印刷
委託者：財團法人2005年日本國際博覽會協會
企劃：財團法人2005年日本國際博覽會設計專門委員會
藝術總監：原研哉　視覺設計：原研哉・井上幸惠
文案撰寫：小崎哲哉
圖版出處：本草圖說　高木春山畫
插畫　森林：大野高史
　　　圖表：水谷嘉孝
　　　江戶資源回收社會：須田悅弘

萬博2005 AICHI封箱膠帶 | pp352-353
2000

印刷：凹版印刷
尺寸：W70×H50,000mm
委託者：財團法人2005年日本國際博覽會協會
藝術總監：原研哉
視覺設計：原研哉・井上幸惠
原畫：本草圖說　高木春山畫
插畫：大野高史

萬博2005 AICHI月曆 | pp340-343
1999

委託者：財團法人2005年日本國際博覽會協會
尺寸：W528×H573mm
藝術總監：原研哉
圖片題材：本草圖說　高木春山畫
攝影：藤井保
視覺設計：原研哉・井上幸惠

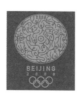

北京奧運標誌設計競賽 | pp356-367
2003

委託者：北京奧運組委會
藝術總監：原研哉
視覺設計：原研哉・竹尾香世子・井上幸惠・日野水聰子
協調：株式會社Media新日中

Exformation
－四萬十川
2004

武藏野美術大學畢業製作
基礎設計學科
2004年度
教授：原研哉

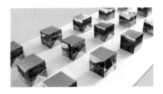

六方位－以立方體切割四萬十川｜pp390-391
吉原愛子

模擬－如果河川是道路的話｜pp380-385
稻葉晉作・松下總介・森泰文

一個人・六天紀錄｜pp391-393
宇野耕一郎

腳形山水－腳踩四萬十川｜pp386-387
中村恭子・野本和子・橋本香織

Exformation
－RESORT
2005

武藏野美術大學畢業製作
基礎設計學科
2005年度
教授：原研哉

撿廢棄物｜pp388-389
大野あかり・只野綾沙子

東京塑膠＆條紋化計畫｜pp397-399
阿井繪美子

睡在外面 | pp400-401
折原槙子・木村ゆかり・高橋聰子・森裕子

冰淇淋機 | pp402-403
伊藤志乃・風間彩・田中萌奈

輕鬆式的文字編排設計 | p404
柳澤和

休閒・按鍵 | pp405-406
富田誠

原研哉
KENYA HARA

2007	"*SENSEWARE*" Tokyo Fiber 2007 企劃・構成
	PALAIS DE TOKYO Contemporary Art Center（巴黎）
	青山SPIRAL GARDEN & HALL（東京）
2005	"*T-Room-Alternative Paradise* 另一個樂園" 展出「蹲」
	金澤21世紀美術館（金澤）
	"*Ningbo Poster Biennial*" 展出無印良品「地平線海報」 寧波美術館（寧波）
2004	"*HAPTIC*—五感的覺醒" Takeo Paper Show 2004 企劃・構成
	青山SPIRAL GARDEN（東京）
	"*FILING*—混沌的管理" Takeo Paper Show 2004 企劃・構成
	（與織咲誠共同合作）青山SPIRAL HALL（東京）
	"*KENYA HARA*" Exhibition
	原研哉展
	日本藝術・技術中心（波蘭・克拉科夫）
2003	"*VISUALOGUE*" Icograda
	Icograda世界平面設計會議 企劃・構成
	國際會議場（名古屋）
	"*MUJI*" Exhibition 無印良品米蘭展 藝術總監
	（與杉本貴志・深澤直人共同合作）（米蘭）
	"*Hospital Signage*" 醫院視覺標識展 企劃・構成
	銀座松屋設計藝廊（東京）
	"*RE-DESIGN*" 海外巡迴展
	DESIGN EXCHANGE（多倫多）2月
	東華大學藝術設計學院（上海）9月
	關山月美術館（深圳）10月／中央美術學院（北京）12月
2002	"*RE-DESIGN*" 海外巡迴展
	DENMARK DESIGN CENTER（哥本哈根）4月
	Business of Design Week（香港）9月
	HONGKONG DESIGN CENTER（香港）10月
	"*KENYA HARA*" Exhibition HONGKONG DESIGN CENTER（香港）
	"*KENYA HARA—Edited Works*" 展 藝術藝廊ARTUM（福岡）
2001	"*RE-DESIGN*" 海外巡迴展
	LIGHT HOUSE（格拉斯哥）
	"*KENYA HARA*" Exhibition 海外巡迴展
	國際交流基金會日本文化中心（多倫多）
	Thomasy Jose Chapes Morard Museum（墨西哥・瓜納華托）
	國際交流基金會日本文化中心（聖保羅）
	"*Edited Works*" 原研哉展 RECRUIT G8 藝廊（東京）
2000	"*RE-DESIGN*—平日的21世紀" Takeo Paper Show 2000 企劃・構成
	青山SPIRAL GARDEN（東京）
	"*Paper and Design*—竹尾Fine Paper 50年" Takeo Paper Show 2000 企劃・構成
	青山SPIRAL HALL（東京）
	"*KENYA HARA Poster Exhibition*" 波茲南市民藝廊（波茲南／波蘭）
1995	"*SKELTON*" 包裝設計展（與佐藤卓・藤井保共同合作）
	RECRUIT G8 藝廊（東京）
	"*Architects' Macaroni* 建築師們的通心麵" 企劃・構成
	青山SPIRAL GARDEN（東京）
1994	"*KENYA HARA*" Exhibition ggg Gallery（東京）
1992	"*KENYA HARA Poster Exhibition*" 銀座松屋設計藝廊（東京）
1994	*Takeo Paper World* 企劃・構成
丨	ART Forum六本木（東京）
1989	

獲獎 │ Awards

| 2006 | *CS Design Award 2006, Gold Prize*, Japan |
| | CS設計賞金獎／長崎縣立美術館標示計畫 |

| 2004 | *Suntory Arts and Science Award*, Japan |
| | Suntory學藝賞／針對著作「設計中的設計」 |

| 2003 | *Tokyo Art Director's Club Award, Grand Prize*, Japan |
| | 東京ADC賞最高賞／無印良品「地平線」宣傳活動 |

2001	*Mainichi Design Award 2000*, Japan
	每日設計賞
	Takeo Paper Show 2000「RE-DESIGN」「紙與設計」
	The 3rd Yusaku Kamekura Award, Japan
	第三屆龜倉雄策賞
	針對書籍「紙與設計」與其展覽會之企劃・設計

2000	*BIO 17 Icograda Excellence Award and Icsid Design Excellence Award*, Slovenia
	ICSID Excellence Award
	ICOGRADA Excellence Award（斯洛維尼亞）／RE-DESIGN展
	Hiromu Hara Award 2000, Japan
	原弘賞／書籍編輯設計「RE-DESIGN」「紙與設計」

1999	*The Prime Minister's Award, Japan Calendar Exhibition*, Japan
	全國行事曆展內閣總理大臣獎／EXPO 2005 Calendar
	The Minister of International Trade and Industry Award
	Japan Poster and Catalog Exhibition, Japan
	全國型錄海報展通商產業大臣獎／EXPO 2005 Poster
	The Minister of International Trade and Industry Award
	Japan Poster and Catalog Exhibition, Japan
	全國型錄海報展通商產業大臣獎／竹尾Vent Nouveau樣本手冊

1998	*Signage Design Award, Grand Prize*, Japan
	標示設計大賞（通商產業大臣獎）／梅田醫院視覺標示計畫
	The Art Directors Club, Distinctive Merit Award, USA
	紐約ADC海外展特別賞／「im product」型錄

1997	*Provisional Regional Council Postr Award, Asia Pacific Poster Exhibition*, Hong Kong
	亞洲太平洋海報設計展海報獎（香港）
	「MUSUBI」海報系列

1996	*Japan Inter Design Forum Prize* 日本文化設計賞／針對設計活動之實踐
	Kodansha Publishing Culture Award, Book design Award, Japan
	講談社出版文化賞書籍設計獎／「請盜取海報」

| 1991 | *Tokyo Art Director's Club Award* 東京ADC賞／竹尾Paper Award '91海報 |

| 1990 | *Tokyo Art Director's Club Award* 東京ADC賞／竹尾Paper Award '90海報 |
| | *JAGDA New Artist's Award*, Japan 日本平面設計協會新人賞 |

| 1989 | *Design Forum '89 Gold Prize, Japan Design Committee* |
| | 設計論壇 '89金獎／演劇海報「箱子內容物」 |

| 1987 | *Design Forum '89 Bronze Prize, Japan Design Committee* |
| | 設計論壇 '89銅獎／Award Calendar 1987 |

| 1985 | *Mainichi Advertisement Design Award, Second Prize*, Japan |
| | 每日廣告設計賞特選二席／「Kirin罐裝啤酒」新聞廣告 |

| 1984 | *Mainichi Advertisement Design Award, Third Prize*, Japan |
| | 每日廣告設計賞特選三席／「Suntory Wine Reserve」新聞廣告 |

2007　"Designing Design" 英文版：Lars Muller publishers
　　　　　　　　　　日語版：岩波書店

　　　『為何是設計呢？』原研哉・阿部雅士對談集／平凡社

　　　"TOKYO FIBER '07 – SENSEWARE"
　　　　　　　　　　企劃・構成：原研哉＋日本設計中心原研哉設計研究所
　　　　　　　　　　17個團隊創作者及企業共同參與／
　　　　　　　　　　編：日本創作實行委員會／朝日新聞社
　　　"Exformation – 皺" 武藏野美術大學基礎設計學科 原講座／中央公論新社

2006　"Exformation – RESORT"
　　　　　　　　　　武藏野美術大學基礎設計學科 原講座／中央公論新社

2005　"Exformation – 四萬十川"
　　　　　　　　　　武藏野美術大學基礎設計學科 原講座／中央公論新社

2004　"HAPTIC – 五感的覺醒"
　　　　　　　　　　企劃・構成：原研哉＋日本設計中心原研哉設計研究所
　　　　　　　　　　21位創作者共同參與／編：株式會社竹尾／朝日新聞社

2003　『Design of Design』日本原版：岩波書店
　　　　　　　　　　中文正體版：磐築創意出版（2005）
　　　　　　　　　　中文簡體版：山東人民出版社（2006）
　　　　　　　　　　韓文版：（2006）Ahn Graphics Ltd., Seoul（2006）

2002　"Optimum – 設計的原形"
　　　　　　　　　　企劃・構成：深澤直人＋原研哉＋佐藤卓
　　　　　　　　　　製作：日本設計委員會／六耀社
　　　"KENYA HARA"　ggg Books「原研哉」
　　　　　　　　　　銀座視覺藝廊／Trans Art

　　　『原研哉的設計世界』廣西美術出版社（北京）

2000　『窺視通心麵洞穴』朝日新聞社

　　　"RE-DESIGN – 平日的21世紀"
　　　　　　　　　　企劃・構成：原研哉＋日本設計中心原研哉設計研究所
　　　　　　　　　　32位創作者共同參與／編：株式會社竹尾／朝日新聞社

　　　『不可談論色彩』
　　　　　　　　　　文：原田宗典　攝影：藤井保／幻冬舍

1995　『請盜取海報』新潮社

　　　"SKELTON – 原研哉・佐藤卓包裝設計集"
　　　　　　　　　　攝影：藤井保／六耀社

1958年出生於日本岡山市，1981年畢業於武藏野美術大學基礎設計學科，1983年取得同校碩士學位後進入日本設計中心。大學時代曾於高田修地、石岡瑛子事務所工作，在以此為平面設計師的基礎下，1991年於設計中心內設立原研哉設計研究室，而展開獨自的設計活動。現為日本設計中心董事長，從2003年起擔任武藏野美術大學基礎設計學科教授。

識別與傳達，亦即並非以「東西」，而是以「事情」為設計專門，將企業活動和經濟文化的願景，以視覺設計來加以重新捕捉為其目標。

2000年製作「RE-DESIGN—平日的21世紀」展覽，指出就算在一般日常生活中都具有令人驚奇的設計資源。此展也在格拉斯哥、哥本哈根、香港、多倫多、北京、上海等地巡迴展示而引人注目。

2002年成為無印良品顧問委員會的成員，並從田中一光手中接下藝術總監的職位。

2004年以「HAPTIC—五感的覺醒」為題製作展覽會，針對總是被技術奪去動機的現代設計脈絡指出兩個重點；其一，重要的設計契機潛藏在人類感覺之中。其二，並非形狀、色彩、質感等等所謂的「造形」而已，對於探索人們「該如何感覺呢？」將能夠發現設計的新領域。

2007年，策劃製作呈現日本人工纖維可能性的「TOKYO FIBER '07—SENSEWARE」展，並於東京和巴黎兩地進行展示。此展融合超越天然纖維，並創造新「環境皮膜」的智慧纖維和日本精緻造物技術，因此而提示出人類、纖維、環境三方面的新方向。

另一方面，在以東京為活動據點同時，也廣泛承接日本各地區的工作，並持續進行以設計重新捕捉區域文化的嘗試。此外，也承接長野冬季奧運會開、閉幕式節目表、2005年愛知萬博海報……等代表國家的工作，且具有在日本文化中探索未來傳達根源的姿態。

廣告、識別、標示計畫、書籍設計、包裝設計、展覽會總監……等等，以橫跨多領域的活動而獲得無數獎賞。2004年的著作「設計中的設計」，更獲得只頒給學術書籍的Suntory學藝賞，並且以從設計來談現代實際問題的作家身分而備受矚目。

Member of AGI（Alliance Graphique Internationale）
Member of the Japan Design Committee
Member of Tokyo Art Directors Club
Member of JAGDA（Japan Graphic Designers Association）

Photographic Credits

amana/Masahiro Gamo, Masayoshi Hichiwa, Naoko
Hiroishi, Takahiro Kurokawa, Kiyoshi Obara,
Keisuke Minoda, Motoki Nihei, Takashi Sekiguchi:
RE-DESIDN(pp22-49),HAPTIC(68-99,104-143),
160-161, 163,182-183, 185, 186-187, 197,
199, 204(above), 206(above),324, 328, 353
Daici Ano: pp188-189, 191
Michael Baumgarten: p9
Tamotsu Fujii: pp307, 317, 319
Asuka Katagiri: pp52-53, 56-65, 327
Nacasa & Partners Inc.:pp286-287
Nippon Design Center, Inc.: pp165, 167,
168(bottom),171-173, 176, 178-181, 333,
464-467
Toshinobu Sakuma: P26(left)
Yoshihiko Ueda: P153
Un(amana group)/Masahiro Gamo, Akihiro Ito:
pp168 (above)-169, 322-23
Voile(amana group)/Raita Nakaseko, Kiyoshi Obara,
Takashi Sekiguchi: pp154, 194-195, 202(above),
208-209, 220, 222-225, 321, 329

日本設計中心——
原設計研究所
1992–2007　Hara Design Institute
　　　　　　Nippon Design Center, Inc.

Staff

井上幸惠　Yukie Inoue

松野薫　Kaoru Matsuno

德増睦　Matsumi Tokumatsu

家田順代　Yukiyo Ieda　　　　　　　　Former Staff

鈴木直子　Naoko Suzuki

野村惠　Megumi Nomura　　　　　　ナガオカケンメイ　Kenmei Nagaoka

植松晶子　Akiko Uematsu　　　　　　生駒典子　Noriko Ikoma

美馬英二　Eiji Mima　　　　　　　　村上村博　Chihiro Murakami

林里佳子　Rikako Hayashi　　　　　　池真帆　Moho Ike

岸本朋子　Tomoko Kishimoto　　　　　下田理惠　Rie Shimoda

木暮めいりん　Meiring Kogure　　　　岩淵幸子　Sachiko Ieabuchi

依能佐知子　Sawako Ino　　　　　　樋口賢太郎　Kentoro Higuchi

波間知良子　Chiyoko Namima　　　　菅いずみ　Izumi Suge

大黒大悟　Daigo Daikoku　　　　　　小磯裕司　Yuji Koiso

　　　　　　　　　　　　　　　　　竹尾香世子　Kayako Takeo

　　　　　　　　　　　　　　　　　日野水聰子　Satoko Hinomitsu

　　　　　　　　　　　　　　　　　色部義昭　Yoshiaki Irobe

　　　　　　　　　　　　　　　　　池田容子　Yoko Ikeda

中文版
後跋

王亞棻 Tiffany, Ya-Fen Wang
插畫、書籍設計師，現為自由插畫與文字創作者。
插畫代表作有《一點特別的》、《我家住在4006芒果街》、《要幸福喔》……等等，其他作品散見於各書籍封面、
內頁和中國時報。曾受邀於元智大學藝術中心「畫童心‧話夢境」插畫展中展出，亦為黑秀網嚴選畫廊所嚴選出的插
畫者。書籍設計曾獲得台灣國家設計獎之優良設計獎，並於台北世貿展出。

紀健龍 Chi, Chien-Lung
平面視覺設計、書籍設計師。現為策劃引進設計觀念書之出版者。
設計作品曾獲台灣「十大國家設計獎」並於台北世貿展出；亦獲——德國red dot獎、德國（漢堡、慕尼黑），比利
時、東歐斯洛伐克、香港、澳門、中國大陸、韓國（首爾）、俄國（莫斯科）及美國（紐約）等地的設計競賽獲獎入
選、展出或邀請參展；海報設計作品更被「德國漢堡美術工藝博物館」慕尼黑新館永久收藏。

RE-PUBLISHING
不一樣的作品集

總編輯＆發行人
王亞棻・紀健龍

在《設計中的設計》出版後將近五年時，岩波書店的森川小姐告訴我們，原研哉先生最新的作品集已在歐洲先出國際英文版，而他們正在出日文版。當下便引起了我們的興趣。

一般對作品集的舊有印象，主要是作品本身的視覺呈現，鮮少會有長篇的文字敘述；而《DESIGNING DESIGN 原研哉現代設計進行式》給予了作品集新的型態，這也是我們認同的。

這個世紀，設計師已不再只是單純地秀出作品，由觀者自行解讀而已，是必須能用文字整理出他的概念，傳達出他的思想和文化。而這種把設計化為語言文字的行為，也正是一種設計。

同樣需要具有高度美感，但不同於非常自我的Fine Arts純創作，設計是有其特殊使命的。如同原先生所說，設計的本質在於『找出社會上多數人共通的問題點，然後再將這些問題加以解決……而在這些過程中就會產生人類共通的價值和精神性……』設計其「設」想「計」畫的意義不就在此？而將「對既有的東西再思考、再賦予新意與未來」這點放在書籍的企劃上，也是相同的。

原研哉先生在他這本特別版的作品集中，精心計畫、匯編了《設計中的設計》的多篇文章；並非只是加入，而是再修訂、再延伸與再擴增。最後，呈現了這本在「質」與「量」都非常厚實，並值得再三品味的好書。

設計本身就是一種永續不斷的進行式。好的設計書之出版，同樣也是一種進行式。閱讀更是一種讓人持續成長的進行式。

國家圖書館出版品預行編目資料

原研哉. 現代設計進行式 ＝ Designing design ／
原研哉作；張英裕譯. -- 初版. -- 臺北市
：磐築創意，2010.07
　面；　公分
ISBN 978-986-81292-3-8（平裝）
　1. 設計　2. 日本美學　3. 作品集
960.931　　　　　　　　　　　　99009209

DESIGNING DESIGN Special Edition

原研哉‧現代設計進行式
設計中的設計　終極菁華特別版

作者：原研哉

譯者：張英裕

中文版出版策劃：紀健龍 Chi, Chien-Lung

原書籍設計：原研哉、松野薰｜日本設計中心－原設計研究所

中文版設計編排：磐築創意設計組

文字潤校：王亞棻、紀健龍

發行人：紀健龍

總編輯：王亞棻

出版發行：磐築創意有限公司 Pan Zhu Creative Co., Ltd.

新北市鶯歌區光明街171號6樓

Tel: + 886-2 -26773979｜E-mail: twoface@ms38.hinet.net

總經銷商：龍溪國際圖書有限公司

新北市永和區中正路454巷5號1F｜Tel: + 886-2 -32336838

印刷：穎慶彩藝有限公司

4刷：2017.06

定價：$ 1,099元

ISBN：978-986-81292-3-8

本書如有裝訂上破損缺頁，請寄回總經銷商或至販售書店更換新品。

本書所有文字與圖片，均已取得日本作者及日本岩波書店，
正式授權于本公司出版中文繁體版發行權，擁有合法之著作權。
凡涉及私人運用及以外之營利行為，請先取得本公司及日方之同意；
未經同意任意擷取、剽竊、盜版翻印者，將依法嚴加追究。

磐築創意　嚴選出版